아트인문학 여행

×파리

진정한 나를 찾아가는 파리의 예술문화답사기

아트인문학 여행
✕파리

김태진 지음 | 디디에 앙사르게스 사진

카시오페아
Cassiopeia

프롤로그
파리, 시대의 질문에 답하다

아트인문학 그 첫 여행이 책이 나온 지 반년이 지났다. 분에 넘치는 사랑을 받았고 그리하여 본래 계획보다 조금 앞당겨 두 번째 여행을 오게 되었다. 익숙한 걸 뒤집어 낯설게 보고, 그리하여 본질적인 것을 생각해보는 것. 아트인문학 여행이 갖는 매력은 여기에 있다. 첫 번째 목적지는 르네상스 시기의 이탈리아였다. 독자들의 서평은 주로 이런 내용이었다.

"예술과 접목한 인문학이 이렇게 재미있을 줄 몰랐다."

"이탈리아에 가야 할 이유를 분명히 알게 되었다."

"위대한 천재들이 실은 우리와 같은 사람들이었음을 알게 되니 자극도 되고 지금의 나를 돌아보는 좋은 기회가 되었다."

"정작 봐야 할 것들을 보지 못하고 온 여행이 후회된다. 다시 이탈리아에 가게 되면 반드시 이 책을 들고 갈 것이다."

실제로 책을 들고 이탈리아를 찾은 분도 많았나 보다. 알차고 의미 있는 여행이 되었다며 남겨주신 감사의 인사가 지금도 계속 쌓이고 있다. 무엇보다 쉽고 재미있고 유익하다는 평이 주를 이룬다. 예술을 인문학으로 접근해 이를 여행으로 풀어본 시도가 나름 좋았던 셈이다. 이제 우리는 파리로 간다.

파리가 들려줄 이야기는 무엇일까

피렌체 르네상스가 있기까지 150여 년에 걸쳐 인문주의 운동이 있었던 것처럼 파리도 새로운 예술이 꽃을 피우기까지 200년에 가까운 시간 동안 내실을 다져야 했다.

이 책 1부에서는 그 시기를 다룬다. 태양왕이라 불린 루이 14세의 절대왕정과 최초의 시민혁명인 프랑스 대혁명, 그리고 나폴레옹이 지배했던 제1제정에 이르는 이 시기는 단순히 프랑스만이 아니라 인류 역사를 통틀어서도 가장 드라마틱했던 격변의 시기로 손꼽힌다. 피로 얼룩진 대혁명을 정점으로 하는 혼란 속에서도 파리는 예술 분야의 후진국이라는 오명을 벗고 단기간에 놀라운 발전을 이뤄낸다. 2부는 지난 시대의 발전을 바탕으로 파리가 서양 예술의 중심지로 도약하는 과정을 다룬다. 나폴레옹의 몰락 이후에도 파리는 정치적으로 안정을 찾지 못하고 왕정복고를 거쳐 7월 혁명, 2월 혁명, 제2제정, 파리 코뮌으로 이어지는 혼란의 시기를 지난다. 하지만 그런 어려움 속에서도 19세기 파리는 사상 유래 없는 번영을 구가한다. 산업혁명이 가져온 물질적 풍요로움 속에 철도가 깔리며 도시민들의 삶의 양상이 바뀌고, 대대적으로 도시를 재개발하면서 중세 시대부터 조금씩 형성된 복잡하고 낡은 도시의 모습이 사라지고 현대적인 도시로 탈바꿈한 것이다. 사진술이 발명된 것도 이때였다. 이 놀라운 발명품 앞에서 그림을 그리던 이들은 모두 자신의 정체성에 대해 심각하게 고민해야 했다. 그리고 각자 자신이 선택한 길로 나아갔다. 이들 중 미술계 주류로부터 배척받던 이들이 모여 서로를 의지하며 새로운 미술을 그려나갔고 그렇게 예술사에 빛나는 혁명의 주역이 되었다.

파리에서 만나게 될 이들은 누구인가

절체절명의 위기에선 영웅이 태어나고 영광의 시대엔 절대적 권력자가 만들어진다. 참으로 우여곡절이 많은 시기이던 만큼 우리가 찾아가려는 시대의 파리엔, 영웅도 많았고 권력자도 많았다. 루이 14세는 말할 것도 없고 볼테르나 루소와 같은 계몽 사상가, 마라와 로베스피에르 등의 혁명가, 난세의 영웅 나폴레옹 1세와 그의 후광을 업고 권력을 장악한 나폴레옹 3세 등이 역사의 전면에 나섰다. 그 주변에서도 수많은 인물이 등장하고 사라졌다. 권력을 휘어잡고 세상을 호령하던 이들 중에 지금은 완전히 잊힌 인물도 있는가 하면, 패배가 뻔히 보이는 길을 달려갔지만 시간이 흐른 뒤에는 역사의 승리자로 기억되는 인물도 있다.

파리의 예술을 살펴보려는 우리에게 한층 중요하게 다가오는 것은 예술가들이다.

이 시기를 살다 간 예술가들 중에서 좀 더 깊이 만나볼 이들은 다음과 같다. 루이 14세가 아낀 궁정 예술가 르브룅, 혁명 화가이면서 이후 나폴레옹 1세 이후 나폴레옹의 화가가 되었던 다비드, 고답적인 아카데미 미술을 거부하고 새로운 미술을 추구한 들라크루아와 쿠르베, 논쟁적 그림으로 세상을 뒤흔든 마네와 그 뒤를 이어 대표적인 인상파로 불리는 모네, 드가, 르누아르, 피사로 등의 화가들. 이후 현대미술의 문을 열어젖힌 세잔, 고갱 그리고 고흐······. 위대한 시대여서일까. 이름만으로도 우리를 설레게 하는 예술가들이다.

이들은 모두 시대가 던지는 질문에 답을 했고, 그 답에 따라 치열한 삶을 살았다. 시대는 끊임없이 변한다. 그렇기 때문에 이들이 받은 질문도 모두 다를 뿐더러 질문에 대한 정답도 없다. 그래서 삶은 시행착오를 피할 수 없는 것인지 모른다. 다만 오랜 시간이 흐르고 나면 분명해지는 건 있다. 그건 방향이다. 시행착오가 많든 적든 올바른 방향을 찾았는지 아닌지는 결국 판가름이 난다. 우리는 이들이 받은 질문과 이들이 내린 답을 살펴볼 것이다.

파리는 왜 자꾸 우리를 부르는가

파리가 파리다울 수 있었던 이유는 무엇일까. 그건 중요한 시기에 파리에 산 이들이 치열한 노력으로 '올바른 방향'을 찾아갔기 때문이다. 스스로 신화의 주인공이 된 절대군주의 시대에 궁정에서 살아간 이들과 혁명의 시대를 온몸으로 겪은 이들에겐 선택의 폭이 넓지 않았던 만큼 방향을 가늠할 여지가 어느 정도 있었다고 할 수 있다. 산업화로 기차가 생겨나고 현대적인 도시가 건설되는 가운데 사진이 탄생한 시대를 살아가야 했던 예술가들이 맞닥뜨린 질문은 반대로 방향을 가늠하기가 정말 어려운 것이었다. 기존 주류 그림의 한계는 보였지만 과연 어디로 가야 하는지는 아무도 알려주지 않았다. 답을 스스로 찾아내야 했고 그만큼 그림의 본질에 대해 더 깊이 생각해야 했다.

운이 좋았던 것일까? 시간은 이들의 손을 들어주었다. 그 많던 이들의 시행착오가 예술의 위대한 혁명을 위한 디딤돌이었음이 이제는 분명해졌다. 우리는 이들이 떠난 항해를 뒤따라가 보려 한다. 이들이 내놓은 답이 중요한 이유는 우리에게도 역시 중

대한 질문이 놓여 있기 때문이다. 단 한 사람도 예외 없이 말이다. 이것이 바로 파리가 우리를 부르는 이유일 것이다.

두 번째 아트인문학 여행을 위해 특별히 도움을 주신 분이 있어 소개하고 싶다. 디디에 앙사르게스(Didier Ensarguex). 그는 파리지앵이며 사진작가이다. 그는 관광객의 눈으로는 찾아낼 수 없는 파리의 보석 같은 순간을 카메라에 담는다. 그는 파리와 함께 호흡하고 그 품에서 살아간다. 그만큼 파리를 잘 안다. 그러면서도 '익숙함의 함정'에 빠지지 않을 수 있었던 건 늘 카메라 앵글을 통해 파리를 보고 있기 때문일 것이다. 그의 사진을 이 책에 담을 수 있어 기쁘게 생각한다. 그리고 이 자리를 빌려 감사의 마음을 전한다.

이번에도 변함없이 책의 기획부터 함께해준 카시오페아 민혜영 대표와 책의 가치를 높여준 출판사 관계자분들께 감사를 드린다. 나에게 생명을 주신 부모님께 이 책을 바친다. 오래전 두 분이 함께 거니셨던 파리를 이렇게 책에 담아드릴 수 있어 기쁘다. 하늘에 계신 아버지도 흐뭇해하시리라 믿는다.

김태진

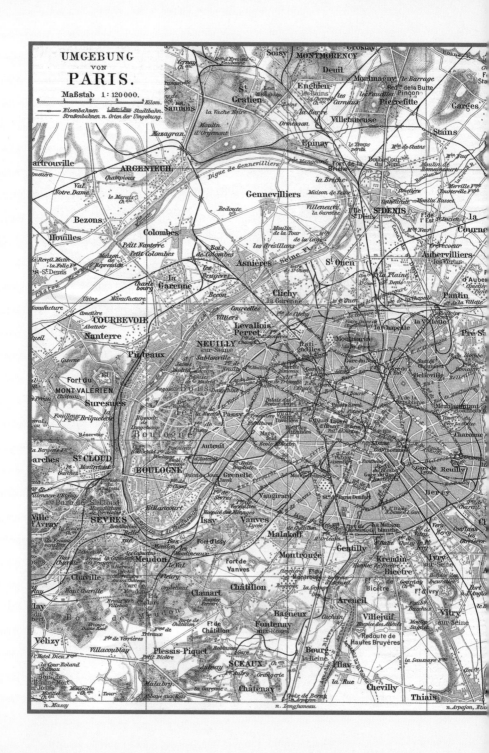

차례

2부. 파리, 세계 예술의 중심이 되다

3장. 지금 여기를 그리다
_마네와 오르세미술관

4장. 이 순간, 빛을 그리다
_모네와 지베르니

5장. 마음속 열정을 그리다
_고흐와 오베르 쉬르 와즈

Arc de Triomphe

서장
가장 아름답던 시절로의 여행

왜 파리인가?

유럽 여행을 간다고 상상해보자. 머릿속에 떠오른 여러 도시 중 분명 파리가 있으리라. 파리는 특히 우리나라 사람들이 좋아하는 도시로 손꼽힌다. 왜 우리는 파리를 사랑할까? 우선 파리는 볼 것이 참 많다. 에펠탑과 개선문, 라 데팡스 등 랜드마크 건물과 노트르담, 샤크레 쾨르로 대표되는 많은 성당. 그뿐인가 아름다운 센 강변과 샹젤리제 거리 주위에 늘어선 수많은 볼거리와 먹거리가 우리의 발길을 붙든다. 또한 파리하면 떠오르는 예술의 보고인 루브르박물관, 오르세미술관, 퐁피두센터가 우리를 기다린다. 이 외에도 빠질 수 없는 것이 바로 베르사유 궁전이다. 속이 꽉 찬 볼거리들이 이처럼 많은 곳이니 어찌 파리를 사랑하지 않을 수 있겠는가.

파리를 흔히 예술가의 도시라 한다. 혁명의 도시이자 패션과 낭만의 도시라는 말도 너무나 익숙하다. 그 밖에도 여러 수식어가 있지만 파리를 말할 때에는 그저 '파리'라는 이름 하나로 족하다. 로마는 하루아침에 이뤄지지 않았다는 말이 있는데, 파리도 지금의 이미지들을 갖기까지 오랜 세월의 역사를 필요로 했다. 백년전쟁의 폐허에서 다시 일어선 파리는 루이 14세의 절대왕정 시기에 전 유럽 왕실이 선망하는 도시로 부상하게 되었다. 하지만 이 화려한 시기는 오래 가지 않았다. 시민들의 손에 루이 16세와 앙투아네트의 목이 잘리는 대혁명의 혼란 속에 권력을 장악한 나폴레옹은 영광과 몰락의 신화를 써내려갔다. 이 과정에서 파리는 '혁명의 도시', '민주주의의 문을 연 도시'라는 이미지를 갖게 되었다.

이후 파리는 여러 정치적 격변 속에서도 물질적으로 번영했다. 나폴레옹 3세가 추진한 도시 재개발을 통해 파리는 '모던한 도시'로 변모했다. 철도가 놓이고 원거리 이동이 편리해진 세상이 되었다. 이러한 가운데 세상에 선보인 카메라는 예술계에 엄청난 충격을 주었다. 그림이 가야 할 길에 대한 시대의 준엄한 질문이 던져진 때 등장한 이들은 인상주의 화가다. 우리는 이들의 그림을 통해 당시 파리를 생생하게 느낄 수 있다. 카미유 피사로의 〈오스만 대로〉에서 새롭게 변모한 파리의 거리를 보고, 드가의 〈발레리나〉나 마네의 〈올랭피아〉를 통해 부르주아들의 삶과 이면을 본다. 이러한 인상주의 그림이 없는 파리를 상상할 수 있을까? 이들이 예술계에서 이룬 혁명은 실로 대단한 것이었다. 하지만 이들이 겪어야 했던 고초와 수모는 이루 말할 수 없다. '사진 같은 그림'이나 '조각 같은 그림'에 익숙한 대중에게 이들의 그림은 너무나 낯설고 이상한 그림이었던 것이다. 그러나 결국 시간은 이들의 손을 들어주었다. 그리고 인상주의의 승리가 명백해질 무렵부터 파리는 세계 예술의 중심 도시가 되었다.

난 아주 오래전 인상주의 화가들이 떠난 모험에 매료되었다. 그리고 이들이 승리하는 뒷부분의 이야기보다 패배가 뻔히 보이는 길을 달려가는 앞부분의 이야기를 좋아한다. 이 대목을 떠올릴 때면 머릿속에 왠지 밤바다가 그려진다. 칠흑 같은 어둠 속으로 나아가는 외로운 몇 척의 배들……. 시대의 준엄한 질문을 앞에 두고 이들은 항로도 없고 등대도 보이지 않는 두려운 바다로 나아갔다. 물론 이들은 알지 못했다. 상상한 것보다 더 거대하고 거친 바다가 자신들의 앞에 놓여 있다는 것을. 하지만 이들은 거친 파도를 뚫고 계속 나아갔고 그리하여 자신들이 살아간 파리를 세상에서 가장 아름다운 곳으로, 자신들의 시대를 가장 아름다운 시대로 만들었다.

우리가 처한 상황과
꼭 닮았다?

파리가 가장 아름다웠던 시절은 19세기 말에서 20세기 초이다. 이 시기는 '벨 에포크'라 불린다. 이 시기를 있게 한 건 무엇보다 인상주의 미술이 이뤄낸 혁명 덕분이다. 세상 모든 것이 그렇듯 인상주의 미술도 그저 하늘에서 툭 떨어진 것이 아니다. 이 새롭고 낯선 그림도 오랜 세월의 공력이 쌓인 뒤에야 탄생할 수 있었다. 그 공력을 대표하는 곳이 바로 '아카데미'다. 아카데미는 베르사유 궁전이 지어진 지 얼마 되지 않았을 때 국가적 차원에서 예술을 집중 육성하기 위해 설립되었다. 이른바 '단기간 압축 성장'에 시동을 건 것인데, 이 압축 성장의 목표는 '위대한 로마'를 따라잡는 것이었다. 적과 싸우려면 먼저 적을 알아야 한다. 아카데미 본원을 적지인 로마에 설립한 것이 그 첫발이었다. 이어 영재를 선발하고 이들이 치열한 경쟁 속에서 단련되도록 했다. 이런 경쟁 시스템이 갖는 장점은 분명했다. 로마에서도 인정받는 화가를 속속 배출했고 이들이 파리로 돌아와 제자들을 키워내 이른바 '수준급' 화가들이 양산된 것이다. 이러한 흐름은 혁명기를 지나 나폴레옹의 시대에도 지속되었다. 파리의 미술은 어느새 로마의 수준에 이르게 되었다.

그런데 이러한 성공의 이면에는 심각한 문제가 도사리고 있었다. 그건 1등을 따라잡는 것이 목표일 때 반드시 생기는 딜레마였다. '제논의 역설'이라는 것이 있다. 빠른 아킬레우스가 느린 거북이를

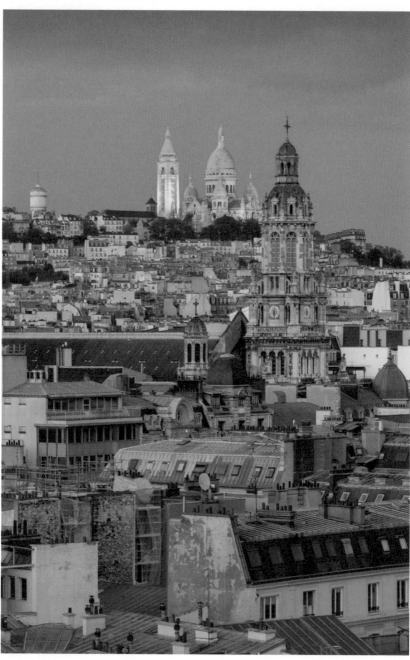

©Didier Ensarguex

뒤에서 따라가고 있다고 하자. 제논은 이 상황에 대해 이렇게 말했다. "아킬레우스는 절대 거북이를 앞서 나갈 수 없다." 어이없는 소리 같지만 당시 파리가 처한 상황이 꼭 이랬다. 생각해보자. 아킬레우스는 열심히 따라가 거북이가 있던 자리로 갔다. 그런데 느리긴 해도 거북이는 또 얼마간 앞으로 갔다. 이어 아킬레우스가 다시 거북이가 있는 곳으로 가자 이번에도 역시 거북이는 얼마간 앞으로 나아가 있다. 이 상황에서 생기는 문제의 핵심을 곧바로 이해한 분들도 계시리라. 그렇다. 아킬레우스는 일정 시간이 지난 뒤에는 답보 상태에 빠지게 된다. 빠른 속도로 로마를 따라잡은 파리도 19세기가 시작될 즈음엔 이런 상황이었다. 더 이상의 발전은 없었다. 해를 거듭할수록 살롱전의 경쟁은 더욱 치열해졌지만 똑같은 형식의 비슷비슷한 그림들만 출품되는 결과가 만들어졌다. 살롱전 통과를 보장하는 '족집게 식' 화실이 성행한 것도 이 무렵이다.

현재 우리나라가 처해 있는 상황과 너무나 똑같지 않은가? 지난 1970년대 이후로 우리나라는 세계가 부러워하는 '단기간 압축 성장'을 이뤄냈다. 일본과 미국, 그리고 유럽을 철저히 연구하면서 그들의 뒤를 맹렬히 따라잡았다. 불과 30년 만에 이뤄낸 일이었다. 하지만 이젠 우리도 제논의 역설이라는 덫에 꼼짝 없이 걸렸다. 이는 무엇을 말하는가. 지금까지 이룬 성공의 방식은 더 이상 유효하지 않다는 뜻이다. 획일적인 경쟁 시스템도 폐기할 때가 되었다. 하지만 과거의 성공에 연연하는 지금의 우리 사회는 여전히 머뭇거리고 있다. 아니 오히려 전 세계적 불황 앞에서 이 경쟁 시스템을 훨씬 가혹하게 만들고 있다. 지금 우리 사회를 일컬어 스펙사회라고 한다. 남과의 경쟁에서 한발이라도 더 앞서기 위해 족집게 식 학원이 난무하고 있고 불필요한 스펙을 하나라도 더 쌓기 위해 모두가 시간과 돈을 허비하고 있다. 언제까지 이런 낭비와 부조리가 반복되어야 할까. 길이 없을까?

드라마틱한 역사의 현장
파리로 가자

그럼 이제부터 파리가 답보 상태를 풀고 위대한 혁신을 이룬 이야기, 다시 말해 아킬레우스가 거북이 꽁무니를 따라가다가 비로소 저만치 앞지를 수 있었던 이야기를 시작해보려 한다. 이 책은 크게 두 부분으로 나뉜다.

이렇게 다섯 장으로 이야기들을 추려보니 파리 역사상 가장 드라마틱했던 시대를 고스란히 담게 되었다. 루이 14세의 절대왕정 이후 프랑스 대혁명에 이은 나폴레옹 시대를 지나 왕정복고에 이르는 200년의 시간을 담은 1부는 프랑스 역사에서도 가장 화려하면서도 처절한 비극을 간직한 시대이다. 이어 제2공화정에서 나폴레옹 3세의 제국으로, 다시 전쟁에서 패해 제3공화정으로 넘어간 2

부 60여 년의 시기도 최대의 번영과 최악의 좌절을 동시에 겪은 격변의 시대였다. 이제 역사 이야기만으로도 흥미진진한 시대로 찾아가 이 책의 주역인 위대한 예술가들과 만날 시간이다. 여기에 우리는 단 하나의 화두를 들고 갈 것이다.

시대의 질문에 이들은 어떤 대답을 했는가

르브룅, 다비드, 마네, 모네, 고흐. 이들 모두는 시대의 질문을 무겁게 받아들고 어두운 밤바다로 항해를 떠났다. 이들이 떠난 항해가 한 장씩 마무리 될 때마다 우리는 이들이 어떤 질문을 받았고 또 어떤 답을 했는지 확인하게 될 것이다.

이 책을 통해 우리는 파리의 역사를 살펴보고, 또 베르사유 궁전과 루브르박물관, 오르세미술관을 비롯해 인상주의 화가들의 자취가 담긴 파리의 명소들을 거닐며 그림 보는 눈을 넓히게 될 것이다. 하지만 이보다 더 중요한 것이 있다. 그건 이들의 항해를 통해 지혜를 얻는 것이다. 우리도 각자 시대의 준엄한 질문을 앞에 두고 있다. 그 언젠가는 미뤄둔 그 질문에 답을 해야 한다. 이들의 이야기가 우리에게 주는 통찰은 무엇일까. 정보화 지식 경제의 세상이 본격적으로 펼쳐지는 지금, 단기간 압축 성장의 기반 위에서 우리가 찾아야 하는 길은 무엇일까. 파리가 지난 세기에 연 벨 에포크의 시대를 우리도 열수 있을까?

이 모든 이야기의 시작은 베르사유다.

1부
파리, 로마가 되고 싶었던 도시

파리는 중세 시대 고딕 예술의 중심지로 손꼽히는 도시였다. 그런데 르네상스 시대가 되면서 이탈리아 여러 도시에 그 영광의 자리를 빼앗긴 파리는 예술의 변방으로 전락하고 말았다. 르네상스 예술을 받아들이기에 급급한 16세기를 지나 17세기가 되어서도 파리는 여전히 변방에 머물러 있었다. 르네상스에 이어 바로크 예술을 창조한 도시, 로마가 세계 예술의 중심지에 올라 그 위세를 만방에 떨치고 있었기 때문이다.

내전을 수습하고 파리를 중심으로 강력한 중앙집권 국가를 만들어가던 프랑스는 예술 분야에도 관심을 기울이게 되었다. 조상들이 남겨준 위대한 유산을 자산으로 누리며 전 세계에서 최고의 인재들을 빨아들이던 로마와의 격차를 줄이기 위해 프랑스는 대단히 공격적인 투자를 시작했다. 이른바 국가 주도의 압축 성장을 꾀한 것이다. 우수한 인재를 선발하여 로마로 유학을 보내 선진 예술을 배우게 하고, 살롱전이라는 치열한 경쟁의 장을 만들어 화가들을 분발시켰다. 과연 파리는 로마가 될 수 있을까? 프랑스 역사에서도 가장 드라마틱했던 그 200년간의 이야기를 시작해보자.

노트르담 종탑. 고딕 성당 높은 곳에는 이렇게 기괴한 모습의 가고일 석상들이 도시를 내려다보고 있다. 중세 시대 고딕 양식의 중심지로서 파리가 누린 영광을 보여주는 이 성당은 이후로도 파리의 대표적 랜드마크로서 700년 이상 이 자리를 지켜왔다. 센 강 쪽을 향해 서면 저 멀리 몽파르나스 타워가, 오른편 멀리 에펠탑이 보인다.

한 아이의 신화를 그리다

_르브룅과 베르사유 궁전

Charles Le Brun
Versaillers

1장 | 등장인물

샤를 르브룅(Charles Le Brun, 1619~1690) _ 루이 14세가 총애한 화가이자 실내장식가. 아카데미 예술의 기틀을 확립해 파리가 예술 분야에서 후진성을 벗는 데 중요한 역할을 한다.

루이 14세(Louis XIV, 1638~1715) _ 프랑스 절대왕정의 가장 화려한 시기를 지배한 왕. 베르사유 궁전을 짓고 전 유럽 군주들의 선망의 대상이 된다.

니콜라 푸케(Nicolas Pouquet, 1615~1680) _ 루이 14세 재위 초기에 권력 실세로 군림한 인물. 권력투쟁에서 밀려나 비참한 최후를 맞는다.

니콜라 푸생(Nicolas Poussin, 1593~1665) _ 프랑스 최초로 세계적 명성을 얻은 화가. 르브룅의 스승으로 고전주의를 확립한다.

난 감탄하는 그림을 그리지 않습니다.
내 그림 앞에서 누군가 생각에 잠겨
자신의 내면과 깊은 대화를 나누는 것,
그것이 내 그림에 줄 수 있는 가장 큰 찬사입니다.

_푸생

베르사유에
가기 전에

　　베르사유를 찾은 이들 중에 그곳을 제대로 보고 오는 이는 얼마나 될까. 베르사유에 가기 전날 난 루브르박물관에 들러야겠다고 생각했다. 푸생과 르브룅의 그림을 미리 보고 싶었기 때문이다. 누군가 이렇게 말했다. 이들을 알지 못하고 베르사유를 둘러보는 건 아무런 의미가 없다고. 조금은 과장된 표현일 것이다. 하지만 브루넬레스키를 모른 채 피렌체 두오모에 오르거나 렘브란트를 모르고 암스테르담에 간다면 어떨까. 단팥빵에서 단팥을 빼고 먹는 느

푸생의 예술관과 개성을 고스란히 보여주는 대표 걸작 〈시인의 영감〉이다. 루브르박물관에는 이 그림 뒤로 푸생만을 위한 큰 전시실이 마련돼 있다.

껌이리라. 사전 지식이 전혀 없이 둘러보면 베르사유 궁은 그저 왕이 살던 거대하고 사치스러운 집에 불과하다. 반면 조금만 공부를 하고 만나면 베르사유는 역사의 한 시대가 고스란히 담긴 멋진 박물관이 된다.

　푸생은 프랑스 회화의 아버지로 불리는 인물이다. 그는 너무나 가난했지만 라파엘로 산치오의 그림을 배우려는 열망 하나로 로마에 가서 화가로 성공한 입지전적인 인물이다. 프랑스 출신 중에서 로마에까지 명성을 떨친 거의 최초의 화가라 할 수 있다. 바로크 전성시대에 묵묵히 고전주의 미술을 추구한 푸생은 신화화와 역사화, 풍경화 등에서 수많은 걸작을 남겼다. 그는 '그랜드 매너' 즉 '장엄 양식'의 대표자로 깊은 생각을 끌어내는 그림에 뛰어났다. 푸생과 그의 그림을 진심으로 아낀 이는 루이 13세 시대의 권력자 리슐리외 추기경이었다. 그는 로마에 있던 푸생을 어떻게든 파리로 데려오기 위해 갖은 노력을 기울였다.

　루이 14세 시대를 대표하는 예술가인 르브룅은 푸생을 일생의 스승으로 삼고 그의 그림을 계승한 제자다. 일찍부터 재능을 인정받아 로마 유학까지 간 그는 평소 흠모하던 푸생에게서 그림을 배웠다. 불과 몇 년 동안이었지만 푸생의 지도 아래 그는 단순한 화가가 아닌 예술가가 되기 위해 필요한 공부와 주제 선택, 그림을 그리기 위한 철저한 준비 과정 등을 배웠다. 그 후 파리로 돌아온 그는 루이 14세의 전폭적인 신임을 얻게 된다. 루이 14세 최대 사업이 베르사유 궁전이었던 만큼 르브룅이 이 궁전의 실내장식에 들인 공은 이루 말할 수 없을 정도다. 르브룅은 스승 푸생을 자신의 롤 모델로 삼았기 때문에 모든 면을 따랐다고 할 수 있지만 단 한 가지 점에서 달랐다. 그건 권력자를 위해 그림을 그렸다는 것이다.

　스승인 푸생은 '철학자 화가'라고 불릴 정도로 방대한 지식과 삶에 대한 통찰로 주변의 많은 이로부터 존경받았다. 그는 지식과 통

찰을 온전히 담아내기 위해 그림 작업에 상상을 초월할 정도로 공을 들였다. 권력에서 가능한 멀리 떨어져 자유롭게 살려고 했고, 어느 누구의 간섭도 거부했다. 자신이 추구하는 그림을 지키기 위해서였다. 이와 관련해 유명한 일화가 전해진다.

푸생이 억지로 파리에 불려와 궁정 수석화가를 맡은 적이 있다. 루브르 궁 장식이 그에게 주어졌는데 어느 날 당시 왕인 루이 13세가 작업장에 격려차 방문했다. 푸생을 아끼던 리슐리외 추기경도 함께였다. 푸생의 작업을 올려다보던 루이 13세가 말했다.

"무슈 푸생, 그림이 아주 훌륭합니다. 그런데 내 생각엔 하늘 위쪽에서 천사 둘 정도 더 날아오면 좋겠는데 어떻게 생각하시오?"

당시 미술에 대한 사랑이 부쩍 커진 루이 13세였다. 자신의 궁전이기도 하고 또 그간 길러온 미술에 대한 자신의 취향도 과시할 겸 푸생의 의견을 물은 것이다. 왕의 말이 떨어지기 무섭게 주위를 에워싼 화가들 모두가 너무나 멋진 아이디어이며 고급스런 취향이라고 호들갑을 떨었다. 아첨 세례가 폭포수처럼 떨어졌다. 내심 마뜩찮던 추기경도 마지못해 고개를 끄덕였다. 그런데 푸생의 입에서 모두의 귀를 의심하게 하는 말이 나왔다.

"폐하, 외람되오나…… 이 그림 속 공간은 이제 더 넣을 수도 뺄수도 없을 만큼 완전합니다. 그리고 이 이야기의 성격상 천사는 더이상 나와서는 안 됩니다. 구도와 주제 모두가 허물어집니다."

태도는 정중했지만 푸생의 말은 잘 모르면 닥치고 가만있으라는 말과 다르지 않았다. 왕의 얼굴이 붉게 물들었고 주위엔 정적이 감돌았다. 리슐리외 추기경이 헛기침을 여러 번 하면서 화제를 돌리려 했다. 그러나 왕이 자리를 박차고 일어섰고 추기경은 왕을 달래기 위해 뒤를 따랐다. 다른 화가들도 황망히 사라진 자리에 푸생과 그의 제자들만 남았다.

"스승님, 왜 그러셨습니까? 폐하께서 화가 많이 나신 것 같습니다."

푸생, 시간과 진실, 1641, 루브르박물관

"그런 것 같군. 그런데 나야 언제든 떠나면 되는 사람이지만 이 그림은 오래도록 여기 있어야 하는 거 아니겠나. 나보다는 그림을 지키는 게 맞는 걸세."

푸생은 이런 사람이었다. 그가 파리에 오래 있지 못하고 로마로 돌아간 이유가 무엇일지 짐작이 되는 장면이다.

반면 르브룅은 루이 14세가 좋아할 그림만을 그렸다. 어떤 지시가 있어서가 아니라 미리 왕의 마음을 헤아려 그림을 그리는, 이른바 '고객을 먼저 생각하는' 화가였다. 르브룅은 이런 일화를 남겼다.

당시 그에게 있어 가장 큰 프로젝트는 뭐니 뭐니 해도 베르사유 궁전의 장식이었다. 그가 가장 공을 들인 곳은 전쟁의 방과 대계단으로도 불리는 외교사절의 계단, 그리고 그 유명한 거울의 방이

었다. 이 방들의 천정화를 구상하면서 르브룅은 고민에 빠졌다. 루이 14세는 자신을 아폴론 신이나 알렉산더 대왕과 동일시했기 때문에 당시 궁정화가들은 대개 이들을 주인공으로 하는 신화화나 역사화를 그렸다. 루이 14세 역시 이런 테마로 그려진 그림을 좋아했다. 하지만 르브룅이 보기에 이들 주제는 너무나 많이 그려져 자칫 식상할 수 있었다. 그러다 문득 이런 생각이 들었다.

'그냥 왕을 그리면 어떨까. 왕은 자신의 영광을 드러내는 것에 집착한다. 그래서 아폴론이고 싶고 알렉산더이고 싶은 것이다. 하지만 이젠 그 자신이어도 충분하지 않을까? 자신의 이야기가 신화로 그려진다면!'

르브룅은 확신했다. 테마를 정하고 대형 천정화 작업에 속도를 붙였다. 왕이 작업 현장을 둘러보러 와서 한창 그려지는 천정화를 올려다보았다. 처음엔 어떤 신화의 내용이 그려지는지 생각하는 듯했다. 그러다 알아차렸다. 지금 그려지고 있는 것이 바로 자신의 역사이자 자신의 신화라는 걸. 왕은 멍하니 서서 벌린 입을 다물지 못했다. 그리고 흡족한 미소로 르브룅을 격려하고 돌아섰다. 주위 사람들은 르브룅에게 큰 상이 내려질 것임을 의심하지 않았다.

스승과 제자 사이인데도 푸생과 르브룅은 이렇듯 한 가지 면에서 만큼은 너무나 달랐다. 이탈리아에서도 명성을 떨친 푸생의 고전주의는 제자인 르브룅에 의해 파리 궁정으로 왔으나, 그의 바람과는 달리 절대왕정을 찬양하는 도구로 사용된다. 어쨌든 이로서 우리는 베르사유 궁전의 화려한 실내장식에 숨겨진 코드를 이해할 수 있게 되었다. 이제 베르사유에서 찾아야 하는 것은 '스스로 신화의 주인공이 된 루이 14세'인 것이다. 이제 태양이라 불린 왕의 어린 시절 이야기에서 출발해 그 신화와 만나러 가보자.

르브룅, 바빌론에 입성하는 알렉산더, 1664, 루브르박물관
주인공 알렉산더는 다름 아닌 개선하는 루이 14세다. 위대한 영웅의 얼굴에 국왕을 묘사했다.

르브룅, 다리우스의 가족을 만나는 알렉산더, 1662, 베르사유 궁전
알렉산더 대왕이 적장 다리우스 대왕의 가족에게 관용을 베푸는 장면이다. 르브룅이 루이 14세의 미덕을 찬양하기 위해
그렸다.

신이 주신 아이,
아빠는 누구인가

1650년, 서른 살이 된 르브룅이 궁정에 불려왔다. 이탈리아 유학파로 당시 승승장구하던 그를 부른 이는 재상 쥘 마자랭이었다. 마자랭은 리슐리외 추기경의 후계자로 왕권 중심의 강력한 프랑스를 만들기 위해 기득권을 지키려는 귀족들과 힘든 싸움을 하고 있었다. 그는 예술 분야에서도 위대한 프랑스를 꿈꿨다. 파리가 찬란한 로마를 따라잡고 세계 수준으로 올라서도록 하는 데 모든 지원을 아끼지 않을 마음이었다.

"르브룅, 어서 오게. 그간 자네 칭찬을 참 많이 들었네."

"예, 폐하, 황공하옵니다."

"그래. 내가 오늘 자네를 부른 건 중요한 일을 부탁하고 싶어서네. 왕립 아카데미를 세우는 일을 도와줘야겠어."

마자랭은 이와 관련한 여러 이야기를 들려준 후 그를 왕의 접견실로 데리고 갔다. 르브룅이 루이 14세를 알현한 것은 이번이 처음이다. 르브룅은 이 짧은 만남에도 열두 살 나이 어린 왕의 눈에서 넘치는 총기를 보았다. 하지만 눈빛과는 달리 낯빛은 왠지 우울해 보였다. 아직 전국적으로 반란이 이어지는 중이었고 갖은 소문으로 세상은 뒤숭숭했다. 르브룅도 그 소문을 익히 알고 있었다. 하필 마자랭과 국왕이 함께 있는 모습을 보니 자연스레 국왕의 출생에 관한 그 소문이 머리에 떠올랐다.

루이 14세는 1638년 파리 서쪽 생제르맹앙레 궁에서 태어났다. 국왕 부부가 결혼한 지 21년 만에 낳은 첫 아이였으니 온 나라가 신의 은총이라 반긴 것도 당연한 일이었다. 키 크고 아름다운 안 도트리슈는 어릴 때부터 유럽 전역에서 청혼을 받은 공주였다. 하지만 정략결혼으로 정해진 남편이 하필 프랑스 왕인 루이 13세였다. 그는 아내의 나라 스페인에 대해 오래전부터 적대감을 갖고 있었다. 게다가 신부라고 온 스페인 공주는 말도 안통하고 애교와 재치도 없었다. 처음부터 마음에 들지 않았던 것이다. 설상가상으로 몇 번 유산까지 하다 보니 그 뒤로 루이 13세는 왕비를 더 이상 찾

작자 미상, 안 도트리슈와 루이 14세, 1640, 베르사유박물관
당시 마흔을 바라보던 이 여인은 루이 14세의 모후인 안 도트리슈이다. 당시로선 할머니라고 해야 더 자연스러운 나이에 첫 아이를 낳았다.

지 않게 되었다. 독수공방하기를 10여 년. 왕비로서는 오랜 설움을 겪은 셈인데…… 갑자기 이게 무슨 일이란 말인가. 갑자기 왕자가 태어난 것이다. 자연 뒷말이 무성했다. 당시 루이 13세는 궁정 귀부인 몇몇에 미소년까지 얽힌 복잡한 연애질에 정신이 없었다. 게다가 왕비와 마자랭 사이에도 묘한 소문이 돌던 터였다. 마자랭은 이탈리아 출신으로 리슐리외가 총애한 심복 중의 심복이었다. 리슐리외가 카리스마 있는 타입이라면 마자랭은 부드럽고 노련했다. 그는 성직자 신분으로 왕비의 고해를 들어주고 상담하면서 가까운 사이가 되었다. 기록에 따르면 리슐리외가 이 둘의 관계를 알면서도 용인한 정황이 있다. 당시 프랑스와 스페인은 늘 다투던 관계였다. 왕비 주변을 감시할 필요가 있던 리슐리외로서는 심복이 곁에 있는 것이 나쁘지 않았을 것이다. 이와 관련해 리슐리외가 남긴 말이 있다.

태양으로 분장해 춤을 추는 루이 14세. 루이 14세는 어린 시절 춤을 너무나 좋아했다. 온몸을 황금으로 칠하고 머리엔 태양관을 쓴 채 고난도의 춤을 소화했다고 한다. '왕의 춤'은 서른이 되어 무릎을 다칠 때까지 계속되었다.

"마자랭이 누굴 닮았는지 알아? 왕비의 첫사랑인 영국의 버킹엄 공작과 너무나 닮았다더군."

결혼 10년 만에 태어난 왕자가 실은 마자랭의 아이라고 수군거리는 소문의 배경은 이러했다.

1642년 리슐리외가 세상을 떠났다. 그리고 불과 몇 달 만에 루이 13세도 세상을 떠났다. 후계자인 루이 14세가 겨우 다섯 살 때였다. 안 왕비는 유언장을 무시하고 섭정이 되어 마자랭을 재상의 자리에 앉혔다. 마자랭은 왕권을 강화하고 귀족을 억압하는 리슐리외의 정책을 그대로 계승했다. 그러는 동안 신이 주신 아이, 루이 14세는 무럭무럭 자랐다. 모든 사람이 태양처럼 떠받드는 가운데 행복하게 자랐다. 그러다 어린 왕의 인생이 갑자기 나락으로 떨어지는 일이 벌어졌다. 파리는 물론 프랑스 전역에서 루이 14세와 재상 마자랭에 반대하는 반란이 일어난 것이다. 그 유명한 프롱드의 난이다. 반란의 빌미는 세금 문제였지만 이면에는 커져가는 왕권과 기득권을 빼앗긴 귀족 간의 이른바 전면전이었다. 귀족들이 똘똘 뭉치자 마자랭과 왕실은 파리에서 내쫓겨 도피생활을 해야 했다. 전세가 엎치락뒤치락하던 중에 마자랭만 도망치고 왕은 반란군에게 잡혀 있던 때도 있었다. 이때가 루이 14세 인생에서 가장 급박한 위기의 순간이었다. 그런데 승리감에 도취된 반란세력들 사이에서 자중지란이 일어나면서 극적으로 국왕파가 승리하게 되었다. 길고 긴 내전이 마침내 끝난 것이다.

프롱드의 난 직후 열다섯 살이 된 루이 14세를 다시 만난 르브룅은 깜짝 놀랐다. 몇 년 사이에 국왕이 훌쩍 커버렸고 인상도 완전히 달라졌기 때문이었다. 스스로 신이 내린 은총이자 태양 같은 존재라 믿으며 자란 아이. 그런데 내전 중에 마주한 자신의 모습은 참으로 비참했을 것이다. 이리저리 쫓겨 다녀야 했고 반란군에게 잡혀서는 누가 언제 자신을 죽일지도 모른다는 죽음의 공포를 느끼기도 했을 것이다. 세상엔 결국 자기 혼자일 뿐이며 그 누구에게도 의지해선 안 된다는 걸 절실히 깨달은 것도 이때였을 것이다. 그런데 그뿐이 아니었다. 감수성이 가장 예민하던 시기에 그에게 가해진 결정적인 타격은 출생에 관한 악의적 소문이었다. 모후와 마자랭을 비난하는 팸플릿이 수없이 파리에 뿌려졌는데 첫머리는 늘 이렇게 시작되었다.

"누구의 아들인지도 모르는 놈을 왕으로 모실 수 없다."

대놓고 루이 14세가 마자랭의 아들이라고 주장하는 팸플릿도 있었다. 이런 말들은 본래 선전용이므로 다소 과장되고 왜곡되는 법이다. 이런 글들로 인해 씻을 수 없는 상처를 갖게 된 왕을 마주한 르브룅의 마음도 편치 않았다.

루이 14세의 성장기를 말하면서 첫사랑 이야기를 빼놓을 수 없다. 마자랭은 이탈리아에 가족들이 있었다. 그중 한 누이가 남편을 잃고 다섯이나 되는 많은 딸을 마자랭에게 데려왔다. 마자리네트라 불리게 될 이 이탈리아 소녀들은 자라면서 하나같이 예쁘고 총명한 아가씨가 되었다. 그중 셋째인 마리 만시니는 어릴 때부터 루이 14세와 친하게 지냈는데 자라면서 부쩍 예뻐져 신비감마저 감도는 미모를 자랑했다. 루이 14세는 자연스럽게 마리에게 푹 빠져 사랑하게 되었다. 마리는 남자를 어떻게 다뤄야 하는지 잘 아는 처녀였다. "저를 가지시려면 왕비의 관을 가져오세요." 그런데 이들의 사랑을 가로막고 선 이들이 있었으니 바로 모후와 마자랭이

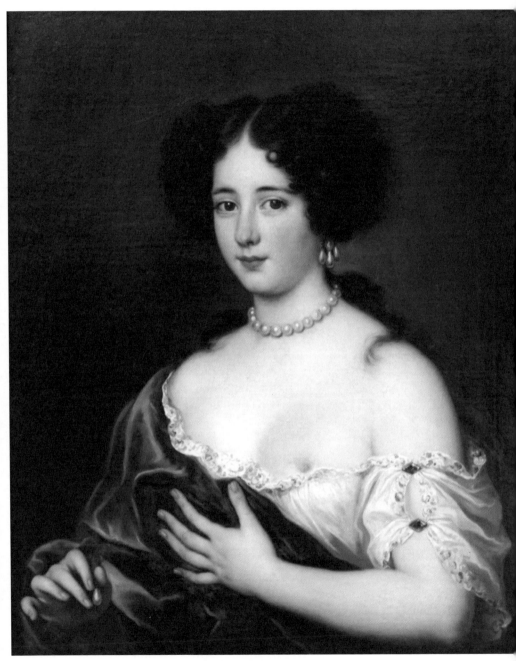

부트, 클레오파트라로 분장한 마리 만시니, 1663~1672, 베를린 국립미술관

마리는 이탈리아로 보내졌으나 결혼생활은 불행했다. 1672년 남편이 자신을 죽일지도 모른다는 두려움에 도피생활을 시작했고, 생계를 위해 루이 14세와의 관계를 담은 회고록을 썼다. 남편이 죽은 후 로마로 돌아갔고 루이 14세와 같은 해 세상을 떠났다.

었다. 당시 왕의 결혼은 국가적으로는 넓은 영토나 적어도 엄청난 지참금을 챙길 수 있는 기회였다. 그저 사랑만으로 해결할 수 있는 문제가 아니었다. 더구나 마자랭에게는 아직도 적이 많았다. 신분도 낮은 자기 조카를 왕비로 만들었다간 적들에게 반격의 빌미를 줄 수도 있었다. 하지만 사랑은 말리면 더 절실해진다. 루이 14세는 마리와 결혼하겠다며 모후와 마자랭에게 대들기 시작했다. 사태가 심각해지자 마자랭은 이때까지 질질 끌던 스페인과의 혼담을 매듭짓고 루이 14세와 스페인의 공주 마리 테레즈와의 결혼을 서둘러 공표했다. '힘이 없어서.' 왕은 허울뿐인 자신의 처지를 돌아보며 울었다. 마리는 그의 마음을 아는지 모르는지 이렇게 말했다.

"폐하, 당신은 모든 걸 가진 이 나라의 주인인데 지금은 그저 이렇게 울고만 계시는군요."

젊은 왕의 결혼식이 끝난 후 얼마 지나지 않아 마리도 혼처가 정해져 이탈리아로 보내졌다. 어떻게든 마리를 곁에 두려던 루이 14세의 마지막 희망도 사라졌다. 그는 순수한 사랑을 끝내 이루지 못했다. 모후와 마자랭에 대한 원망으로 가득한 시간을 보내며 왕은 다른 사람이 되었다. 이젠 자기 앞에 나타난 여자 중, 마음에 드는 여자와는 반드시 관계를 하는 천하의 난봉꾼이 되어버린 것이다. 건장한 어른이 되었지만 루이 14세에 대해 사람들이 갖고 있던 인상은 그저 만만한 아이 같은 존재에 불과했다. 그의 성장기는 춤꾼, 반란에 쫓겨 다닌 왕, 순진남, 난봉꾼 등의 단어들로 요약할 수 있다. 파리 궁정의 복잡한 정치 역학 관계에서 이 젊은 왕을 의식하거나 견제하는 이는 단 한 사람도 없었다. 춤추게 해주고 여자들만 주위에 두면 정신 못 차릴 이른바 허수아비 왕이라고 믿은 것이다. 그러나 역사의 중요한 반전은 여기에서 벌어진다.

이카로스는
너무 높이 날았다

르브룅이 파리 예술계를 지배하는 지위에 오르는 과정에서 반드시 설명해야 하는 건물이 있다. 바로 파리에서 센 강 줄기를 따라 동남쪽으로 한 시간 정도 거리에 있는 보 르 비콩트라는 성이다. 이 아름다운 대저택은 루이 14세가 절대군주로서 권력을 장악하는 과정을 이해하는 데에도 중요한 의미를 가진다. 이제 그 이야기를 따라가보자.

루이 14세는 프롱드의 난 이후 트라우마가 생겨 파리 외곽의 궁들을 전전하며 지냈다. 그로서는 루브르 궁처럼 귀족들의 집으로 둘러싸인 곳에서는 단 하루도 마음 편하게 잠들 수 없었기 때문이다. 이런 가운데 1661년 봄, 파리 동쪽 뱅센 성에서 마자랭이 죽었다. 그의 죽음 이후 열린 첫 각료 회의에서 루이 14세는 기습적으로 친정을 선포하고 모든 국사를 자신이 직접 처리하겠다고 선언했다. 그의 나이 스물두 살에 불과한 때였다. 대신들은 당황하면서도 며칠 하다 말겠지 하면서 대수롭지 않게 여겼다. 하지만 이것은 오판이었다. 왕은 이미 오래전부터 벼르던 일이기에 만반의 준비를 해두었다. 짧게 끝날 줄 안 왕의 친정이 계속되자 대신들은 아차 했지만 이미 늦은 일이었다. 그런데 마자랭의 죽음과 관련해 왕은 큰 고민거리를 안게 되었다. 당시 프랑스는 고위직 인사가 죽으면 그의 개인 재산을 정리해 왕에게 보고하도록 되어 있었다. 그런

보 르 비콩트 성이 자랑하는 아름다운 정원의 모습. 프랑스식 정원의 전형으로 자리 잡은 르 노트르의 걸작이다.

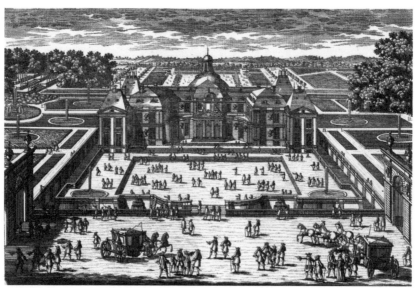

1661년 보 르 비콩트 성에서 열린 연회를 그린 판화. 이날 한여름 밤의 파티에 초대된 인원만 무려 6000명에 달했다고 전해진다.

데 마자랭이 숨겨둔 개인 재산이 무려 3500만 리브르라는 천문학적인 금액으로 밝혀진 것이다. 왕비인 테레즈가 왕위 계승권을 포기하는 대가로 가져온 지참금이 150만 리브르 정도인 것을 감안하면 이는 놀라운 액수였다. 나랏돈을 빼돌린 이 엄청난 비리에 왕으로서는 큰 배신감을 느끼지 않을 수 없었다. 그뿐이 아니었다. 알고 보니 자기 앞에서는 왕실 재정이 바닥나 돈이 없다고 하소연하던 고관대작들 모두가 뒤로는 자기 배를 불리느라 정신이 없었다. 조세 제도가 허술해서 벌어진 일이었지만 이런 실상을 알게 된 왕은 분노가 치밀었다. 자신은 일개 허울뿐인 존재라는 것을 깨달은 것이다. 이런 문제를 가만 둘 수 없었지만 마자랭이 걸렸다. 지금껏 자신과 공동 운명체이던 마자랭을 비리로 처벌하면 그간 마자랭과 함께 쌓아온 모든 것이 부정될 것이었다. 고민이 깊어졌다.

당시 궁정에서는 마자랭의 후계자 자리를 놓고 두 사람이 다투고 있었다. 한 사람은 나라 재정과 검찰권을 틀어쥔 최고의 실세, 푸케였고 다른 한 사람은 마자랭의 비서로서 핵심 정보를 쥐고 있던 장 바티스트 콜베르였다. 콜베르는 마자랭의 비리가 드러나자 가시방석에 앉은 신세가 되었다. 이번에 불거진 비리는 사실 자기가 저지른 일이었던 것이다. 콜베르는 자기 목숨을 살릴 방법을 치열하게 모색했다. 거물급 희생양이 필요한 상황, 기왕이면 라이벌인 푸케여야 했다. 그는 왕에게 몰래 비책을 내놓았다. 하지만 푸케가 누구인가. 왕은 내키지 않았다. 푸케는 법복귀족이었음에도 프롱드의 난이 벌어졌을 때 자기 계급을 배신하고 루이 14세를 지켜준 사람이다. 마자랭마저 망명을 떠났을 때 왕 곁에서 온갖 위협을 막아낸 사람이 바로 푸케였다. 합스부르크 왕가와 길고 힘든 전쟁을 치르는 동안 재무총관으로서 텅 빈 국고를 매번 기적적으로 채워넣어 패전의 위기를 넘기고 결국 승리할 수 있도록 한 최고의 공신이었다. 게다가 푸케는 호인으로 적이 없었고 추종자도 많이 거느리고 있었다. 또한 검찰총장이다 보니 자신을 기소하더라도 그 기

소장 정도야 가볍게 찢어버릴 수 있는 막강한 권력을 갖고 있었다.

왕의 고민이 깊어지면서 여름이 지나고 있었다. 그동안 왕은 콜베르의 조언에 따라 전 방위적으로 비리 조사를 착착 진행시키고 있었다. 그러던 어느 날, 한동안 모습이 보이지 않던 푸케가 초대장을 뿌리며 파리에 나타났다. 그동안 공들여 지은 저택의 완공을 기념해 축하연을 열기로 한 것이다. 이 저택이 바로 보 르 비콩트 성이다. 푸케는 이름난 멋쟁이였다. 그는 의상 한 벌을 입더라도 대충 입는 법이 없는 것으로 유명했는데 그의 성은 오죽할까. 사람들의 관심이 집중되었다. 드디어 8월 17일. 방문객만 6000여 명에 이르는 성대한 연회가 열렸다. 사람들은 일개 개인 저택의 규모에 입을 딱 벌렸다. 저택 건물과 실내장식의 화려함이 이루 말할 수 없었다. 건물 뒤로 드넓은 숲을 깎아 만든 정원은 눈을 의심케 만들 정도였다. '역시 푸케야. 정말 대단해.'

국왕의 마차가 도착하자 몰리에르 극단의 아름다운 여배우가 숲의 요정으로 분장을 하고 왕을 맞았다. 팡파르가 울려 퍼지는 가운데 각종 산해진미와 술이 가득하게 차려졌고 사람들은 마음껏 먹고 즐겼다. 정원에서는 몰리에르의 풍자극이 열렸고 사람들은 연신 배꼽을 잡고 웃었다. 왕도 감탄을 연발하며 성을 둘러보았다. 그리고 푸케가 가장 정성을 들였다는 자신이 묵을 방에 가보았다. 왕도 태어나서 이렇게 화려한 방을 본 적이 없었다. 금으로 뒤덮인 그림과 조각, 장식들은 모두 왕의 영광을 기리기 위해 특별히 만들어져 있었다. 바로 르브룅의 작품이었다. 푸케는 사람들의 찬탄을 들으며 기분이 좋았다. '나의 정성을 왕도 알아주시리라.'

그가 이 성을 지은 이유야 자신의 명성을 높이려는 것이지만 실은 왕을 위한 충심도 있었다. 귀족들이 왕에 맞설 수 있는 것도 실은 돈이 있기 때문인데 푸케는 자신이 나서서 대저택을 지으면, 다른 귀족들이 자신을 따라 저택을 짓는 일에 돈을 탕진하게 될 것이고, 그러면 자연스럽게 왕권이 강화되리라 생각한 것이다. 실제로

이 성을 본 많은 귀족이 대저택을 지으려 했다.

하지만 푸케가 간과한 한 가지가 있었다. 그건 이 성을 왕이 어떻게 느낄까 하는 것이었다. 작은 오판이 불러온 결과는 참혹했다. 갑자기 표정이 굳어진 왕이 말했다.

"재무총관, 내가 몸이 좀 불편해서 파리로 돌아가야겠습니다."

"폐하, 오늘 이곳에서 묵고 가시기로……."

푸케의 말이 채 끝나기도 전에 왕은 성을 나가 곧장 마차를 타고 파리로 돌아갔다. 푸케는 그때까지도 자신이 무슨 잘못을 했는지 알지 못했다. 푸케를 아끼는 사람 중에는 나이 든 모후 안도 있었다. 모후는 푸케에게 편지를 보내 분위기가 심상치 않다며 주의를 주었다.

"왕에게 절대 해서는 안 될 일이 있어요. 그건 왕보다 부자처럼 보이거나 더 멋지게 보이는 것이에요. 왕은 그것을 절대 용서하지 않아요. 자기 것을 빼앗아 갔다고 느끼기 때문이에요."

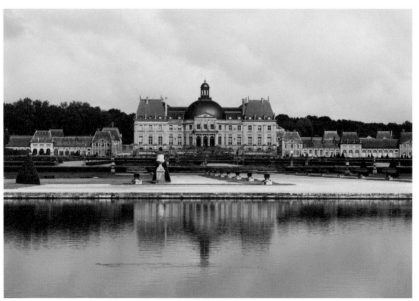

정원에서 바라본 보 르 비콩트 성의 모습. 궁전 건축과 실내장식, 정원의 설계가 조화를 이룬다.

　파리로 돌아온 왕은 콜베르를 불렀다. 마침내 결단을 내린 것이다. 며칠 후, 왕은 푸케를 만난 자리에서 먼저 사과했다. 그날 갑자기 몸이 안 좋아 돌아왔다는 것이다. 푸케는 가슴을 쓸어내렸다. 그때 왕이 지나가는 말처럼 물었다.

　"재무총관, 혹시나 해서 물어보는 말입니다만, 내 아는 사람이 고위직 자리를 하나 사겠다고 하는데 혹시 돈이 필요하면 검찰총장 자리를 팔지 않겠소?"

　사실 푸케는 돈이 절실히 필요했다. 성을 짓고 파티를 하느라 많은 빚을 지고 있었던 것이다. 당시는 관직을 사고팔던 시대였다. 왕의 제안은 전혀 어색할 것 없었다. 평소와 달리 막 긴장도 풀린 터라 푸케는 아무 의심도 없이 덥석 먹이를 물었다.

　"네, 어떤 분이신지요. 조건만 맞는다면 생각해보겠습니다."

　"좋소, 내가 좋은 조건으로 연결해주겠소."

　들어보니 구매자가 그다지 경계할 인물도 아닌데다 금액도 예상가보다 훨씬 높았기 때문에 푸케는 이게 웬 떡이냐며 검찰총장직을 팔았다. 그게 첫 번째 올가미였다. 이제 푸케에 대한 고발과 기소가 가능해졌다. 그 뒤로 며칠 후 왕이 푸케를 불렀다. 지방에서 열리는 삼부회에 급히 동행해달라는 것이었다. 이때도 푸케는 별 생각 없이 부랴부랴 준비해서 왕을 따라나섰다. 하지만 이것은 콜베르가 놓은 두 번째 덫이었다. 낭트에 도착하자마자 푸케는 전격 체포되었다. 푸케의 사람들과 지지자가 넘치는 파리에서 일을 벌이면 바로 역풍을 맞을 수 있었다. 영문도 모르고 체포된 푸케는 바로 감금되었다. 그리고 속전속결로 재판이 진행되었다. 죄목은 개인 비리와 반역 혐의였다. 한번 칼을 뺀 왕은 무자비했다. 푸케 외에도 그간 뒷조사를 통해 비리 혐의를 확보한 관료들과 지방귀족들을 모조리 잡아들였다. 수천 명의 사람들로 감옥은 가득 찼다. 그런데 잡아들인 이들은 가만히 둔 채 왕은 오직 푸케의 재판만 재촉했다. 서둘러 사형을 집행하라는 것이었다. 하지만 무리하게 진행

보 르 비콩트 성에서 가장 화려한 곳으로 손꼽히는 왕의 방. 화가이자 실내장식가로서도 다양한 예술을 종합하는 르브
룅의 기획력이 돋보인다.

한 재판이기도 했고, 푸케 쪽 사람들이 조직적으로 변론을 벌이니 쉽게 결론 나지 않았다. 왕은 분통을 터뜨렸다. 재판이 한창임에도 재판관을 계속 갈아치웠다. 하지만 사형 판결은 쉽게 나오지 않았다. 푸케의 비리 혐의는 입증되었지만 푸케에게서 반역의 증거는 나오지 않았기 때문이다. 사실 푸케의 반역은 오직 왕의 마음속에만 존재했다. 감히 태양을 넘봐? 하지만 증거가 될 만한 것은 아무것도 없었다. 결국 푸케를 사형시키는 대신 귀양을 보내 연금하는 것으로 결론이 났고 그의 전 재산은 국고로 귀속되었다. 감옥에 잡혀간 나머지 수천 명의 사람들은 모두 풀려났다. 대신 호주머니에서 먼지만 나올 때까지 가진 돈 모두를 빼앗긴 채.

1661년 가을이 지났을 때, 세상은 완전히 변해 있었다. 이제 왕에게 대적할 수 있는 사람은 아무도 없었다. 강력한 군대를 손에 쥔 루이 14세는 자신의 눈 밖에 나면 어찌 되는지를 만천하에 제대로 보여줬다. 리슐리외와 마자랭이 역임한 재상 직위와 푸케가 담당하던 재무총관 자리를 없애고 왕국의 2인자인 대법관도 유명무실하게 만들었다. 이제 모든 권력은 왕에게서만 나오게 되었다. 대부분의 귀족은 완전히 힘을 잃었고 앞으로 먹고살 일을 걱정해야 할 처지가 되었다. 이제 절대왕정이 나아가는 데 걸림돌은 아무것도 없었다.

푸케는 어떻게 되었을까. 그는 이렇게 기억된다. 풍운아, 자기 계급을 배신하고 적들에 포위된 힘없는 왕에게 자신의 인생을 모두 건 사람, 국가와 왕을 위해 충성과 재능을 바친 공로로 나는 새도 떨어뜨린다는 자리에 올랐던 권력자, 사람을 무던히 챙긴 사교가. 그를 아끼는 이들은 구명 운동을 멈추지 않았다. 하염없는 나날이 지나도 푸케는 자신이 곧 풀려날 것이라 믿었다. 그렇게 18년. 하지만 그는 용서받지 못했다. 그를 위한 구명 운동이 거세질 때마다 왕의 괴롭힘은 더 잔인해졌다. 그러다 그가 죽었다. 비교적 건강하

던 그가 갑자기 온몸이 마비가 되더니 발작을 일으켜 죽은 것이다. 독살된 것일까. 많은 이는 그렇게 생각한다. 화려함을 좋아한 파리 제일의 멋쟁이. 그는 날개 달고 우쭐했던 이카로스였다. 태양의 진노로 날개를 잃고 수직으로 추락한 그는 여생을 후회와 원망을 곱씹으며 살았다. '아, 내가 너무 태양 가까이 난 거야.' 드라마 같던 64년의 삶이 그렇게 비극으로 끝났다.

보 르 비콩트 성에 걸린 푸케의 초상. 자신이 만든 성에 걸린 초상화에서 그는 예의 매력적인 미소를 짓고 있다. 그의 얼굴이 향한 쪽 벽면에 루이 14세의 조각상이 놓여 있는데 여러 생각을 떠올리게 하는 배치라 하겠다.

이제 왕이 곧
신화다

르브룅은 다시 국왕 앞에 불려왔다. 보 르 비콩트 성을 함께 만든 건축가 루이 르 보와 조경가 앙드레 르 노트르와 함께였다. 스물세 살의 청년이 된 국왕 루이 14세의 모습에 르브룅은 깜짝 놀랐다. 왕은 이전의 모습을 상상하기 어려울 정도로 달라져 있었다. 자신이 가진 힘을 확신하는 범접하기 어려운 사람이 되어 있었던 것이다. 그는 세상에 없는 거대한 궁전을 원했다. 그리하여 화려한 보 르 비콩트 성마저 사람들의 뇌리에서 지워버리려는 것이었다. 그러기 위해서 푸케의 저택을 지은 이 세 사람이 필요했던 것이다. 우선 르 보가 본래 있던 사냥 별장 터에 총 길이 670미터에 달하는 궁전 건물을 설계했고, 수많은 건축 장인을 불러와 공사에 매진했다. 건물이 모습을 드러낼 무렵부터는 르브룅이 실내장식에 착수했고, 르 노트르는 대규모 정원 공사를 시작했다. 궁전 전체를 관통하는 중심 테마는 '태양의 신 아폴론'이었다.

보 르 비콩트 성에서 '왕의 방'을 본 후 그의 뛰어난 역량을 잘 알게 된 루이 14세는 르브룅을 궁정 수석화가로 삼고 중요한 일을 모두 그에게 맡겼다. 그럼에도 르브룅은 공사를 진행하면서 늘 왕의 기대치를 뛰어넘는 발상과 기획으로 신임을 차곡차곡 쌓아나갔다. 앞서 살펴본 일화처럼 왕을 직접 신화의 주인공으로 등장시키는 아이디어 역시 그중 하나였다. 이런 르브룅을 왕이 어찌 아끼지 않을 수 있겠는가. 루이 14세는 1662년에 르브룅에게 귀족 작

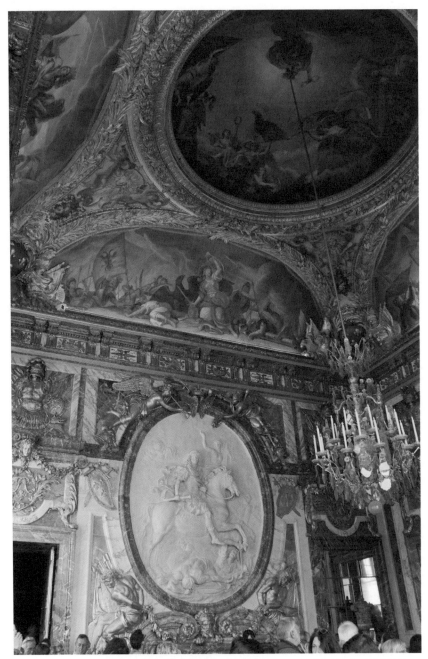

베르사유 궁전 '전쟁의 방' 장식. 르브룅은 네덜란드 전쟁의 승리를 기려 이 방에 전쟁 영웅인 루이 14세를 찬양하는 조각, 장식, 회화를 배치했다. 벽의 부조는 코아즈보의 작품이다.

49

1장. 한 아이의 신화를 그리다

위를 내렸고, 이듬해에는 왕실 태피스트리를 만드는 고블랭 공장의 책임자로 임명했다. 르브룅은 이 공장을 확장해 베르사유 궁전의 장식품은 물론 가구나 양탄자를 비롯해 루이 14세의 거처에 들어가는 거의 모든 물건을 만드는 곳으로 변모시켰다. 콜베르의 추천으로 왕립 회화 및 조각 아카데미의 책임자가 된 것도 이때였다. 이후 모든 일을 무리 없이 잘 꾸려나갔는데 이처럼 르브룅은 추진력이 좋았고 사람을 잘 부렸다.

베르사유 궁전 관람의 하이라이트는 '거울의 방'이다. 정원에서 바라볼 때 정면 2층 전체를 차지하는 이 긴 방은 본래 테라스 같은 회랑이었다. 이곳을 망사르의 설계로 지금의 모습으로 만든 것은 1678년이다. 이 방을 장식한 이도 역시 르브룅이다. 이 방이 우리의 감탄을 자아내는 건 화려함 때문이다. 대형 유리창과 대칭되는 곳에 위치한 거대한 거울들은 방을 더 넓고 환하게 보이도록 한다. 천장에서 드리워지고 조각들이 떠받들고 있는 많은 샹들리에는 밤에도 이 방을 환히 밝힌다. 그런데 이 방을 찾은 이들 중

베르사유가 자랑하는 거울의 방. 창과 대칭을 이루는 큰 거울의 역할로 밝은 실내를 연출한다. 수많은 샹들리에가 불을 밝히는 밤이면 실내는 더욱 찬란해진다.

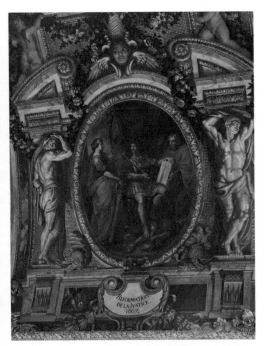

거울의 방 실내장식. 사법 개혁을 하는 루이 14세. 이 작품을 비롯해 거울의 방 모든 천정화가 2007년 대대적인 보수작업으로 깨끗해졌다.

샹들리에 위에 있는 천정화와 주변 장식들을 감상하는 이는 드물다. 이는 모두 르브룅이 직접 기획하여 만들었다. 루이 14세의 대표적인 업적을 담은 그림 주위로 정교하게 만들어진 장식과 조각들이 화려함을 뽐낸다. 이들은 지금으로부터 300여 년 전 절대왕정이 가장 찬란하던 시대에 대한 단단한 기록이다.

이 궁전이 완공되기를 기다리지 못하고 마음이 조급해진 루이 14세는 덜컥 수도를 옮겼다. 파리에 살던 많은 궁정인과 귀족도 부랴부랴 베르사유로 옮겨와야 했는데 그 수가 나중에는 무려 2만 명을 헤아렸다고 한다. 베르사유는 공사 소음으로 시끄러웠고 흙먼지가 자욱했지만 왕은 이를 전혀 불편해하지 않았다. 그리고 자기만 바라보는 많은 궁정 식구를 관리하기 위해 여러 아이디어를 생각해냈다. 그 중 하나는 자신의 하루 일과를 정해놓고 모두가 그것에 참여하도록 하는 것이었다. 예를 들면 아침에 일어나는 시간에 자신에게 아침 인사를 할 수 있는 '영예로운 권리'를 수백 명의 궁정인에게 부여했다. 모든 사람이 한꺼번에 들어올 수 없기 때문에 여러 조로 편성해 차례로 들어왔는데, 그러다 보니 아침 문안 인사만 한 시간이 넘게 걸렸다. 자신이 식사하는 모습을 볼 수 있는 영예로운 권리도 일정 수의 궁정인들에게 부여했다. 만찬이야 참석자 모두가 함께 먹는 자리지만 점심때에는 오직 왕만 식사했다. 참석자들은 먹지도 못한 채 먹고 떠드는 왕의 이야기를 그저 들어야

했지만 이 권리를 얻는 것도 하늘의 별 따기였다. 오후에는 산책을 하거나 사냥을 했는데 무엇을 할지는 왕이 아침에 정했다. 6시가 되면 궁정인들의 오락 시간이 펼쳐진다. 무도회나 카드놀이, 당구 등의 시설이 북쪽 방들에 차려진다. 그동안 왕은 많은 편지와 여러 서류에 서명했다.

놀라운 것은 아침에 눈 뜰 때부터 잠자리에 들 때까지 톱니바퀴처럼 돌아가는 일과를 왕이 단 하루도 예외 없이 지켰다는 것이다. 이를 따라야 하는 궁정인들에겐 참으로 곤욕스러운 일이었을 것이다. 만약 이유 없이 왕의 일과에 불참하는 사람은 다음 날 소리 소문 없이 궁정에서 내쫓겼다. 그 자리는 오매불망 기회를 엿보던 대기자 1순위에게 주어졌다. 이런 일과가 반복되면 왕에 대한 충성 경쟁도 느슨해질 법하다. 하지만 왕은 귀족들의 목숨을 한 손에 쥔 절대 권력자였다. 귀족들은 왕이 규정한 대로 늘 완전하게 옷을 갖추어 입어야 했는데, 각종 행사 참가비 등 궁정생활을 유지하는 데 드는 비용은 상상을 초월했다. 그렇기 때문에 궁정인들로서는 왕에게 가까이 가지 못하면 점점 가난해질 수밖에 없었다. 반면 왕의 눈에 띄는 사람은 횡재를 했다. 왕이 지급하는 연금이 대폭 상승하고 각종 이권을 차지할 수도 있었다. 그러니 왕에게 잘 보이기 위한 경쟁을 잠시도 소홀히 할 수 없었다. 거기다 루이 14세는 이런 관계를 이용하는 데 있어서 거의 천재적이었다. 그는 귀족들을 안달 나게 하는 아이디어를 끊임없이 만들어냈다. '쥐스토 코르'라 불린 옷이 대표적이다. 이 옷은 왕과 함께 산책할 수 있는 40명의 정예 멤버에게만 지급되었는데, 몸에 꼭 맞게 만들고 매년 새로운 디자인으로 제작했다. 이 옷을 받을 사람은 오직 왕이 정했다. 여기에 뽑힌 이들은 한 해 동안 이 옷을 입고 으스댈 수 있었으니, 매년 이 옷을 받을 명단이 발표될 때마다 왕에게 눈도장을 받으려는 경쟁으로 궁정이 한바탕 홍역을 치렀다. 모든 것이 이런 식이었고 루이 14세는 분명 이러한 경쟁을 조장하고 즐겼을 것이다.

하지만 우리는 이처럼 다른 이들을 끊임없이 몰아세우는 그의 모습을 조금은 다른 각도에서 이해할 수 있다. 왕은 어린 시절 오랜 반란을 겪으면서 심리적으로 깊은 상처를 갖고 있었다. 그는 늘 누군가 자신을 암살하지 않을까 두려움을 느꼈다. 그렇기에 궁전 안에서는 친밀도에 따라 궁정인이 자신에게 다가올 수 있는 거리의 한계를 정했다. 왕 앞에서 갖추어야 할 자세도 철저히 규제했다. 이러다 보니 가장 믿을 수 있는 왕세자를 비롯한 왕족들은 자신의 가까이에서 좀 더 자유롭게 행동하도록 허용했고, 반대로 확실히 믿을 수 없는 사람들은 가까이 올 수 없게 하고 예를 갖추는 자세도 불편하게 만들어 암살의 위협을 줄였다.

왕은 반란에 대한 트라우마가 있어 모두를 의심했고, 그런 이들은 눈앞에 두고 감시해야 했다. 베르사유 궁전은 이런 이유로 붙들어 둔 사람들로 넘쳤다. 궁정인들의 생계를 '자신의 은혜'에 의존하게 함으로써 궁정인들이 자신에 대한 충성 경쟁으로 에너지를 소진하게 만들었다. 그리고 궁정 안에서도 자기들끼리 모여 음모를 꾸미지 못하게 하려고 특별한 일이 없어도 궁정인들을 모두 몰고 다녔다. 자신의 일과를 완전히 개방해 모든 이가 참여하도록 한 것도 실은 '지독한 불신' 때문이었다. 그리고 많은 궁정인에게 왕의 일과에 참여하도록 하기 위해 아무리 사소한 일이라도 잘게 쪼개서 각자에게 역할을 맡겼다. 이런 역할 중에서 왕에게 직접 다가가 대화할 수 있는 자리는 경쟁이 치열했다. 내막을 알고 보면 베르사유에서 벌어진 '호들갑스러운' 행동들이 어느 정도 이해가 되면서 왠지 쓸쓸해진다.

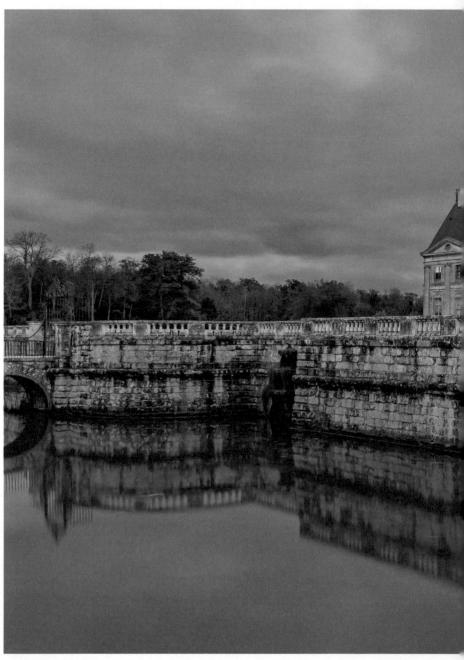

해자에 둘러싸인 보 르 비콩트 성. 베르사유 궁전의 모델이 되었던 보 르 비콩트 성에 밤이 내리고 있다. 디디에는 이 성을 자주 찾은 이들마저도 감탄케 할 만큼 멋진 앵글로 이 성이 간직한 아름다움을 포착했다. 이 성을 사랑하고 또 잘 아는 사람만이 남길 수 있는 사진이다.

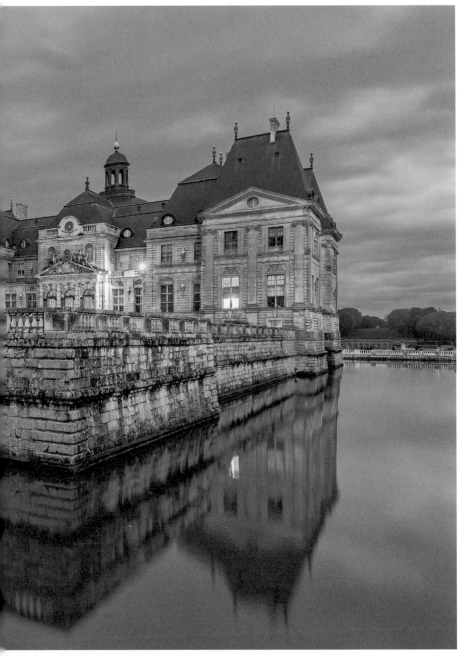

베르사유 정원에 지는
석양

그랑 트리아농 궁전에서 바라본 대운하의 모습. 루이 14세와 궁정인들은 더운 날이면 대운하
에 배를 띄우고 뱃놀이를 즐겼다.

베르사유는 궁전 내부보다 정원이 아름답다고 말하는 이가
많다. 정원에 들어서면 누구나 그 엄청난 규모에 놀라고 이어 공간
하나하나에 들인 정성에 놀란다. 이 정원을 만든 르 노트르는 프랑
스식 정원의 창시자이자 완성자이다. 그는 이탈리아 유학에서 돌
아와 이탈리아와는 달리 넓은 숲과 평지로 이뤄진 프랑스에 적합
한 조경을 완성했다. 그가 설계한 보 르 비콩트 성의 정원도 당시
많은 이의 상상을 초월하는 엄청난 규모를 자랑했는데 불과 몇 년
만에 루이 14세의 주문에 따라 그 몇 배가 넘는 정원을 만든 것
이다. 르 노트르가 역점을 둔 것도 오직 왕의 영광을 드높이는 것
이었다. 그는 궁전 뒤에 있는 정원을 신의 세계로 규정하고 태양
의 신 아폴론의 조각이 있는 연못을 중심으로 전체의 모양을 구상

했다. 루이 14세가 곧 아폴론인 것이다. 궁전 정면에는 인간이 사는 신도시가 지어져 있으니 왕이 거처하는 궁전은 두 세계의 경계선을 따라 좌우로 넓게 날개를 펼친 중간계가 되는 셈이다. 이처럼 빈틈없이 만들어진 그의 신화는 언제까지 계속될까.

루이 14세의 치세는 전반과 후반이 매우 다르다. 치세 전반기에는 모든 영광을 누렸다. 모든 전쟁에서 승리했고 귀족들을 완벽하게 제압했으며 유럽의 모든 왕실에 자신과 베르사유에 대한 동경을 심었다. 하지만 후반부로 치달으며 그의 영광은 끝났다. 신의 아들이자 태양으로서 자신의 영광에 대한 미련으로 명분 없는 전쟁을 계속했지만 패전 소식만 쌓여갔다. 막대한 돈을 쏟아 부은 전쟁에서 지자 결국 무일푼이 된 것이다. 베르사유에서의 화려한 생활을 유지하려면 많은 돈이 필요했지만 국고는 늘 텅 비어 있었다.

루이 14세는 160센티미터 정도의 단신이었다. 하지만 풍채는 위풍당당했다. 높은 가발과 하이힐이 그의 콤플렉스를 가려주었다. 그의 목소리는 기품 있고 쩌렁쩌렁 울려 다른 이를 압도했다고

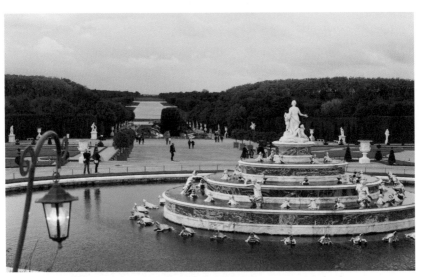

베르사유 궁전에 어둠이 내리고 등불이 하나 둘 켜지기 시작한다. 대운하를 잇는 중심축은 아폴론 연못과 아폴론의 어머니 라토나의 계단 연못을 지나 루이 14세의 방으로 이어진다. 연못의 조각은 튀비의 작품이다.

한다. 매일 사냥을 즐길 만큼 건강하게 태어난 체질이었다. 하지만 건강관리를 잘 못해 말년에는 각종 질병으로 고생했다. 그는 엄청난 대식가였고 식탐이 있었다. 다양한 코스로 제공되는 식사를 즐기고 늘 더 먹었다. 함께 식사하는 이들이 음식을 잘 먹는 것을 좋아했기 때문에 많이 권하는 편이었고, 그러다 보니 어떤 이들에겐 왕과 식사하는 것도 고역이었다. 극단적인 경우에는 왕과 식사하기로 예정되면 배를 비워두기 위해 몇 끼니씩 굶는 이도 있었다고 한다. 왕이 권하는 것을 먹지 않아 받게 될 후환이 두려웠기 때문이다. 루이 14세는 손이 닿는 자리엔 늘 과자와 초콜릿이 놓여 있어야 했다. 단것을 입에서 떼지 않으니 이른 나이에 이가 썩어 모두 뽑아야 했다. 수술이 잘못되는 바람에 입천장이 깨졌고, 이로 인해 물을 마시면 코로 다시 쏟아져 나오는 일도 있었다고 한다. 과식으로 몸이 비대해지면서 각종 성인병을 앓았다. 피부병, 위염, 설사 등의 가벼운 병은 늘 있었고 편두통, 치통, 통풍, 신장 결석, 당뇨 등으로 고생했다. 말년에는 수술도 자주 했고, 병상에 누워 지내는 일도 잦았다. 영광으로 포장된 치세의 이면을 들여다보면 참 고생도 많이 한 왕이었다.

그러다 일흔일곱 번째 생일을 나흘 앞둔 1715년 9월 1일, 루이 14세는 죽음을 맞았다. 왕이 된 지 72년, 마자랭이 죽고 친정을 시작한 때로부터도 무려 54년의 세월이 흘렀다. 왕은 마지막 순간 자신의 삶이 잘못되었다는 걸 느꼈다. 그는 그간 아첨꾼들에게 둘러싸여 자신의 왕국은 늘 잘나가고 있다고 믿으며 살았다. 하지만 빛나는 성공을 거둔 젊은 날에 비해 많은 것이 잘못되고 있음을 모르지는 않았다. 그 원인이 자신에게 있다는 것도 물론 잘 알고 있었다. '아, 난 왜 그리도 아들을 미워했던가.' 먼저 세상을 떠난 왕세자가 떠올랐다. 자기 때문에 단 한 번도 기를 펴지 못하고 산 아들이 갑자기 보고 싶어졌다. 아들을 앞세운 반역이 일어나지 않을까 늘 두려웠다. 그래서 왕세자 주변에 접근하는 사람은 누구도 용서

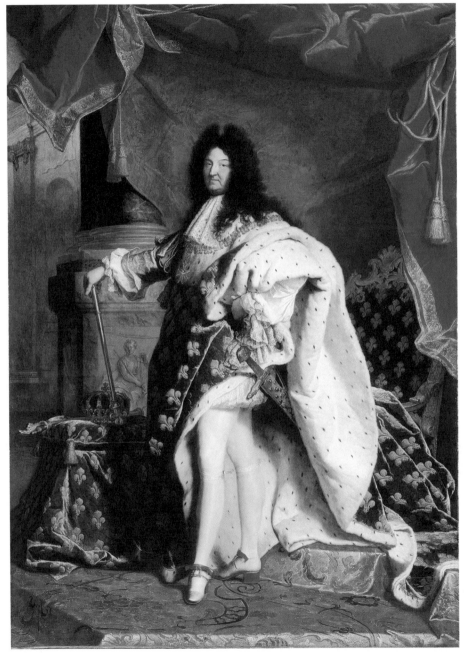

이아생트 리고, 루이 14세 초상화, 1701, 루브르박물관

하지 않았다. '무척이나 외로웠을 것이다.' 정쟁에 휘말려 의문의 죽음을 당한 총명하기 그지없던 손자도 떠올랐다. '그가 지금 내 곁에 있었다면 얼마나 든든했을 것인가.' 하지만 다 지난 일이다. 다음 왕위를 물려받는 이는 그의 아들도 아니고 손자도 아닌 증손자가 되었다. 자신이 그랬듯 증손자도 다섯 살의 나이에 왕위를 물려받게 된 것이다. 그는 죽음을 앞두고 후계자인 어린 루이에게 다음과 같이 말했다.

"나를 닮지 말거라. 화려한 건축물에 마음을 쏟지도 말고, 전쟁을 좋아하지도 말아라. 이웃 나라와 싸우기보다 화친하도록 애쓰거라. 늘 신을 경건히 섬기고, 백성들이 신을 편안히 섬길 수 있게 돕거라. 그들의 고통을 덜어주는 군주가 되어야 한다. 나는 그렇게 하지 못했단다."

그는 진심을 담아 이야기했지만 이제 다섯 살에 불과한 세자가 그 뜻을 잘 이해했을 리 없다. 어렵게 버텨온 자신에 대한 자책이었을 뿐이다. 마지막 순간 루이 14세는 자신을 평생 모신 수석시종을 가까이 불렀다. 늙은 시종은 눈물을 참고 있었다. 그런 그를 보며 왕이 말했다.

"이보게, 어때. 그동안 내 연기가 그럭저럭 괜찮았나?"

이 말을 듣고 시종은 참고 있던 눈물을 쏟아냈다. 그랬다. 왕은 이 세상 가장 위엄 있는 모습을 가장했지만 속으로는 가장 외로운 사람이었다. 늘 조급했고 두려움에 휩싸여 있던 그는 평생 이해할 수 없을 정도로 편협하고 무리한 일들을 했다. 다른 나라와 억지로 전쟁을 일삼았고 주위 사람들을 늘 못살게 굴었다. 하지만 곁에서 지키는 이는 모두 이해할 수 있었다. 개가 무섭게 짖는 건 실은 자기 스스로가 두려움을 느끼기 때문이다. 그는 평생 어릴 적 반란의 한가운데에서 두려움에 떨던 그 어린 왕으로부터 단 한 발짝도 앞으로 나가지 못한 것이다. 그래서 그는 거짓의 가면을 쓰고 자신도 원하지 않는 삶을 살았다. 몇 가지 행운과 함께 이룩한 자신만

의 화려한 세계를 지켜내기 위해 말이다. 그런데 지나온 삶을 되돌
릴 수도 없는 마지막 순간이 되어 모든 것이 연기였다고 고백한 것
이다.

"폐하, 폐하의 연기는 늘 최고였습니다."

"그래, 그랬을 거야. 그래야지."

루이 14세는 그렇게 눈을 감았다. 인류 역사상 그보다 더 화려
한 생활을 한 군주가 있을까? 전 유럽의 왕들이 베르사유를 꿈꾸
고 그를 따라하는 동안 그의 왕국은 뿌리부터 허물어지고 있었다.
그가 살아 있을 때부터 이미.

르브룅이 떠난
항해

파리 미술의 발전 과정에서 매우 중요한 인물인 르브룅은 그의 스승인 푸생과 따로 떼어 생각할 수 없다. 그만큼 그는 스승의 영향을 강하게 받았다. 파리 예술의 심장이라 할 수 있는 '왕립 조각 및 회화 아카데미' 설립에 참여한 르브룅은 책임자가 되어 이를 반석 위에 올려놓았다. 이후 파리 예술은 중세부터 이어져온 개인 공방과 길드 중심에서 벗어나 국가의 체계적인 지원으로 성장한 뛰어난 엘리트들이 이끌어가는데, 이러한 예술을 '아카데미 예술'이라 한다. 국가의 전폭적인 지원을 받은 그가 목표로 정한 것은 파리의 예술을 세계적인 수준으로 끌어올리는 것이었다. 당시 세계적 수준이라 함은 로마의 예술을 의미했다. 로마 유학파는 파격적인 대접을 받을 만큼 로마와 파리의 수준은 현격하게 차이 났다. 르브룅이 아카데미를 만드는 과정에서 마주한 어려움은 중세 시대부터 기득권을 독점한 길드의 조직적인 저항이었다. 장인들이 지배한 길드는 예술에 대해 여전히 '수공업'이라 여기는 마인드가 강했다.

'이제 기능공에 머물러서는 안 된다. 모두 예술가가 되어야 한다.'

르브룅은 이런 비전을 밀어붙였다. 이는 스승에게서 배운 것이다. 르네상스 이래로 로마에서 예술가로 인정받으려면 방대한 지식을 갖춘 교양인이 되어야 했다. 미켈란젤로 부오나로티와 라파엘로의 시대부터 그런 전통이 있었다. 아카데미의 체계를 잡으려는 르브룅에게 푸생은 완벽한 롤 모델이었다. 푸생이 읽었다는 방대

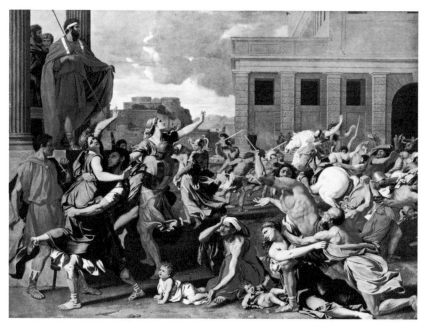

푸생, 사비네 여인의 약탈, 1637~1638, 메트로폴리탄미술관
푸생은 권력의 강압에도 자신의 예술을 지켜나갔다. 덕분에 권력이나 부와는 크게 인연이 없었지만 로마에서 자신이 그
리고 싶은 그림을 그리며 조용하고 평화로운 여생을 보냈다.

한 고전들이 아카데미의 기본적인 필독서가 되었고, 그림의 기초로
서 데생을 오랜 시간 연마하게 하는 커리큘럼과 그림의 주제를 선
정하는 방식, 구성, 색채 사용 등 모든 면에서 푸생의 그림이 본보
기가 되었다. '그림 실력 외에도 스승님처럼 지성과 학식을 갖춘 예
술가들을 길러낼 것이다.' 르브룅은 이러한 비전의 실행력을 높이기
위해 루이 14세에게 건의하여 프랑스 아카데미 본원을 로마에 설
립했다. 1년에 단 한 명만 '로마대상' 수상자로 뽑아 로마 유학의 영
예를 준 것도 그 일환이었다. 이는 아카데미에서 공부하는 젊은 화
가 모두에게 강력한 동기부여가 되었다. 치열한 경쟁을 뚫고 로마
에 가서 실력을 쌓아 온 제자가 늘어나면서 아카데미를 중심으로
파리의 예술은 이전과 비교할 수 없이 비약적으로 발전했다.

르브룅의 시대는 일생의 동반자인 콜베르가 죽은 1683년 막을 내렸다. 콜베르는 르브룅의 강력한 후원자였다. 그는 선대인 리슐리외 추기경이나 마자랭 추기경의 뜻을 계승해 강력한 프랑스를 추구하면서 예술 분야에 대해서도 전폭적인 지원을 아끼지 않았다. 하지만 그가 죽고 나자 세상이 완전히 바뀌었다. 콜베르의 정적인 르부아 공작이 실권을 장악하면서 르브룅 역시 지위를 잃었다. 루이 14세의 총애도 예전 같지 않았다. 새로운 예술가들이 궁정에 들어찼고 르브룅에게 주어지는 일은 줄어들었다. 하지만 르브룅은 왕을 위한 그림과 장식, 왕실 물건들을 만드는 일을 멈추지 않았다. 참다못한 제자 중 한 명이 말했다.

"선생님, 어차피 폐하에게 갈 물건도 아닌데 팔리지도 않는 걸 왜 자꾸 만드십니까?"

"그런 소리 마라. 이게 내 삶이다."

그렇게 7년이 흐르고 르브룅도 눈을 감았다. 자신이 심혈을 기울여 장식한 파리의 생 니콜라 뒤 샤르도네 성당이 그가 묻힐 자리가 되었다.

17세기 파리 예술을 한 손에 쥔 르브룅. 그는 파리 예술의 미래를 여는 항해를 떠났다. 그에겐 위대한 스승 푸생이 있었다. 르브룅에게 푸생은 등대와 같았다. 그는 스승의 그림을 파리 아카데미 미술의 본보기로 삼으면서 뛰어난 화가들을 길러냈고, 파리는 단기간에 로마 예술에 근접하는 성과를 얻었다. 하지만 르브룅의 한계 또한 분명하다. 권력을 위한 예술의 상징인 그는 지금도 많은 이의 비판을 받는다. 그의 삶은 국가가 주도하는 예술이 갖는 숙명을 우리에게 보여주는데, 그런 면에서 순수한 예술을 추구한 스승 푸생과 늘 비교된다. 둘 사이에 달랐던 단 한 가지가 너무나 큰 차이를 만든 셈이다. 절대 권력이 예술을 장악하면 예술가의 정체성은 급격하게 위축되고 시간이 흐르면 자연스럽게 권력을 선전하는 도구로

전락해버린다. 그러면 미술의 발전은 기술적인 측면에만 치우치고 정신적 측면은 설자리가 사라진다. 그리되면 예술 자체도 언젠가 자신이 설 자리를 잃는다. 그의 항해가 많은 성과에도 불구하고 진한 아쉬움을 남기는 이유가 여기 있다.

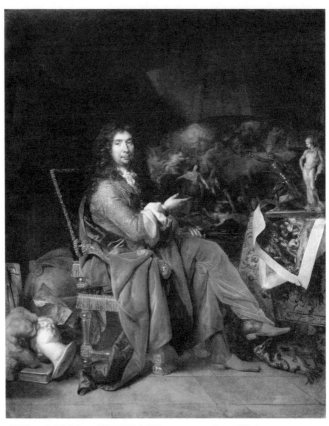

니콜라 드 라르질리에르, 샤를 르브룅의 초상, 1683~1686, 루브르박물관
르브룅은 파리 예술계를 지배하며 당시 엄청난 부와 명예를 누렸지만 후대에 혹독한 비판을 받아야 했다.

베르사유 궁전

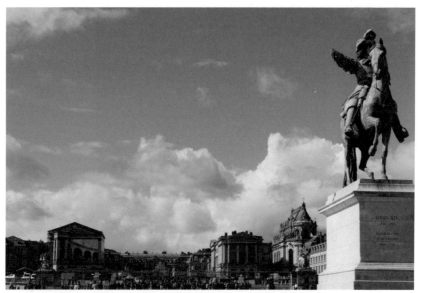

베르사유 궁전 입구. 루이 14세 기마상이 관람객들을 맞이한다.

베르사유 궁전에 가려면 주말은 피해야 한다. 말 그대로 북새통이다. 평일 아침 개장 시간에 맞춰 가야 그나마 볼 것 챙겨보고 올 수 있다. 노트르담 성당과 오르세미술관, 에펠탑 등을 지나는 장거리 지하철 레르 쎄를 타고 베르사유 샤토 방향으로 30분 정도 가다가 베르사유 역에 내린다. 루이 14세에 의해 지어진 궁전답게 입구엔 루이 14세의 기마상이 우리를 기다린다. 긴 줄이 늘어서기 전에 보안 검사대를 통과할 수 있다면 다행이다. 전 세계에서 몰려온 관광객들이 개장 시간 전부터 줄을 선다. 베르사유 관광은 궁

전 내부 관람과 궁전 뒤로 펼쳐진 정원 관람으로 나뉜다. 무조건 궁전 내부관람부터 해야 한다. 시간이 지날수록 사람들이 들이닥치니 말이다.

왕실 예배당을 시작으로 2층으로 올라오면 본격적으로 베르사유 궁전 관람이 시작된다. 아파르트망으로 불리는 화려한 방들은 태양계 행성의 이름이자 고대 신들의 이름이 붙여져 있다. 이 방들은 왕의 공간 일부로 주로 궁정인들이 시간을 보내는 장소로 사용되었다. 마지막 전쟁의 방을 지나 왼쪽으로 방향을 틀면 베르사유가 자랑하는 거울의 방이 나온다. 르브룅이 심혈을 기울여 장식한 이 방은 평소엔 국왕을 접견하기 전 거쳐 가는 공간이었으나 왕실 결혼식 등 행사장으로도 사용되었다. 독일제국 선포나 베르샤유 조약 등 프랑스의 영광과 치욕을 상징하는 여러 역사적인 행사들이 열린 곳으로도 유명하다. 이어 거울의 방과 이어진 평화의 방을 시작으로 왕비 부속실을 지나 전쟁박물관을 둘러보면 2층 관람이 끝난다. 베르사유 공식 가이드의 안내를 받으면 왕과 왕비의 은밀한 공간 등 일반인의 출입이 제한된 곳도 둘러볼 수 있다. 1층에도 궁정생활을 보여주는 전시실이 있다.

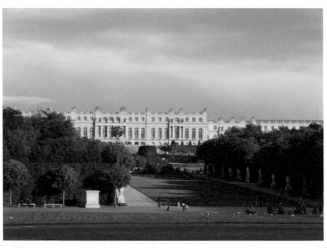

대운하에서 바라본 궁전 모습. 양 날개를 펼친 궁전은 신의 세계와 인간의 세계를 구분하는 경계면이 된다.

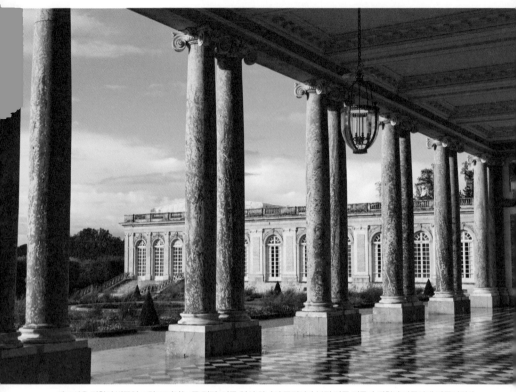

베르사유 정원의 별궁인 그랑 트리아농 궁 전경. 이곳 역시 하나의 궁전이라 불릴 만큼 건물과 정원이 아름답게 만들어졌다.

궁전 내부 관람을 마치고 정원을 둘러볼 차례다. 루이 14세 이야기나 이곳 궁전생활을 잘 모르고 둘러보는 이들은 대부분 궁전 관람에서 실망한다. 궁전에서 본 그림이나 조각, 장식 등의 의미를 잘 모르다 보니 그저 황금빛 화려함만을 보게 되는 것이다. 하지만 이렇게 실망한 이들도 베르사유의 정원 앞에서는 하나같이 감탄해 마지않는다. 기하학적인 대칭과 완벽한 균형을 이루는 작은 정원들이 끝없이 이어져 일대 장관을 이루기 때문이다. 이런 프랑스 정원을 인공적이라 하여 싫어하는 이도 많다. 그 모양을 유지하기 위해 사람의 손길이 끝없이 필요하다는 점과 많은 나무를 '못살게 구는'

점을 지적하는 이들도 적지 않다. 그런 지적도 상당히 타당하다. 하지만 이들에게 나는 베르사유 정원을 사진이나 겉모습만 보고 평가하지 말고 일단 그 안에 온전히 들어가 있어보라고 말한다. 아마 생각이 조금은 바뀔지도 모른다. 나 자신이 그랬으니까. 선입견이나 거부감을 잊게 만들 정도로 사람의 마음을 매료시키는 무언가가 분명히 있다.

정원을 즐기는 방법은 걸어서 대운하까지 갔다가 오는 방법이 있고 돈을 내고 작은 기차인 프티 트랭을 타고 들어가거나 개인이 몰고 갈 수 있는 전동 카트를 이용해 즐기는 방법이 있다. 관람 열차는 가는 곳만 가야 한다는 점에서 제약이 있지만 이동이 자유로운 전동 카트도 이용 시간이 짧아 생각보다 요금이 많이 든다는 점에서 각각 장단점이 있다. 정원 깊숙한 곳에 있는 별궁까지 즐기려면 사실 걸어 들어가긴 어렵다. 그랑 트리아농, 프티 트리아농, 앙투아네트의 별장 등 곳곳에 볼거리가 많다. 그러므로 베르사유를 제대로 보고 싶다면 예상보다 여유 있게 일정을 잡아야 한다. 어떻게 즐기든 일단 각오할 것은 규모가 매우 크다는 것이다. 눈에 보인다고 무작정 걸어 들어가면 나중에 지치기 쉬우니 주의해야 한다.

정원 중심에 있는 대운하를 즐기는 것도 묘미다. 이 거대한 운하를 만들기 위해 수만 명의 군인이 동원되어 멀리 떨어진 우르 강에서 물길을 내 물을 끌어왔다. 한겨울을 제외하면 마치 왕이 뱃놀이를 하듯 배를 띄워 즐길 수 있다. 운하 깊숙이 걸어가서 바라보는 궁전의 모습과 정원의 정취도 아름답다. 베르사유 관광이라 하면 대부분 가이드를 따라 한두 시간 둘러보고 가는 것이 보통인데 이는 그야말로 베르사유의 겉만 보고 가는 것이다. 오전엔 궁전 내부도 찬찬히 둘러본 후 가벼운 식사도 즐기고, 이어 오후가 되면 정원에 나가 자리를 잡고 함께 간 이들과 오붓한 시간을 보내야 베르사유를 제대로 느끼고 간다 할 수 있을 것이다. 나는 이렇게 베르

사유를 즐겨볼 것을 권한다. 그렇게 한다면 이 궁전을 짓고 오래도
록 산 루이 14세의 호흡도 느껴볼 수 있고 시간대 별로 다른 모습
을 보여주는 베르사유의 매력도 즐길 수 있을 것이다.

돌아가야 할 시간이 되었지만 발길이 쉽게 떨어지지 않는다. 하루가 저물 때 베르사유는 특히 아름답다.

귀족, 봉인에서 해방되다

센 강 건너 루브르박물관이 넓게 보이는 곳, 볼테르 가이다. 이곳에 초록색 차양이 멋진 레스토랑이 있다. 이름은 '르 볼테르'. 이 레스토랑이 있는 건물에서 볼테르가 말년을 보냈다고 전해진다. 볼테르가 누구인가. 프랑수아 마리 아루에가 본명인 그는 18세기 계몽 사상가이자 프랑스를 대표하여 전 유럽에 명성을 떨친 '지성의 화신'이다. 가장 프랑스적이랄까. 그는 재기발랄함과 다재다능함에서 당대 첫손에 꼽혔다. 그는 절대왕정이라는 구체제에 문제의식을 가지고 당대 사회를 계몽하는 데 일생을 바쳤다. 사회 부조리에 맞

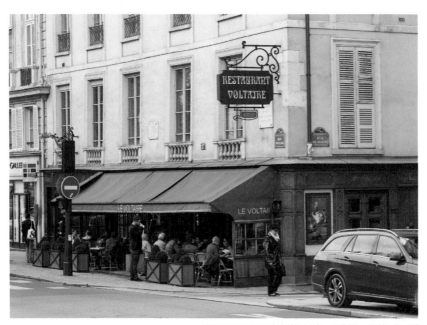

센 강변 루브르박물관이 마주 보이는 곳에 있는 카페 '르 볼테르'

서 싸웠고 그 대가로 무수한 추방과 투옥, 도피생활을 했다. 그가
활동한 시기는 루이 15세 재위 시기와 대부분 겹친다. 톡톡 튀는
지성과 재능으로 늘 이슈와 사고를 몰고 다닌 인물이었지만 루이
15세는 그를 아꼈다. 신분도 낮은 그를 총애한다며 많은 이가 질
투할 정도였다. 볼테르가 살던 파리는 태양왕 루이 14세의 그늘에
서 벗어나 화려함으로 활짝 만개했다. 루이 14세가 죽자 베르사유
부터 완전히 다른 곳으로 바뀌었다. 매일 반복되던 왕의 일과는 자
연스럽게 흐지부지되었다. 어린 왕이 아니더라도 그 누가 틀에 박
힌 일과를 매일 반복할 수 있었겠는가. 궁정인들도 굳이 돈을 소진
하며 베르사유에 머물 이유가 없었기에 다시 파리로 돌아갔다. 루
이 14세가 만든 '인간희극 극장'은 그가 죽은 후 곧바로 유명무실
해졌다. 남은 것은 허례허식과 복잡한 궁정 에티켓뿐이었다.

유행도 바뀌었다. 고전주의가 쇠퇴하고 로코코 시대가 열렸다.
루이 14세가 눈을 부릅뜨고 있던 시절에는 이 세상에서 화려할 수
있는 사람은 오직 단 한 사람, 자기 자신 뿐이었다. 귀족들과 신하
들에게는 왕의 위대함에 복종하는 것이 미덕이었다. 그래서 궁정의
예술로 고전주의가 채택되었다. 하지만 왕의 시신이 채 식기도 전
에 오랫동안 억눌린 사치와 향락의 욕구가 터져 나왔다. 봉인이 풀
린 듯, 너도나도 자신을 과시하는 데 돈을 썼고 저택을 우아하게
꾸미기 시작했다. 사생활도 과감한 양상을 띠었다. 이런 시대를 처
음으로 그린 사람은 장-앙투안 와토다. 와토는 루벤스의 놀라운 색
채 기술을 자기 것으로 연마해 섬세한 붓놀림으로 낭만적인 그림
을 그렸다. 그가 아카데미 회원이 된 기념으로 제출한 〈키테라 섬
으로의 출항〉은 사랑의 여신 비너스가 태어난 섬을 향해 길을 나
선 여러 쌍의 연인들을 그렸다. 당시에는 이런 유의 그림이 없었기
때문에 그의 그림은 새로운 장르인 '페트 갈랑트' 즉 사랑의 축제를
담은 그림으로 분류되었다. 폐결핵을 앓다가 서른여섯의 짧은 생애
를 살다 간 그의 그림에는 달콤한 주제의 이면에 인생무상을 느끼

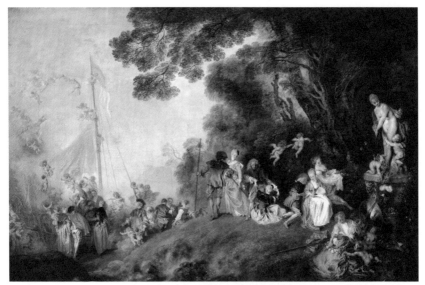

와토, 키테라 섬으로의 출항, 1718~1719, 샤를로텐부르크 궁전

게 하는 우울한 기조가 깔려 있다.

　와토의 뒤를 이은 화가는 프랑수아 부셰이다. 부셰는 로코코 화
가 중 가장 재능이 다양하고 왕실의 총애를 받아 다작했다. 그는
태피스트리, 연극 무대장식, 도자기나 패션 장신구에 이르기까지
다양한 작품 활동을 했다. 그는 뛰어난 데생 실력을 바탕으로 감각
적이고 관능적인 그림들을 선보였다. 그를 후원한 이는 루이 15세
의 애첩 퐁파두르 후작 부인이었다. 그녀는 부르주아 출신으로 귀
족들의 무시와 견제를 받았으나 많은 예술가를 후원하고 계몽주의
철학자들을 보호했다. 부셰의 제자인 장 오노레 프라고나르는 로
코코 시대의 절정을 그림에 담아낸 화가이다. 프라고나르의 대표작
은 〈그네〉이다. 아름다운 정원의 숲 속에서 나이든 남편이 젊은 아
내의 그네를 밀어주고 있다. 그런데 그네 앞쪽 풀숲에는 한 젊은이
가 그네 위의 여인과 눈을 마주치며 수작을 걸고 있다. 여인은 대
담하게 자신의 치마 속을 보여주며 신발을 차올려 남자에게 주

부셰, 디아나와 칼리스토, 1759, 넬슨 앳킨스 미술관

고 있다. 젊은 남자의 구애에 화답하는 듯하다. 왼편에서 손가락으로 입을 가린 큐피드의 모습이나 오른편 아래 주인의 발치에서 맹렬히 짖고 있는 작은 강아지의 모습 등 장난스러운 표현은 로코코 미술의 특징을 유감없이 보여준다.

로코코 미술은 우아함을 자랑하며 전 유럽으로 퍼져나갔다. 프랑스 예술이 처음으로 주변 여러 나라에 선도적인 역할을 하게 된 것이다. 하지만 로코코 미술이 가진 경박함은 스스로 족쇄가 되었다. 잠깐의 유행으로서는 좋았지만 오래도록 감탄하기는 어려웠다. 사람들은 로코코 미술에 서서히 싫증을 느꼈다. 루이 15세가 다스리는 동안 프랑스는 많은 우여곡절에도 사상 유례가 없는 고도성장을 이뤘다. 식민지로부터 막대한 자원이 들어왔고 무역이 증가해 부르주아가 늘어났다. 이 기간에 인구가 폭발적으로 증가했다. 하지만 돈이 유입되자 물가도 뛰었고 화폐가치가 떨어졌다. 화려한 삶을 사는 왕실은 세금을 계속 늘려갔다. 귀족과 성직자들

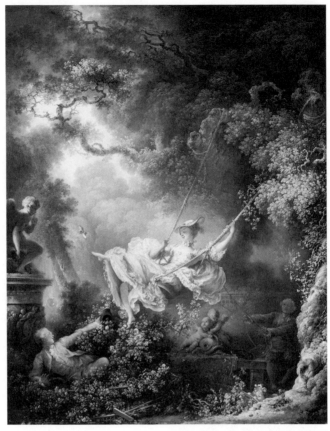

프라고나르, 그네, 1767~1768, 월리스 컬렉션

은 세금을 내지 않았기에 도시 서민들과 가난한 농민들의 부담만
늘었다. 그나마 호황이던 시절이 끝나고 경기가 나빠졌는데 후계
자인 루이 16세가 왕이 된 후 끔찍한 기근이 몇 년 동안 이어졌다.
삶이 각박해지면서 계급 간의 갈등은 고조되었고 혁명의 분위기가
나라를 가득 채우기 시작했다.

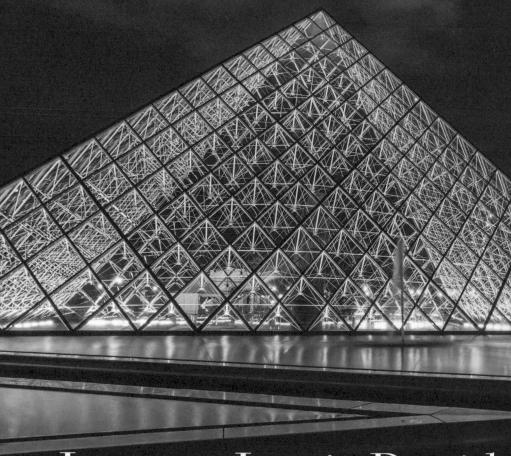

2장

혁명을 대작에 담다

_다비드와 루브르박물관

Jacques Louis David
Louvre

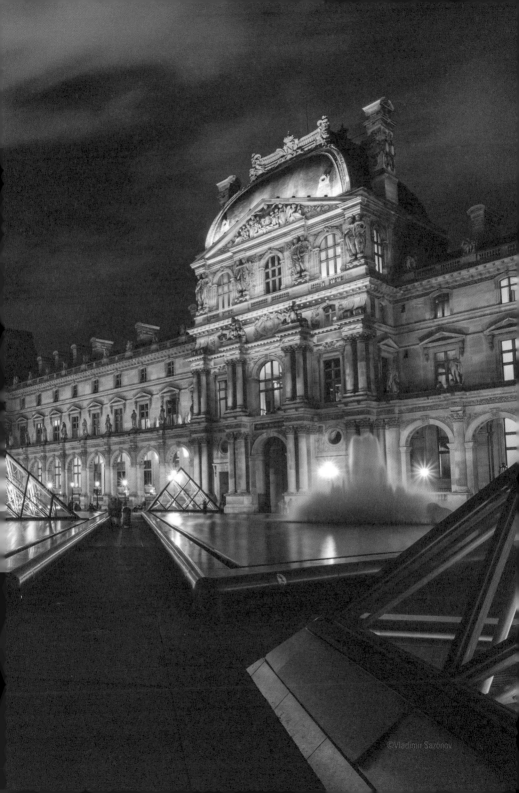

2장 | 등장인물

자크 루이 다비드(Jacques Louis David, 1748~1825) _ 혁명의 화가이자 황제의 화가. 격동의 시대를 지나며 많은 고초를 겪는다. 신고전주의의 대표자로서 평생 파리 화단을 대표하나 나폴레옹 몰락 후 망명지에서 숨을 거둔다.

나폴레옹 (Louis Bonaparte Napoleon, 1769~1821) _ 프랑스의 군인. 정치가. 대혁명 이후 뛰어난 전략으로 국가를 위기에서 구하고 국민들의 지지를 얻어 황제에 오른다. 유럽을 호령했으나 러시아와 영국에 패해 몰락한다.

마리 앙투아네트(Marie Antoinette, 1755~1793) _ 루이 16세의 왕비. 사치한다는 이유로 국민들의 미움을 받았으며 대혁명 때 단두대에서 죽임을 당한다.

인간은 자유롭게 태어난다.
하지만 어디에서나 사슬에 묶여 있다.

_루소

콩코르드 광장, 그리고
튀일리 정원에서

콩코르드 광장 분수에서 바라본 룩소르의 오벨리스크

　루브르박물관으로 가는 길. 오늘은 프랑스 회화 대작 전시실이 자랑하는 다비드의 작품들과 만나는 날이다. 왠지 먼저 콩코르드 광장에 들르고 싶었다. 그의 인생을 관통했던 프랑스 혁명의 현장을 먼저 느끼기 위함이다. 가느다란 오벨리스크 하나, 그리고 남북으로 분수대 두 개. 광장을 둘러 띄엄띄엄 놓인 조각들. 드넓은 면적을 고려하면 휑할 정도로 장식이 단출하다. 본래 이곳은 병에서 회복한 루이 15세를 위해 만든 거대한 조형물로 뒤덮여 있었다. 그 뒤 혁명 와중에 분노한 폭도에 의해 조형물들이 산산이 부서졌고 그 자리엔 단두대가 설치되었다. 많은 이가 이곳에서 목이 잘렸고 우유부단했던 국왕 루이 16세에 이어 왕비 앙투아네트도 차례로 이 광장에 끌려와 목이 잘렸다. 그래서일까. 콩코르드 광장에 설 때면 스산함과 아련함도 느끼게 된다. 그때 이곳을 가득 채운 피의 광기는 많이 지워졌지만 말이다. 더위가 느껴지는 오후, 분수의 물

줄기가 시원하다.

　광장을 뒤로 하고 튀일리 정원에 접어드니 기분이 조금 풀린다. 오랑주리미술관과 죄드폼국립미술관 등 많은 볼거리를 가진 튀일리 정원이지만 또 다른 매력은 야외 장식미술이다. 시즌마다 개성 넘치는 미술품들이 정원 곳곳에 활력을 불어넣는다. 몇 년 전 이곳을 찾았을 때 본 모빌 작품은 지금도 기억에 남는다. 튀일리가 자랑하는 팔각연못 위에 펼쳐져 바람 부는 대로 움직이며 멋진 쇼를 연출했다. 중앙 대로를 따라 걸으니 카루젤 개선문 너머로 루브르박물관이 보인다. 가만, 지금 선 곳이 본래 튀일리 궁이 있던 자리다. 화재로 불타 없어지기 전까지 튀일리 정원의 주인은 튀일리 궁이었다. 문득 여기에서 벌어진 1795년의 일이 떠오른다. 그때 파리는 왕당파의 반란으로 일대 혼란에 빠져 있었다. 통령정부의 수반인 바라스는 한 젊은 장교에게 튀일리 궁으로 몰려온 엄청난 규모의 반란군을 진압하라는 명령을 내렸다. 튀일리 궁에서 북쪽을 바라보면 생 로슈 성당이 보인다. 긴박한 상황에서도 기적적으로 대포를 확보한 이 젊은 장교는 이 성당의 계단 위에 대포를 설치하

튀일리 정원에서 바라 본 카루젤 개선문. 뒤로 루브르박물관이 보인다. 정원 곳곳에 경찰들과 숨바꼭질을 하느라 긴장감이 가득한 잡상인들이 눈에 띈다.

생 로슈 성당. 이 계단 위에 대포를 설치한 나폴레옹은 왕당파의 반란을 신속히 제압한다.

고 반란군에게 부자비한 포격을 퍼부었다. 설마 수도 한가운데에서 자국민들을 향해 대포를 쏘리라고는 상상도 못한 반란군들은 혼비 백산하여 흩어지고 반란은 가볍게 수습되었다. 이 냉정하고 과단성 넘치는 군인의 이름은 바로 나폴레옹이다. 상대의 의표를 찌르며 신속하게 반란을 진압한 그는 군과 정부 관계자들의 전폭적인 신뢰를 얻게 된다. 그의 시대가 열리는 순간이었다.

혁명 그리고 나폴레옹의 시대. 가벼운 산책으로 그 분위기를 조금 느껴 보았다. 이제 루브르박물관으로 가서 다비드를 만날 시간이다. 다비드는 지난 100여 년의 노력으로 파리의 예술이 어느 정도 수준에 올라서게 되었는지를 보여주는 대표적인 화가이다. 그는 파리의 화단을 대표하며 전 유럽에 자신의 이름을 알렸는데 그의 파란만장한 인생 역정과 함께 대표적인 그림들과 만나보기로 하자.

루브르 야경. 루브르는 중세 시대 요새를 확장해 르네상스 양식으로 지은 궁전이었다. 고풍스러운 이 건물 정중앙에 모던한 유리 피라미드가 들어선다고 했을 때 사람들은 격렬하게 반대했다. 모두 중국계 미국인 건축가 I. M. 페이가 설계한 이 디자인이 이곳에 어울리지 않는다고 본 것이다. 하지만 새로운 밀레니엄을 시작하는 의미로 미테랑 대통령이 밀어붙인 이래 이 피라미드는 루브르의 상징처럼 여겨진다.

로마대상이
뭐기에

'또 낙선이라니.'

네 번째 낙선이었다. 왕립 아카데미에서 배우는 젊은 화가들의 꿈은 로마대상을 받아 로마로 가는 것이다. 이들 중 데생만큼은 남다른 재능을 인정받은 다비드. 그 역시 인생 단 하나의 목표가 로마였지만 연이은 낙선에 좌절하고 있었다. 작년 세 번째 낙선했을 때는 정말 죽으려 했었다. 아무것도 먹지 않고 버티는 그로 인해 아카데미가 발칵 뒤집어졌다. 그 소동을 벌이고난 뒤 독하게 마음먹고 모든 노력을 기울여 〈세네카의 죽음〉을 그렸지만 로마대상은 그의 라이벌 페이롱에게 주어졌다.

'왜 페이롱인가.'

지금까지 그는 동료 화가 모두 자신보다 아래라고 얕봤다. 스승 부셰의 화풍으로 섬세하고 감성적인 그림을 그리던 그는 자신을 인정하지 않는 스승들과 심사위원들을 원망했다. 그런데 이처럼 네 번이나 떨어지고 난 뒤 문득 정신이 들었다.

'내가 놓치고 있는 것이 분명 있을 것이다.'

다비드는 페이롱의 당선작을 편견 없이 감상했다. 과연 뭔가 달랐다. 그동안 너무 단순한 그림이라고 무시했는데 그 단순함 속에 주제가 더 선명히 강조되었다. 당시 왕립 아카데미에도 계몽주의 사상이 큰 영향을 미치고 있었는데 페이롱의 그림에는 이런 추세에 잘 부합하는 숭고한 미덕이 잘 구현되어 있었다. 이런 깨달음을

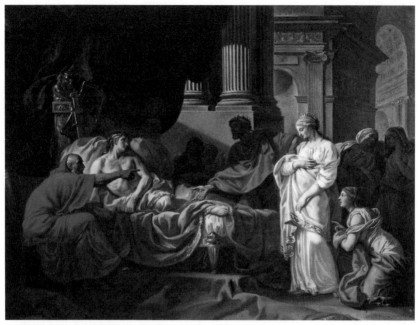

다비드, 안티오코스 병의 원인을 밝혀낸 에라시스트라투스, 1774, 에콜 데 보자르
다비드에게 로마대상의 영예를 안겨준 작품이다. 자신의 의붓 어머니가 될 여인을 짝사랑한 시리아의 왕자 안티오코스의
일화에서 극적인 순간을 포착했다.

토대로 다시 도전한 다비드는 다섯 번 만에 로마대상 수상자가 되
었다. 루이 16세가 즉위하던 1774년, 그의 나이 스물다섯 살이었다.
성공에 남다른 열망을 가진 그에게 로마는 오랜 기간 간절한 꿈이
었다. 꿈을 이룬 그는 세상을 다 얻은 듯 기뻤다. 당시 로마는 다시
금 문화와 예술의 중심지로서의 지위를 강화하고 있었다. 헤라쿨라
네움과 폼페이 유적이 발굴되면서 고대에 대한 영광이 재점화되었
고 로마를 직접 둘러보는 '그랜드 투어'가 유럽 지식인들 사이에 유
행처럼 번졌다. 다비드가 도착했을 때 로마는 여러 나라에서 온 예
술가들로 북적였다. 그중 영국의 개빈 해밀턴과 독일의 안톤 라파
엘 맹스 등이 신고전주의의 대표자들이었다. 다비드는 로마 아카
데미에서 데생을 연마하면서 동시에 고전의 본고장에서 예술의 진

수를 배웠다. 그의 그림에 결정적 영향을 미친 화가는 이탈리아의 미켈란젤로와 카라바조 그리고 푸생이었다. 그는 이들로부터 관찰의 중요성과 윤곽선의 효과를 깨달았다. 그리고 그는 로코코에 대한 미련을 완전히 버리고 자기만의 그림 스타일을 확립했다. 그것은 '누구보다 고전적으로 그리는 것'이었다. 로마에 간 지 4년 만에 파리로 돌아온 다비드는 승승장구했다. 아카데미 회원이 되었고 살롱전에 출품된 그의 작품은 많은 찬사를 받았다. 그를 따르는 제자들도 불어났고 그중 뛰어난 제자들은 로마대상을 수상하기도 했다.

그의 명성을 단박에 높여준 작품은 〈호라티우스의 맹세〉이다. 그는 제자들과 함께 로마로 가서 그림에 정진하면서 이 그림을 그렸다. 1785년 살롱전에 걸린 이 그림은 용기와 희생, 애국심, 강인함과 같은 숭고한 미덕을 강렬하게 구현한 점에서 많은 갈채를 받

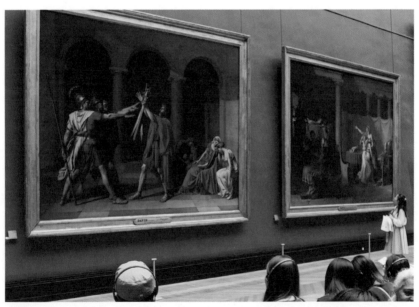

루브르에 전시된 〈호라티우스의 맹세〉. 호라티우스 형제들이 국가의 부름으로 이웃나라 알바의 큐라티우스 형제들과 대결을 벌이러 가기 위해 아버지로부터 검을 받고 있다. 두 집안이 겹사돈 관계이다 보니 여인들 모두 슬픔에 잠겨 있다. 옆에 걸린 〈브루투스에게 그의 아들들의 시체를 바치는 릭토르 군대〉 역시 전형적인 고전주의 그림이다.

았다. 제출 기한에 맞추지 못해 뒤늦게 파리에 도착하는 바람에 다른 그림들보다 위쪽에 걸렸음에도 불구하고 그의 그림은 단연 눈에 띄었다. 연극무대와 같은 단순하고 어두운 배경이 몰입감을 더하는 가운데 등장인물이 뿜어내는 팽팽한 긴장감이 돋보이는데 그가 이제 자신의 화풍을 완벽하게 구현했음을 보여주고 있다.

1787년 살롱에 출품된 〈소크라테스의 죽음〉으로 다비드는 파리 화단 최고의 자리에 올랐다. 그리스의 위대한 철학자 소크라테스는 신성모독과 아테네 청년들을 선동한 죄로 사형에 처해졌는데 탈출하자는 제자들의 요청도 거절하고 스스로 독배를 마시고 숨을 거둔다. 다비드는 특유의 선명하고 명료한 표현력으로 소크라테스가 당당히 자신의 죽음을 선택하는 순간을 포착했다. 공교롭게도 다비드의 라이벌이라 여겨지던 페이롱이 같은 해 살롱전에 같은 주제로 출품했다. 그의 작품도 뛰어났으나 다비드의 작품과는 많은

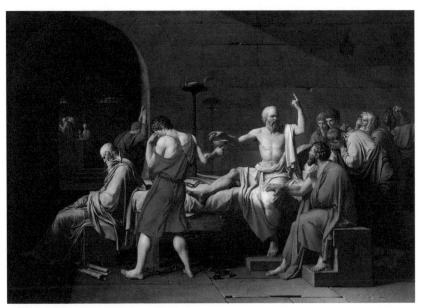

다비드, 소크라테스의 죽음, 1787, 메트로폴리탄미술관
고대 그리스의 도덕과 가치관을 군더더기 없이 가장 완벽하게 담아냈다고 평가받은 이 그림은 그림의 기교면에서도 신고전주의의 완성작으로 불리며 뜨거운 찬사를 받았다.

차이를 보였고 이후로 페이롱은 다비드의 상대로 인정되지 못했다.

화가로 데뷔하던 시절 혹독한 적응기를 거친 다비드는 로마 유학을 통해 자기만의 그림을 확립하고 계몽주의 시대를 자신의 시대로 만들었다. 그리하여 국왕 루이 16세도 인정하고 관심을 갖는 화가가 될 수 있었다. 하지만 역사의 수레바퀴는 이 시점부터 급격하게 돌아가기 시작하면서 파리는 사상 유래가 없는 혼란에 빠져들게 된다.

베르사유의 장미

한때 우리나라에서도 엄청난 인기를 끈 만화영화가 있었다. 바로 '베르사유의 장미'가 그것이다. 독일 소설가 슈테판 츠바이크의 소설을 테마로 일본 만화가 이케다 료코가 창작한 이 만화는 루이 16세의 왕비 앙투아네트를 중심으로 혁명기 프랑스 왕궁에서 벌어지는 일을 그렸다. 주인공인 오스칼과 앙드레를 제외하고 다른 등장인물은 실존한 인물들이고, 줄거리를 구성하는 역사적 사건들도 대부분 실제 있었던 일들이다.

앙투아네트는 참으로 유명한 왕비이다. 프랑스의 다른 왕비 이름은 몰라도 누구나 이 이름은 잘 알고 있다. 루이 14세가 이룩한 절대왕정 시대의 마지막 호사를 누리다가 프랑스 대혁명의 소용돌이 속, 단두대에서 목이 잘리는 비극적인 삶을 살았기 때문이었다. 앙투아네트는 오스트리아의 여왕 마리아 테레사의 막내딸이었다. 그녀는 작고 예뻤다. 정략결혼에 의해 프랑스의 왕세자비로 파리에 오게 되었는데 그녀에겐 새로운 환경이 낯설게만 느껴졌다. 특히 파리 궁정의 에티켓은 적응하기가 쉽지 않았다. 옷을 입고 벗는 것까지도 자기 손으로 못하고 많은 이의 손에 맡겨야 하는 건 곤욕에 가까웠다. 혼자 방에 틀어박혀 자물쇠 만들기에만 빠져 있는 남편은 그 어느 여자가 보더라도 매력이 없는 남자였다. 둘 사이에 아이가 태어난 건 결혼 후 7년이 지나서였다. 그녀는 왕세자비 시절, 열여섯 살에 만난 스웨덴 귀족 페르젠과 서로 사랑하는 사이였다.

루이 16세가 국왕이 되면서 페르젠은 미국으로 떠났는데 이때 왕
비는 상심해서 드레스와 보석, 도박에 빠져들었다. 그녀는 궁정의
많은 귀부인과 이른바 교양 높은 대화를 끝도 없이 나누는 것이
늘 힘들었다. 그래서 몇 명만이 어울리는 사교모임을 만들어 편한
수다를 떠는 것으로 무료함을 달랬다. 그녀는 베르사유 정원에 있
는 별궁 프티 트리아농에 주로 머물렀고, 당시 유행이던 전원풍의
별장을 따로 지어 그곳에서 지내기도 했다. 한 귀족 부인이 왕비를
팔아 대형 사기를 쳤는데, 이른바 목걸이 사건이다. 이 사건으로 처
벌받은 범인이 나중에 계속 왕비를 모함해서 문제가 되기도 했다.

파리에 와서 왕비로 산 그녀의 삶에서 큰 잘못은 보이지 않
는다. 사치가 심해 돈을 많이 썼다는 것 정도가 큰 흠결이 될 수
있겠지만 사실 이는 과거 여러 임금이 여러 애첩을 거느리느라 흥
청망청한 돈에 비하면 비교할 수도 없이 적은 금액이었다. 이런 측
면에서 생각해 본다면 앙투아네트는 매우 억울하다고 할 수 있다.
그녀는 프랑스 혁명이 다가오던 몇 년간 이루 말할 수 없는 비난과

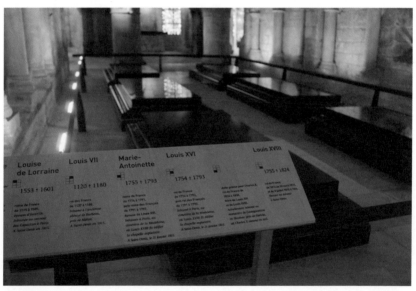

파리 북쪽 생 드니 성당에 안치된 앙투아네트. 중간 줄 왼편이 그녀의 무덤이다. 그녀의 옆에 남편 루이 16세가 잠들어
있다.

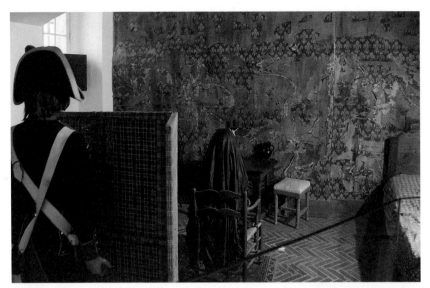

콩시에르주리에는 혁명 시기 체포돼 감금된 앙투아네트의 모습을 재현한 방이 있다. 그녀는 두 명의 병사들에 의해 늘 감시당했다고 한다.

심지어 입에 담기도 어려운 조롱과 모욕의 대상이었는데 전 국민이 마치 경쟁하듯 그녀를 욕했다. 왜 그렇게 된 것일까.

그녀는 오스트리아 궁정에서 귀하게 자란 공주였다. 그러다 보니 상당히 낯을 가리는 편이었다. 파리 궁정에는 왕의 애첩 중에도 신분이 낮은 이들이 있었다. 앙투아네트는 왕세자비 시절 이들과 상대하는 것을 다소 꺼려했는데 이것이 궁정 내에 적을 만든 셈이었다. 이는 왕비가 된 후 폐쇄적인 사교모임에만 발길을 하면서 심화되었다. 대부분의 궁정인을 배척하는 모양새가 되었기 때문에 그녀의 적은 기하급수적으로 늘어났다. 이들이 외부로 왕비의 흉을 보고 다녔고 심지어는 없는 말까지 만들어 욕하기 시작하면서 왕비에 대한 국민들의 평은 점점 나빠졌다. 왕비의 평판에 치명타를 가하게 된 계기가 바로 목걸이 사건이었다. 평소 같으면 아무렇지도 않게 지나갔을 일종의 해프닝이 그간의 안 좋은 소문들과 상

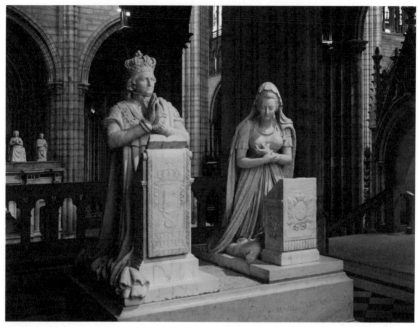

생 드니 성당 제단 옆에 자리한 부부의 기념상. 다비드의 재능을 높이 평가하고 마지막까지 그의 그림을 기다린 루이 16세가 당당한 모습으로 새겨져 있고 그 옆으로 앙투아네트는 겸손히 자신의 잘못에 대해 용서를 청하는 모습으로 새겨져 있다.

승작용을 일으켜 회복할 수 없는 국면으로 끌고 간 것이다. 혁명의 시기에 왕과 왕비를 단두대에서 처형하는 결정이 내려지는 데에도 왕비에 대한 국민의 증오가 큰 영향을 미쳤음을 부인하기 어렵다.

생 드니 성당을 찾았다. 파리 북쪽에 있는 이 오래된 성당에는 역대 프랑스 왕들의 무덤과 기념상이 보존되어 있다. 앙리 4세와 루이 14세의 무덤을 둘러보고 앙투아네트의 무덤과 그녀의 기념비를 차례로 둘러보았다. 그녀는 콩코르드 광장으로 끌려가는 날 머리카락이 잘렸는데 그 아름답던 금발이 하얗게 변해 있었다고 한다. 불과 30대 중반을 갓 지난 나이에 불과했으나 끔찍한 공포의 시간을 보내는 동안 60대의 노파처럼 늙어버린 것이다. 마지막 순

간 그녀는 지난 삶을 후회했을까? 아니면 모두를 원망했을까.

그녀의 이름을 대면 자동적으로 떠오르는 한마디가 있다. 먹을 것이 없어 시민들이 거리로 뛰쳐나와 빵을 달라고 외치자 그 소리를 듣고 그녀가 했다는 바로 그 말이다.

"빵이 없으면 케이크를 먹으면 되잖아!"

하지만 이는 그녀가 했던 말이 아니다. 그녀는 철이 없었을 뿐, 그렇게까지 바보는 아니었다. 이 말을 했다고 전해지는 사람은 루이 14세의 아내 테레즈다.

마라의 죽음을
그리다

다비드가 맞이한 일생일대의 시련은
두 번 있었는데 그 첫 번째는 프랑스 혁
명으로 인해 벌어졌다. 파리에서 프랑
스 혁명의 자취를 간직한 곳은 정말 많
지만 그중에서도 판테온과 바스티유 광
장을 빼놓을 수 없다. 여러 신을 모시는
신전이라는 뜻을 가진 판테온은 노트르
담 대성당이 있는 시테 섬 남쪽 방면 카
르티에라탱 거리에 자리한 신고전주의
양식의 거대한 건물이다. 이곳엔 프랑스

판테온 지하에 있는 루소의 무덤.

를 빛낸 볼테르, 장 자크 루소, 빅토르 위고 등을 비롯해 퀴리 부
부와 앙드레 말로 등 위인들이 잠들어 있다. 나는 이 건물 지하에
잠든 인물들 중에서 루소를 만나고 싶었다. 판테온에 들어서면 여
름에도 지하의 냉기가 서늘하다. 18세기 문인이자 사상가였던 루
소는 일련의 논쟁적 저작들로 절대왕정 시대부터 이어온 구체제를
뿌리부터 흔들었다. 특히 왕은 하늘이 내린 것이라 믿던 당시에 왕
의 권한도 국민들이 위임한 것이라는 주장을 담은 그의 『사회계약
론』은 모든 지식인에게 충격을 안겨주었고 이후 시민혁명의 이론적
근거가 되었다. 볼테르의 무덤과 마주 보는 자리에 그의 무덤이 보
인다. 자세히 보니 무덤 정면으로 문이 새겨져 있고 그 사이로 횃

불을 든 손이 하나 쑥 나와 있다. 혁명을 직접 보지 못하고 죽어서 그런 걸까? 그는 왜 편히 잠들지 못하고 저렇게 손을 내밀어 여전히 횃불을 밝히고 있을까. 그는 무슨 이야기를 들려주고 싶은 것일까.

바스티유 광장 역시 프랑스 혁명을 이야기할 때 반드시 언급되는 곳이다. 1789년 7월 14일 시민들이 파리 동쪽에 있는 이 감옥을 습격한 것을 계기로 대혁명이 시작되었기 때문이다. 14세기에 지어져 오랫동안 감옥으로 악명 높았던 이곳은 혁명기에 완전히 부서졌다. 세월이 지나 이젠 완전히 다른 모습이 된 바스티유 광장엔 높다란 조형물이 인류 역사의 새로운 페이지를 시작한 그날의 일을 기리고 있다.

프랑스 혁명은 제3계급인 부르주아 시민 계급이 귀족과 성직자라는 특권 계층을 제압하고 자신들의 세상을 만든 사건이다. 당시 프랑스 인구는 2500만 명가량이었고, 이중 특권층은 50만 명에 불

저녁 무렵 바스티유 광장 기념탑의 모습. 왼편에 바스티유 오페라 극장이 보인다.

과했다. 하지만 이들은 전체의 절반에 육박하는 막대한 토지와 재산을 갖고 있으면서 세금은 한 푼도 내지 않았다. 미국 독립운동에 막대한 돈을 지원한 뒤 치명타를 입어 왕실 재정이 바닥난 루이 16세는 세 계급의 회의체인 삼부회를 열어 이 문제를 해결하려고 했는데 갈등만 더 부추기는 결과가 되고 말았다. 기대를 접은 국왕은 군대를 보내 삼부회를 강제로 해산하려 했는데 이번 기회에 구체제와 특권을 없애려고 작심한 부르주아들이 이에 저항하면서 혁명이 시작된 것이다.

우유부단한 루이 16세는 혁명 초기 탈출의 기회가 있었지만, 설마 자신을 어떻게 하랴는 안일한 생각으로 궁에 남았고 이 오판은 결국 자신과 가족 모두를 죽음으로 몰아넣었다. 혁명 초기에는 모두가 왕을 그대로 두는 입헌군주제를 생각하는 것처럼 보였다. 하지만 왕은 자신의 권력을 빼앗아 가는 논의에 협력할 마음이 없었고 국민공회와 점점 멀어졌다. 그러다 루이 16세는 뒤늦게 왕실을 이끌고 몰래 파리를 탈출하다가 발각되어 파리로 끌려오게 되었는데 외국 군대와 손을 잡고 혁명을 진압하기 위해 벌인 이 일이 스스로에게 치명타가 되었다.

다비드는 국왕의 의뢰로 그림을 그리던 중이었다. 사태가 심각해지자 다비드를 비난하는 이들이 늘었다. 그러자 다비드는 왕의 그림을 그린 일을 전면 부인했다. 그러고는 적극적으로 정치에 뛰어들었다. 그는 자코뱅의 지도자인 마라, 로베스피에르, 당통 등과 어울렸다. 국왕의 처형이 표결에 붙여지자 다비드는 찬성에 표를 던졌는데 이 일로 아내와 크게 다투고 결국 이혼했다.

결국 수백 년 왕이 다스리던 나라에서 시민들의 손에 왕이 끌려와 죽었다. 단두대에서 국왕이 죽고 나자, 어떤 나라를 만들어야 하는지 무수히 많은 의견이 쏟아져 나왔다. 의견 대립은 다시 무수한 죽음을 불렀다. 정치적 견해가 다르다는 이유로 많은 사람이 단두대에서 목이 잘려나갔다. 강경파의 리더 마라가 암살당한 것도

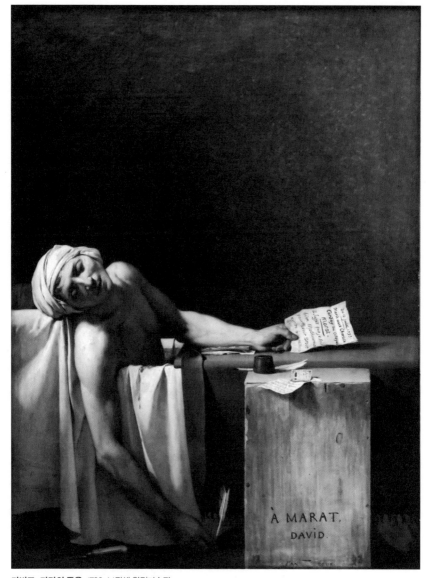

다비드, 마라의 죽음, 1793, 브뤼셀 왕립미술관
당시 마라와 강경파에 대한 평가가 긍정과 부정으로 나뉜 상황이었으나 순교자나 예수처럼 묘사된 이 그림 하나로 반대 파들의 목소리가 사그라지고 마라는 혁명의 상징으로 받아들여졌다.

그때였다. 온건파인 지롱드당의 지지자로 국왕의 죽음에 충격을 받은 샤를로트 코르데이는 마라를 죽이기로 결심하고 실행에 옮긴다. 반동분자들을 고발한다는 거짓 이유를 대고 마라를 찾아간 그녀는 욕실로 갔다. 마라는 피부병이 있어 자주 목욕을 해야 했고 중요한 정무도 욕실에서 보는 일이 많았다. 그가 메모를 하는 사이 코르데이는 준비해 간 칼로 마라의 심장을 찔렀다. 마라는 고통스럽게 죽어갔고 그녀는 체포되었다.

다비드는 마라가 죽은 날 밤 바로 현장으로 달려가 마라의 마지막 모습을 확인했다. 그리고 자신과 가까웠던 마라의 죽음이 헛되지 않도록 그의 모습을 어떻게 표현할지 고민에 고민을 거듭했다. 같은 해 11월 이 그림이 국민공회에 소개되었을 때 그림을 마주한 모든 이는 비장한 아픔을 느꼈다. 높은 곳에서 내리는 빛이 종교적인 신비감까지 불러일으켜, 마라는 마치 그들을 대신해 죽은 예수처럼 보였다. 너무나 자연스럽게 마라에 대한 숭배가 시작되었고 이는 빠르게 퍼져갔다.

당시 다비드는 로베스피에르의 추종자였다. 그는 그 누구도 시키지 않았는데 스스로 연단에 올라 "로베스피에르 당신이 죽는다면 나도 그 길을 따를 것입니다."라고 충성 맹세를 한 적이 있어 모두가 그를 로베스피에르의 사람으로 알았다. 하지만 그 무시무시했던 로베스피에르도 광기의 단두대를 피하지 못했다. 공포정치에 염증을 느낀 이들이 늘어나면서 갑자기 실각했고 반역으로 몰린 것이다. 이 소식을 들은 다비드는 갑자기 아프다며 집에 칩거해 처형을 간신히 면했다. 하지만 많은 이가 다비드를 고발했고 결국 감옥에 갇히게 되었다. 다비드는 살기 위해 발버둥 쳤다. 로베스피에르를 따른 지난날에 대해 진심어린 자아비판을 했다. 결국 그의 재능을 아낀 이들 덕분에 그는 간신히 목숨을 구할 수 있었다.

〈사비니 여인들의 중재〉는 푸생의 그림 〈사비니 여인들의 납치〉

뒷이야기이다. 아내와 딸들을 빼앗긴 사비네 부족이 복수를 위해 침략해 전투가 벌어졌는데 여인들이 중간에 뛰어들며 싸움을 말리고 있다. 혁명으로 옥살이를 한 다비드는 사면된 후 이 그림을 그렸는데 이 그림에 대한 기대와 찬사가 이어지자 전시회를 열었다. 꽤 높은 금액이 책정된 유료 전시회였으나 큰 성공을 거두었다고 한다.

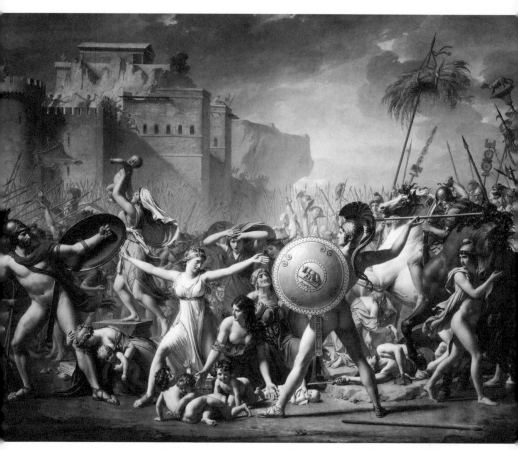

다비드, 사비니 여인들의 중재, 1799, 루브르박물관

나폴레옹의 사람이
되다

파리에서 가장 아름다운 광장을 꼽으라면 많은 이가 방돔 광장을 꼽는다. 이곳 주변으로 파리가 자랑하는 명품샵들과 리츠 호텔을 비롯한 특급 호텔들이 들어서 있다. 유명 스타들이 파리에 올 때면 많이 묵고 가는 지역이기도 하다. 하지만 이런 화려함을 걷어내고 보더라도 광장은 참 아늑하고 매력이 있다. 파란 하늘에 구름이라도 멋지게 모이면 아름다움은 한층 더해진다. 광장 한 가

방돔 광장과 기념탑. 위에 나폴레옹이 서 있다.

운데 높은 탑이 있다. 아래에서부터 나선형으로 감아올린 부조가 특징인데 로마 트리아누스 황제의 승전기념탑의 형태를 본떠 만들었다. 그런데 이 탑은 청동으로 만들었다. 이 어마어마한 양의 청동은 어디에서 났을까. 이는 아우스터리츠 전투에서 빼앗은 적의 대포 1200여 문을 녹여 만든 것이다. 200미터가 넘는 길이로 기둥을 나선형으로 돌아 올라가는 청동 부조에도 그 치열한 전투 장면들이 담겨 있다. 내가 이곳에서 만나고 싶었던 그는 저기 높은 탑 꼭대기에 있다. 너무 높은 곳에 있으니 그저 바라보다 가야 하리라. 그는 단지 서 있을 뿐 손을 들어 답례를 하거나 명령을 하달하는

위엄 있는 모습이 아니다. 생각에 잠긴 것처럼 보인다. 그 표정을 보고 싶지만 볼 길이 없다. 고독해 보이는 건 나만의 느낌일까.

왕을 죽인 나라. 프랑스는 전 유럽 왕들의 공적이 되었다. 본래 프랑스는 징병제라서 비교적 강한 군대를 갖고 있었다. 하지만 혁명으로 나라 안이 어수선한 가운데 여러 나라와 동시에 싸울 수는 없는 노릇이었다. 유럽의 여러 나라가 동맹군을 결성해 사방에서 프랑스로 진격했다. 풍전등화의 위기를 맞은 프랑스를 기적과도 같은 연승으로 지키고 적들을 격파한 젊은 장교가 있었다. 바로 나폴레옹이었다. 그는 빠른 기동력을 무기로 포병화력을 집중해 적들을 하나씩 격파하는 전술로 전쟁사를 다시 써나갔다. 그는 혁명 중에 숙청 위험을 겪기도 했으나 운 좋게 살아났고 이후 총재정부에서 능력을 인정받으며 출셋길에 올랐다. 20대에 불과해 아직 전국민적 지지를 얻지 못했던 그의 운명은 이탈리아에서 결판이 났다. 그가 이끌 이탈리아 원정군의 상황은 열악하기 그지없었다. 사령관으로 부임하니 병력이 턱없이 부족했고 보급은 제대로 되지 않아 군사들의 사기도 땅에 떨어졌다. 반면 적군은 수와 질적으로 비교할 수 없을 정도로 강력했다. 그런데 그는 태평이었다. 자신의 이미지 관리에 철저한 나폴레옹은 전장에 늘 뛰어난 화가를 데려와 전투 장면과 자신의 영광을 그리게 했다. 그가 가장 탐낸 화가는 다비드였다. 다비드의 강렬하고 극적인 그림이라면 자신이 원하는 모든 것을 얻을 수 있으리라 생각했다. 그는 다비드에게 수차례에 걸쳐 이탈리아 원정에 동행해 줄 것을 청했다. 하지만 다비드는 정중하면서도 늘 단호하게 거절했다. 혁명 와중에 죽을 고비를 넘긴 다비드로서는 다시는 야심가와 엮이고 싶지 않았을 것이다. 혹자는 많은 이가 그랬듯 다비드 역시 나폴레옹의 승리 가능성을 낮게 보았고 그 때문에 거절했을 것이라 생각한다. 어쨌든 다비드가 거절한 자리엔 다비드의 제자 앙투안 장 그로가 가게 되었고 나폴레옹

곁을 지키며 많은 그림을 그렸다. 그는 이탈리아 현지에서 미술작품을 골라 프랑스로 가져오는 일도 맡아서 했다.

그런데 나폴레옹은 모두의 예상을 비웃듯 오스트리아 연합군을 초토화시키고 이탈리아를 평정한다. 천 년 넘도록 남의 나라에 무릎을 꿇어본 적이 없던 베네치아도 무조건 항복할 정도로 완벽한 승리였다. 파리로 돌아온 나폴레옹은 다비드를 잊지 않았다. 저녁 만찬에 다비드만 초대한 나폴레옹은 이런 저런 이야기를 할 뿐 부

다비드, 보나파르트 장군의 초상, 1797, 루브르박물관

탁의 말은 하지 않았다. 어느새 갑과 을의 관계가 완전히 바뀐 것이다. 다비드는 분위기를 파악하고 먼저 말을 꺼냈다.

"장군님, 이토록 환대해 주심에 감사해 제가 초상화를 그려드리고 싶습니다."

나폴레옹은 그제야 활짝 웃었다. 그렇게 그려진 작품이 루브르 박물관에 전시돼 있다. 그림은 미완성으로 남았다. 전해지는 이야기에 따르면 작품을 그릴 시간은 겨우 세 시간만 허락했으면서 나폴레옹은 잠시도 가만히 앉아 있지 못했다고 한다. 그는 권력자가 되고 있었다.

그 후 영국을 견제하기 위해 이집트 원정을 떠난 나폴레옹은 무려 150명의 학자를 대동해 고대 이집트 문명을 탐사하는 기회를 마련했다 로제타석의 발견과 학술답사의 기록인 『이집트 해설』은 역사적으로 위대한 유산이 되었다. 하지만 군사적으로는 어려움을 겪었다. 일생의 숙적인 영국의 넬슨 제독에게 함대를 모두 잃고 발이 묶여 고생한 것이다. 그러다가 간신히 배를 구해 탈출에 성공하여 파리로 돌아온다. 나폴레옹이 없는 사이 파리는 혼란스러웠다. 전쟁에 계속 졌고, 정치가는 싸움만 일삼았다. 무능한 총재정부에 기대를 접은 나폴레옹은 시에예스 등과 모의하여 쿠데타를 일으킨 후 권력을 장악해 제1통령의 자리에 오른다. 그에게 시급한 과제는 위기에 처한 이탈리아 원정군을 구하는 일이었다. 그는 알프스를 넘는 기습 전략으로 오스트리아를 무찌른 뒤 주변 국가들을 하나하나 굴복시켰다. 다비드는 이제 완전히 나폴레옹의 사람이 되었다. 두 번째 이탈리아 원정을 기념해 다비드가 그린 〈생 베르나르 고개를 넘는 나폴레옹〉은 아마도 가장 유명한 나폴레옹의 그림일 것이다. 그런데 이 그림은 처음부터 끝까지 나폴레옹의 '꼼꼼한' 간섭 하에 그려졌다고 한다. 그래서인지 나폴레옹의 실제 모습과 상당한 차이가 느껴진다. 하지만 다비드의 필력에 의해 구현된 나폴레옹의 이미지는 이제 그 누구도 넘볼 수 없는 절대자의 자리에까

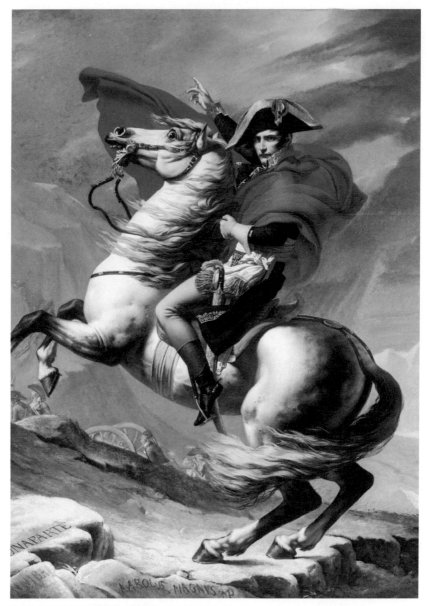

다비드, 생 베르나르 고개를 넘는 나폴레옹, 1803, 빈 벨베데레 미술관
다비드가 황제의 화가가 되어 발전시킨 양식을 스틸 앙피르라고 한다. 그는 자신의 고전적 화풍에 베네치아의 화
려한 색채기법을 접목시켜 이러한 양식을 완성했다.

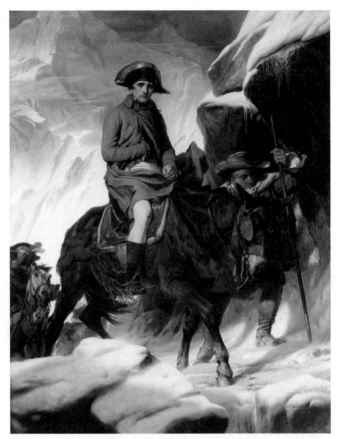

들라로슈, 알프스 산맥을 건너는 보나파르트, 1848, 워커 아트 갤러리

지 올라서게 되었다. 실제로 나폴레옹은 이 협곡을 지날 때 노새를 타고 갔다고 전해지는데 19세기 화가 폴 들라로슈는 나폴레옹의 과장된 이미지를 바로잡기 위해 다시 그 장면을 그렸다. 느낌이 사뭇 다른 것을 느낄 수 있을 것이다.

스스로 황제의 관을
쓰다

모나리자에 이어 루브르에서 두 번째로 인기 있는 그림을 고르
라면 아마도 〈나폴레옹 1세와 조제핀 황후의 대관식〉으로 알려진

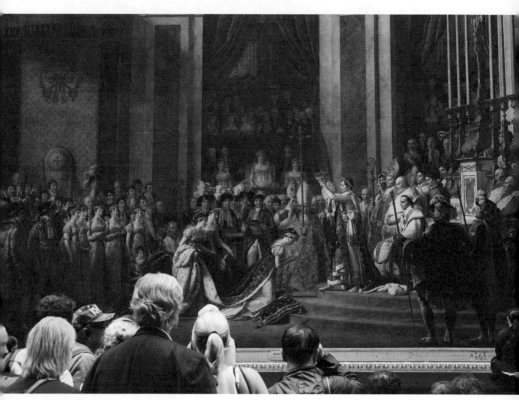

루브르가 자랑하는 가장 큰 그림이다.

노트르담 대성당의 제단. 이곳에서 황제의 대관식이 거행되었다.

이 그림일 것이다. 다비드가 이 그림을 완성하는 데 꼬박 3년의 시간이 걸렸다. 높이가 7미터에 육박하고 폭이 10미터에 이르는 이 거대한 그림에는 실제 크기의 인물만 70여 명이 등장한다. 나폴레옹은 1804년 국민투표를 통해 황제로 등극했다. 찬성은 350만 표인데 반대는 불과 1580표였다. 역대 왕들의 대관식은 랭스 대성당에서 행해졌는데 나폴레옹은 장소를 노트르담 대성당으로 바꿨다. 그저 이곳 분위기가 더 마음에 든다는 이유에서였다. 그리고 교황을 불렀다. 교황 비오 7세는 유럽의 실질적 지배자인 나폴레옹이 부르는데 거절할 수 없었다. 하지만 그는 대관식 행사에서 들러리 역할만을 수행하면서 철저하게 이용당했다. 나폴레옹은 샤를마뉴 대제를 계승한다고 천명해 부르봉 왕조의 그림자를 지웠다. 그리고 자기 스스로 월계관을 쓰면서 황제의 권력은 교황에서 나오는 것이 아니라 독립적이라는 것을 확실히 각인시켰다. 이러한 치밀한 계산이 깔린 행사를 화폭에 담기 위해 다비드는 고심 끝에 황후의 대관식 장면을 그리기로 했다. 나폴레옹 스스로 자기 머리에 월계관을 얹는 장면은 아무래도 모양새가 잘 나지 않았기 때문이다. 이

그림의 구상에 대단히 만족한 나폴레옹은 잠시 생각한 후 한 가지 주문을 했다. 그건 교황의 자세에 대한 것이었다. 가만히 앉아 있는 모습 보다는 얌전히 손을 들어 이 행사를 추인하고 자신을 축복하는 모습으로 그리라고 한 것이다. 이로서 황제의 권위는 작은 틈도 허용하지 않고 완성되었다.

다비드는 완벽하고 자연스러운 그림을 위해 스케치를 무수하게 그렸다. 화면에 등장하는 모든 인물을 개별적으로 그의 작업장으로 불러 얼굴과 자세를 그렸고 이들로부터 그날 입은 의상을 공수 받아 의상부분을 완성했다. 나폴레옹의 얼굴은 완전한 측면으로 그려졌는데 이는 금화에 등장하는 로마 황제들의 모습을 연상시킨다. 나폴레옹은 전쟁터에서 돌아와 나중에야 이 그림을 보게 되었다.

"이건 그냥 그림이 아니군요. 너무나 생생해 정말 이 안으로 들어가고 싶을 정도입니다. 훌륭합니다. 너무나 훌륭합니다. 다비드 선생. 내 마음을 잘 알아줘서 고맙습니다. 날 옛 프랑스의 기사로 만들어주었군요."

한 시간 동안 말없이 이 그림에 빠져 있던 나폴레옹이 다비드에게 한 말이다. 여기서 옛 프랑스의 기사란 샤를마뉴 대제를 말한다. 황제의 찬사에 다비드도 답례를 했다.

"다른 모든 예술가를 대신해 황제폐하의 찬사를 받아들이겠습니다. 이 작품을 그릴 수 있었던 것은 제 일생의 영광입니다."

나폴레옹은 이 그림에 얼마나 흡족했는지 그해 살롱전에서 다비드에게 레지옹 도뇌르 훈장을 수여했다.

황제에 오른 뒤에도 나폴레옹은 전장에서 지냈다. 바다에서는 늘 영국에 패했지만 육지에서는 무적이었다. 자신에게 복종하지 않는 주변국들을 차례로 정복하고 자신의 일가족과 심복들로 하여금 그 나라들을 다스리도록 하였다. 스페인, 이탈리아, 벨기에와 네덜란드, 스위스와 폴란드는 물론이고 프로이센을 제외한 독일 지역

까지도 그의 제국이거나 위성국가가 되었다. 그는 정복지에서 독재자로서 악명을 떨쳤으나 그가 거쳐 간 곳에는 어김없이 프랑스 혁명의 정신이 심어져 싹을 틔웠다. 그가 들고 간 법전이 각 나라에서 시행되면서 이제 유럽은 시민사회로 변화했다. 그런 의미에서 프랑스 혁명의 종결자는 다른 이도 아닌 나폴레옹이라는 말이 생겨난 것이다.

다비드는 황제의 수석화가였다. 황제가 그의 그림에 대해 늘 만족한 것은 아니었지만 당대 최고의 화가로 다비드를 인정하는 것은 변함이 없었다. 〈서재에 있는 나폴레옹〉 역시 너무나 익숙한 나폴레옹의 모습을 담고 있다. 여기에도 황제의 이미지를 고려한 장치가 많이 들어 있다. 이 그림이 표현하고자 한 바는 국민들을 위해 밤새 일하는 헌신적인 황제의 모습이다. 나폴레옹은 방금까지도 법전의 내용을 검토하고 있었던 것으로 보인다. 시간은 새벽 네 시를 넘겼다. 짧게 남은 초는 그가 밤새 이곳에 머물렀다는 것을 의미한다. 위엄을 잃지 않으면서도 보다 자애로운 모습의 황제를 잘 표현했다. 황제는 후계자를 얻기 위해 황후 조제핀을 폐위시키고 오스트리아의 공주 마리 루이즈와 결혼했다. 그리고 그는 꿈에 그리던 자신의 후계자를 얻었다. 그는 이제 모든 것을 가진 남자가 된 것처럼 보였다.

산 정상에 오르면 그 다음은 내려오는 길 뿐이다. 제국으로 커진 프랑스는 그 영토를 지속적으로 확장하지 못하면 붕괴할 위험에 처하게 되었다. 하지만 바다는 영국이 가로막고 있었고, 동쪽엔 러시아가 버티고 있었다. 넬슨이라는 뛰어난 해군 제독을 적으로 둬야 했다는 것과 러시아엔 너무나 광활한 땅과 혹독한 추위가 있었다는 것이 결국 나폴레옹의 발목을 잡았다. 나폴레옹도 결국 패하기 시작했다. 러시아 원정의 참혹한 패배는 그가 쌓아올린 무적의 전신으로서의 이미지를 허물어 뜨렸다. 작은 균열도 결국엔 둑

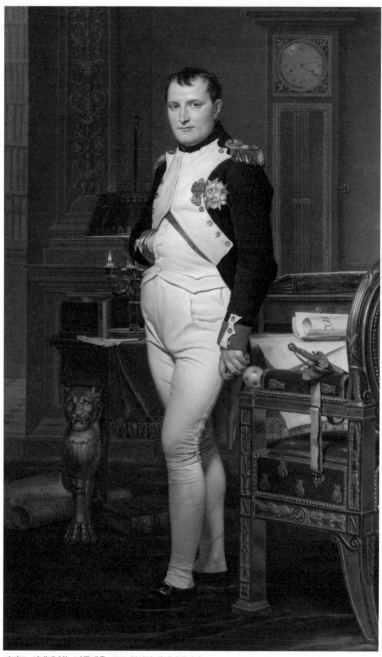

다비드, 서재에 있는 나폴레옹, 1812, 워싱턴 내셔널갤러리

을 무너뜨린다. 나폴레옹 밑에서 숨도 쉬지 못하던 여러 나라들이 동맹을 결성해 나폴레옹에 대항했다. 나폴레옹이 노련한 사람이었다면 어느 정도의 양보를 통해 다시 힘을 길러서 재기를 도모할 수 있었을 것이다. 하지만 단기간에 모든 것을 얻은 그에게 양보와 타협이라는 말은 처음부터 존재하지 않았다. 그는 자존심을 지키고자 총동원령을 내리고 동맹군과 싸웠으나 연이은 배신과 이탈에 무너져 내렸다. 그도 패할 수 있다는 상상력이 이곳저곳에서 상승작용을 불러일으킨 것이다. 그는 간신히 퐁텐블로 궁전으로 퇴각했다. 하지만 파리에서는 이미 그를 퇴위시키고 부르봉 왕조의 왕정으로 되돌리는 논의가 진행되고 있었다.

파리에서 동남쪽에 있는 퐁텐블로 궁전. 거대한 퐁텐블로 숲을 배경으로 한 이곳은 먼 옛날 프랑수아 1세가 궁전으로 지은 이래, 여러 왕들이 새로 건물을 지으면서 확장되어 지금의 모습을 갖추

나폴레옹이 사랑했던 퐁텐블로 궁전의 모습.

게 되었다. 이탈리아에서 건너온 마니에리스모 회화가 꽃을 피운 곳이라 궁전 곳곳에 로소 피오렌티노와 프리마티초 등이 그린 그림이 남아 있다. 이 궁전을 좋아한 나폴레옹도 정성을 들여 꾸미고 이곳에 주로 머물렀다. 지금도 그의 침실과 서재를 비롯해 그가 사용한 다양한 가구들이 고스란히 보존되어 있다. 황제로서 그가 어떤 생활을 했는지 엿볼 수 있는 관광지가 된 것이다.

1814년 4월 20일. 나폴레옹이 엘바 섬으로 유배를 떠나는 날이었다. 그는 자신을 지켜 온 근위대에게 마지막 인사를 했다. 그는 이날 아침 자신의 아내와 아들이 뿔뿔이 흩어져 있다는 말을 들었다. 눈물이 쏟아져 내렸다. 남쪽으로 향하는 길에 많은 이가 연도에 나와 눈물을 흘렸고 "황제 폐하 만세"를 외치는 이들도 있었다.

하지만 하루하루 지날수록 그에게 반대하는 시위가 점점 많아졌다. 그의 마차를 세우고 폭력을 행사하려는 이들도 있었다. 자신의 형상을 본뜬 인형을 불태우는 시위도 목격했다. 자신을 암살하려는 음모가 있었다는 말을 듣고 나폴레옹은 옷을 바꿔 입었다. 섬에 무사히 도착한 그는 그제야 안도했다. 이제는 때를 기다려야 한다. 여전히 많은 이가 그를 지지하고 있었으니까.

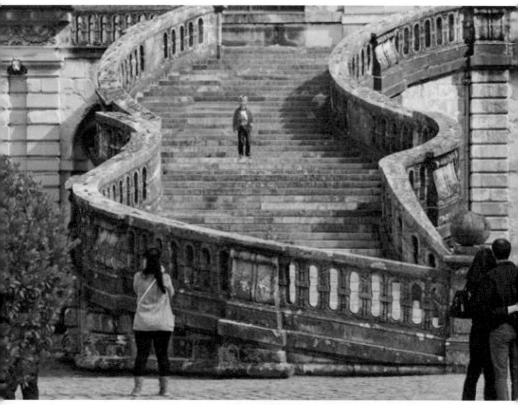

나폴레옹이 늘 걸어 내려왔다는 퐁텐블로 궁전의 계단. 엄마가 아이의 사진을 찍어주고 있다.

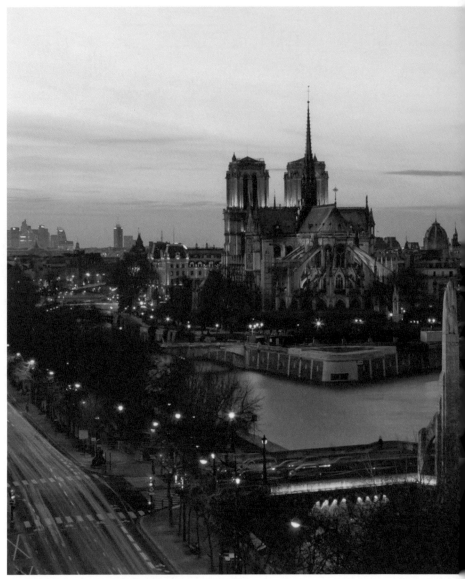

파리의 심장에 자리한 노트르담 대성당. 파리는 센 강에 있는 두 섬에서 시작되었다. 노트르담 대성당이 위치한 시테 섬
과 그 오른편에 자리한 생 루이 섬이 파리의 발상지인 셈이다. 노트르담 대성당은 오랜 세월 파리 사람들의 사랑을 받아
왔다. 이 성당을 아낀 사람 중에 나폴레옹을 빼놓을 수 없다. 그는 주위의 반대를 무릅쓰고 이 성당에서 황제 대관식을
올렸다.

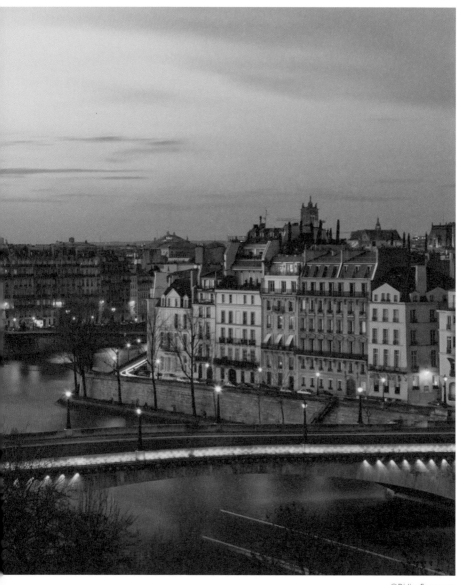

파리,
살아서는 돌아갈 수 없는
죽어서도 돌아갈 수 없는

　새로 왕에 부임한 이는 루이 16세의 동생인 루이 18세였다. 그는 변화된 시대를 읽지 못하고 그저 과거의 구체제로 돌아가고 싶어 했다. 하지만 나폴레옹이 바꾼 세상은 한번 앞으로 가면 그 뒤로는 돌아가지지 않는 것이었다. 낡은 소리만 하는 왕에게 실망한 이들은 다시 나폴레옹을 그리워했다. 나폴레옹을 몰아낸 유럽의 여러 나라들도 지도를 새로 그려야 하는 일로 서로 대립하고 있었다. 힘겨루기에서 밀려난 이들 중에서 나폴레옹에게 줄을 대려는 이들도 늘어났다. 나폴레옹은 기회가 왔음을 느꼈다. 치밀하게 준비한 그는 몰래 배를 타고 칸에 상륙했다. 그의 등장에 많은 이가 놀랐다. 그를 막아야 할지 말지를 고민하는 수비대 앞에 그는 무기를 버리고 나서며 말했다. "원한다면 그대들의 황제를 죽여라." 수비대원들은 발포명령에도 불구하고 총을 버리고 "황제 폐하 만세"를 외쳤다. 나폴레옹은 칸에서 파리까지 장장 1000킬로미터가 넘는 대장정을 통해 다시 황제가 되었다. 20일 동안 그에게 투항하는 병사는 눈덩이처럼 불어났다. 혼비백산한 루이 18세가 도망친 가운데 그는 튀일리 궁전에 입성했다. 그의 인생에서 가장 환희에 찬 순간이었다.

　그러나 나폴레옹의 천하는 백일로 끝이 났다. 나폴레옹이 다시 황제가 되었다는 소식은 분열된 동맹군을 다시 하나로 뭉치게 했고 급조된 프랑스군은 다시 동맹군과 전면전을 벌여야 했다. 이 전

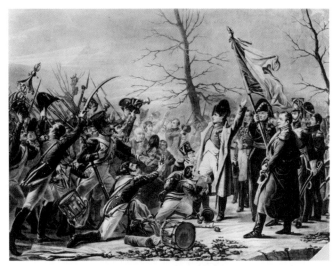

장 피에르 마리 자제, **엘바 섬에서 돌아온 나폴레옹**, 1827, 말메종 샤토 국립미술관

투에서 나폴레옹은 영국의 웰링턴 장군에게 완패했고 파리로 퇴
각했다. 그의 시대는 완전히 끝났다. 그는 미국으로 망명을 할 수도
있었지만 시일을 끌다가 영국에 체포되어 저 먼 대서양의 세인트헬
레나 섬으로 보내졌다. 이때 그의 나이 마흔다섯이었다.

　나폴레옹의 사람인 다비드도 프랑스를 떠나야 했다. 그래야 지
난번과 같은 감옥살이를 면할 수 있었다. 이것이 그의 일생에 두
번째로 찾아온 시련이었다. 그는 망명지로 벨기에가 좋겠다고 생
각했다. 벨기에는 같은 말을 쓰는 곳이고 지리적으로도 가깝기 때
문에 제자들과 지내기에 편했다. 이듬해 1월 브뤼셀에 도착한 다비
드는 융숭한 대접을 받았다. 넓은 궁전을 얻게 되어 제자들과 아
틀리에로 사용했다. 극장을 갈 때에도 늘 VIP 자리에 앉을 수 있
었다. 많은 이가 그에게 초상화를 의뢰했고 그는 열심히 작품 활동
을 했다. 하지만 역사화와 같은 대작을 그릴 때에는 예전과 같은
역량을 보여주지 못했다. 단지 나이가 들어서였을까? 많은 이가 그
의 성향에서 이유를 찾는다. 늘 권력을 지향하고 출세를 위해 열정

을 쏟았던 그에게 벨기에란 잘보여야 할 보스도 없고, 올라가야 할 지위도 없는 그저 망명지일 뿐이었다는 것이다.

전해지는 이야기에 따르면 그는 즐겁게 이야기하다가도 문득 프랑스 이야기가 나오면 갑자기 침울해지곤 했다고 한다. 그러면 그의 마음을 되돌리기 위해 주위에서 많은 노력을 해야 했다고 한다. 그는 여전히 조국을 사랑했다. 말은 하지 않았지만 그에게 이 망명 생활은 큰 고통이었다. 하지만 프랑스로 돌아가기에 그는 나폴레옹과 너무 가까운 사람이었다.

하루는 웰링턴 장군이 사람을 보내 자신의 초상화를 그려줄 수 없겠느냐고 부탁을 해왔다. 다비드는 코웃음을 쳤다.

"내가 이제 일흔의 나이가 되어 무슨 영예를 바라겠다고 내 팔레트를 더럽힌단 말인가. 그 영국 놈을 그리느니 차라리 내 손을 자를 것이다."

그런데 그 웰링턴이 벨기에를 방문한 일정을 쪼개서 다비드의 아틀리에를 찾아왔다. 그만큼 다비드의 그림을 진심으로 원했던 것이다. 하지만 다비드는 정중하면서도 단호하게 거절했다.

"장군, 저는 역사화만을 그리는 사람입니다. 개인의 초상화는 그리지 않습니다. 죄송하지만 돌아가시지요."

그가 그린 개인 초상화를 얼마나 많이 보았던가. 웰링턴은 다비드의 뜻이 완고함을 알았다. 다비드의 방에 들어오는 순간 웰링턴의 눈에 들어온 것은 말을 타고 알프스를 넘는 나폴레옹의 모습이었다. '그래 다비드에겐 나폴레옹만이 역사란 건가.' 그리고 씁쓸한 웃음을 지으며 돌아섰다. 다비드가 한 말은 나폴레옹에 비하면 자신은 그저 평범한 개인에 불과하다는 이야기였기 때문이다.

1821년 나폴레옹이 사망했다. 세인트헬레나에서 보낸 6년 동안 나폴레옹에게 파리는 살아서는 돌아갈 수 없는 곳이었다. 사람들은 이제 다비드에게 파리로 돌아갈 준비를 하자고 했다. 하지만 여건이

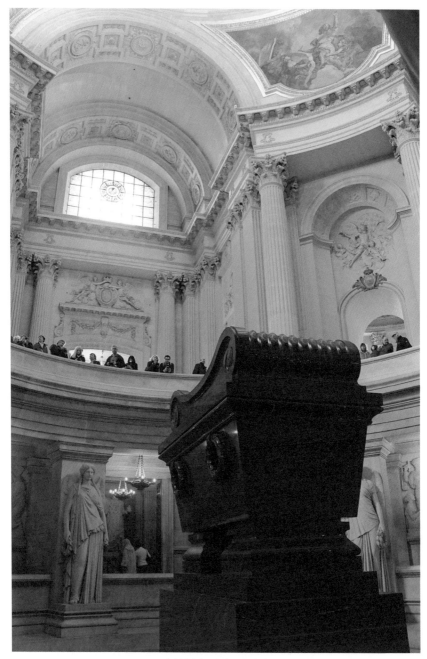

파리 앵발리드에 있는 나폴레옹의 무덤. 그는 조국에 돌아와 편히 쉬고 있다.

좋아지지 않았고 다비드 역시 돌아
갈 마음이 없었다. 다비드는 병들고
기력이 쇠했지만 마지막까지 붓을 놓
지 않았다. 〈에로스와 프시케〉, 〈이피
게네이아의 산 제물에 화를 내는 아
킬레우스〉, 〈아프로디테와 미의 세 여
신에 의해 무장해제된 아레스〉등의
작품을 완성했고 마지막까지 〈아펠레
스와 캄파스페〉를 그렸으나 완성하지
못했다.

 1827년 12월 19일. 마지막 기력까
지 소진한 그가 영원히 잠들었다. 제
자들과 동료 화가들이 그의 얼굴을
그리고, 오른손을 석고로 본을 뜬
후, 전통에 따라 그의 몸을 해부해
심장을 꺼내 따로 보관했다. 그때 사
람들은 놀랐다. 그의 심장이 비정상

페르 라 셰즈 묘지에 가면 다비드의 얼굴이 부조된 기념비를
볼 수 있다. 이곳 아래엔 그의 심장만이 묻혀 있고 그의 몸은
여전히 벨기에에 있다. 지금도 비 오는 날이면 그는 푸른 눈물
을 흘린다

적으로 컸기 때문이다. 프랑스 당국의 거부로 그의 시신은 파리로
돌아오지 못하고, 거대한 심장만 돌아와 묻혔다. 그 뒤로 오랜 세월
이 지나 혁명 200주년을 맞아 그의 유해를 가져와 그의 심장과 함
께 묻으려는 움직임이 있었다. 하지만 이번엔 브뤼셀 시에서 강력
히 반발했고 결국 그 일은 성사되지 못했다. 다비드는 죽어서도 자
신이 늘 그리던 도시, 파리로 돌아올 수 없었다.

다비드가 떠난
항해

다비드는 엘리트 화가들을 집중 육성한 파리의 아카데미가 낳은 최고의 스타였다. 그는 젊을 때부터 승승장구하여 상당히 오랜 기간 동안 파리 예술계를 지배했고 많은 제자를 길러내 사후까지 큰 영향을 미쳤다. 그가 떠난 항해에서 우리는 '트렌드'라는 키워드를 떠올리게 된다.

앞서 살펴본 바처럼 그의 첫 출발은 그리 매끄럽지 못했다. 로마 대상에 네 번이나 낙선하면서 쓰라린 시련을 겪어야 했던 것이다. 이는 그가 추구한 그림이 시대의 흐름과 맞지 않았기 때문이었다. 당시는 엄격함과 절제, 균형을 중시하는 계몽주의 사상이 대세를 이루고 있을 때여서 밝고 화려한 색채로 귀족들의 사생활을 그려내는 로코코 양식이 시들해졌다. 그리고 당시는 전 유럽인들 사이에서 '로마 사랑'이 재점화된 시기였다. 그 결정적 계기는 헤라쿨라네움과 폼페이 유적의 발굴이었다. 화산재에 덮여 있다가 1700년의 세월을 뛰어넘어 그 모습을 생생히 드러낸 고대 로마의 모습에 당시 사람들 모두가 넋을 잃었다. 그리고 고대인들이 얼마나 위대한 문명을 이룩했는지 확실히 깨닫게 되었다. 이탈리아로 가서 고대 로마와 르네상스를 둘러보는 이른바 '그랜드 투어'가 유행한 것도 이때였다. 로마는 바로크 이후 잠시 주춤했지만 다시금 서구 예술의 중심으로 부상하고 있었다.

어렵게 유학의 기회를 얻은 다비드는 로마에서 지내며 비로소

시대의 변화와 예술의 경향에 눈을 떴다. 안톤 라파엘 멩스 등 전세계에서 몰려온 최고의 화가들과 어울리며 소위 '대세' 그림에 대한 감각을 익혔다. 그건 바로 신고전주의였다. 시대에 따르기 위해서라도 로마나 피렌체, 베네치아 등지를 다니며 르네상스와 바로크 시대 거장들의 작품을 열심히 모사해야 했는데 그러는 과정에서 라파엘로의 인체 묘사와 안토니오 다 코레조의 음영 기법, 티치아노 베첼리오의 색채 사용을 자신의 것으로 만들 수 있었다. 데생 실력이 탁월한 그는 불과 몇 년 만에 전혀 다른 화가로 성장했다. 그의 그림은 연이어 호평받았는데 이는 파리로 돌아와 파격적인 대접을 받는 것으로 이어졌다. 젊은 나이에 아카데미 회원에 발탁된 것과 원로 화가들도 얻기 힘든 루브르 궁전 내 개인 작업실을 갖게 된 것이 그 예라 할 수 있다. 하지만 그의 벼락출세는 많은 화가의 시기를 불러왔고 특히 다른 아카데미 회원들과의 관계를 악화시켰다.

이후 그는 다시 로마에 대한 갈증을 느꼈다. 멀리 파리에서 '로마'를 그리는 것이 단지 흉내를 내는 것처럼 느껴졌고 트렌드에 점점 뒤처지는 느낌이 들었기 때문이다. 이번엔 스스로 비용을 마련하여 가족과 제자들을 로마로 데리고 갔다. 그는 부단한 노력으로 자신만의 신고전주의를 완성하고 시대의 첨단에 서게 되었다. 그는 로마에서 오랜 시간 안정적으로 머물고 싶어 했는데 이를 위해 아카데미 본원의 원장 자리를 원했다. 자신만이 적임자라고 확신했기 때문이다. 하지만 다른 아카데미 회원들은 이를 결사적으로 반대했다. 그가 너무 젊다는 이유에서였다. 이 일로 크게 분노한 다비드는 이후 혁명기에 예술계를 지배하는 권력을 잡은 뒤, 왕립 조각회화 아카데미를 해체하고 자신과 대립하던 회원들을 모두 쫓아냈다.

로마에 오래 머무는 꿈을 이루지 못한 다비드는 파리로 돌아와야 했다. 그의 대표작들이 속속 발표되던 때가 이 무렵이다. 모두의

제롬 마르탱 랑글루아, 화가 루이 다비드의 초상(부분), 1825,
루브르박물관
제자 랑글루아가 다비드의 망명 말년에 그린 그림이다.

찬사 속에 파리를 대표하는 화가로 떠오른 그는 자연스럽게 권력자들의 부름을 받게 되었다. 그리고 어쩔 수 없이 시대의 격랑으로 빠져들었다. 만일 프랑스 대혁명이 없었다면 그는 18세기의 르브룅과 같은 삶을 살았을 것이다. 하지만 급변하는 세상은 그를 가만두지 않았다. 그는 늘 권력자 곁에 있었고 권력자의 몰락으로 함께 시련을 겪었다. 그는 루이 16세의 그림을 그리지 않았다고 거짓말을 한 뒤 급진 혁명파로 돌아서야 했고, 로베스피에르가 단두대에서 죽은 뒤에는 그를 따른 것은 중대한 과오였다고 자아비판을 해야 했다. 그는 자신의 재능 덕분에 간신히 목숨을 부지할 수 있었지만 오래도록 옥살이 하는 것을 피할 수 없었다.

시대의 변화란 참 묘하다. 이것에 관심이 없거나 보는 눈이 없는 이는 한없이 뒤로 밀린다. 하지만 반대로 시대만을 따르며 권력을 탐하는 이는 그 변화의 소용돌이 속에서 결국 내동댕이쳐진다. 격정적인 면이 있었고 한 곳에 꽂히면 깊이 몰두하는 타입인 다비드는 출세를 위해, 때로는 살아남기 위해 그 소용돌이 속에서 변신에 변신을 거듭했는데 그 종착지는 나폴레옹이었다. 다시 상처를 받지 않기 위해 처음엔 나폴레옹을 멀리 했지만, 나폴레옹이 불과 몇 년 만에 최고의 자리에 오르자 그의 사람이 되었다. 그는 왕에 대한 충성심도, 혁명의 지도자에 대한 열광적 추종의 마음도 느껴본 적이 있었다. 하지만 그 누구도 나폴레옹에 비할 수 없었다. 그는 진심으로 나폴레옹을 따랐고 그에게 헌신했다. 그 결과 다시 한

번 시대의 소용돌이에 휩쓸려 긴긴 망명길에 나서야 했다.

시대를 따르는 것이 가지는 한계는 또 다른 측면에서도 찾을 수 있다. 그건 단독 1등이 될 수 없다는 것이다. 파리 최고의 화가는 단연 다비드였다. 그가 그린 나폴레옹의 대관식 그림은 전 유럽에서도 당시 최고의 그림으로 손꼽혔다. 하지만 로마가 여전히 세상의 중심인 세상에서 그는 '변방의 일류'에 불과했다. 로마에는 전 유럽에서 몰려든 '다비드'들로 북적이고 있던 반면, 파리에는 오직 한 명의 다비드가 있을 뿐이었다. 찬란한 고대의 유산도 없었고 르네상스와 바로크 시대를 수놓은 걸작도 없는 파리로서는 넘을 수 없는 벽이 있었던 것이다. 황제 스스로 이탈리아 예술을 열렬히 찬양하는 사람이었으니 달리 무슨 말이 필요할까. 황제는 다비드를 최고로 예우했지만 다비드의 그림에 매번 만족한 것은 아니었다. 하루는 다비드가 가져온 그림을 보면서 이렇게 말했다고 한다.

"이 그림은 외부에 공개하지 마세요. 특히 이탈리아엔 절대 안 됩니다. 우리 프랑스의 예술을 어찌 생각 하겠습니까?"

이 일화는 당시 파리 예술의 현주소를 냉정하게 말해준다. 파리는 오랜 노력 끝에 로마를 따라 잡았지만 여전히 로마의 뒤에 있어야 했다. 이제 어떻게 해야 할까. 달리 생각하면 이렇다. 르브룅이 아카데미를 시작하면서 세운 목표는 다비드와 같은 화가를 만들어 내는 것이었고 이제 그 목표는 이뤘다. 그럼 다음 단계의 새로운 목표를 세우면 된다. 무슨 목표를 세워야 할까.

다비드가 해체시킨 아카데미는 에콜 데 보자르라는 이름으로 다시 문을 열었다. 기존의 멤버들이 쫓겨난 자리에 다비드의 제자들이 들어서게 될 것이다. 그렇다면 이제 에콜 데 보자르는 무엇을 해야 하는가. 시대는 도도한 물결 속에 새로운 변화를 몰고 오는데 과연 이들은 기득권에 안주하지 않고 새로운 도전에 나설 수 있을까. 그러지 못한다면 시대의 변화에서 그 누가 주역이 될까. 다비드의 드라마틱했던 항해는 이런 질문들을 남기고 끝이 났다.

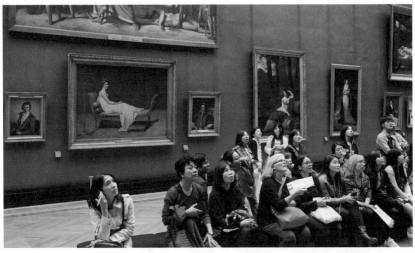

나폴레옹의 대관식을 그린 다비드의 대작을 보고 있는 관람객들. 뒤편 맨 왼쪽은 다비드의 자화상이다. 그는 자신의 대작에 많은 이가 감탄하는 모습을 늘 보고 있다.

루브르박물관

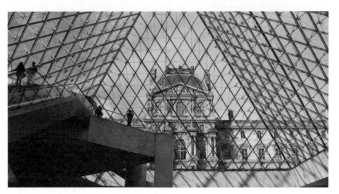

루브르박물관의 상징이 된 유리 피라미드. 루브르박물관 관람은 이곳에서 시작된다.

루브르박물관은 매우 크고 볼거리가 아주 많다. 그러다 보니 하루에 다 둘러볼 수는 없고 사흘 정도는 둘러봐야 전시작품을 한 번 정도는 볼 수 있다. 그런데 이미 가본 분들이라면 모두 느꼈겠지만 소장한 미술작품에 대한 기본지식 없이 루브르박물관을 거니는 것처럼 막막하고 어렵게 느껴지는 일도 없다. 공부를 많이 한다고 해도 전시작품의 상당수는 난생 처음 보는 것들이다. 루브르박물관에 처음 방문한다면 다섯 시간 정도 생각하고 오디오가이드에 의존해 대표작품들만 살펴보고 가는 것이 무난한 방법이다. 여기에서 꼭 보아야 하는 작품은 무엇이 있을까. 각자 생각은 다를 수 있지만 간단하게 정리해보자.

세 개의 동으로 이뤄진 루브르박물관에서 먼저 드농관으로 가보자. 2층의 대전시실에는 이탈리아 회화가 전시되어 있다. 레오나

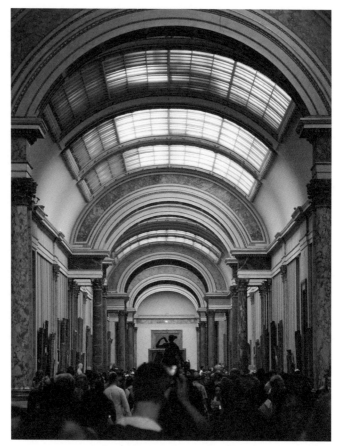

루브르가 자랑하는 대전시실. 500미터에 달하는 긴 전시실 양편으로 이탈리아 걸작 회화들이 걸려 있다.

르도 다 빈치, 라파엘로, 산드로 보티첼리, 티치아노 등 르네상스 작품들과 안니발레 카라치, 카라바조, 귀도 레니 등 바로크 작품들이 인기다. 이 중 최고의 작품은 뭐니 뭐니 해도 〈모나리자〉다. 대전시실 끝 별관에는 스페인 회화관이 있다. 엘 그레코와 디에고 벨라스케스를 놓치지 말자. 다시 돌아와 모나리자 전시실을 통과해 반대편으로 가면 프랑스 회화 대작 전시실이 있다. 다비드, 장 오귀스트 도미니크 앵그르, 들라크루아, 테오도르 제리코의 걸작들이

감탄을 자아낸다. 드농관 1층으로 내려오면 조각전시실이다. 밀로의 비너스와 두 점의 미켈란젤로 노예상을 놓치지 말자. 그 다음으로 갈 곳은 드농관 반대편 리슐리외관이다. 3층이 회화관인데 푸생 전시실을 시작으로 프랑스 회화들을 둘러보고 이어진 독일, 네덜란드, 플랑드르 회화관에서 알브레히트 뒤러, 루벤스, 렘브란트와 같은 북유럽 거장들의 그림을 만날 수 있다. 쉴리관에는 로코코 회화 전시실과 앵그르 전시실이 볼만하다. 그 외에도 드농관 계단실에 있는 시모트라케 니케상과 쉴리관 1층의 이집트 조각 서기 좌상, 리슐리외관 1층의 함무라비 법전 등이 인기 있는 전시물이다.

사실 이 정도만 보는 것도 많은 시간이 소요된다. 그 사이의 많은 작품들은 그냥 건너뛰는 식이다. 일정에 여유가 있다면 하루를 더 할애해서 찬찬히 많은 작품과 다른 전시실도 둘러보고 장식공예품에 관심이 있다면 프랑스 왕실의 보물을 전시한 아폴론 전시실과 나폴레옹 3세 황제의 아파트를 비롯해 별도의 미술관인 장식예술박물관도 둘러볼 수 있다면 좋겠다. 루브르박물관에서는 이렇게 목적지를 정해두고 다니면 길을 잃지 않는다. 그리고 다음에 다시 방문하면 위치 파악이 한결 익숙해진다. 전체적인 전시 의도가 그려지고 낯설었던 작품들도 눈에 들어오기 시작한다. 물론 공부할수록 적응은 빨라진다. 루브르박물관과 친해지기. 버킷리스트로 추천한다.

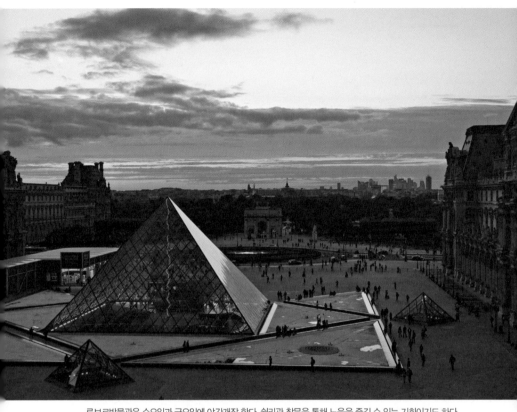

루브르박물관은 수요일과 금요일에 야간개장 한다. 쉴리관 창문을 통해 노을을 즐길 수 있는 기회이기도 하다.

도시가 바뀌고 기차가 달린다

나폴레옹이 몰락한 후 프랑스는 다시 엎치락뒤치락하는 정치적 격변기를 맞이했다. 왕정복고의 시기는 지나치게 과거로 갔고, 1830년 7월 혁명으로 시작된 입헌군주제는 지나치게 부르주아를 위한 정부였다. 1848년에는 다시 2월 혁명이 일어나 민주적인 공화제 정부가 들어섰으나 극심한 사회 혼란 끝에 아무도 예상치 못했던 인물이 권력을 장악했다. 나폴레옹의 조카로 백부에 대한 시민들의 향수를 등에 업고 대통령에 당선된 나폴레옹 3세는 군대와 관료 조직을 완전히 장악하고 강력한 정치력을 보였다. 1851년 의회를 해산하고 새 헌법을 제정한 그는 국민투표에서 97퍼센트의 압도적 지지로 황제의 자리에 올랐다. 그의 치세 전반은 농업과 상업은 물론 산업의 발달로 물질적 번영이 찾아온 시기였다.

황제는 오랜 망명 기간 중에 런던에서 지낸 적이 있었는데 그때의 기억을 떠올려 파리를 런던보다 현대적이고 고급스러운 도시로 만들고자 했다. 그는 오스만 남작을 이 프로젝트의 총책임자로 임명해 의욕적으로 추진해나갔다. 그때까지만 해도 파리는 중세 시대로부터 이어져온 모습을 그대로 유지하고 있었다. 골목은 좁고 복잡했고 하수도도 제대로 정비되지 않아 매우 불결했다. 이러한 위생문제가 원인이 되어 콜레라가 창궐했다. 오스만 남작은 엄청난 추진력을 가진 사람이었다. 그는 파리의 모든 구역을 정비하여 큰 도로망을 직선으로 이어 파리 전역을 연결하고, 60만 채가 넘는 대저택과 공공건물, 공공주택들을 건설해 새로운 신도시로 바꿔버렸다. 그때 만든 건물들의 높이는 7층으로 정했는데 이는 불이 났

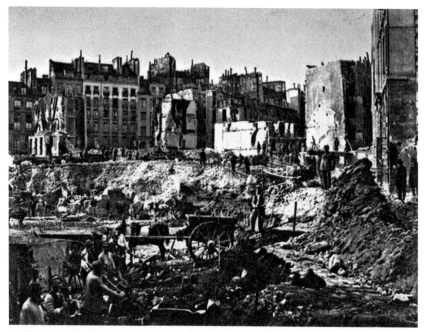

오스만 남작이 추진한 파리 재정비 사업 현장. 넓은 도로가 들어서고 대부분의 건물이 헐린 자리에 60만 채의 새 건물이 들어섰다.

을 때 소방 활동을 할 수 있는 한계가 최대 7층이었기 때문이다. 그때의 슬로건이 지금도 전해진다.

"파리를 아름답게, 파리를 더 크게, 파리를 더 위생적으로!"

이제 가로등을 갖게 된 파리. 사람들은 오페라와 발레, 음악회와 연극 공연을 찾거나 무도회장에서 밤을 즐겼다. 또한 파리는 비할 수 없이 쾌적해졌다. 직선의 큰 도로 사이사이에 광장과 정원이 조성되니 파리는 여러 갈래의 바람 길을 갖게 되었다. 공장지대를 한쪽으로 밀어내고 도시 동쪽과 서쪽에 대규모 숲을 조성한 결과 대도시임에도 세계에서 가장 맑고 신선한 공기를 누릴 수 있게 되었다. 또한 대대적인 공사로 상하수도 시스템을 건설했는데 당시로서는 매우 획기적인 시스템이었다. 그래서 파리 하수도는 유명한 관광코스가 되었다. 반대가 없었던 것은 아니다. 많은 성당과 유

생 페테르부르 가 풍경. 카유보트의 그림이 눈앞에 펼쳐져 있어 사진을 한 컷 찍었다. 우기인데 날씨가 맑다. 비가 왔다면 더 좋았을 것이다.

서 깊은 건물들이 사라져 지식인들과 시민들이 옛 파리를 지키기 위해 결사적으로 저항했지만 아무런 소용이 없었다. 파리 중심부 에선 그나마 옛 모습을 남길 수 있게 된 곳이 마레 지구이다. 마레 지구의 좁고 아기자기한 골목을 걸으며 예전의 파리를 조금은 느 껴볼 수 있다. 하지만 꼼꼼한 묘사의 일인자 발자크가 자신의 소설 속에서 그리도 공들여 묘사한 파리는 이제 더 이상 볼 수 없게 되 었다.

생 페테르부르 가에 왔다. 이제 인상주의 이야기를 해야 하기 때 문이다. 이 거리는 오스만 남작의 계획에 따라 완전히 새롭게 탈바 꿈한 뒤 바티뇰이라 이름 붙여진 구역에 있다. 이 구역은 이후 주 변으로 많은 화가가 모여들면서 인상주의 회화가 태동하는 거점이

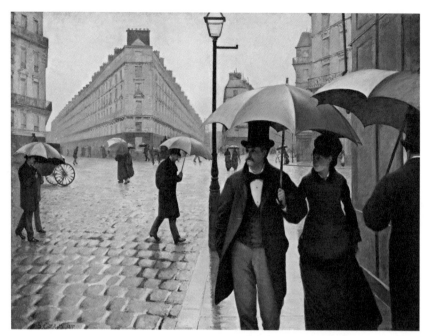

카유보트, 비 오는 날의 거리 풍경, 1877, 시카고미술관

된다. 이곳 교차로에서 사방을 둘러보니 거대한 건물들 모두가 높이가 같다. 그리고 각각의 건물들은 사전 계획에 따라 도로에 맞춰 얇게 혹은 두껍게 지어졌다. 문득 눈앞에 너무나 낯익은 장면과 마주하게 되었다. 부랴부랴 사진을 찍었다. 사진을 찍을 수밖에 없었던 이유는 〈비 오는 날의 거리 풍경〉 때문이다. 이 그림에서 우리는 지금부터 140년 전의 파리를 만난다. 비가 내리고 멋지게 차려입은 파리지앵들이 우산을 받쳐 들고 도시를 걷는다. 카유보트가 그린 이 그림은 1877년에 열린 제3회 인상주의 전시회에서 가장 주목받은 그림이다. 섬세한 소묘와 차분한 색조, 화려하지 않은 배색은 보수적인 비평가들에게도 찬사를 받았다. 하지만 이 그림은 완벽한 인상주의 그림이다. 자신들이 살아가는 도시의 한순간을 '현대적으로' 포착했기 때문이다. 전통적 회화 기법에 가깝도

록 꼼꼼하고 정확하게 그렸지만 오른편 잘려나간 사람에서 느껴지
듯 마치 사진과 같은 '현재성'이 돋보인다. 짐작컨대 그는 사진을 찍
어 구도를 정하고 여러 번의 스케치 작업을 통해 인물의 배치를 점
검한 다음 색 배합을 위해 유화물감으로 여러 개의 습작을 그렸을
것이다. 그리고 이 그림의 키포인트라 할 수 있는 도로 위 포석 사
이에 비치는 반사광을 표현하기 위해 많은 공을 들였을 것이다. 카
유보트의 이 그림은 오스만 남작에 의해 완전히 탈바꿈한 당시 파
리의 모습을 우리에게 생생히 보여주는 한 편의 걸작이다.

　파리의 삶은 기차의 탄생과 함께 극적으로 변했다. 1849년 파리
의 동역이 지어진 이래 도시 경계선을 따라 6개의 역들이 들어섰다.
기차는 빨랐다. 그간 멀게만 느낀 지역들도 기차를 이용하면 정말
빨리 도달할 수 있었다. 말하자면 거리가 좁아진 것과 같았다. 사람
들은 휴일이면 가까워진 센 강 유원지나 조금 먼 노르망디 지역으
로 가서 하루를 즐기고 돌아왔다. 일일 생활권이 극적으로 넓어지
게 된 것이다. 이러한 변화는 화가들의 그림에도 나타났다. 당시 튜
브식 유화물감이 개발되었는데 이는 화가들로 하여금 작업실이 아
닌 야외에서 그림을 그릴 수 있도록 해주었다. 게다가 기차가 등장
하면서 화가들은 화구를 챙겨들고 멀리 스케치 여행을 다닐 수 있
게 되었다. 즉 화가들에게 이동의 문제는 사라진 셈이었다.

　이렇게 우리는 간략하게나마 19세기 파리를 급격히 변화시킨 두
가지 사건, 즉 파리 재개발과 철도의 개통을 살펴보았다. 이 두 가
지는 앞으로 전개될 인상주의 미술을 이야기할 때 결코 빼놓을 수
없다. 인상주의 화가들이 공들여 그린 소재들이 바로 새롭게 변한
파리와 센 강변의 유원지들, 그리고 노르망디 해안이기 때문이다.
역사에 가정은 없지만 만약 당시 파리에서 이 두 사건이 없었다면
인상주의 미술이 생겨날 수 있었을까? 선뜻 답을 내리기 어려운
질문이 아닐 수 없다. 이제 그들이 떠났던 모험을 살펴보러 갈 시
간이다.

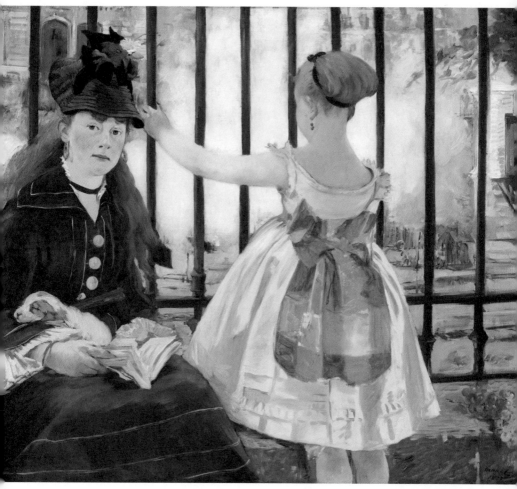

마네, 기찻길에서, 1873, 워싱턴 내셔널 갤러리
강아지를 안고 책을 보던 여인은 마네의 그림에서 모델로 자주 등장한 뫼랑이다.

ART
HUMANITIES
PA*RIS*

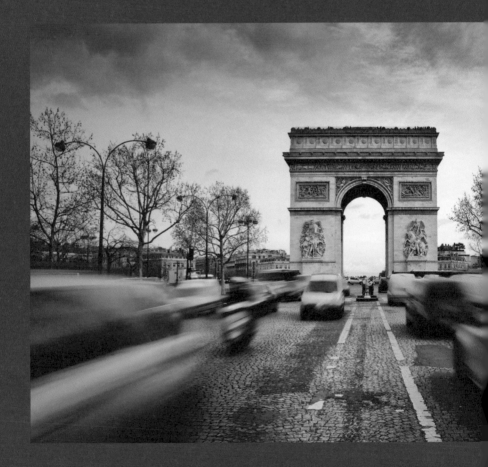

2부
파리, 세계 예술의 중심이 되다

파리는 어느덧 미술을 배우러 가야 하는 곳으로 여겨졌다. 국가 주도의 '단기 압축 성장'이 거둔 뚜렷한 성과였다. 살롱전은 매년 이슈를 만들어내면서 프랑스 국내를 넘어 전 유럽의 관심을 받게 되었다. 유학파인 여러 뛰어난 화가들이 개인 화실을 열고 제자들을 양성했는데 이들은 살롱전이라는 극한의 경쟁 방식에서 살아남기 위해 지금의 입시학원처럼 제자들을 '그림 그리는 기계'로 만들었다. 그리하여 파리에서 그림을 배우면 단기간에 살롱전에 입선할 수 있는 기회가 그만큼 늘어나는 셈이었다. 많은 이가 '기계'가 되기 위해 파리로 몰려들었다.

하지만 이런 압축 성장이 가지는 한계 또한 분명했다. 이들의 그림은 여전히 이탈리아 미술에 뿌리를 두고 있었다. 고답적인 아카데미의 영향 하에서 아무리 열심히 그림을 그려도 푸생을 넘어설 수 없었고 더 나아가 라파엘로에 이를 수는 없었다. 즉 이탈리아 미술의 아류에 머물 뿐이었다.

이제 프랑스 미술은 새로운 모험에 나선다. 새로운 화가들이 등장해 '2등짜리 아름다운 미술'을 거부하고 낯설고 생경한 그림을 선보인다. 그들은 살롱전에서 철저히 거부당했다. 하지만 온갖 설움을 견뎌낸 이들의 노력이 결실을 맺으며 혁신은 또 다른 혁신을 낳았고 현대미술의 장을 열었다. 그동안 파리는 절대 넘어설 수 없을 것 같았던 로마를 넘어 세계 예술의 중심이 될 수 있었다. 그 이야기를 시작해보자.

Eduard Manet
Orsay

3장

지금 여기를 그리다

_마네와 오르세미술관

3장 | 등장인물

에두아르 마네(Eduard Manet, 1832~1883) _ 탁월한 기교와 독특한 감각으로 현대적 그림을 개척한 화가. 인상주의의 선구자로 불리나 인상주의 전시회에는 참여하지 않는다.

샤를 보들레르(Charles Baudelaire, 1821~1867) _ 시인이자 미술평론가. 모더니즘 미학을 확립하고 마네를 비롯해 많은 화가에게 큰 영향을 미친다.

베르트 모리조(Berthe Morisot, 1841~1895) _ 인상주의 여류화가. 마네를 추종했으며 한때 그의 연인이기도 했다.

귀스타브 쿠르베(Gustave Courbet, 1819~1877) _ 사실주의를 대표하는 화가. 보수적 화단에 맞서 여러 기행을 일삼는다.

외젠 들라크루아(Eugène Delacroix, 1798~1863) _ 낭만주의 화가. 문학적, 감성적인 그림으로 문인들과 후배 화가들의 지지를 받는다.

마네는 이 시대를 생생하고 명쾌하게 포착하려는 확고한 목표가 있다. 그의 대담한 상상력이 빛을 발하는 건 이 때문이다.

_ 1862, 보들레르

파리의
카페 이야기

프랑스어로 '카페'는 음료인 커피를 뜻하기도 하지만 커피숍이라는 의미도 가진다. 파리에 커피가 처음 소개된 것은 17세기이다. 오스만 투르크에서 온 사절이 일본 자기에 따뜻한 커피를 따라 루이 14세에게 진상한 이래 귀족들 사이에서 커피 마시는 일은 유행이 되었다. 한동안 귀족들의 전유물이었던 카페는 대중들을 위해서도 판매되기 시작했다. 생제르맹데프레 지역에서 하나둘씩 생겨난 카페는 대개 영세한 형태였는데 시칠리아 출신의 프란체스코 프로코피오 데이 콜텔리라는 사람이 매우 화려한 카페 '르 프로코프'를 선보이면서 새롭게 변모하기 시작했다. 거울로 장식한 벽과 샹들리

르 프로코프 카페의 내부 모습. 오늘의 메뉴를 주문하면 점심식사를 부담 없이 즐길 수 있다. 정면에 보이는 입구로 들어가면 바로 앞에 볼테르의 테이블이 놓여 있다.

파리에서 가장 오래된 카페 르 프로코프 2층에는 볼테르가 프러시아 프레데릭 왕으로부터 하사 받은 대리석 탁자가 놓여 있다. 볼테르는 이 책상에서 많은 글을 썼다.

에를 드리운 천정, 대리석으로 만든 테이블 등 궁전에 온 듯한 느낌을 주는 이 카페는 개장 이래 엄청난 성공을 거두었다. 커피 외에도 셔벗, 음료수, 다과 등을 팔던 이곳에는 그날 있었던 뉴스를 벽보에서 볼 수 있게 하여 지식인들의 만족도를 높였다.

1686년에 문을 연 이 카페는 지금도 손님을 받고 있다. 루소, 나폴레옹, 쇼팽과 조르주 상드, 프랭클린, 헤밍웨이 등 당대 최고의 명사들이 이곳을 즐겨 찾았는데 그중에서도 18세기 사상가 볼테르를 빼놓을 수 없다. 이 카페를 너무나 사랑한 볼테르는 프러시아 프레데릭 왕으로부터 선물로 받은 테이블을 이 카페에 갖다놓고 글을 썼다고 한다. 당시 사람들은 연극을 보고 나면 뒤풀이 겸해서 이 카페에 몰려와 연극에 대한 이야기를 나눴는데 자신의 연극에 대한 사람들의 뒷담화를 듣고 싶었던 볼테르는 성직자 옷을 입고 가발을 눌러서 변장을 하고 몰래 이야기를 들었다고 한다. 루소는 볼테르의 카페 사랑에 대해 저서 『고백록』에 이런 글을 남겼다. "볼테르는 폭군과 맞서 싸우듯 치열한 정신을 유지하려고 매일 거의 40잔의 커피를 마시는 걸로 유명하다." 디드로와 달랑베르가 백

과사전을 기획하고 저술한 곳도, 벤자민 프랭클린이 미국의 독립에 관한 파리조약 협정문의 기초를 쓴 곳도 여기이다.

르 프로코프 카페가 성공하자 이제 사람들이 많이 다니는 장소마다 카페가 문을 열었다. 19세기에 이르면 파리의 카페 수는 수천 개로 늘어난다. 1860년 당시 파리는 오스만 계획에 따라 신도시로 탈바꿈하고 있었다. 옛 구역들은 헐리고 재건축되면서 시가지가 새롭게 변모했는데, 이중 생 라자르 역에서 가까운 바티뇰 지역이 젊은 화가들이 모이는 곳이 되었고 이곳에도 유명한 카페들이 생겨났다.

오르세미술관에서 만날 수 있는 앙리 팡탱 라투르의 〈바티뇰의 화실〉은 마네에 대한 존경의 의미를 담고 있다. 그림을 그리는 마네를 그의 동료와 후배들이 지켜보는 모습인데 이때는 아직 인상주의 전시회가 열리기 전이니 인상주의라는 이름도 없던 때이다. 하지만 이들은 매주 목요일 저녁이면 바티뇰 지역의 카페에 모여서 그림의 미래에 대해 치열하게 토론했다. 여기에 자주 참여한 멤버로는 그림 속 인물들 외에 드가, 세잔, 시슬레, 피사로 등이 있다. 이 모임에서 리더는 단연 마네였다. 새로운 미술을 추구하는 이들 미술계의 이단아들에게도 마네는 최전선에서 장렬히 싸우는 멋진 선배였다. 이들은 마네를 진심으로 존경하고 따랐다. 그러다 보니 사람들은 이들을 가리켜 '마네 패거리' 혹은 '바티뇰 그룹'이라 불렀다. 훗날 모네는 이때의 모임을 회고하며 이렇게 말했다.

"바티뇰 가 저녁 모임을 통해 우리는 비전을 세웠고 무엇을 해야 하는지 명확히 알게 되었다."

이들은 초기 게르부아라는 카페에서 자주 모였고 이후엔 누벨 아텐 카페로 아지트를 옮겼다. 카페는 돈이 없던 화가들에게는 싼값에 식사를 해결하고 차나 술을 마시며 이야기를 나눌 수 있는 최적의 장소였다. 밤늦도록 이어진 진지한 토론과 그림에 대한 고민들은 이들에게 많은 아이디어와 영감을 불러 일으켰고 좌절의

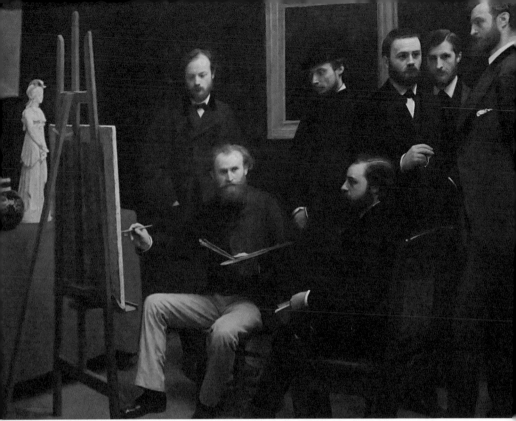

라투르, 바티뇰의 화실, 1870, 오르세미술관
하단에 작가 이스트루를 그리고 있는 마네를 왼쪽에서부터 숄데레, 르누아르, 졸라, 메트르, 바지유, 모네 등이 지켜보며
이야기를 나누고 있다.

나날 속에서도 의욕을 다시 북돋아주었다. 카페는 예술의 혁명을
가능하게 한 산실이었다.

　파리를 다니며 누리는 즐거움의 하나는 오랜 역사와 수많은 사
연을 간직한 카페를 찾는 것이다. 파리지앵 하면 길거리 카페에 앉
아 담배를 피우며 열띤 토론을 벌이는 모습이 떠오를 것이다. 카페
는 이들에게 일상과 같다. 파리를 빛낸 위대한 인물들도 카페에서
시간을 보냈고 그것들이 오랜 시간 차곡차곡 쌓이면서 하나의 문
화가 되었다.

하지만 아쉽게도 파리의 카페는 그 수가 점점 줄어들고 있다. 1960년대에는 무려 20만 곳에 이르던 수가 현재는 3만 여 곳으로 급격하게 줄었다. 그 원인으로는 우선 금연제도를 들 수 있다. 카페 하면 담배를 떠올릴 정도로 카페에서 담배를 피우는 모습을 당연하게 여겼는데 이제는 금연법이 제정되어 파리에서도 실내에서는 흡연을 할 수 없고, 도로변 자리에서만 흡연을 할 수 있게 되었다. 또 다른 원인으로는 세태의 변화도 꼽을 수 있을 것이다. 진지한 토론을 하고 의미와 영감을 주는 대화를 나누기에 세상은 너무나 빨리 변하고 또 각박해지고 있다. 그러다 보니 이름난 카페마다 파리지앵은 떠났는데 전세계에서 찾아온 관광객들이 그 자리를 메우고 있다. 파리의 추억을 커피 한 잔 값에 사려는 영리함이라 할 수 있다.

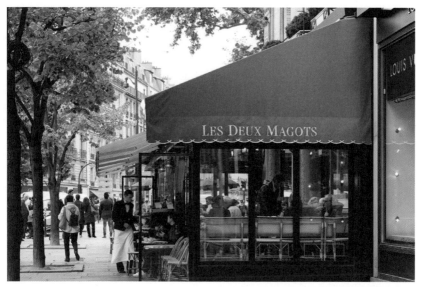

생제르맹데프레의 명소인 카페 레 되 마고의 모습.

앵그르냐
들라크루아냐

19세기 전반 파리는 다비드의 제자들이 점령한 것처럼 보였다. 지로데 트리오종, 앙투안 장 그로, 프랑수아 제라르와 같은 화가들이 대단한 인기를 누렸는데 그중 단연 돋보이는 인물은 비교적 나중에 파리 화단에 등장한 앵그르였다. 앵그르는 에콜 데 보자르에서 미술을 배우며 스무 살에 로마대상을 수상한 엘리트였다. 그는 전쟁 중에 예산이 부족하다는 이유로 몇 년이나 지난 후에 로마로 가게 되었는데 대신 다른 화가들에 비해 오랫동안 로마에 머물렀다. 그곳에서 나름 인정받으며 고전주의 화풍의 그림을 그렸는데 덕분에 나폴레옹 몰락 이후 정치적 격변에서 자유로울 수 있었다.

1824년 파리에 돌아온 후 앵그르는 살롱전에 출품한 〈루이 13세의 성모에의 서약〉으로 격찬을 받으며 단박에 파리 화단의 중심인물로 떠올랐다. 그는 탄탄한 소묘 역량을 바탕으로 특히 초상화에서 타의 추종을 불허했는데 〈'주르날 데 데바'지의 창립자 루이 프랑수아 베르탱의 초상〉, 〈카롤린 리비에르 양〉 등이 그의 대표작이다. 그리고 당대 오리엔트에 대한 호기심을 충족시키는 일련의 관능적인 그림들로 많은 사랑을 받았다. 이런 작품으로는 〈대 오달리스크〉, 〈터키탕〉 등이 유명하다. 그는 많은 제자를 혹독하게 훈련시킨 것으로 유명하다. 로마 아카데미 원장으로도 경력을 쌓은 그는 기본기로서 데생의 중요성을 강조하면서 힘겨워하는 제자들에게 이렇게 말했다.

앵그르, 발팽송의 목욕하는 여인, 1808 경, 루브르박물관

"예술에서 눈물을 쏟지 않고 우수한 결과를 얻어낸다는 건 불가능하다. 고통을 모르는 자, 믿음도 없다."

이런 그의 밑에서 미술을 배운 제자들은 하나같이 매끈하고 완벽한 그림을 그리게 되었다. 그의 그림은 루브르박물관 대작전시실과 쉴리관 1층 전시실에서 만나볼 수 있다.

살롱전에 출품할 수 있는 자격은 본래 왕립 아카데미 소속 화가들에게만 주어졌는데 혁명 시기를 지나면서 다른 일반 화가들에게도 문호가 개방되었다. 이 일은 파리 예술의 역사에서 매우 중요한 의미를 지닌다. 이미 파리 화단은 아카데미의 규범 아래에서 유사한 주제와 스타일로 제자리걸음만 하고 있었는데 그나마 일반 화가들이 살롱전에 참여하면서 새로운 그림을 선보이는 기회가 되었다.

중년의 앵그르가 파리 화단의 지배적 위치에 있을 때 그와는 완전히 다른 화풍으로 사람들의 주목을 끈 화가가 등장했다. 그는 들라크루아였다. 〈메두사호의 뗏목〉으로 유명한 제리코에게 많은 영향을 받은 그는 혁명과 전쟁, 내전과 학살과 같은 광기와 폭력이 지배하던 시대의 정서에 부합하는 드라마틱하고 현란한 그림을 그렸는데, 찬반 격론 속에서 화제의 중심에 서면서 앵그르의 대항마로 급부상했다. 틀에 갇힌 완벽한 그림을 거부한 그는 거친 필치로 바로크적인 감성을 담고 강렬한 색을 나란히 씀으로써 자신만의 그림을 완성했다. 그리하여 프랑스 낭만주의의 대표화가에 등

생제르맹데프레에 위치한 들라크루아 미술관의 정원. 들라크루아가 실제로 살던 집과 작업실을 개조해 만든 이 미술관은 최근 아담한 정원의 복원작업도 완료했다. 한쪽 구석에 흰 머리의 신사가 들라크루아의 도록을 보며 그를 회상하고 있다.

극한다. 그의 그림이 처음부터 호평을 받은 건 아니었다. 오히려 고전주의에 길들여진 비평자들과 관객들은 그를 가리켜 '회화의 학살자'라느니 '파리를 불태워버리려는 작자'라고 악평했다. 반대로 당대 유명한 문인들을 중심으로 그에 대한 열렬한 지지자들도 나타났다. 들라크루아는 문학에서 많은 영감을 받았고 이를 화폭에서 효과적으로 구현해냈는데 이것이 작가들의 공감을 이끌어냈던 것이다. 이처럼 찬반이 극명하게 엇갈리는 가운데에도 그의 그림은 꾸준히 살롱전에 출품되었고 점점 많은 이의 사랑을 받았다. 루브르 대작전시실에 전시된 〈사르다나팔루스의 죽음〉, 〈키오스 섬의 학살〉, 〈민중을 이끄는 자유의 여신〉 등은 바로 옆 전시실에 놓인 다비드의 작품 〈나폴레옹 1세와 조제핀 황후의 대관식〉과 인기 면에서 우열을 가리기 힘든 걸작들이다. 들라크루아와 앵그르는 당대 회화의 두 기둥으로 서로를 의식하고 견제했다. 많은 제자를 거

느린 앵그르파가 주로 들라크루아를 집중 공격하는 모양새였지만 들라크루아는 그때마다 자신의 생각을 논리정연하게 피력하며 당당하게 맞섰고 그의 뒤에서 보들레르나 고티에와 같은 진보적 평론가들과 많은 문인이 앵그르파를 비판하면서 균형을 맞췄다.

앵그르의 그림은 17세기부터 이어져 온 파리 엘리트 회화의 전통을 계승하고 있다. 푸생에서 시작돼 르브룅, 다비드로 이어온 고전주의적 전통이 그것이다. 아카데미 화풍이라고도 불리는 이 전통의 근원은 이탈리아 르네상스의 라파엘로 거슬러 올라간다. 그래서 많은 이들이 앵그르를 일컬어 파리의 라파엘로라 했다.

들라크루아의 그림은 표현 방식에서 앵그르의 대척점에 있었다. 그의 그림은 고전적 회화의 개념을 뒤집었다. 그때까지만 해도 그림은 무조건 선으로 그린 위에 색을 입히는 것이었다. 하지만 들라크루아는 번지듯 색채를 인접시켜 형태를 완성해가는 기법을 사용했다. 이 방법은 그림의 미래를 여는 것이었다. 이후 인상주의 회화가 그에게 큰 빚을 지고 있다고 말하는 것은 이 때문이다. 고흐 역시 들라크루아를 존경했다. 그가 남긴 말이다.

"예수의 얼굴을 그릴 수 있는 화가는 이 세상에 단 둘 뿐이다. 하나는 렘브란트요, 다른 하나는 들라크루아다."

고전주의처럼 틀에 박힌 명확한 그림으로는 영적으로 충만한 느낌을 살려낼 수 없다고 본 것이다.

들라크루아는 많은 작품을 남겼지만 늘 영감이 떠올랐다. 그래서 그때마다 그리고 싶은 테마를 적어 목록으로 남겼는데 목록 분량 역시 어마어마했다고 전해진다. 그는 영감이 숙성되어 가슴에서 솟구칠 때면 캔버스에 달려들어 순식간에 작품을 진척시키는 작업 스타일을 가졌고 이에 대한 자부심도 강했다. 즉 그는 노력파라기보다는 천재형에 가까웠다.

"만일 그림을 그리려다 우연히 5층에서 뛰어내린 사람을 보았다고 하자. 그가 땅에 떨어지기 전까지 그의 모습을 스케치할 수 있

당시 들라크루아와 앵그르의 라이벌 관계를 묘사한 풍자화. 프랑스 학사원 앞에서 두 사람이 마상창 시합을 벌이고 있다 들라크루아의 창에는 '색이 곧 선이다'라는 문구가, 앵그르의 방패에는 '색은 유토피아다. 선이여 영원하라!'는 문구가 적혀 있다.

는가. 그럴 수 없다면 걸작을 그릴 수 없다."

거친 붓질과 강렬한 감정표현에서도 들라크루아는 고전주의 전통과 많이 달랐다. 그는 매끈한 붓질에 얽매이면 생동감이 사라진다고 보았다. 그리고 숭고함을 얻기 위해 감정 표현을 절제할 것을 강조했던 아카데미의 원칙에 대해서도 들라크루아는 이를 낡은 것으로 보았다. 그래서 그의 그림엔 시적 감흥이 풍성하다. 그는 드라마를 그린 것이나 다름없다. 그의 강렬한 색들은 거친 붓질을 만

나 드라마 주인공들의 비극적 감정들을 여과 없이 드러냈다.

하지만 들라크루아를 이야기할 때 고전주의적 전통에서 완전히 결별했다고 말할 수는 없다. 그건 그림의 소재를 택하는 방법에서 그랬다. 고전주의 그림에 비해 선택의 폭이 다소 넓어졌을 뿐 후대 화가들이 보기에 그도 결국엔 '오래전 이야기를 그리는' 역사 화가였다. 그래서 들라크루아는 미술사적으로는 고전 그림과 현대 그림을 이어주는 교량의 역할을 한 화가로 평가받는다. 그림을 그리는 기법에서는 시대를 앞당긴 그였지만 본격적으로 '현대'라고 불리는 시대가 열리려면 또 다른 화가들이 등장해야 했다는 말이다.

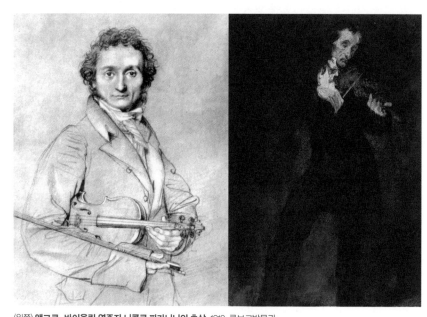

(왼쪽) **앵그르, 바이올린 연주자 니콜로 파가니니의 초상**, 1819, 루브르박물관
(오른쪽) **들라크루아, 파가니니의 초상**, 1832, 필립스미술관
뛰어난 기교의 바이올리니스트를 어떻게 표현했는지 비교해 보자. 신고전주의와 낭만주의 화풍의 차이가 여실히 드러난다.

악의 꽃의 시인
보들레르

몽파르나스 묘지다. 보들레르를 만나려고 아침 일찍 이곳을 찾았다. 그가 묻힌 가족묘를 둘러보고 넓은 묘지 반대편에 있는 그의 기념상을 보러 왔는데 뭔가가 기념상 발치에 놓여 있었다. 뭘까. 가까이 가서 보니 영어로 번역된 보들레르의 시였다. 누군가 이곳에 그의 시를 가져다 두고 바람에 날아가지 않도록 작은 돌을 위에 얹어 두었다. 외국에서 온 사람이리라. 제목을 보니 '지나가는 한 여인에게'였다. 레오 페레라는 샹송 가수에 의해 노래로 불릴 만큼 운율감이 뛰어난 시로 그의 시집 『악의 꽃』 중에서도 '파리 풍경' 편에 담긴 작품이다. 왜 이 시를 여기에 가져다 두었을까. 그 뛰어난 운율감까지 전할 방법은 없지만 한번 우리말로 옮겨 본다.

거리는 귀가 멀 만큼 소란스러웠다.
큰 키에 날씬하며, 상복 차림에, 깊은 슬픔에 잠긴
한 여인이 지나갔다. 고운 한 손으로
꽃무늬 장식된 치맛단 들어올려 옆으로 흔들며.

조각 같은 다리에서 전해지는 민첩함과 기품.
나는 마치 넋 나간 이처럼 몸을 떨며 들이마셨다.
태풍을 품은 납빛 하늘같은 그녀의 눈,
그 안에 담긴 매혹적인 감미로움과 죽음과도 같은 쾌락을.

몽파르나스 묘지의 보들레르 기념상. 한적한 분위기에서 만나기 위해 아침에 이곳을 찾았다. 그런데 누군가가 먼저 이 곳을 다녀간 모양이다. 그의 시 한 편이 기념상 발치에 놓여 있었다.

한 순간의 섬광…… 그리고 어둠! ― 사라진 미인이여.
그대의 눈빛이 나를 갑자기 다시 태어나게 만들었는데
이제 영원 속에서가 아니면 그댈 볼 수 없는가?

아니면 여기 아닌 저 먼 어디에선가라도.
너무 늦었다. 아마도 결코 만나지 못하리라!
난 그대 사라진 곳 모르고, 그대도 내 가는 곳 모르니.
오, 내가 사랑했었을 그대, 오, 그걸 알고 있었을 그대!

_ 지나가는 한 여인에게

　　파리는 대도시다. 늘 낯선 사람과 스쳐 지나야 한다. 보들레르는
아름다운 여인과 서로 눈이 마주친 찰나의 순간을 시에 담았다.
장엄한 서사시나 낭만적인 사랑의 시에 익숙한 사람들은 이게 도
대체 왜 시가 되느냐고 물을지 모른다. 하지만 바로 이 대목에서
보들레르의 시가 가지는 새로움과 혁명성이 있다. 보들레르는 자
신의 시를 포함해 모든 예술이 늘 '지금' 그리고 '여기'를 담아내야
한다고 생각했다. 그는 시인이 되기 전에 살롱전 출품작에 대해 쓴
평론으로 이미 이름을 알린 미술평론가였다. 그는 주류 미술평론가
와 달랐다. 아카데미가 추구한 그림, 즉 신화나 역사를 철학적으로
다루는 그림을 거부하고 그에 맞선 화가인 들라크루아와 쿠르베를
지지했다. 그는 네덜란드 화가 콘스탄틴 가이스의 그림에 늘 감탄
했는데 다음의 한마디는 그 이유를 잘 말해준다.
　　"가이스는 주위에서 덧없어 보이는 찰나적 아름다움을 포착하
는데 탁월하다. 이는 우리가 현대성이라 부를 수 있는 것이다."
　　이를 쉽게 설명해보자. 다음 두 가지 경험이 있다고 가정한다. 하
나는 푸치니의 오페라 '투란도트'를 보러가서 아리아 '네순 도르마'
를 지금까지 들어본 것 중 가장 감동적으로 듣는 경험이다. 고전의

위대함을 다시 확인하는 시간이 되겠다. 다른 하나는 일상의 한 순간이다. 피곤하지만 네 살짜리 어린 딸과 강변에 나와 주말 오후 시간을 보낸다. 딸은 혼자서도 잘 노는데 문득 어디 있나 보니 햇살을 받아 반짝이는 들꽃 앞에 앉아서 신기한 듯 꽃들을 바라보고 있다. 그 생생한 눈빛을 놓칠 수 없어 사진기를 꺼내들었다. 사진 속 아이의 머릿결에 햇살이 가득 내렸다.

자, 이 두 가지 경험 중에서 당신은 어떤 경험이 더 소중하고 아름다운가. 딸아이 사진 찍어주는 일이야 언제든 할 수 있는 일이라 생각할 수 있다. 그리고 그렇게 사진 찍어봐야 다음에 다시 보게 되지 않는다며 시간 지나면 다 '덧없는' 일이 된다고 할 이들도 있으리라. 그런데 보들레르는 오히려 그 '덧없어 보이는 것'이 더 소중하고 아름답다고 말한다. 굳이 우리가 어떤 특별한 경험을 해야만 아름다움을 만날 수 있는 것이 아니라 주위에서도 얼마든지 그 찰

생 루이 섬 북쪽에 위치한 로징 호텔. 예전 이곳이 피모당 호텔로 불릴 때 보들레르는 이곳에 머물며 파리 최고의 댄디로 명성을 얻었다. 성인이 되자마자 죽은 친부로부터 많은 유산을 물려받은 그는 모두를 경악시킬 정도로 흥청망청 돈을 썼다. 보다 못한 가족들은 그를 법원에 끌고 가 한정치산자 선고를 받게 한다. 새장에 갇힌 신세가 된 것이었다.

나적 아름다움을 찾아낼 수 있다는 것이다. 그의 시 '지나가는 한 여인에게'는 그의 이러한 혁명적인 예술관을 고스란히 담고 있는 작품이다. 그의 예술관은 그림 분야에서도 마네와 이후 인상주의 화가들에게 큰 영향을 미친다. 인상주의가 가져온 미술에서의 엄청난 변화를 생각해본다면 서양의 현대 미술사에서 보들레르가 차지하는 의미는 매우 크다고 할 수 있다.

1857년 보들레르는 시집 『악의 꽃』을 발표한다. 이 시집은 발간 즉시 엄청난 논란에 휩싸였는데 제목은 물론, 너무나 파격적인 내용을 담고 있었기 때문이다. 위고 같은 대시인도 "새로운 전율"과 같다며 이 시집이 추구한 '현대성'과 '공감각' 등 과거에 없던 새로움에 대해 격찬을 아끼지 않았지만 『악의 꽃』은 곧바로 당국의 탄압을 받았다. 시집에 담긴 노골적인 성 묘사와 사회적으로 금기시되는 내용들이 종교와 풍속을 해친다는 이유였다. 재판에서 보들레르는 여섯 편의 시를 삭제하라는 명령과 벌금형을 받았다. 이 일로 그는 대단히 유명한 사람이 되었고 동시에 진취적인 여러 예술가들로부터 추종과 지지를 받게 되었다. 그를 존경하고 따랐던 시인으로 대표적인 이들은 베를렌느, 랭보, 말라르메, 발레리 등 이후 프랑스 시단의 대표자들이다. 우리 시대의 시를 생각해보자. 보들레르 이전의 시와 비교해 본다면 21세기의 시도 그의 생각에서 그리 멀리 오지 못했음을 알 수 있다. 보들레르의 위대함은 거기에 있다.

그는 자신의 예술이 세상에 쉽게 받아들여지지 않을 것임을 알았다. 때론 순교자와 같은 자신의 삶을 슬퍼하기도 했지만 결코 자신의 예술과 삶을 포기하지 않았다. 그러다 마흔여섯이라는 젊은 나이에 많은 이의 애도 속에 숨을 거두었다.

도대체 누구의
장례식인가

앵그르의 신고전주의와 들라크루아의 낭만주의가 대립하던 시기에 이들 두 사조 모두를 부정하는 새로운 사조가 나타났다. 바로 사실주의였다. 대상을 사실적으로 그린다는 점에서 사실주의는 서양미술의 오랜 전통이었는데 19세기에 새롭게 대두된 사실주의는 그야말로 있는 그대로 그린다는 점에서 달랐다. 아름답게 미화하거나 이상적으로 그리는 일체의 작업을 거부한 것이다. 이러한 새로

오르세미술관 1층 가장 안쪽에 걸려 있는 〈오르낭의 장례식〉. 척 보기에도 엄청난 크기로 그려졌음을 알 수 있다.

운 사실주의의 대표자는 쿠르베였다. 그는 다음과 같은 주장을 펼쳤다.

"그림은 실제로 존재하는 사물에만 적용되어야 한다. 망막에 비치치 않은 것을 그려선 안 된다."

그는 천사를 그려달라는 주문을 받은 일이 있었는데 단호하게 거절하며 이렇게 말했다고 한다.

"천사? 내 앞에 데려온다면 똑같이 그려주겠소."

당시 사람들에게 쿠르베는 그야말로 건방진 사람이었다. 자부심으로 똘똘 뭉친 그는 젊은 시절 살롱전에서 연이어 낙선하면서도 많은 자화상을 그렸다. '자신만의 개성'을 표현하는 작업에 몰두한 것이다. 그리고 그는 자신이 살아가고 있는 '있는 그대로의 세상'을 그리는 데에도 몰두했다. 쿠르베는 왜 그림이 늘상 역사만을 다뤄야 하는지 의문을 가졌다. 그는 주변에서 볼 수 있는 평범한 사람들과 자기 사는 동네의 토속적인 장면들도 미술의 주제가 될 수 있다고 믿었다. 1850년 살롱전에 출품된 〈오르낭의 매장〉이 바로 그런 그림이었다. 실제 크기의 사람들로 채워진 이 거대한 그림에 유명인이나 역사적 인물은 없다. 이들은 그냥 오르낭에서 살아가는 평범한 사람들일 뿐이다. 이에 대한 격렬한 비난이 쏟아졌다.

"누구의 죽음인데 이렇게 큰 그림이 그려진 건가요?"

"그냥 동네 사람 하나 죽은 거랍니다."

"뭐요? 그래도 참석자 중엔 알려진 사람들이 있겠지요?"

"아니랍니다. 모두 다 그냥 동네 사람들이랍니다."

"쿠르베라는 화가가 단단히 미친 거 아닙니까? 왜 이렇게 물감을 낭비한단 말입니까?"

비평가들은 비천한 내용을 담은 그림이 너무나 거창하게 그려졌다며 일제히 혀를 찼다.

쿠르베는 고객들의 기호에 따라 사실적이면서도 매우 아름다운 여인의 누드를 그린 적도 있었다. 하지만 살롱 출품작처럼 자신의

쿠르베, 목욕하는 여인들, 1853, 파브르미술관.
격렬한 여인들의 동작은 실은 아무런 의미도 내포하고 있지 않다.

미술관을 드러내는 작품에서는 전혀 미화하지 않은 여인의 누드를 그려 사람들의 눈살을 찌푸리게 하곤 했다. 특히 〈목욕하는 여인들〉과 같은 작품에서는 아름다움과는 거리가 먼 살찐 여인이 등장하고 아무런 의미도 발견할 수 없는 격한 동작을 표현하고 있어 비난을 받았는데 이는 다분히 의도된 것으로 보인다. 고리타분한 미술을 비웃고 관습에 젖어 있는 관객의 생각을 송두리째 뒤흔드는 시도였던 것이다.

기존의 화단이 이런 '무례한 화가'를 가만둘 리 없었다. 쿠르베가 전 방위적 비난에 시달리고 있을 때 쿠르베를 지지하고 나선 이는 바로 보들레르였다. 보들레르 역시도 쿠르베의 극단적인 사실주의에 전적으로 동의하지 않았지만 기존 아카데미 회화보다는 무조건 쿠르베의 그림이 옳다고 보았다. 이러한 인연으로 보들레르와 쿠르베는 오랜 동안 우정을 쌓는다. 쿠르베는 보들레르의 모습을 그리기도 했는데 〈화가의 아틀리에〉라는 그림에서 오른쪽 구석에서 책을 읽고 있는 사람이 바로 보들레르이다. 쿠르베는 이 그림을 제1회 파리 만국박람회에 출품했다. 가운데 큰 캔버스에 그림을 그리는 이는 자기 자신이다. 그의 뒤에 옷을 벗은 여인은 그에게 예술적 영감을 주는 뮤즈이고 그의 앞에서 그림을 보는 소년은 '때 묻지 않은 순수한 예술'을 상징한다. 그의 화폭을 가운데 두고 왼쪽은 그가 맞서는 세상이다. 나폴레옹 3세를 비롯해 유명인도 보인다. 신고전주의와 낭만주의를 상징하는 물건들을 늘어놓은 것도

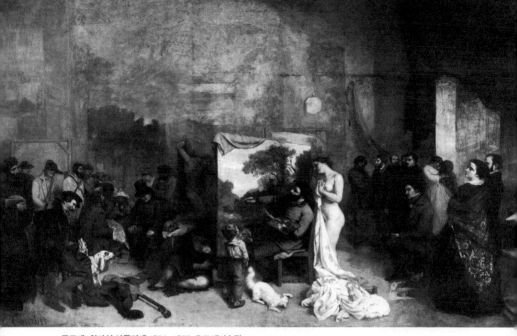

쿠르베, 화가의 아틀리에, 1854~1855, 오르세미술관
쿠르베의 대표작이라 할 수 있는 이 거대한 그림은 2015년 현재 복원작업 중이다.

의미심장하다. 그의 오른편은 그를 지지하는 문인들과 동료들을 그
렸다. 그는 왼편의 인물들을 가리켜 '죽음을 먹고 사는 이들'이라
칭한 반면 오른편 인물들은 '생명을 먹고 사는 사람들'이라 칭하고
'내 비전에 공감하고, 내 느낌을 지지하며, 내 행동에 도움을 주는
모든 이'라고 했다. 그가 그리는 것은 자신의 고향 오르낭 주변의
풍경이다. 그의 풍경은 푸생이나 클로드 로랭이 그린 이상적인 풍경
이 아니다. 그냥 그의 눈에 보인 고향 풍경이다. 그는 이 그림을 통
해 자신이 지향하는 미술을 분명히 밝힌 것이다.

"이 그림은 1848년 혁명 이후 화가로서 내 작품 세계를 정리하
는 그림이다."

그런데 그의 역작이 만국박람회에서 퇴짜를 맞았다. 너무 크다
는 것이 이유였다. 그러자 그는 박람회장 옆에 원래 창고이던 건물
을 개조해 개인 전시관을 만들고 〈화가의 아틀리에〉를 비롯한 자

기 작품 40여 점을 전시했다. 최초의 화가 개인전이 열리는 순간이다. 그는 이 전시관 이름을 '사실주의 전시관'이라 하고 자신의 작품을 이해시키기 위한 팸플릿 등을 팔았다.

이후 쿠르베는 풍경화와 사냥 장면 등을 주로 그렸다. 그의 사실주의는 서서히 대중과 후배 화가들의 지지를 받았고 유럽 전역과 멀리 미국에까지 퍼져나갔다. 쿠르베는 혁명가였을까? 그냥 순수한 미술을 그리려던 그림쟁이였을까? 그의 인생과 그림을 한 가지 잣대로 설명하기엔 어렵다. 좌충우돌하는 면도 있었고 기분에 치우친 듯한 일들을 많이 벌였기 때문이다. 이러한 여러 점들을 고려해 볼 때 그를 설명함에 꼭 들어맞는 딱 한 가지가 있다면 그건 자부심이었다. 그는 뼛속 깊이 나르시시스트였던 것이다.

그랑 팔레의 모습. 프티 팔레와 짝을 이루며 마주 보고 서 있다. 제1회 만국박람회가 열렸던 산업궁전을 헐고 그 자리에 새로 지은 건물이다. 제1회 파리 만국박람회는 영국의 만국박람회를 보고 위기의식을 느낀 나폴레옹 3세의 명령에 따라 부랴부랴 준비된 행사였다. 프랑스의 번영을 홍보하려는 이 행사에는 산업전시 외에도 프랑스가 자랑하는 회화를 다수 전시했다. 쿠르베의 작품이 거절된 것이 바로 이 행사였다.

낙선한 이들의
전시회

앵그르와 들라크루아가 지배한 19세기 전반이 지나 후반이 되어도 파리 미술계는 여전히 아카데미 화풍의 영향 하에 있었다. 로마를 다녀온 엘리트인 에콜 데 보자르의 교수진들은 대부분 살롱전 심사위원을 겸임했는데 그러다 보니 살롱전의 분위기도 짐작할 수 있다. 당시 프랑스 지배자는 나폴레옹 3세였다. 숙부인 나폴레옹 시대의 영광을 재현하겠다는 꿈을 지닌 황제는 예술도 국가의 영광을 드러내는 수단이어야 한다고 믿었다. 그가 살롱전의 책임자로 임명한 이는 슈느비에르 후작이었다. 황제의 기호를 누구보다 잘 알고 있는 그에게 당시 새롭게 대두되던 쿠르베의 그림이나 마네 등 인상주의 그림은 도저히 받아들일 수 없는 부류에 속했다. 그는 가뜩이나 보수적인 살롱전 심사위원들에게 압력을 행사해 황제 취향의 고상하고 우아한 그림들을 많이 선정하도록 지시했다. 이런 그림들만 살롱전에 걸리고 또 칭찬을 받다 보니 관람객들의 눈도 여기에 길들여졌다. 좋은 그림에 대한 강력한 선입견이 만들어진 것이다.

그러다 1863년 살롱에서 심각한 문제가 발생했다. 당시 심사위원들이 더 엄격한 기준을 적용해 적은 수의 화가들과 작품들만 입선시켰는데 떨어진 화가들의 불만이 터져 나왔던 것이다. 사회적 문제로까지 번지자 이들의 불만을 잠재우고자 나폴레옹 3세는 낙선한 이들의 작품들만 모아서 전시하는 이른바 '낙선전'을 열도록

휘슬러, 흰색의 교향곡 1번 – 하얀 옷을 입은 소녀, 1862, 워싱턴 내셔널갤러리.
제임스 맥닐 휘슬러가 자신의 애인을 모델로 그린 이 그림도 낙선전 에 출품되어 주목받았다.

했다. 뒤에 다시 언급하겠지만 불만 있는 화가들을 달래기 위한 단순 해프닝 정도로 여겨졌던 이 낙선전이 가지는 의미는 의외로 크다. 당시 낙선전에 대한 관심은 대단했다. 도대체 어떤 그림이기에 떨어졌을지 보려는 사람들로 인산인해를 이뤘지만 '나쁜 그림'이라는 강한 선입견을 가진 관객들이 좋은 평가를 할 리는 없었다. 기자와 평론가 역시 대개는 작품을 조롱하는 글을 썼다.

그런데 그 어떤 그림보다도 낙선전에서 독보적인 유명세를 탔던 작품은 바로 마네의 〈풀밭 위의 점심식사〉이다. 그 유명세라는 건 가장 많은 욕을 들었다는 의미이다. 이 작품은 16세기 베네치아의 거장 조르조네의 〈전원의 합주〉를 연상시키는 그림이었다. 하지만 사람들은 이 그림을 보는 순간 뭐라 말 할 수 없는 심한 모욕감을 느꼈다. 앞에서는 고상한 척하면서 뒤로는 온갖 추잡한 일을 하던 자신들의 치부를 마네가 드러낸 것이라 여겼다. 옷을 입은 남자들 틈에 여자가 실오라기 하나 걸치지 않고 앉아 있다니. 남자 다리 사이로 발을 뻗은 모습하며, 게다가 관람객을 바라보는 당당하며 도발적인 눈빛이라니. 설령 몸을 파는 여자

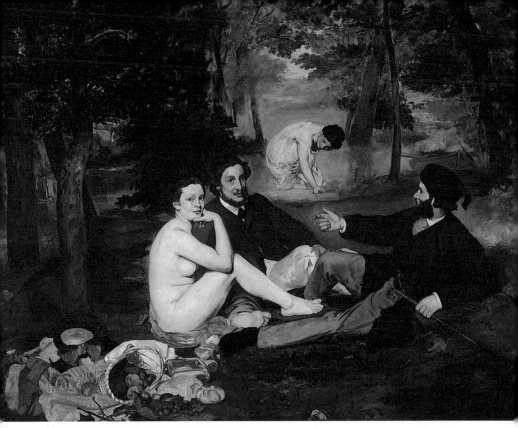

마네, 풀밭 위의 점심 식사, 1863, 오르세미술관

라 해도 이렇게 뻔뻔할 수는 없었다. 낙선전을 찾은 황제도 이 그림 앞에서 말을 잊었다. 한참을 바라보다 황제는 한마디를 남겼다.

"참으로 뻔뻔스럽군."

황제의 한마디가 사람들에게 전해지자 낙선전에 전혀 관심이 없던 이들까지 이 그림을 보기 위해 장사진을 이뤘다. 순식간에 마네는 파리 최고의 유명인사가 되었다.

사람들은 이 그림의 의도와 그림 속에 숨겨진 코드들을 해석하느라 바빴다. 물론 그 해석도 터무니없는 비난으로 끝을 맺는 것이 대부분이었다. 그러는 가운데 기존의 그림과는 너무나 다른 이 그림의 진면목을 알아보는 이들도 생겨났다. 이들 중에는 마네의 기

술적 역량에 주목하여 기본기가 매우 탄탄하고 구성이 완벽하다는 점을 인정한 이도 있었고, 동시대인의 삶을 그려낸 것이 매우 신선하다는 점에 주목한 이들도 있었다. 물론 그 수는 적었다.

마네는 1832년 법관의 아들로 부유한 환경에서 자라났다. 아버지는 마네가 화가가 되는 것을 오랫동안 반대했으나 모든 시도가 실패로 돌아가자 결국 그림을 배우는 것을 허락했다. 에콜 데 보자르에 입학해 실력을 쌓던 그에 대한 주위의 평가는 '뛰어난 손'을 갖고 있다는 것이었다. 같은 주제라도 그것을 표현하는 능력이 뛰어났다. 이 시기에 그는 긴 여행을 떠나 이탈리아나 북유럽에서 대가들의 작품을 모사하면서 실력을 쌓았다. 그는 마음만 먹으면 고전적 그림도 얼마든지 능숙하게 그릴 수 있었다. 하지만 그는 틀에 박힌 그림을 그리는 것을 싫어했다. 그의 스승은 토마 쿠튀르였는데 마네는 엄격한 스승과 늘 부딪쳤고 그러다 갈등이 심해져 결국 학교를 스스로 그만두었다. 그는 루브르에서 그림을 모사하면서 자신의 그림 스타일을 찾아나갔는데 젊은 시절 그에게 큰 영향을 미친 화가는 스페인의 벨라스케스였다. 그는 벨라스케스의 필치와 화법에 매료되었고 또한 그의 그림만이 가진 독특한 분위기를 따라 그리려 했다. 그래서 그의 초기작들에는 스페인 풍이 강하게 드러난다.

마네는 살롱전의 주류 그림은 생명력이 다했다고 생각했다. 그리고 획일적인 아카데미 풍의 그림에서는 아무런 매력을 느끼지 못했다. 그는 전혀 새로운 그림을 선보여 주류 화가들은 물론 대중들로부터 인정을 받겠다고 굳게 결심했다. 이런 그에게 용기와 확신을 준 이는 바로 보들레르였다. 보들레르는 늘 자신에게 와서 이야기를 청하는 마네에게 자신의 예술론을 들려주었고 이 유쾌하고 자질이 뛰어난 젊은이가 열어갈 새로운 길에 많은 관심을 보이고 기대했다.

낙선전은 마네와 얽힌 엄청난 스캔들로 인해 흥행에서 놀라운 성공을 거두었다. 서양미술사에서 보자면 낙선전은 큰 의미에서 현대 회화의 시작점이라 할 수 있다. 살롱에 진입할 수 없었던 비주류 화가들이 낙선전을 통해 자신의 이름을 알릴 수 있었으며, 이후 인상주의 전시회를 비롯해 개별 작가들의 전시회가 열리게 된 것도 낙선전이 계기가 된 셈이다. 또한 낙선전은 미술을 거래하는 민간 화상들이 활성화되는 계기가 되었다. 살롱전만 있던 시대에는 파리에 민간 화상이 활성화되지 않았었다. 그러다 낙선전을 계기로 비주류 화가들도 세상에 알려지면서 이들의 작품을 투자의 기회로 본 사람들이 등장했다. 이들이 점차 화상으로 성장한 것이다.

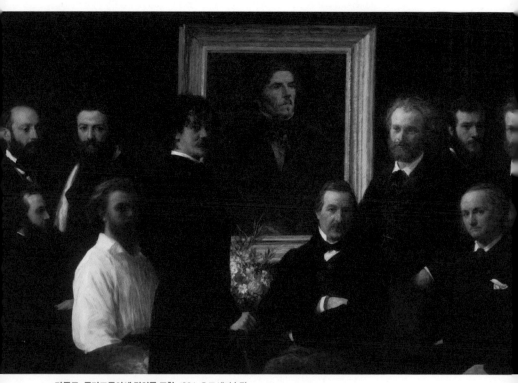

라투르, 들라크루아에 경의를 표함, 1864, 오르세미술관
들라크루아가 죽은 뒤 그를 존경한 젊은 화가들과 문인들이 모였다. 왼편 흰옷을 입은 이가 이 그림을 그린 라투르이고 그 오른편에 서있는 이가 휘슬러다. 그림 맨 오른편에 앉아 있는 이는 이들의 미학적 지도자인 보들레르이고 액자 오른쪽이자 보들레르 곁에 서 있는 이가 인상주의 화가들의 리더 격인 마네이다.

민간 화상들은 이후 19세기 후반이 되면 엄청나게 늘어나는데 이들이 이토록 성장한다는 건 비주류 화가들의 그림이 그만큼 팔렸다는 것을 의미한다. 그와 반비례해 살롱전의 영향력은 줄어들게 되었다.

센 강에 떨어지는 불빛. 본래 기차역이었던 오르세미술관은 앞으로는 센 강을 마주하고 오른편 뒤로는 에펠탑을 둔 곳에 위치하고 있다. 깊은 밤이 되면 에펠탑은 정해진 시간마다 레이저와 함께 많은 등을 밝히는 쇼를 한다. 오르세미술관도 문을 닫은 이 시각, 다채로운 빛이 떨어진 센 강의 모습이 마치 고흐의 그림 〈론 강에 비치는 별빛〉을 떠올리게 한다.

찢어버리고 싶은
그림

마네는 1862년 부친이 사망한 후 많은 유산을 물려받았고 몇 년 째 동거하던 수잔 렌호프와 결혼했다. 이미 열한 살이 된 레옹도 친자로 들였다. 키가 크고 풍만한 수잔은 외모만큼이나 후덕한 아내였다. 마네는 재치 있고 유머러스했지만 때로 신경질적이고 감정기복이 있었는데 수잔은 이를 잘 받아주었다. 또한 젊은 시절 바람기가 있는 남편을 너그럽게 포용해주기도 했다. 수잔은 마네가 그림을 공부하던 사춘기 시절 집에서 피아노를 가르치던 두 살 연상의 선생이었다. 알려진 바로는 열여덟 살 순진한 청년 마네가 그녀와 몰래 사랑을 나누었고 그러다 낳은 아이가 레옹이었다. 하지만 아버지가 무서워 이 사실을 있는 그대로 말하지 못했고 레옹을 그렇게 아버지 없는 아이로 키우다가 무려 10년이 지나서야 아들로 받아들인 것이다. 아이는 그동안 수잔의 동생으로 키워졌는데 세례식의 대부모는 마네와 수잔이었다.

그런데 최근 마네 연구가들은 이와 같은 정설에 의문을 제기한다. 마네의 아이로 알려진 레옹이 실은 마네의 아버지 오귀스트의 아이라는 것이다. 이들의 이야기에 따르면 마네는 수잔이 부친의 아이를 낳은 것을 알면서도 동거하고 있던 셈이 되니 선뜻 믿기 어렵다. 하지만 이들의 주장에는 일정한 근거가 있다. 그것은 마네가 유산을 물려받는 과정에서 생긴 의문점들이었다. 마네는 죽은 아버지로부터 예상보다 많은 유산을 물려받았는데 거기에는 레

옹을 친자로 받아들이는 조건이 있었다. 거기에다 나중에 마네가 죽은 후 이 유산은 수잔을 거쳐 레옹에게 주어지도록 명시되어 있었다. 이 내용이 연구자들로 하여금 의문을 품게 만들었다. 보통은 자식에게 유산을 주면서 손자에게 물려줘야 한다는 조건을 달지 않는다. 그뿐 아니다. 두 번째로 거론되는 것은 마네 어머니의 언행이다. 마네가 살아 있을 때에도 어머니와 아내 수잔의 사이는 극도로 나빴다. 고부간의 갈등이라고 생각할 수도 있으리라.

하지만 마네가 죽은 후 어머니가 상속분쟁을 일으켰는데 이때 모친이 남긴 말이 연구자들을 놀라게 했다. "마네에게는 자기가 낳은 자식이 없다." 그럼 레옹의 아버지는 누구란 말인가. 이는 집안 사람들만 아는 이야기일 것이다. 먼 훗날 레옹조차 자신의 출생배경과 집안 내력에 대해 알지 못한다고 했던 만큼 진실은 여전히 미

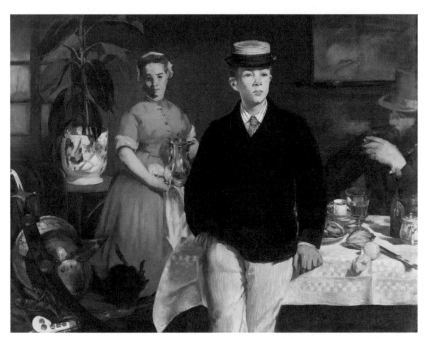

마네, 화실에서의 오찬, 1868, 뮌헨 노이에 피나코테크
전면에 보이는 소년이 마네의 아들인 레옹이다.

궁에 빠져 있다.

낙선전 즈음하여 폐쇄적이라는 비판에 일대 홍역을 치른 아카데미와 살롱전 주최 측은 신진 화가들에게도 문호를 대폭 개방하는 쪽으로 정책을 바꿨다. 그리하여 2년 뒤인 1865년 살롱전에서는 전통적인 그림 외에도 여러 신진 화가들의 그림이 전시될 수 있었다. 심사위원들로서도 낙선전의 기억이 생생하기 때문에 마네는 탈락시키기에 더 부담스러운 화가였다. 하지만 이와 같은 일종의 배려(?)가 마네에게 도움이 되었는지는 의문이다. 이 그림이 살롱전에 걸린 후 〈풀밭 위의 점심식사〉는 저리가라 할 정도로 어마어마한 스캔들이 일어났고 마네는 그동안 들었던 모든 비난보다 더 많은 비난을 이 작품 하나로 들었기 때문이다. 바로 〈올랭피아〉다. 이 그림을 보면 한 여인이 침대에 누워 관람객과 마주 보고 있다. 그녀의 곁에는 흑인 하녀가 막 도착한 손님으로부터 받은 꽃다발을 들고 왔고 침대 발치에는 꼬리를 치켜든 검은 고양이가 방해를 받아 귀찮은 듯 일어서 있다. 티치아노의 〈우르비노의 비너스〉를 현대적으로 해석한 이 그림에서 마네는 파리의 고급 창녀를 노골적으로 그렸다. 〈풀밭 위의 점심식사〉에서 누드를 선보인 마네의 모델 뫼랑은 이번엔 좀 더 과감하게 자신의 누드를 보여줬다. 그런데 사람들은 그동안 살롱전에서 주로 봐왔던 '그림 같은 누드'와는 전혀 다른 새로운 누드에 당혹스러워했다. 일단 모델이 예쁘지 않다고 투덜거렸고 너무 납작하게 그려진데다 피부색이 창백해 마치 오래된 시체 같다고 비아냥거렸다. 평론가들도 이에 합세해 마네를 비난하기 시작했는데 그럴수록 이 그림 앞에는 구름 같은 관람객이 모여들었다. 분노한 일부 관람객들이 이 그림을 찢어버리겠다고 난동을 피우기도 해서 살롱전 관계자들은 부득이 이 그림을 가장 높은 곳에 걸어둘 수밖에 없었다.

자신만만하던 마네도 이 무렵엔 의기소침해질 수밖에 없었다. 너무나 많은 비난이 쏟아져 그의 자존감을 고갈시켜버린 것이다.

마네, 올랭피아, 1863, 오르세미술관
그림의 모델은 마네에게 길거리 캐스팅 된 이래 많은 작품을 함께한 빅토린 뫼랑이다. 〈풀밭 위의 점심식사〉에서 도발적인 눈빛으로 센세이션을 불러일으킨 주인공도 그녀였다.

그는 당시 벨기에에 있던 보들레르에
게 하소연했다. 평론 글을 써서 자신
을 변호해줄 수 없느냐는 것이었다.
보들레르는 마네의 재능을 아꼈다.
그리고 세상이 벌떼처럼 일어나 자기
만 죽이려고 달려드는 느낌을 누구
보다 잘 알고 있던 만큼 마네의 고통
도 잘 알고 있었다. 하지만 그는 아
팠다. 평론조차 쓸 수 없었던 그는
마네를 위로하는 말을 전해왔다.

"마네를 만나면 이렇게 전해주게.
크든 작든 고통이나 조롱, 모욕, 그리
고 부당한 공격들은 모두 좋은 거라
고. 오히려 고마운 일이라 할 수 있
지. 그건 올바른 길로 간다는 의미니

마네, 스페인 가수, 1862, 메트로폴리탄 미술관
마네가 살롱전에 입선한 첫 작품이다. 마네의 초기작에는 이와
같은 스페인 풍의 그림이 많다.

까 말일세. 나의 이러한 생각을 납득하기 어렵겠지. 화가는 항상 즉
각적인 성공을 바라니까. 하지만 마네처럼 뛰어난 재능을 가진 사
람이 자신감을 잃게 되는 것만큼 불행한 일이 또 어디 있겠나."

실의에 빠진 마네는 거의 도피성으로 스페인에 갔다. 그런데 이
여행이 마네의 그림을 결정적으로 바꿔놓는다. 그간 스페인 풍의
그림을 즐겨 그리며 이를 통해 자신을 알리려 노력하던 그는 스페
인 화가들 중에서도 특히 벨라스케스에 매료되었다. 그런데 정작
스페인에 가서는 그간 잘못된 길에 있었다는 것을 깨달았다. 벨라
스케스를 비롯해 스페인 화가들이 자신을 매료시킨 것은 단지 '스
페인 풍'이어서가 아니라 '동시대 사람들을 생생하게 그려낸 것'이
었음을 분명히 알게 된 것이다. 보들레르가 그간 누누이 이야기한
'현대성'의 의미를 그제야 정확히 이해하게 된 것이다.

마네는 이러한 깨달음을 얻고 서둘러 파리로 돌아왔다. 그 사이

보들레르의 병세가 악화되었다. 그는 매독을 앓고 있었는데 이것이 심해져 발작이 일어나 몸이 마비가 되고 말도 거의 하지 못하게 되었다. 그런 몸으로 파리로 돌아온 그를 정성껏 돌봐준 이는 마네와 그의 아내였다. 보들레르의 마지막을 보면서 마네는 앞으로 자신 역시 겪어야 할 그 질병이 얼마나 무서운 것인지 제대로 알게 되었다. 보들레르는 몇 달 후, 마흔여섯의 나이로 숨을 거두었다.

마네는 언젠가 세상이 자신의 그림을 알아줄 것이라 믿었다. 많은 후배들이 자신을 따르며 새로운 그림을 의욕적으로 그리고 있었다. 보들레르에 이어 소설가 에밀 졸라와 시인 말라르메 등 당대 유명한 문인들도 마네의 그림을 적극 옹호하기 시작했다. 열렬한 지지자 그룹이 만들어진 것이다. 하지만 그러는 가운데에도 살롱전은 줄기차게 그를 외면했다. 많은 이가 살롱전에 대한 미련을 버리라고 충고했지만 마네는 요지부동이었다. 자신의 그림은 반드시 살롱전에서 인정을 받게 될 것임을 절대 의심하지 않았다.

제비꽃을 든
모리조

이 초상화에 그려진 사랑스러운 여인은 모리조다. 그녀는 동료 화가로서 또 여러 작품의 모델로서 평생 마네의 곁을 지킨 뮤즈다. 마네보다 아홉 살 어린 그녀는 미술가 조상을 둔 부르주아 집안에서 태어났다. 로코코 미술의 대가 장 오노레 프라고나르의 후손인 그녀는 어려서부터 그림에 재능을 보였지만 당시엔 여자들이 화가로 살 수 있는 분위기가 아니었다. 에콜 데 보자르에 입학할 수도 없었고 남자든 여자든 누드 모델을 두고 그림을 배울 수도 없었던 데다, 남들처럼 이젤을 펼치고 밖에서 그림을 그릴 수도 없었다. 그저 취미 정도만이 허용된 시절이었다. 모리조의 그림 선생님은 그녀가 직업화가가 되고 싶다고 했을 때 깜짝 놀라 어머니와 상의했다. 그것이 얼마나 어처구니없는 일인지와 가족의 평판을 나쁘게 만들 일인지 진지하게 설명했다. 하지만 그녀의 어머니는 의외의 말을 했다.

"원하면 한번 해보라고 하죠, 뭐."

이처럼 자유로운 가정에서 자라난 모리조는 풍경화의 거장 장 밥티스트 카미유 코로에게서 사사하고 루브르에서 거장들의 그림을 모사하며 그림 실력을 키웠다. 늘 검은색이나 흰색 옷을 입고 다니며 차가운 듯 톡톡 튀는 성미를 가졌던 그녀는 화가들 사이에서 인기가 많았다. 화가로서 모리조는 출발이 좋았다. 1864년부터 거의 매년 살롱전에 작품이 입선한 것이다. 하지만 그녀의 뒤에는

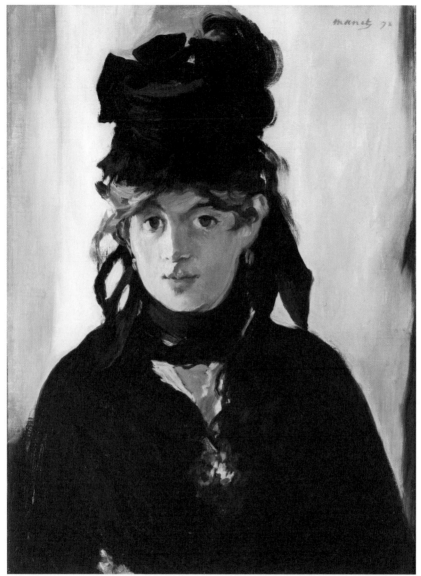

마네, 제비꽃을 든 베르트 모리조, 1872, 오르세미술관
모리조의 매력을 잘 포착한 이 그림은 아주 가까운 거리에서 그려졌다. 화가와 모델 사이의 깊은 신뢰감이 엿보인다.

늘 '아마추어 같다'는 꼬리표가 달려 있었고, 이러한 평판이 그녀를 괴롭혔다. 인상파 화가들을 알게 되면서 이들과 자연스럽게 어울리게 된 것도 이러한 이유가 작용한 것으로 보인다. 한동안 그녀의 마음을 사로잡은 화가는 드가였다. 모리조는 드가의 치열한 열정에 늘 감탄했다. 둘 사이에 미묘한 분위기도 있었지만 자기중심적인 드가는 여자의 마음을 리드하는 타입이 아니었다. 모리조의 마음에서 드가를 밀어낸 이가 바로 마네였다. 마네는 언제든 여자를 즐겁게 할 줄 아는 남자였다. 그리고 마네의 그림에 푹 빠진 모리조는 그토록 간절히 찾던 자신만의 그림을 마네의 그림을 통해서 얻을 수 있다고 확신하게 되었다. 둘은 자주 어울렸고 마네에 대한 모리조의 애정도 깊어 갔다. 마네의 관심이 어린 여제자 곤살레스에게 쏠리자 불타는 질투심을 느끼기도 했고, 마네가 아내 수잔에게 애정을 표시하면 그것에 대해서도 불만을 표시했다. 보불전쟁과 파리 코뮌의 어려운 시기를 함께 지내면서 둘의 사이는 더 가까워졌고 시간이 지날수록 마네도 모리조의 매력에 빠져들었다. 그림에 대한 모리조의 열정에 감화를 받아 의욕적으로 그림을 그렸고 모리조의 그림에서 많은 영감을 받기도 했다. 〈제비꽃을 든 베르트 모리조〉는 이 시기에 그려진 그림이다. 마네가 자신만을 그리고 싶다고 했을 때 모리조는 세상을 얻은 듯 기뻐했다고 한다. 이 그림 이전에도 모리조는 여러 그림에서 마네의 모델이 되었는데 지금도 가장 많은 사랑을 받는 그림은 아무래도 이 그림이라 할 수 있다. 한눈에 보기에도 이 그림은 힘이 넘치고 강렬하고 단순한 터치로 그려졌다. 화가와 모델 사이의 거리가 얼마일지 생각해보자. 매우 가까운 거리였을 것이고 그렇게 둘은 오랜 시간 함께했을 것이다. 그림 속 모리조의 커다란 갈색 눈동자는 참 매혹적이다. 그녀는 자신을 그리는 마네에게 몰입해 있다. 마음으로 통하는 사람과 나누는 눈빛이다.

당시 많은 이가 말했다. 마네가 수잔과 결혼하지 않았다면 무조

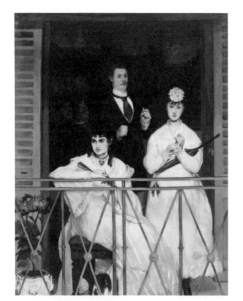

마네, 발코니, 1868, 오르세미술관
인물의 개성이 부각된 마네 특유의 화면 구성을 보여주는 이
그림에서 아래 앉은 여인이 모리조이다.

건 모리조와 결혼했을 것이라고. 둘은 그렇게 깊은 사이였다. 하지만 마네는 유부남이었고 모리조는 이제 나이든 노처녀였다. 둘의 관계에 대해 사람들의 입소문이 커질 즈음 마네는 그녀에게 놀라운 제안을 한다. 자기 동생 외젠과 결혼하라는 것이었다. 처음에 모리조는 터무니없는 소리라고 생각했다. 하지만 찬찬히 생각해보니 그녀는 막다른 길에 있었다. 마네의 작업실에서 함께 보내는 시간이 언제까지 가능할까. 세상은 이제 둘을 갈라놓으려 하고 있었다. 하지만 마네도 모리조도 이별을 원치 않았다. 몇날 며칠을 눈물로 지새우던 모리조는 언니에게 속마음을 털어놓았다.

"슬퍼, 너무나. 하지만 그 무엇보다 슬픈 건 이것 외에 다른 길이 없다는 거야."

두 연인이 주고받은 편지는 결혼을 앞두고 모두 태워졌다. 다행히 마네의 동생 외젠은 모리조를 좋아하고 있었다. 겉으로는 무심한 듯하면서도 속정이 유난히 깊었던 외젠은 아내 모리조가 남자 동료들과 어울리는 것에 신경 쓰지 않았고 오히려 인상파 전시회를 여는 일처럼 힘든 일이 있을 땐 직접 나서서 아내를 도와주었다. 둘 사이에서 딸 쥘리가 태어났다. 쥘리는 어려서부터 엄마를 잘 따랐는데 모리조로선 인생 최고의 모델을 얻은 셈이 되었다. 모리조는 자신의 집에 살롱을 개설해 화가들과 문인들을 초대했다. 르누아르와 말라르메가 단골손님이었다. 사랑으로 한 결혼은 아니지만 모리조도 묵묵한 외젠과 정이 들었다. 그림자처럼 자신의

모리조, 부지발에서 딸과 함께 있는 외젠 마네, 1881, 마르모탕 미술관.
부지발은 파리 근교의 지명으로 외젠과 모리조는 한동안 이곳에서 살았다.

뒤에서 늘 도움을 주는 남편이 고맙게 느껴질 때가 많았다. 외젠
과 함께 살면서 좋은 점 중 하나는 마네를 가족으로서 챙겨줄 수
있다는 점이었다. 마네가 지병인 매독이 악화돼 쓰러져갈 때 모리
조는 그 고통스러운 순간을 함께했다.

"그는 죽어 가는데…… 난 그와 행복했던 순간을 떠올리고 있어.
갑자기 끝나버린 그 젊디젊었던 순간들을. 그는 넘치는 재능으로
친구도 많았지. 지적인 매력과 뭐라 말할 수 없는 따뜻함까지……
그를 위해 포즈를 취할 때면 그의 정신에서 뿜어져 나오는 기운에
늘 황홀하곤 했어."

1883년 마네가 쉰다섯의 나이로 죽었다. 모리조는 마네가 죽은
후에도 마네의 위대함을 알리는 일에 매진했다. 그의 그림을 사들
이고 그의 전시회를 꾸준히 열었다. 그런데 마네가 죽은 후 몇 년

파리 파시 묘지에 있는 마네의 무덤. 이곳에 모리조도 함께 잠들어 있다.

되지 않아서 세상은 마네에게 열광하기 시작했다. 그것을 간절히 원했던 모리조조차 황당할 정도였다. 마네에게 그렇게 혹독하던 비평가들도 마네가 죽은 뒤엔 마치 눈이 열린 듯 마네의 그림이 가진 의미를 경쟁적으로 분석하고 찬양했다. 그러자 대중들도 따라 왔다. 살아서는 오르지 못했고 죽는 순간까지도 간절히 원했던 대가의 반열에 마침내 마네가 올라선 것이다.

모리조에게 또 다시 아픈 시간이 왔다. 형을 보내고 4년 만에 동생 외젠도 병들어 숨을 거둔 것이다. 모리조는 남편의 죽음 앞에 왠지 깊은 죄책감을 느꼈다. 그 후로도 활발하게 활동하던 그녀는 몇 년이 지나 폐렴으로 죽음을 맞이했다. 이제 열일곱 살이 되는 딸을 남겨둔 채. 그녀는 외젠의 곁에 묻혔는데 그곳은 마네의 곁이기도 했다. 홀로 남겨진 모리조의 딸 쥘리는 어찌 되었을까. 그녀를 보살펴 준 것은 드가였다. 드가는 후에 좋은 신랑감을 정해주는 등 쥘리의 의붓 아빠 노릇을 잘해냈다.

마네가 떠난
항해

마네는 미술계의 혁명가이다. 그는 시대가 던진 준엄한 질문에 대답대신 반문으로 맞섰다. 그것도 모두가 당연하게 여기는 것에 대한 근본적인 질문을. 질문이 도발적이었던 만큼 세상은 그의 그림을 낯설어했고 혹독한 비난을 퍼부었다. 하지만 그의 질문이 있었기에 미술은 새로운 차원으로 도약할 수 있었다.

그의 혁명은 두 가지 측면으로 나눠 생각해볼 수 있다. 그중 하나는 그림의 기법에 대한 것이다. 중세 말기의 천재 화가 조토 디 본도네가 그림 속 등장인물에 볼륨을 부여하여 사람들을 놀라게 하고, 르네상스 초기에는 브루넬레스키가 그림 배경에 생생한 공간감을 부여하는 원근법을 창시한 이래 서양미술은 평면을 극복하는 일종의 착시-트릭에 몰두했다. 다 빈치가 발명한 스푸마토 기법은 은은한 그림자 효과로 착시효과를 배가시켰다. 이후 화가들은 석고 데생으로 시작해 은은한 그림자를 정복해 여인의 몸을 탄력 있는 실체처럼 그려냈고 선 원근법으로 재단된 공간은 바로 걸어 들어갈 수 있을 듯한 느낌을 자아내게 했다. 이러한 노력을 미술사에서는 환영주의라 한다. 환영주의란 눈에 보이는 것과 동일한 3차원 세상을 2차원 화면에 그려내려는 화가들의 노력을 말한다. 이들의 노력은 결국 '아름답게 그리기'로 정의할 수 있다. 여기서 라파엘로에서 푸생, 다비드로 이어지는 이상적인 아름다움의 추구와 카라바조, 요하네스 페르메이르, 쿠르베로 이어지는 사실적 아름다움

마네의 〈피리 부는 소년〉,
오르세미술관에서 제공하는 앱을 설치하면 휴대전화로 작품 해설을 들을 수 있다.

의 추구로 분리되었다. 비록 둘로 나뉘었지만 환영주의는 19세기 후반 절정을 맞이해 눈을 의심케 하는 놀라운 그림들이 탄생할 수 있었다. 그런데 마네는 그 절정의 순간 이러한 환영주의의 철옹성을 무너뜨렸다. 그는 작업실에서 인공조명을 받아야만 정확하게 재현되는 환영주의 그림을 거부했다. 그리고 그는 묻는다. "강렬한 햇빛이나 정면 조명을 받은 대상도 그렇게 그릴 것인가?" 그는 이러한 질문을 제기하면서 이런 조건에서 그려진 그림은 상당히 평면적일 수밖에 없음을 받아들이라고 말했다. 〈피리 부는 소년〉에서도 볼 수 있듯이, 그는 종래의 기법처럼 중간색을 정교하게 덧칠하면서 3차원적인 형태를 만들어가는 것이 아니라 어두운 색과 밝은 색을 분명하게 대조시켰다. 그리고 정면 조명을 도입해 그림 전반을 평면적으로 표현하고 배경 공간도 가능한 깊이를 줄이려 했다. 이런 의도를 고려하고 보면 이 그림은 더할 나위 없이 사실적이다. 대가들의 기교를 완벽히 익힌 그의 탄탄한 그림 실력이 이를 가능

칸딘스키, 노랑 빨강 파랑, 1925, 퐁피두센터

케 함은 물론이다. 하지만 동시에 우린 너무나 낯선 평면성과 맞닥
뜨려야 한다. 당대 사람들은 절대 이해하려 들지 않던 낯선 평면성
에 바로 마네의 그림이 가지는 혁명성이 있다. 20세기 미술은 환영
주의에 대한 평면의 승리라고 말하는 이들이 많다. 바실리 칸딘스
키나 잭슨 폴록, 마크 로스코를 떠올려 보라. 마네가 열어젖힌 문
으로 이제 그림은 환영주의라는 허위의 공간에서 벗어나 선과 색
면들이 만나는 평평한 표면 자체로 나아갈 수 있었다.

　그 다음으로 마네 혁명의 두 번째 측면은 그림의 내용에 대한
것이다. 마네는 미술에서 의미, 교훈, 감상과 같은 허울을 벗겨냈다.
다비드, 앵그르에 이르기까지 아카데미 미술은 숭고한 주제로 관객
들의 영혼을 움직이고 감동적인 교훈을 주려했다. 그리고 고전주의
라는 장르는 특성상 화가들에게 많은 양의 공부를 요구했다. 고대
신화와 고전에 대한 지식과 성인들의 이야기를 비롯한 종교 텍스
트 등 엄청난 양의 공부를 하고 그것을 그림에 담으라고 가르쳤다.
이는 손을 쓰는 천한 장인에서 벗어나 예술가로 당당히 불리기 위

마네, 1867년 만국박람회, 1867, 오슬로 국립미술관
오른쪽 상공에는 당시 사진작가 나다르가 항공사진을 찍었던 기구가 떠 있다. 마네는 박람회장을 멀리서 그려 이를 기록으로 남기려 했던 것으로 보인다.

한 어쩔 수 없는 선택이기도 했다. 하지만 이로 인해 미술은 그만큼의 대가를 치르게 되었다. 바로 그림이 문학에 종속되는 결과를 가져왔다는 것이다. 이런 미술에 길들여져 그림엔 뭔가 메시지가 있어야 한다고 생각하는 관객들에게 마네는 질문을 던진다. "왜 그냥 보이는 대로의 그림은 안 되는가?" 그에게 명성과 오명을 동시에 가져다 준 〈풀밭 위의 점심식사〉나 〈올랭피아〉도 이러한 질문의 연장선에 있는 그림들이다. 사람들은 마네의 그림에 어떤 의미가 담겨 있을 것이라 생각했고 결국 부르주아를 조롱하기 위해 이런 그림을 그렸다고 믿었다. 하지만 마네가 이 두 그림을 그리게 된 계기를 알았더라면 그렇게 말할 수 없었을 것이다. 그는 친구와 함께 센 강가를 거닐다 일광욕하는 여인들에게서 영감을 얻고 이렇게 말했다고 한다.

"나도 누드를 그려야 할 것 같아. 음. 좋아. 내가 저들에게 우리 시대의 누드를 보여주겠어!"

이런 우연한 영감을 실행에 옮긴 것치고는 그 대가는 엄청났던

셈이다.

마네는 그림의 형식으로는 환영주의에 도전했고, 내용으로는 문학에 종속된 그림을 해방시킴으로써 그의 혁명을 완성했다. 그가 놓은 다리 덕분에 다음 세대는 현대미술이라 부르는 다양하고 현란한 모험을 떠날 수 있게 되었다. 그는 문화부 장관을 잠시 역임한 친구 프루스트의 배려로 생전에 레지옹 도뇌르 훈장을 받을 수 있었지만 이런 훈장 하나로 그간의 모든 수모와 멸시를 보상할 수는 없었다. 그나마 그를 일으켜 세운 이들은 미술계의 아웃사이더인 인상파 후배들이었다. 이들에게 그는 마치 선지자나 영웅과 같았다. 이들이 인상파에 합류하라고 끊임없이 청했지만 그는 죽을 때까지 살롱과 대중의 이해를 얻길 바랐고 이들의 청을 끝내 들어주지 않았다.

〈폴리 베르제르의 술집〉은 마네가 죽기 전에 마지막으로 완성한 작품이다. 마네는 고전적 테마의 그림들을 자신만의 감각으로 현대적으로 변모시킨 화가다. 그는 도시 정서라 할 수 있는 것을 순간적으로 포착해내는 데 탁월했는데 〈폴리 베르제르의 술집〉도 그러한 작품이다. 당시 사람들은 서커스와 발레 공연이 펼쳐지는 폴리 베르제르 극장을 즐겨 찾았다. 이 극장 바에서 일하는 종업원은 성매매를 하기도 했다. 마네는 대형 거울을 통해 극장의 내부를 묘사하는 한편 일하는 중에 다른 생각에 잠긴 여종업원을 그렸다. 그런데 이 그림을 감상할 때 가장 난해한 부분은 거울에 비친 여종업원의 뒷모습이다. 얼핏 보아도 각도가 맞지 않는다. 거울 속에서는 앞으로 조금 숙인 채 한 남자와 가까이 마주 보고 이야기를 나누고 있는데 정면의 모습은 그냥 혼자 멍하니 있는 모습이다. 사실적인 묘사라면 남자 모습이 화면 어딘가에 있어야 했을 것이다. 마네는 무엇을 의도했을까. 그리고 그는 왜 이 환락의 공간에서 이처럼 쓸쓸한 공허감을 포착했을까. 그는 우리에게도 늘 질문을 던진다.

마네의 항해는 끝났다. 그의 배는 항구에 무사히 도착했지만 그

마네, 폴리 베르제르의 술집, 1882, 런던 코톨드미술관
마네는 늘 새로운 각도에서 사물을 보려 했다. 자신의 그림을 보는 관객들이 늘 새로운 감각을
느끼길 바랐기 때문이다.

는 그 도착을 직접 보지는 못하고 눈을 감았다. 항해의 막바지에
그는 자신과 인상주의 그림에 대한 사람들의 반응이 적대적에서
점차 우호적으로 변화하는 것을 느끼고는 있었다. 성공이 얼마 남
지 않았음은 분명했지만 불행하게도 마네에게 주어진 시간은 너무
나 부족했다. 하지만 항구에 배가 도착하자 그는 높다란 등대가 되
어 밝게 빛나기 시작했다. 서양미술의 역사에서 수백 년 이어진 오
랜 전통이 막을 내리고 전혀 새로운 미술이 시작되는 지점에서 그
의 등대는 지금도 환하게 빛난다. 파리는 마네의 항해를 통해서 새
로운 바다를 개척할 수 있었다. 당시 이 사실에 주목한 이는 없었
지만 로마와의 경쟁은 이제 새로운 국면으로 접어들었다. 거북이
꽁무니만 바라보던 아킬레우스가 눈을 들어 저 먼 곳을 바라보게
된 것이다.

해질 무렵 불을 밝히기 시작하는 파리. 파리는 19세기 있었던 대규모 도시 재개발로 중심부 전역이 나지막한 형태를 이루고 있다. 늘 그렇듯 저녁 어스름이 내리자 평평한 도시 중심에 우뚝 선 에펠탑에 불이 켜진다. 만국박람회를 위해 유리로 지어진 그랑 팔레 뒤쪽으로 역시 만국박람회를 위해 지어진 이 랜드마크는 벌써 120년이 넘는 세월 같은 자리를 지키며 파리를 파리답게 만들고 있다.

오르세미술관

오르세미술관에 왔다. 이번 여정에서 벌써 세 번째다. 두 번은 와서 제대로 바람을 맞았다. 특별전 시작일을 고려해 파리에 온 뒤로도 며칠 미뤘다가 월요일 아침 찾아갔는데 하필 그날 맞춰서 파업이 시작된 것이다. 다음 날도 왔더니 파업. 그래서 아침마다 전화를 하고 개장 여부를 확인했는데 여정의 마지막 날인 금요일이 되어서야 파업이 끝나고 다시 문을 열었다. 천만다행이라 하지 않을 수 없다. 올해부터 사진 찍는 것이 허락된 오르세미술관에 들르지

파업 이틀째 오르세미술관 앞이다. 파업이라는 공지가 떡하니 붙어 있었지만 표를 사려던 사람들은 아쉬운 마음에 쉬 발길을 돌리지 못했다.

못하고 가는 것도 쓰린 일이지만 더구나 전 세계 유명 미술관의 협조를 얻어 열리는 특별전을 못 보고 갈 뻔했기 때문이다. '찬란함 그리고 비참함'이라는 이름의 이 전시회의 부제는 '1850~1910 매춘의 이미지'다. 19세기 후반 파리는 밤이 되면 전 유럽에서 손꼽히는 퇴폐와 향락의 도시로 변신했다. 마네, 드가, 고흐, 툴루즈 로트레크 등 그 면면도 화려한 화가들은 파리를 그리면서 자연스럽게 그 일부인 밤문화와 화류계 여인들도 그렸다. 이리저리 팔려가 결국 전 세계 미술관으로 뿔뿔이 흩어진 이 그림들이 이번 기회에 한 자리에 모인 것이다. 전 세계를 모두 돌아다녀야 한 점씩 만날 수 있는 작품들이 모였으니 얼마나 소중한 기회인가. 하나라도 놓칠 세라 눈에 차곡차곡 담아왔다. 한 가지 아쉬운 점이 있다면 특별전 내부는 사진촬영이 금지돼 그곳 분위기를 전해드리지 못하는 것이다. 여행을 계획하는 분들이라면 주요 미술관 일정에 이런 특별전이 없는지 꼭 점검하시라 권한다.

파리에서 루브르박물관 못지않게 필수 코스로 자리 잡은 미술관이 바로 오르세미술관이다. 이곳은 본래 오르세 기차역이 있던 곳으로 미술관으로 개조되어 1986년 문을 열었다. 루브르박물관에 있던 작품들 중에서 1848년 이후의 작품들이 이곳으로 옮겨 왔는데 시대로 보자면 장 프랑수아 밀레나 쿠르베가 활발하게 활동한 시기부터라고 보면 된다. 파리의 간판인 루부르박물관과 1977년 개관해 최고 수준의 현대미술을 전시하고 있는 퐁피두센터와 더불어 오르세미술관은 파리의 3대 미술관으로 손꼽힌다. 그런데 이야기를 들어보면 이들 미술관 중 만족도가 가장 높았던 곳이 오르세미술관이었다는 이들이 많다. 루브르박물관처럼 양으로 압도하지도 않고, 퐁피두센터처럼 난해하지도 않아서 좋다는 것이다. 물론 사람마다 생각은 다를 수 있다.

그럼 이제부터 오르세미술관 내부를 둘러보자. 먼저 1층 입구로

들어가면 5층까지 탁 트인 시원한 공간이 펼쳐진다. 역사 건물의 원형을 가능하면 보존하려는 생각이 좋아 보인다. 1층 전시장으로 접어들면 중앙은 경사면을 따라 조각 작품들이 전시되어 있다. 관람 중 다리를 쉴 수 있는 의자도 잘 배치되어 있다. 중앙 통로 좌우로는 회화 전시실들이 펼쳐진다. 인상주의보다 조금 앞선 시대 그림들이 주를 이루는 가운데 마네 대표작 몇 점과 로트레크의 작품 등도 만날 수 있다. 나는 오르세미술관에 가면 1층 왼편으로 시작해 안쪽까지 감상한 후 5층을 보고 내려와 2층, 그리고 다시 내려와 1층 오른편으로 마무리한다.

1층의 왼편 제일 안쪽에는 쿠르베 전시실이 있고 그곳을 돌아가면 5층으로 올라가는 에스컬레이터가 있다. 올라가면 기다란 형태의 인상주의 전시실이 펼쳐진다. 내가 오래전 오르세미술관에 처음 온 날 이곳으로 들어서던 순간을 지금도 잊지 못한다. 마네와 드가, 모네, 르누아르, 세잔…… 인상주의의 역사라고 해야 할 '바로 그 그림들'이 아무렇지도 않게 줄지어 걸려 있었다. 한국에서라면 이들 중 단 한 점만 있어도 구름 같은 관람객들을 모았을 그림들이 말이다. 그러니 마음만 앞서서 하나의 그림을 차분히 볼 여유가 없었다. 눈을 돌리면 또 나타나는 걸작들. 마치 유명한 스타들이 몰려와 이들 얼굴 확인하기에도 급급한 형국이었다. 전시실 맨마지막에 이르고서야 비로소 정신을 차릴 수 있었다. 그러고는 다시 관람을 했는데 피사로와 시슬레, 카유보트, 모리조의 이름을 머리에 새긴 것도 이때였다. 지금은 그때보다는 한결 여유가 생겼다고 느끼지만 여전히 오르세미술관 5층에 들어설 때에는 설레고 들뜬 마음을 감추기 어렵다.

2층 역시 놓칠 수 없다. 점묘파라 일컬어진 조르주 쇠라와 폴 시냐크의 그림도 만날 수 있지만 그 무엇보다 고흐와 고갱의 그림이 있기 때문이다. 이들 중 가장 많은 사랑을 받는 건 아무래도 고흐의 그림이다. 아늑한 전시 공간 안에서 관람객들은 자화상을 비롯

오르세미술관 5층 인상주의 전시실의 모습. 드가의 〈발레리나〉 조각 뒤로 멀리 르누아르의 걸작이 아무렇지 않은 듯 걸려 있다.

해 고흐의 여러 걸작들을 코앞에서 마음껏 감상할 수 있다. 고흐를 사랑하는 이들에겐 잊을 수 없는 순간이 될 것이다.

2층의 반대편 전시공간과 3층과 4층에는 회화나 조각이 아닌 장식미술을 전시하고 있다. 전공자들이나 애호가들에게는 소중하나 대중들에게는 크게 관심을 받지 못하는 공간이다. 이렇게 오르세미술관을 가볍게 둘러보았다. 입구에서 보면 한눈에 들어오기 때문에 이곳 관람을 만만하게 생각하기 쉽다. 하지만 1층에서 5층으로, 다시 2층으로 이어지는 동선은 생각보다 어마어마하게 길다. 시간을 여유 있게 잡고 체력 안배를 잘해야 한다.

사진이 우리 곁으로 왔다

사진기는 어떻게 만들어진 걸까. 사진기의 조상은 '카메라 옵스쿠라'다. 라틴어로 '어두운 방'이라는 뜻인데, 빛이 좁은 구멍을 통과할 때 외부에 있는 물체의 모습이 암실 벽에 거꾸로 비치는 현상을 이용해 만든 나무상자 모양의 장치였다. 이 장치는 유럽에 15세기부터 등장해 그림을 그리는 데에도 활용되었다. 특히 북유럽 화가 중에 이를 적극적으로 활용한 이가 많았는데 유명한 화가로는 한스 홀바인이나 페르메이르 등이 있다. 하지만 카메라 옵스쿠라는 데생을 도와주는 기계에 불과했다. 이후 그림을 완벽하게 그려내는 건 전적으로 화가의 역량에 달려 있었다. 카메라 옵스쿠라를 이용해 사실적으로 그린 그림이 과연 좋은 그림이냐를 놓고 싸우긴 했어도 이런 기계가 화가들에게 큰 위협이 되리라 예상한 사람은 드물었다.

그런데 니에프스 등이 1830년경에 처음 선보인 이른바 '사진기'는 그야말로 놀라운 발명품이었다. 필름과 인화지가 모든 걸 다 해주기 때문에 '그림을 마무리하는' 화가가 필요 없어진 것이다. 초기에는 불편한 점이 많았지만 1850년경에는 관련 기술들이 비약적으로 발달해 사진 찍는 데 걸리는 시간도 짧아지고 그 결과를 확인하는 시간도 짧아졌다. 품질 면에서도 사진기가 보여주는 '그림'은 완벽했다. 당시 파리에 사진작가가 많이 등장했는데 그중에서도 가장 발군인 작가는 나다르였다. 그는 사진으로 이슈를 만들어낼 줄 알았다. 당대 유명인사들의 초상 사진을 연이어 선보여 세인들의 관심을 끌었고 만국박람회 기간에는 기구를 타고 올라가 하늘에

니에프스, 창밖 풍경, 1826, 오스틴 텍사스 대학
현존하는 가장 오래 된 사진인 이 풍경은 무려 8시간의 노출을 통해 얻어졌다고 한다.

서 내려다본 파리를 사람들에게 보여주기도 했다. 그의 스튜디오는
사진을 찍으려는 사람들로 인산인해를 이뤘다.

이러한 갑작스러운 변화를 접한 화가들의 위기의식은 대단했다.
수준 높은 인물 사진이 발달하면서 초상화의 수요는 놀라울 정도
로 줄어들었다. 인물 사진을 처음 접한 낭만주의 화가 폴 들라로슈
는 이렇게 외쳤다고 전해진다.

"이제부터 회화의 역사는 끝났다."

하지만 사진과 경쟁하지 않고 사진을 이용하려는 화가도 있었다.

들라크루아는 자신이 미처 포착하지 못하는 포즈를 잡아내기
위해 사진을 활용했고, 앵그르 등 초상화가들은 고객을 덜 고생시
키면서도 보다 정교한 묘사를 하기 위해 적극적으로 사진을 활용
했다. 코로 등 풍경 화가들도 스케치를 하기보다 많은 사진을 찍은
후 그것을 바탕으로 그림을 그렸고 인상주의 화가들도 화폭에 사
람들을 그려 넣기 위해 사진을 많이 활용했다. 인상주의 그림 중에

서 특히 드가의 그림을 보면 독특한 앵글로 그려진 그림들이 많다. 사람을 중심에 두지 않고 한쪽에 쏠리게 구도를 잡거나 아예 인물의 모습이 일부 잘려나간 그림을 그린 이도 많았다. 이는 당시 화가들이 사진을 즐겨 찍었음을 말해준다. 동물들의 날쌘 움직임처럼 육안으로는 쉽게 포착할 수 없는 장면들을 그릴 수 있게 된 점도 사진이 준 도움이다.

그러나 시간이 갈수록 화가들의 고민은 깊어갔다. 들라로슈의 선언은 너무 섣부른 감이 없지 않았지만 시간은 그들의 편이 아니었다. 특히 시간을 많이 들여 정교하고 고상한 그림을 그리던 아카데미 화풍의 초상화가들은 심각한 타격을 받았다. 이는 당시 모든 화가뿐만 아니라 비평가 같은 예술계 종사자들 모두에게 매우 중

오페라 맞은편 사진작가 나다르의 스튜디오가 있던 자리. 건물이 리모델링되었지만 자주색 창틀로 유명했던 스튜디오의 겉모습을 그대로 보존하고 있다. 인상주의의 첫 전시회가 열린 곳으로 의미가 깊은 장소이다.

나다르, 사라 베른하르트, 1859, 뉴욕 조지 이스트맨 하우스
국제사진박물관
베른하르트는 19세기 후반 파리에서 가장 인기 있는 여배우였다.

요한 이슈였다. 게르부아 카페와 누벨 아텐 카페에서 벌어진 인상주의 화가들의 열띤 토론도 이와 무관하다고 할 수 없다. 이들은 환영주의를 추구하는 사실적인 그림에 미래가 없다고 확신했다. 그렇다고 뾰족한 답도 없었다. 그러니 치열한 고민으로 스스로 그 길을 열어갈 수밖에……

사진기는 그 뒤로도 뚜벅뚜벅 진군해갔다. 1880년에 세계 최초로 개인 휴대용 사진기가 선보였다. 이미 많은 사진작가가 생겨나 인물, 풍경, 정물 등 그림의 모든 분야에서 회화를 위협하고 있었지만 이제는 대중마저 카메라를 휴대하고 마음대로 사진을 찍을 수 있는 시대가 되었다. 이런 시대에 미술은 어디로 가야 하는가? 마네가 떠났던 항해도, 그 뒤를 이어 드가, 모네, 르누아르, 세잔, 고갱, 고흐 등 모든 화가는 근본적으로 이 질문을 부여잡고 항해를 떠났다.

우리 곁으로 온 사진. 이제 공은 화가들에게로 넘어갔다. 답을 해야 할 차례, 이들은 어떤 답을 들려줄까.

이 순간, 빛을 그리다

_모네와 지베르니

Claude Monet
Giverny

4장 | 등장인물

클로드 모네(Claude Monet, 1840~1926) _ 인상주의를 대표하는 화가. 파리와 근교, 자연을 직접 보고 그린 그는 가장 인상주의적인 화가로 불리며 인정받기까지 극심한 어려움을 겪는다.

피에르 오귀스트 르누아르(Pierre-August Renoir, 1841~1919) _ 모네의 절친이자 동료 화가로 젊은 시절 어려울 때를 함께 보내며, 밝고 화사한 색조로 여인의 아름다움을 즐겨 그린다.

에드가르 드가(Edgar Degas, 1834~1917) _ 무희의 화가. 마네의 영향을 받았으며 탄탄한 그림 실력으로 화려한 도시의 이면을 포착한다.

프레데리크 바지유(Frédéric Bazille, 1841~1870) _ 모네와 르누아르의 동료 화가. 젊은 시절 어려운 처지의 모네를 많이 도와준다.

내가 맹인으로 태어났다면 어땠을까.
그리고 갑자기 시력을 되찾아 세상과 처음으로
마주 볼 수 있다면. 아, 난 그런 세상을
그려보고 싶다. 아무런 선입견 없이……

_ 모네

지베르니

지베르니는 파리에서 서북쪽으로 약 70여 킬로미터 떨어진 작은 마을이다. 센 강변에 있는 이곳은 교통편이 다소 불편하지만 모네의 집과 정원을 보려는 관광객들로 늘 붐빈다. 모네는 1883년부터 죽을 때까지 무려 43년 동안 이곳에서 살았다. 그의 대표작인 〈수련 연작〉, 〈루앙 대성당 연작〉, 〈포플러 나무 연작〉들은 모두 이곳에서 지내며 그렸다.

지베르니에 가려면 승용차를 타고 가는 것이 편하지만 대중교통

모네의 그림으로 유명한 생 라자르 역. 막 기차가 떠나간 승강장이 한산하다. 예전에 증기 기관차가 다닐 때에는 시계가 붙어 있는 가림 벽이 없었다. 이곳에 서서 바라보면 지금이라도 기차가 증기를 뿜으며 역으로 들어올 것만 같다.

을 이용하려면 생 라자르 역에서 기차를 타고 가야 한다. 루앙 방면으로 가는 기차를 타고 베르농—지베르니 역에서 내린 후에는 모네의 집으로 가는 셔틀버스를 이용하는데 역에서 모네의 집까지 매우 멀기 때문에 걷지 말고 가급적 이 버스를 이용해야 한다. 셔틀버스는 기차가 오는 시간에 맞춰 편성되어 있는데 기차가 자주 오지 않기 때문에 셔틀버스를 놓치면 한참을 기다려야 한다. 그러니 시간을 잘 맞춰야 한다. 생 라자르 역 기차 배차 시간에 따르면 2시 20분 기차를 놓치면 이후로는 4시 넘어서 있기 때문에 모네의 집에 입장할 수 없다.

　모네의 집은 늘 붐빈다. 둘러보아야 할 곳은 모네가 실제로 살던 저택과 그 앞의 넓은 꽃의 정원, 그리고 지하 통로로 길을 건너가야 하는 물의 정원 이렇게 셋이다. 우선 저택에 들어가면 가구들과 실내장식이 그대로 보존되어 있는데 색색으로 칠해진 방들을 보는 재미가 있다. 2층 맨 왼쪽 방이 가장 인기 있는데 이곳이 모네의 방으로, 그가 마지막 숨을 거둔 곳이기도 하다. 2층 어느 방에서든 꽃들이 만발한 아름다운 정원을 내려다 볼 수 있지만 모네의 방에

모네의 정원에서 바라본 모네의 저택. 모네는 처음엔 소일거리로 이 정원을 가꾸기 시작했다. 그러다 나중에 이 정원은 사람들 사이에 입소문이 날 만큼 아름다워졌는데 말년의 모네는 오직 이 정원만을 그렸다.

서 내려다 본 정원은 특별히 더 아름답다. 그가 늘 그곳에 서서 정원을 보았을 것이기에.

이번엔 정원으로 내려가 보자. 모네의 정원엔 그야말로 색색별로 꽃들이 만발해 있다. 모네가 일부러 다양한 종류의 꽃들을 가져다 심었기 때문이다. 그는 마치 전 세계의 모든 꽃을 기르려는 듯 지속적으로 꽃의 종류를 늘려갔고 나중에는 커다란 온실을 만들어 날씨나 추위와 상관없이 꽃이 자랄 수 있도록 했다. 그렇게 조성된 그의 정원은 계절이 바뀔 때마다 전혀 다른 옷을 갈아입는다. 꽃의 정원에서 색의 향연에 취했다면 이젠 지하 통로를 지나 물의 정원으로 갈 차례다. 모네가 이 물의 정원을 만들 무렵엔 그의 그림은

잘 팔렸고 가격도 천정부지로 뛰어 올랐다. 그는 불과 몇 년 사이에 큰 부자가 되었다. 그는 혼자 가꾸던 정원을 이제 정원사를 고용해 가꾸게 되었다. 그는 과수원을 연못으로 바꾸는 공사를 했다. 강에서 물을 끌어와야 하는 제법 큰 공사였다. 연못 주위로 버드나무를 심어 가지를 드리우도록 했고 대나무도 많이 심었다. 아치형 다리를 나무로 짜서 만들고 보니 운치가 생겼다. 그리고 일본인에게 구한 수련을 물 위에 띄우고 정성스럽게 길렀다. 1901년에는 인근의 늪지대가 포함된 넓은 땅을 사

모네는 일본풍 정원을 만들고 싶었다. 일본 판화에서 본 모습을 참고하여 자신의 연못을 꾸몄다. 대나무를 심은 것도 그 일환이었다.

시 연못의 크기를 네 배로 늘렸다. 이렇게 만든 정원은 그의 자부심이 되었다. 오랜 시간 정성을 다하니 수련도 활짝 꽃을 피워 그의 즐거움이 되었다.

모네의 집은 파리에서 하루 일정으로 다녀오기에 좋은 관광지다. 봄, 여름, 가을 모두 색다른 매력이 있지만 아무래도 수련이 개화하는 시기인 6월에서 8월 사이가 지베르니 방문 목적에 가장 부합하는 계절이라 할 수 있다. 봄꽃이 만발한 5월도 그에 못지않게 인기 있는 시즌이다.

모네의 가족묘. 모네의 집을 나와 기차역 방향으로 조금 걸으면 생트 라드공드라는 이름의 작은 교회가 있다. 모네의 집에 비해 이곳은 찾는 이들이 많지 않다. 조용한 분위기에서 모네를 추억하는 시간을 보낼 수 있는 곳이다.

바다에서 시작된
빛의 여정

모네는 노르망디의 휴양지 르아브르에서 태어났다. 어려서부터 구속받는 것을 싫어하고 그림 그리기를 좋아한 그는 10대에 이미 캐리커처나 초상화를 그려서 용돈을 벌었다. 그러다 우연히 풍경화가 외젠 부댕을 알게 되어 그에게서 자연을 그리는 방법을 배웠다. 그 방법이란 야외에서 시작한 그림을 작업실에 가져와 마무리하는 것이 아니라 야외에서 바로 마무리하는 방법이었다. 시시각각 변화하는 빛을 그리려면 오직 그 방법 밖에 없었다. 르아브르의 바다를 즐겨 그리며 그는 신비로운 체험을 했다.

"바다를 바라보고 있었다. 그때 갑자기 눈을 덮고 있던 베일이 벗겨진 듯 내 눈이 열렸다. 화가로서 어떤 그림을 그려야 할지 내 운명이 결정되던 순간이었다."

그 뒤로 그는 자연을 그리는 화가가 되기로 결심한다. 아버지는 화가가 되는 것을 반대했지만 모네의 뜻을 꺾을 수 없었다. 부족한 살림이지만 공부를 시키기 위해 모네를 파리로 보냈다. 1862년 스물두 살의 모네는 그림을 제대로 배우기 위해 글레이르 화실에 입학을 했는데 거기서 평생의 절친이 된 르누아르와 바지유, 알프레드 시슬레를 만났다. 시슬레는 모네보다 한 살 위였고 르누아르와 바지유는 한 살 어렸다. 가난한 재단사의 아들인 르누아르는 생계를 위해 도자기에 그림을 그렸는데 사람을 그리는데 관심이 많았다. 시슬레는 부유한 영국 사업가의 아들로 가업을 물려받는 것

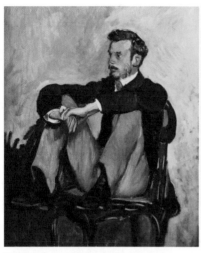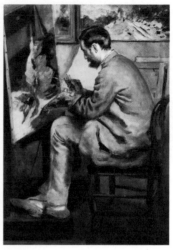

(왼쪽) **바지유, 화가 피에르 오귀스트 르누아르,** 1867, 오르세미술관
(오른쪽) **르누아르, 날개를 펼친 왜가리를 그리는 프레데리크 바지유의 초상,** 1867, 파브르미술관

을 포기하고 풍경화가를 지망했다. 모네와 가장 우정이 두터웠던 친구는 바지유였다. 바지유는 키가 훤칠하고 잘생겼는데, 멀리 몽펠리에의 부유한 집안 출신이었다. 그는 부모의 뜻에 따라 의사가 되기 위해 의학도 배우면서 그림을 공부했다. 이들은 모두 그 시대 새로운 그림을 추구하는 다른 젊은 화가들과 마찬가지로 들라크루아의 추종자들이었다.

마네가 보들레르를 만나고 또 일생의 친구인 드가와 교류하기 시작한 때도 이 무렵이었다. 마네보다 두 살 아래인 드가는 엘리트 교육을 받은 사람답게 앵그르를 존경했고 이탈리아에서 거장들의 작품을 많이 모사하면서 실력을 키웠다. 그래서 이탈리아에서 돌아온 초기에는 역사적 주제를 많이 그렸다. 하지만 동시에 드가는 들라크루아에게 끌렸고 마네에게서 미술의 새로운 가능성을 발견했다.

또한 이 시기는 서인도 제도 출신의 피사로가 어수룩한 시골 출신의 세잔과 친분을 맺던 시기이기도 했다. 이렇듯 훗날 인상주

의라는 이름으로 불리게 될 화가들은 누군가 한 명이 주도했다기
보다는 둘씩 혹은 셋씩 교류를 시작했다. 서로 통하는 사람끼리
미리 모이고 있던 셈이다. 그러다 이들은 루브르에서 혹은 카페에
서 서로 소개하면서 안면을 익혔다. 모리조도 이렇게 알게 된 화가
였다.

모네의 주동으로 르누아르와 바지유도 화실을 그만두었다. 이제
스스로 그림공부를 하기로 한 것이었다. 이들이 퐁텐블로 숲에 가
서 아름다운 자연을 그리던 무렵 마네는 낙선전에서 악명 높은 스
타로 급부상했다. 늘 이들을 괴롭힌 것은 돈 문제였다. 집에서 보내
주는 용돈으로 살아가는 모네는 늘 돈이 없었다. 그러다 보니 바지
유 신세를 지는 일이 많았다. 바지유도 집에서 돈을 타서 쓰는 형
편이었지만 때로 급한 돈이 필요할 때에는 여기저기서 돈을 융통
할 수 있었다. 모네의 딱한 처지를 보다 못한 바지유는 새로 마련
한 자신의 화실에서 함께 지내자고 했다. 그렇게 둘은 함께 지내
며 그림도 함께 그렸다. 그런데 우연히도 그들의 화실 바로 옆이 들
라크루아의 화실이었다. 화실 내부는 보이지 않았지만 정원은 바
로 내려다보였는데, 들라크루아가 모델을 초대해 뜰에서 그림을 그
릴 때면 이들은 그 장면을 몰래 훔쳐보곤 했다. 이들에게 들라크루
아가 그림을 그리는 모든 순간은 경이로웠다. 그의 자세와 붓터치
하나하나 눈에 담아두던 이들에게 정말 놀라웠던 것은 들라크루
아의 작업방식이었다. 그는 모델을 한 자세로 두는 것이 아니라 자
유롭게 행동하도록 했고 몇몇 스케치만 남긴 후 모델이 돌아간 후
본격적으로 그림을 그렸다. 순간적인 스케치로 필요한 모든 것을
잡아낸 것이다. 들라크루아에 대한 이들의 존경심은 나날이 커져
갔다.

〈바지유의 아틀리에, 콩다민 거리 9번지, 파리〉는 바지유가 1870
년 새로 구한 자신의 화실을 그린 것이다. 바티뇰 구역 콩다민 가
에 있던 이 화실은 한눈에 보기에도 꽤 넓다. 그러다 보니 당시 동

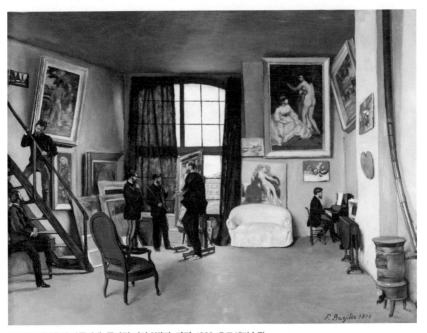

바지유, 바지유의 아틀리에, 콩다민 거리 9번지, 파리, 1869, 오르세미술관
이 화실은 바지유가 모네와 르누아르랑 함께 지낸 화실이 아니라 나중에 새로 구한 화실이다. 모네는 가정을 꾸리느라
바지유 화실에서 일찍 나왔고 늦게까지 바지유의 신세를 진 사람은 르누아르였다. 가운데 서 있는 바지유의 모습은 마네
가 그린 것으로 추정되고 있다.

료들과 문인들이 즐겨 모이는 장소가 되었다. 이 그림 한가운데서
팔레트를 들고 자신의 그림을 설명하는 이는 바지유이다. 그의 곁
에는 모자를 쓴 마네와 모네가 그림을 감상하고 있다. 계단에는 르
누아르가 보인다. 그는 계단 아래 의자에 앉아 있는 소설가 졸라와
이야기를 나누고 있다. 오른쪽에서 피아노를 치는 사람은 에드몽
메트르이다. 그는 음악가이면서 화가이자 미술 수집가였다. 그는 인
상파 화가들이 전혀 알려지지 않았을 때부터 이들의 그림을 사들
이며 후원자가 된 인물이다.

카미유를 지키는 것

모네가 사랑에 빠졌다. 모네의 마음을 사로잡은 이는 바티뇰 지역에서 모델로 활동하던 카미유 동시외였다. 평소 모네는 여자 보는 눈이 높았다. 르누아르와 바지유가 여자들과 스스럼없이 어울릴 때 모네는 코웃음을 치며 이렇게 말하곤 했다. "난 귀부인 아니면 거들떠보지도 않아!" 이랬던 그가 가난한 집안 출신의 모델과 사랑에 빠지니 친구들이 놀라지 않을 수 없었다. 카미유는 시원한 눈매가 매력적인 여인이었다. 카미유도 모네를 열렬히 사랑했는데 이 시기에 그려진 그림이 〈카미유 초록 드레스의 여인〉이다. 이 그림은 살롱전에 출품하기 위해 불과 나흘 만에 그렸다. 하지만 이 그림은 대범한 필치와 카미유의 우아한 포즈 덕분에 의외로 성공을 거두었다. 비교적 높은 가격에 팔렸고 모네의 이름을 알리는 계기가 되었다. 그때까지만 해도 모네는 무명의 화가였기 때문에 많은 이가 비슷한 이름의 마네와 혼동했다. 그래서 마네가 덩달

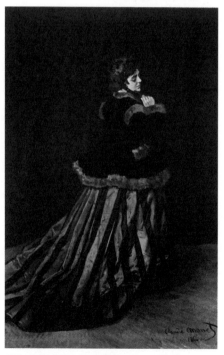

모네, 카미유 초록 드레스의 여인, 1866, 브레멘미술관

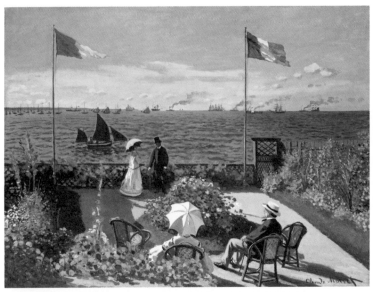

모네, 생타드레스 해변의 테라스, 1867, 메트로폴리탄 박물관
숙모의 집으로 추정되는 이 테라스에서 아래쪽으로 모자를 쓴 아버지와 양산을 쓴 숙모의 모습이 그려졌다.

아 많은 칭찬과 인사를 받았는데 이는 마네로서는 기분 나쁜 일이
었다. 마네는 낙선했기 때문이다. 그래서 한동안 마네는 모네를 오
해했다. 자신의 유명세를 이용하기 위해 가명을 비슷하게 지은 나
쁜 녀석이라고 말이다. 오래지 않아 이런 오해는 풀리고 둘은 누구
보다 가까운 사이가 되었다.

카미유가 아이를 임신하면서 모네의 고민이 시작되었다. 온 집
안이 이들의 결혼을 반대할 것이 분명했기 때문이다. 이 문제를 해
결하기 위해 모네는 카미유를 파리에 두고 고향으로 갔다. 어렵겠
지만 가족들을 설득해보려는 생각을 갖고 있었을 것이다. 하지만
고향에서 모네는 예상보다 큰 반발에 부딪혔다. 늘 자신을 지지하
던 고모도 적극 반대하자 모네는 좌절했다. 〈생타드레스 해변의 테
라스〉는 당시 고향에 갔던 모네가 가족들을 그린 것이다. 아름다
운 바다 풍경이지만 이 그림을 그리는 모네의 마음은 편치 않았

을 것이다. 카미유와의 결혼을 승낙받지 못했기 때문이다. 아직 성공하지 못한 처지에 집에서 보내오는 생활비마저 끊긴다면 가정을 꾸리는 것은 물론 자신의 생계조차 위험에 처할 수 있었다. 실의에 빠져 파리로 돌아온 모네에게 용기를 주고 카미유와 함께 지낼 수 있도록 도움을 준 이는 바지유였다. 바지유는 이들의 어려움을 보다 못해 자신이 직접 모네의 그림 〈정원의 여인들〉을 사주었다. 이 그림은 빚쟁이들에게 쫓긴 모네가 파리에서는 살 수 없어 여기저기로 집을 옮겨 다니던 시기에 그렸다. 다른 모델을 구할 수 없어 카미유로 하여금 이런 저런 자세를 취하게 하고 그렸다. 높이가 2.5미터가 넘었는데 야외에서 그리다 보니 이젤에 놓고 그릴 수가 없었다. 그래서 모네는 땅을 깊게 파고 캔버스를 줄에 매달아 도르래에 연결한 후 위아래로 움직이며 그렸다. 스무 살도 되지 않은 카미유의 생기발랄함이 잘 드러나 있다.

경제적 어려움은 생각보다 심각했다. 모네의 가족은 생활비를 아끼기 위해 파리에서 더 멀리 떨어진 곳에 자리를 잡고 아끼며 살았지만 먹을 것이 떨어져 밥을 굶는 날이 많았다. 절실해지자 친구들에게 돈을 빌려달라는 부탁도 잦아졌다. 바지유와 마네, 졸라 등 몇몇 친구들이 보내주는 돈으로 겨우겨우 살았다. 마찬가지로 가난한 르누아르가 부모님 집에서 먹을 것을 싸와서 이들을 먹인 일도 있었다. 그런가 하면 절체절명의 순간 기적처럼 그림이 팔려 당분간의 끼니를 해결한 때도 있었다. 어려운 시절이었다.

"내 그림은 정말 아무짝에도 쓸모없는 걸까? 이젠 명성을 기대하는 것 따위도 포기해야 할 것 같아. 모든 것이 암담해. 난 여전히 빈털터리이고, 오늘도 굶어야 하는 카미유와 장을 볼 때면 가슴이 미어져."

모네가 바지유에게 보낸 이 진솔한 편지는 카미유와 아들 장을 지키기 위해 몸과 마음 모두 얼마나 많은 고생을 했는지 느끼게 해준다.

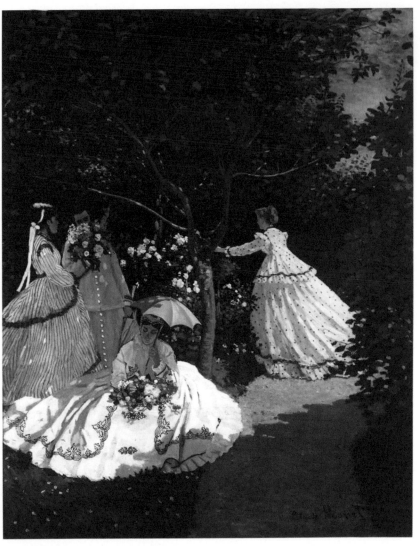

모네, 정원의 여인들, 1886~1867, 오르세미술관

고난은
꼬리를 물고

인상파로 불리게 될 화가들이 처음부터 살롱전에서 배척된 것
은 아니었다. 1863년 낙선전이 열린 이후 몇 년간은 아카데미 화
풍과 다른 새로운 그림들도 꾸준히 전시되었다. 바지유가 자기 가
족들을 그린 〈가족 모임〉도 살롱전에 전시되어 많은 주목을 받
았다. 그런데 시간이 지날수록 살롱전의 분위기는 다시 옛날로 돌

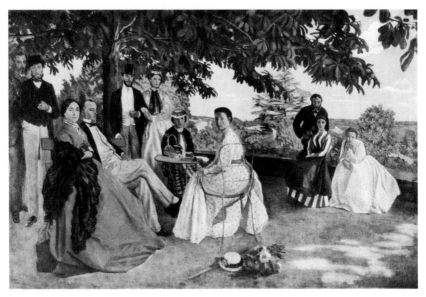

바지유, 가족 모임, 1867, 오르세미술관
1868년 살롱전에서 선보인 이 그림에서 화가는 자신의 모습을 맨 왼쪽에 그려 넣었다. 그림만 보더라도 바지유의 집안이
꽤 부유했음을 짐작할 수 있다.

아갔다. 살롱전의 책임자인 슈느비에르 후작과 새로 에콜 데 보자르의 교수가 된 부그로가 적극 나서면서 재야파 화가들이 살롱전을 통과하는 일은 점점 어려워졌다. 처음부터 안 주는 것보다 줬다가 뺏으면 더 화가 나는 법이다. 바지유는 게르부아 카페에서 연일 살롱전 관계자들을 성토하면서 '우리만의 전시회'를 열어야 할 때라고 주장했다. 하지만 동료들의 반응은 신중했다. 그럴 수밖에 없는 이유가 있었다. 연이은 탈락에 자구책이 필요한 쿠르베와 마네가 개인전을 열었지만, 돈만 날리고 좋은 반응을 얻지 못했기 때문이다. 아직까지 대중은 이들을 받아들일 준비가 되어 있지 않았다.

이러한 기간에도 모네는 야외에서 그리는 그림에 매진했다. 모네는 스케치만 하고 돌아와 작업실에서 그리는 것은 가짜라고 생각했다. 같은 풍경이라도 빛의 세기와 각도에 따라 전혀 다른 그림이 되는데 기억에 의존해 그리는 것은 실제와 전혀 다르다고 생각한

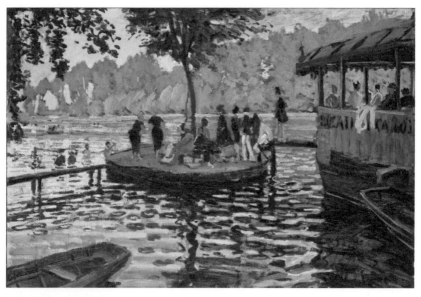

모네, 라 그르누이에르, 1869, 메트로폴리탄미술관
모네는 르누아르와 함께 피서지인 라 그르누이에르에 가서 수영하는 사람들을 그렸다. 가볍고 빠른 붓놀림으로 물에 비친 빛을 절묘하게 포착해 자신만의 그림을 완성했다.

것이다. 이처럼 야외에서 완성하는 그림을 '외광회화'라 하는데 이는 결코 쉬운 작업이 아니다. 우선 기상 여건에 영향을 많이 받고, 빛은 시시각각으로 변하기 때문에 그리는 시간도 짧을 수밖에 없었다. 모네는 궁리 끝에 방법을 찾아냈다. 같은 장소에 캔버스를 여러 개 늘어놓고 빛의 강도에 따라 캔버스를 옮겨 다니며 그림을 그린 것이다. 어떤 날은 무려 서른 개의 캔버스를 놓고 그린 적도 있었다고 한다. 하루는 쿠르베가 모네가 그림 그리는 곳에 갔는데 아무것도 그리지 않고 빈둥거리고 있었다고 한다. 그래서 왜 그림을 그리지 않느냐고 물었는데 모네의 대답은 이랬다.

"아까부터 커다란 구름에 가려 해가 나오지 않네요. 그릴 수가 없습니다."

"그럼 배경 같은 걸 그리고 있으면 되지 않나?"

"안됩니다. 색이 전혀 달라지잖습니까?"

쿠르베는 이와 같은 모네의 고집에 혀를 내둘렀다고 한다.

1870년 살롱전은 나폴레옹 3세 치하에서의 마지막 살롱전이 되었다. 이때에는 마네, 모리조, 바지유, 라 투르, 시슬레, 르누아르, 모네 등이 자신의 작품을 전시할 수 있었다. 평론에서 호불호가 엇갈렸지만 전반적으로는 여전히 비판적인 글들이 대부분이었다. 이 중에서 바지유와 라 투르의 그림이 많은 호평을 받은 반면, 비평가들을 경악시킨 작품도 있었다. 이는 살롱전에 통과하는 것보다 살롱 심사위원들을 공격하는 데 목표를 갖고 있던 세잔의 작품이었다. 물론 낙선했지만 그의 작품은 심사 기간 내내 화제의 중심이었다. 그의 그림은 확신에 넘쳤고 대담했으며 강렬했다. 그의 그림을 보다가 다른 동료 화가들의 그림을 보면 지극히 우아하고 아름다운 그림처럼 보였다. 비록 대중의 비난을 독점했지만 일부 날카로운 눈을 가진 이들은 세잔이 미술의 미래가 될 것이라고 예언했다.

파리에 전쟁의 기운이 드리워졌다. 당시 프로이센이 강대국으로 급부상하면서 독일을 통일하려고 했는데 나폴레옹 3세는 이에 맞서 선전포고를 했다. 모네는 그때 카미유와 정식 결혼을 하고 노르망디로 가서 신혼여행을 즐기던 중이었다. 전쟁에 징집되면 가족들을 먹여 살릴 방법이 없기 때문에 모네는 아버지에게 돈을 얻어 런던으로 몸을 피했다. 그곳에 카미유와 아들 장을 데려와 함께 지냈다. 피사로도 전쟁을 피해 런던으로 왔다. 예상과 달리 프랑스는 연전연패를 거듭했다. 전황은 절망적이 되었고 선전포고한 지 불과 2개월 만에 나폴레옹 3세는 항복하고 퇴위했다. 하지만 파리 시민들은 물러난 황제의 항복을 인정하지 않고 계속 저항했다. 그리하여 밀려온 프

세잔, 아실 앙프레드, 1870, 오르세미술관
세잔은 자신의 친구로 신체적으로 장애를 가진 아실을 강렬하게 그렸다.

로이센군에 파리가 포위되었는데 마네와 드가, 르누아르는 파리 방위군으로서 총을 들고 싸웠다. 그러던 중 이들에게 슬픈 소식이 전해졌다. 친구들의 만류에도 불구하고 전방 전투에 자원했던 바지유가 그만 싸늘한 주검이 되어 돌아온 것이다. 그의 나이 겨우 스물아홉이었다.

결국 파리에서의 저항도 패배로 끝나고 전쟁은 프로이센의 승리로 끝났다. 그리하여 새로운 공화제 정부가 들어섰는데 왕정으로 돌아가려는 분위기가 고조되면서 파리에서는 다시 혁명이 일어나 1871년 2월 파리 코뮌이 시작되었다. 수개월 동안 내전하면서 파리 코뮌은 진압되었지만 그 과정에서 수많은 사람이 학살당하거나 추방당했다. 쿠르베도 방동 광장 기념물 파괴에 가담했다는 죄목으

로 전 재산을 몰수당하고 스위스로 망명을 떠나야 했다.

전쟁에서 희생자가 된 바지유와 쿠르베를 제외하고 화가들은 다시 일상으로 돌아왔다. 모네는 아르장퇴유에 집을 장만하고 정원을 가꾸며 지냈다. 여러 화가들이 게르부아 카페에 다시 모였지만 이곳 분위기가 시끄러워지자 역시 몽마르트르 지역에 있는 피갈 광장의 누벨 아텐 카페로 모임 장소를 옮겼다. 새로운 카페엔 새 얼굴들도 속속 모여들었고 미술의 미래를 위한 새로운 논의도 시작되었다.

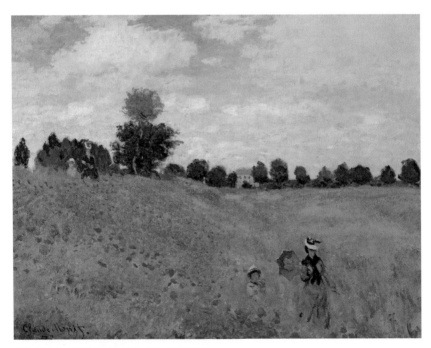

모네, 아르장퇴유 부근의 개양귀비꽃, 1873, 오르세미술관
가난한 나날 속에서도 모네 가족은 오붓하게 지냈다. 늘 그렇듯 이 그림에서도 아내 카미유와 아들 장이 모델이 되었다. 어린 장이 지루함을 참지 못하고 언덕 위로 뛰어가자 다시 그곳에 이들을 그려 넣었다. 제1회 인상주의 전시회에 출품된 그림이다.

인상파의
시작

모네는 죽은 바지유를 잊지 못했다. 그가 늘 주장하던 대로 '우리만의 전시회'를 열어야 할 필요는 점점 커지고 있었다. 선구적인 화상들이 이들의 그림에 주목하면서 그림이 조금씩 팔려나가고 있던 터라 가능성도 있었다. 1873년 모네와 피사로가 중심이 되어 많은 논의를 거친 끝에 '무명 화가 및 조각가, 판화가 협회'를 창설하고 이듬해 첫 전시회를 개최하기로 결정했다. 전시장은 당시 유명한 사진가 나다르의 스튜디오로 결정되었다.

준비가 끝나고 4월 15일 전시회가 열렸다. 살롱전보다 보름 먼저 개막한 이유는 사람들이 낙선전이라 여길 것을 염려했기 때문이다. 드가, 모네, 모리조, 피사로, 르누아르, 시슬레, 세잔 등 참가 화가가 서른 명에 이르고 출품작도 165점이나 되는 제법 큰 전시회였다. 살롱전과 달리 여기는 심사도 없고 탈락도 없다. 그간 그렸던 자신의 대표작들을 선보이는 자리였다. 그런데 이 전시회의 성과는 기대에 미치지 못했다. 관람객 수도 그러했지만 수익 면에서도 그랬다. 손해는 보지 않았지만 그림들이 대개 싼 값에 팔렸고 전시회가 끝나고 손에 남은 것이 별로 없었다. 한 가지 얻은 게 있다면 앞으로 이 화가들의 이름이 될 '인상주의'라는 표현이 처음으로 사용되었다는 점이다. 빛을 다루는 데 능숙해진 모네는 〈인상―해돋이〉에서 항구의 시설과 굴뚝의 연기, 그것이 물에 비친 그림자와 배, 그리고 물결이 빚어내는 환상적인 이미지를 정말 가벼운 붓터치로

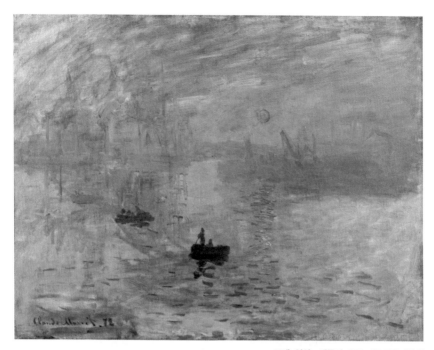

모네, 인상─해돋이, 1873, 마르모탕 미술관

표현해냈다. 불타는 태양이 늘어뜨린 붉은 반영은 이 작품의 백미
이다. 친구들이 이 작품의 제목을 정해달라고 채근하자 모네는 퉁
명스럽게 "인상…… 그래 인상으로 해!"라고 했는데 이 작품을 본
비평가 루이 르루아가 비평글을 잡지에 실으면서 "인상주의 화가
들의 전시회"라고 제목을 붙였다. "얼마나 자유로운가, 얼마나 쉽게
그렸는가!"라고 일갈한 것에서 느껴지듯 그가 이런 제목을 붙인 의
도는 일종의 조롱이었다. 인상이라는 말은 당시 미술에서는 '순간
적으로 포착해 대충 그린 스케치'라는 의미가 있었다. 다시 말해
완성 작품이 아니라는 뜻이었다. 하지만 이처럼 조롱의 의도가 담
긴 명칭이 문화 운동의 이름이 되면서 이 그림은 인상주의 운동의
상징이 된다.

이후 이들의 전시회는 일곱 번 더 열렸다. 회가 거듭되어도 이들

에 대한 비난은 크게 줄어들지 않았다. 인상파 전시회를 본 한 주
간지 기자는 화가 나서 이런 기사를 내보냈다.

"오페라 하우스의 화재 이래로 또 새로운 참사가 벌어졌으니 바
로 뒤랑 뤼엘 화랑에서 열리고 있는 미술 전시회가 바로 그것이다.
내가 화랑에 들어갔을 때 내 눈은 끔찍한 것들을 보고 말았다. 여
자도 끼어 있는 대여섯 명의 정신병자들이 모여 작품을 전시했는
데 사람들은 이 그림들 앞에서 웃음을 터뜨리고 있었다. 그런데 내
가슴은 찢어지는 것만 같았다. 이들 예술가를 자처하는 작자들은
스스로를 아방가르드니 인상주의자라고 떠들고 있다. 캔버스 위에
물감을 대강 발라놓고 거기에 서명을 남겨놓은 것이다. 이는 정신
병자들이 길에서 주운 돌을 보석이라 우기는 것과 같았다."

3회까지 잘 이어지던 전시회는 독선적인 드가가 주도하면서 갈등
이 생겨나 모네, 르누아르, 시슬레 등이 차례로 불참했다. 어려운 가
운데 이 전시회의 중심을 잡고 계속 이어지도록 노력한 이들은 모리
조, 피사로, 카유보트 등이었다. 드가의 제자인 매리 커셋과 뒤늦게
모임에 합류한 고갱도 후반기에 이 모임에 적극적으로 참여했다.

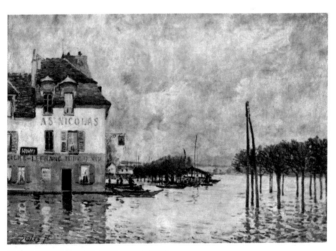

시슬레, 마를리 항의 홍수, 1876, 오르세미술관

그럼 인상주의 전시회를 장식한 주요 작품들을 살펴보자. 먼저 소개할 작품은 1876년 2회 전시회 출품작인 시슬레의 〈마를리 항의 홍수〉다. 시슬레는 동료 화가 중에서도 오직 풍경화만 줄기차게 그린 것으로 유명하다. 당시 대부분의 풍경화가가 그렇듯이 그는 코로와 쿠르베의 영향을 받았다. 그러다 이후 모네 등과 교류하면서 점차 인상주의 화풍으로 기울었다. 이 작품에 그는 당시 몇 년간 지내던 마를리 항구에서 겪은 큰 홍수의 한 장면을 그렸다. 오른편 나무들이 물에 잠겨 있는 것을 보면 원래 배가 다니는 곳이 아니라 홍수 때문에 배가 다니고 있음을 알 수 있다. 시슬레는 빛을 받은 숲과 물의 반짝임을 표현하는데 주력했고 이 부분에 자부심을 갖고 있었다.

다음은 1877년 3회 전시회에 출품된 드가의 작품 〈압생트〉이다. 드가는 친구들을 모델로 도시 생활의 적막한 한 장면을 남겼다. 이

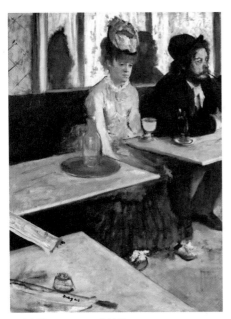

곳은 인상주의 화가들의 아지트인 누벨 아텐 카페다. 드가는 너무나 익숙한 이곳을 배경으로 여배우 엘랑 앙드레와 동료 화가 마르슬랭 데부탱을 그렸는데 왠지 쓸쓸한 느낌이 강하게 담겨 있다. 탁자의 위치로 보면 지그재그의 구도를 의도한 것이 보인다. 오른쪽을 자른 듯이 그려 사진의 한 장면을 연상시킨다.

역시 3회 전시작인 카유보트의 〈대패질하는 사람들〉도 매우 인상적인 작품이다. 카유보트 역시 현대적인 주제로 빛을 생생히 표현하는 인상주의 화가였지만 사실적인 묘사에 능해 보수적인 평론가들에게도 많은 지지를 받

드가, 압생트, 1876, 오르세미술관

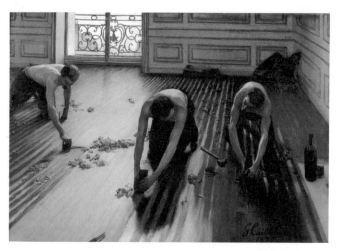

카유보트, 대패질 하는 사람들, 1875, 오르세미술관

았다. 이 작품에서도 그의 장기가 고스란히 드러난다. 사진을 보는 듯
한 착각을 불러일으킬 정도로 꼼꼼하게 묘사된 이 작품의 하이라이
트는 마룻바닥에 비친 빛이다. 깎아낸 면과 그렇지 않은 면의 차이가
놀라울 정도로 강렬하게 대비된다. 카유보트는 부유한 집안 출신이
었다. 그러다 보니 다른 화가들보다 큰 책임을 맡아 전시회가 자금난
을 겪을 때면 자신의 돈을 쾌척하기도 했고 고집 센 동료들의 갈등을
중재하기 위해 노력하면서 전시회의 명맥을 유지하는 데 큰 역할을
했다.

　모네의 〈생 라자르 역〉 역시 3회에 출품된 작품이다. 모네는 기
차역에서 내리다 기차가 뿜어내는 증기가 퍼지는 장면에 매료되
었다. 그 장면을 꼭 그리고 싶었던 그는 역장을 설득해 기차를 멈
추고 계속 증기를 뿜어내도록 했다고 한다. 이런 식으로 생 라자르
역을 묘사한 연작 그림을 남겼다. 이 당시 모네는 아르장퇴유에서
살다가 집세를 내지 못하고 쫓겨 파리로 왔는데 카유보트의 도움
을 받아 아파트에서 살게 되었다. 이 연작 그림은 그 대가로 카유
보트에게 준 것으로 알려져 있다.

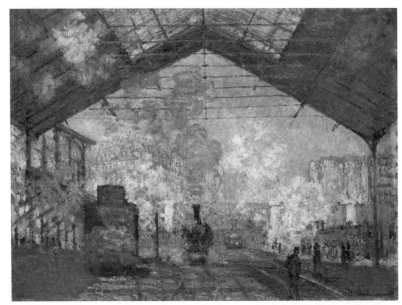

모네, 생 라자르 역, 1877, 오르세미술관

르누아르, 뱃놀이 일행의 오찬, 1880∼1881, 워싱턴 필립스컬렉션

르누아르의 〈뱃놀이 일행의 오찬〉은 1882년 7회 전시회에 출품
되었다. 뱃놀이 하러 모인 친구들의 모습을 르누아르 특유의 유쾌
한 필치로 정감 어리게 그려냈다. 친구들의 시선이 엇갈리는 것을
따라가 보면 재미를 느낄 수 있다. 왼쪽에 앉은 여인은 르누아르의
모델 알린 샤리고인데 나중에 아내가 된다. 한동안 르누아르는 드
가와의 갈등으로 인상파 전시회를 떠나 있었다. 1881년 로마에 간
그는 라파엘로의 고전미술과 폼페이 유적의 벽화를 보고 크게 감
명을 받고는 그림이 크게 달라진다. 인상파 경향을 완전히 벗어나
섬세하고 부드러운 데생과 풍부한 볼륨감으로 여인의 아름다움을
묘사하는 데 전념한다. 이 그림도 늘 사람에게 매력을 느낀 르누아
르의 성향을 잘 보여준다.

피사로의 〈소녀 목동〉도 7회 전시회 출품작이다. 피사로는 농
촌 풍경을 정성스럽게 화폭에 담아낸 화가로 1880년부터 그림이
잘 팔리면서 살림살이가 좀 나아졌다. 이때부터 그의 그림도 변화
한다. 그는 그때까지 자연을 주로 그
리면서 인물은 자화상이나 친지들만
그렸는데 이제 사람을 중심으로 그
리기 시작했다. 이 그림도 그런 경향
을 보여주는 초기 작품이다. 이와 더
불어 그는 쇠라와 시냐크의 점묘화
법을 적극 도입했다. 아주 작은 터치
로 그리면서 정확한 보색을 이용해
그림을 더욱 강렬하고 반짝이게 만
들었다. 또한 노란색과 초록색 계열
의 다양한 색조를 효과적으로 분포
시켜 숲속에서 쏟아져 내리는 햇살
의 느낌을 구현했다.

피사로, 소녀 목동, 1881, 오르세미술관

카미유의 죽음 그리고
성공의 시작

모네, 양산을 쓴 여인(카미유와 장), 1875, 워싱턴 내셔널갤러리

한 번 보면 잊을 수 없는 작품, 〈양산을 쓴 여인(카미유와 장)〉
이다. 아르장퇴유에서 오붓하게 살아가던 모네가 강렬한 햇살 아래
카미유와 장의 모습을 화폭에 담은 것이다. 새의 깃털처럼 가볍게
묘사된 구름을 배경으로 둔덕 위에 선 카미유는 모네가 부르자 몸
을 막 돌린 듯하다. 카미유의 얼굴은 그림자에 가려 희미하게 표현
되었는데 그것이 신비감과 매력을 더한다. 카미유는 아내이기 이전
에 모네의 모델이었다. 단순한 모델이 아니라 모네의 창작 에너지를
솟아나게 만든 뮤즈였다. 모네는 아르장퇴유에서 살면서 매우 만족
했고 아내를 그리는 일이 행복했다. 1872년에는 한 해에 무려 50점
의 그림을 그렸다. 이 무렵 3년 정도 일부 수집가들과 화상들이 적
극적으로 그의 그림을 구매하면서 아주 여유롭지는 않아도 예전
처럼 궁핍하지는 않았다. 모네는 여유가 생길 때면 살림을 도와줄
사람을 고용해 카미유가 고생하지 않도록 챙겼다. 그를 적극 도와
준 수집가 중에 에르네스 오슈데가 있었다. 그는 모네에게 가족들
의 초상화도 의뢰하고 다른 그림도 사주면서 모네 가족이 살아가
는 데 큰 도움을 주었다. 그런데 오래지 않아 불경기가 시작되면서
모네도 어려움을 맞았지만 사업을 하던 오슈데가 크게 실패하면서
큰 빚을 지고 쫓겨 다니는 신세가 되었다. 그러자 그의 아내 알리
스와 여섯 아이들이 갈 곳이 없어 딱한 처지가 되었다. 모네와 카
미유는 그간 받았던 은혜를 생각해 넓지 않지만 자신들이 살게 된
베퇴유의 집에 이들이 들어와 살도록 배려했다.

카미유는 몸이 약했는데 그 무렵 병까지 얻어 고생했다. 좋아하
는 모델 일은 물론 산책 다니는 일도 힘들어 했고 병석에 누워 지
내는 일이 많아졌다. 모네의 집에 얹혀살게 된 알리스는 교양 있고
적극적인 성격을 가진 여자였다. 그녀는 아픈 카미유를 정성을 다
해 간호하면서 아이들도 잘 돌보았는데 이런 그녀의 도움을 받으면
서도 카미유의 마음은 복잡하기만 했다. 알리스가 곁에서 도와주
니 너무나 좋았지만 같은 지붕 아래서 남편과 알리스가 보내는 시

모네, 임종을 맞은 카미유, 1879, 오르세미술관

간이 많아지면서 적잖이 신경이 쓰였기 때문이다. 그래서인지 카미유는 몸이 조금 나아졌을 때 무리해서 아이를 가졌는데 이것이 그녀의 건강을 급속도로 나빠지게 했다. 아이는 겨우 해산했지만 그녀는 병석에 누워 지내다 끝내 일어나지 못했다. 모네와 알리스의 병간호도 헛되이 그녀는 서른두 살 젊은 나이에 사랑하는 남편과 두 아이를 두고 세상을 떠났다.

모네는 세상 모두를 잃은 듯 슬퍼했다.

"가엾은 아내가 오늘 세상을 떠났습니다. 전 슬픔을 가눌 길이 없습니다. 어떻게 살아야 할지도 막막합니다. 한 가지 부탁드릴 것이 있습니다. 제가 전에 돈을 빌리며 저당 잡은 메달을 돌려주셨으면 합니다. 돈을 동봉합니다. 그 메달은 아내가 가졌던 단 하나의 패물입니다. 가는 길에 목에 걸어주고 싶습니다."

자신의 사랑을 받아준 이유로 카미유는 젊은 날 오랜 굶주림의 생활을 견뎌야 했다. 모델이 되는 일도 무척 힘든 일이었을 것이다. 오랫동안 몸을 움직일 수 없으니 참 고생스러웠을 텐데도 남편의 성공을 위해 눈보라 치는 궂은 날이든 뙤약볕 아래든 마다 않고 모델을 해준 카미유다. 이제 모네가 서서히 이름을 알려 조금 살만한 때가 되었는데 그렇게 세상을 떠나고 만 것이다.

모네는 그녀를 그냥 보낼 수 없었다. 그녀가 이 세상에 보여준 마지막 모습을 그려야겠다는 충동을 참을 수 없었다.

"여전히 사랑스러운 그녀가 죽은 모습을 보면서 굳어가는 그녀

의 모습을 나도 모르게 그리게 되었다. 기가 막힌 일이지만 난 아
내가 죽어가면서 보여주는 색조의 변화에 몰두하고 있었다."

카미유가 죽고 나자 모네와 알리스의 동거는 사람들의 주목을
끌었다. 많은 이가 두 사람은 이미 깊은 관계였을 것이라 여겼다.
모네는 많은 가족을 먹여 살리기 위해 자신의 소신을 포기했다. 무
조건 그림을 팔아야 했기에 그간 잘 안 그리던 꽃그림을 여러 점
그렸고 화상들의 조언을 받아들여 살롱전 출품을 위한 그림을 그
렸다. 1880년 모네는 살롱전에서 〈리바쿠르의 센 강〉으로 입선했는
데 이 그림은 그의 전형적인 스타일과 달리 훨씬 부드럽고 우아한
풍경화였다. 살롱전 주류 비평가들에게도 일제히 호평 받았고 그
의 실력에 대한 사람들의 부정적 선입견도 단숨에 사라졌다. 하지
만 이는 그간 운명을 함께한 동료 화가들을 배신하는 일이었다. 소

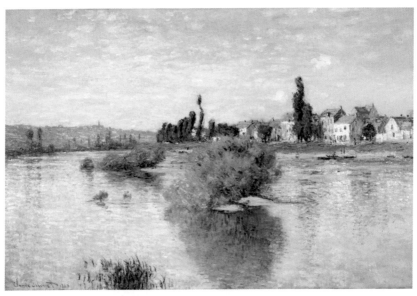

모네, 리바쿠르의 센 강, 1880, 댈러스미술관
살롱전을 위해 모네가 작심하고 그린 이 그림에 그간 모네의 그림을 경멸하던 슈느비에르 후작도 감탄했다고 전해진다.

식을 들은 드가는 불같이 화를 내면서 '모네의 부고를 알리는 글'
을 신문에 싣기도 했다. 하지만 이 사건을 계기로 모네의 그림을
원하는 사람이 부쩍 늘어났다. 화상들은 그의 그림을 경쟁적으로
샀지만 그중에서도 가장 높은 가격으로 매입하는 뒤랑 뤼엘이 그
의 독점적 화상이 되었다.

경제적으로 형편이 나아진 모네는 아이들의 교육을 위해 파리에
서 멀지 않은 푸아시로 집을 옮겼다. 알리스의 남편은 당시 파리에
서 사업 재기를 위해 고군분투하고 있었다. 남편으로부터 파리로
오라는 간곡한 요청이 여러 번 있었음에도 알리스는 모네의 곁으
로 갔다. 그 뒤로 알리스 남편의 재기가 불가능해지자 모네는 알리
스의 아이들을 모두 자신의 아이로 들였다. 둘이 결혼한 건 알리스
의 남편이 죽고 난 뒤다.

모네, 양산을 든 여인, 1886, 오르세미술관
모네는 알리스의 맏딸 수잔을 모델로 이 그림을 그렸다. 신비롭
고 영적인 느낌으로 충만한 이 그림에는 죽은 아내를 그리워하
는 화가의 마음이 잘 나타나 있다.

그 후 모네는 지베르니로 집을 옮
긴다. 기차를 타고 다니다 눈여겨본
집을 구한 것이다. 지베르니에 정착
한 그는 프로방스, 이탈리아 등지를
르누아르와 함께 다니며 많은 작품
을 그렸고 노르망디와 대서양 연안
을 혼자 다니며 많은 바다 그림을 그
렸다. 집 주변에서는 건초더미와 포
플러 나무, 루앙 성당 등을 테마로
연작 그림을 선보였다. 한눈팔지 않
고 인상주의에 가장 충실한 그림만
을 그려온 모네의 최고 걸작들이다.
재미로 시간 날 때마다 조금씩 정원
을 가꾸던 모네가 1890년경부터 본
격적으로 정원을 가꾸기 시작했고
이후 연못을 만들어 물의 정원이라

불렀다. 그는 지인들에게 이렇게 자랑했다고 한다.

"난 그림 그리기와 정원 가꾸기 외에는 할 줄 아는 게 없습니다."

집 떠나 있는 걸 싫어하는 알리스를 위해 집에 머물며 소일거리 삼아 하던 일이 정원 가꾸기였는데 이제는 모네의 삶에서 매우 중요한 의미를 가지게 되었다. 모네의 정원은 차츰 사람들에게 알려졌다. 많은 이가 찾아와 이 정원을 보고 싶어 했다. 1911년부터 모네는 외부 여행을 일체 하지 않고 오직 자신이 가꾼 정원만을 그렸다. 그는 연못에 연꽃을 피웠고 시시각각 변하는 수면의 빛깔을 화폭에 담았다. 그는 연꽃을 사랑했다.

"연꽃을 이해하는 데에만 많은 시간이 걸렸다. 연꽃에 얼마나 많은 손이 가는지 그림을 그리는 건 엄두도 못 낼 지경이었다. 어디 좋은 것이 하루만에 만들어지던가. 그러던 어느 날이었다. 갑자기 마법처럼 내 연못이 깨어났다. 그 마법에 홀린 듯 난 팔레트와 붓을 잡았다. 지금까지도 그보다 더 멋진 모델을 만나지 못했다."

모네는 평생 작열하는 직사광선 아래서 너무나 오래 그림을 그렸기 때문에 노년에는 시력이 극히 나빠졌다. 그는 알리스와 베네치아를 여행했는데 그때 자신의 눈에 문제가 있음을 알게 되었다. 노년의 모네는 사랑하는 이들을 잃었다. 그의 두 번째 아내 알리스도 세상을 떴고 큰 아들 장도 젊은 나이에 병으로 세상을 떠났다. 그는 상실감으로 큰 고통을 겪었다. 마음을 추스른 그는 자신의 정원을 계속 그렸다. 그가 말년에 남긴 대작은 〈수련 연작〉이다. 그는 제1차 세계대전에서 수많은 젊은이가 죽어가는 것을 가슴 아프게 생각했다. 그리하여 1918년 종전이 선언되자 수많은 영혼을 위로하는 의미로 수련을 그린 작품 두 점을 국가에 기증하려 했다. 그의 친구이자 당시 총리를 지내던 클레망소는 그의 뜻을 높이 치하하고 이 프로젝트를 확대해 총 여덟 점의 대작을 그려달라고 요청했다. 그렇게 하여 총 길이 100미터에 달하는 거대한 연작 작품이 탄생

오랑주리미술관의 〈수련 연작〉(부분).

했다. 지금도 많은 이가 이 〈수련 연작〉을 보기 위해 오랑주리미술관을 찾는다. 백내장으로 인한 시력 저하로 예전과 같은 감각적이고 강렬한 빛을 포착하지는 못했지만, 원숙한 기량으로 빚어낸 빛과 색의 향연이 더 큰 감동을 불러일으킨다.

인상파 화가들,
그 후

　1860년대에 싹을 틔워 1870년대에 꽃을 피운 인상주의. 모진 비
바람 속에서도 꿋꿋이 살아남아 제8회 전시회를 열게 되었다. 마지
막 전시회가 열린 1886년은 인상파 화가들에게도 중요한 분기점이
되었다. 이미 주요 화가 일부가 이탈한 가운데 마지막 전시회도 실
패로 돌아가자 인상파 그룹은 완전히 해체의 길로 접어들었다. 그
간 공동 전시회를 위해 헌신한 모리조와 피사로, 카유보트, 커셋
등도 한계를 인정하고 각자의 길을 가기로 했다. 마지막 전시회에
서의 스타는 점묘화로 갈채를 받은 쇠라와 시냐크였다. 이들은 인
상주의 틀마저 넘어서는 새로운 시도를 했다. 그러던 중 화상 뒤랑
뤼엘은 혹독한 불경기의 타개책으로 미국에서 대형 전시회를 열
었다. 커셋과 존 싱어 사전트의 헌신적인 노력으로 어렵게 열린 첫
전시회가 단번에 성공을 거두진 못했지만 이를 계기로 인상파 그
림은 미국에도 널리 알려졌다. 이후 인상파 그림의 가치를 알아본
미국의 부호들이 늘어나면서 파리에서 직접 이들의 그림을 대량
매집해 가는 일이 벌어졌는데, 파리 여론이 인상파 그림에 대한 평
가를 달리하기 시작한 계기가 되었다. 여전히 어려운 가운데에서도
고생의 끝이 보이기 시작하는 순간이었다.
　이런 분위기에서 뿔뿔이 흩어진 인상파들은 어떻게 되었을까.
앞서 소개한 대로 모네는 대중의 기호에 먼저 다가가는 방법으로
성공한 후 다시 철저한 인상주의 그림으로 승부해 가장 먼저 성

르누아르, 목욕하는 여인들, 1884~1887, 필라델피아미술관

공가도를 달렸다. 르누아르는 이탈리아를 다녀온 후 이 시기에 그림 스타일을 바꿨다. 과거엔 빛과 색에 집중해 경계를 모호하게 표현했는데 이젠 색이 아닌 선이 강조된 아름다운 누드화를 연이어 선보인 것이다. 사람들이 어리둥절하게 느낀 것도 당연한 일이지만 어찌 보면 자신만의 그림을 추구하는 하나의 실험이었다. 르누아르 영감의 원천은 아름다운 여인들이었다. 그가 이 시기에 선을 강조한 이유는 인체의 아름다움을 생생하게 묘사하기 위해서였다. 그는 인물화에 전념하면서 다시 예전의 화풍으로 복귀하지만 초기 인상주의로 돌아가진 않았다. 그런데 말년에 르누아르는 건강이 좋지 않았다. 살이 점점 빠졌고 심한 관절염으로 고생했다. 그러면서도 그림에 대한 열정은 전혀 줄어들지 않았다. 관절염으로 손가락을 놀리기 어려웠던 그는 손에 붓을 묶고 그림을 그렸다. 가장 마지막에 그려진 그림은 이 때문에 형태가 많이 무너졌지만 그 와중에도 여전히 빛나는 대가의 솜씨로 인해 감동은 배가되었다. 그는 1919년 일흔여덟의 나이로 세상을 떠났다.

모네와 르누아르. 이들은 함께한 동료 중에서 가장 먼저 성공

했다. 이들의 명성은 이제 미국을 비롯해 전 유럽으로 퍼져갔다. 인상주의는 어디에서도 비슷한 유파를 찾아볼 수 없을 정도로 새롭고 강렬한 그림이었으므로 세계 각지에서 열린 전시회에 많은 사람이 몰려들었고 미술 애호가들은 이들의 그림을 사려고 노력했다.

반면 시슬레와 피사로는 여전히 고전했다. 피사로는 서서히 그림 값이 오르면서 생계 압박에서 여유를 찾았는데, 그간 쇠라와 시냐크의 점묘법을 추종하면서 보낸 5년간의 실험을 중단하고 다시 본래 자신의 스타일로 돌아갔다. 동료 중에서 가장 나이가 많은 피사로는 1903년 일흔셋의 나이로 세상을 떠났다. 시슬레는 오랫동안 이어진 궁핍한 생활에 지쳐 심리적으로 매우 불안정한 상태가 되었다. 본래 쾌활했지만 친구들을 멀리 했으며 사람들과 사귀지 못했다. 하지만 그림에 대한 열정은 여전히 충만해 많은 그림을 그렸다. 그는 후두암으로 1899년 사망했는데 그의 아내가 죽은 지 넉 달 만이었다. 그런데 그가 죽은 지 채 1년도 되지 않아 그의 그림이 놀라울 정도로 높은 가격에 거래되기 시작했다. 성공을 눈앞에 두고 유명을 달리한 그의 삶에 많은 이가 안타까워했다.

드가는 앵그르를 존경하는 인상주의자라는 매우 어색하고 애매한 위치에 있는 화가이다. 그만큼 그의 그림은 혁신적이라기보다는 절충적이다. 그는 모네나 르누아르처럼 야외에서 그림을 그리지 않았다. 원래 눈이 좋지 않아 밝은 햇빛을 보면 눈이 아팠기 때문이다. 하지만 그의 그림엔 마네의 그림과 더불어 인상주의 회화의 핵심이 담겨 있었다. 그는 도시인의 삶을 그만의 독특한 시각으로 포착해 냈는데 그의 캔버스에 담기면 익숙하던 주위의 모든 것이 너무나 낯설게 느껴질 정도로 특별했다. 드가는 매우 부유한 은행가 집안에서 태어났지만 아버지에게서 물려받은 막대한 유산을 동생의 빚을 갚는데 써버려 무일푼이 되었고, 이로 인해 생계를 위해 그림을 그려야 했다. 많은 이에게 사랑받은 그의 그림은 발레리

드가, 무대 위의 무희, 1876~1877, 오르세미술관

나 시리즈였다. 그는 이 시리즈에서 무희들의 아름다움을 묘사하는 것에 머물지 않고 연예 산업과 이면에서 벌어지는 어두운 면까지 그림에 담아냈다. 그가 '현대성'의 화가가 되는 중요한 근거이다. 점점 눈이 보이지 않게 되어 유화보다는 파스텔 그림을 즐겨 그린 그는 말년에 눈을 거의 쓰지 못하게 되었다. 그리하여 오래전부터 틈틈이 작업한 조각을 본격적으로 시작했다. 그가 밀랍으로 만든 작품 〈발레리나〉는 1881년 인상파 전시회에 출품한 작품이다. 그 사실성으로 많은 이를 경악시켰고 이후 청동으로 제작되어 여러 나라에서 전시되고 있다.

드가는 1880년대부터는 거장으로 인정되었고 1917년 여든셋의 나이로 세상을 떠났다.

1894년 카유보트가 죽었다. 인상파 화가 중에서 부유한 편이던 그는 동료들이 어려울 때면 많이 도와주었고 그림을 사주기도 했다. 그러다 보니 그는 인상파 화가들의 초기작에 해당하는 귀한 작품들을 많이 갖고 있었다. 그는 이 컬렉션을 루브르박물관에 기증한다는 유언을 남겼다. 그런데 그의 이러한 유언이 큰 논란을 불러 일으켰다. 당시 루브르박물관의 컬렉션은 여전히 에콜 데 보자르의 입김이 강하게 작용하고 있었다. 그래서 당국은 이미 최고의 인기를 누리고 있는 모네나 르누아르 등의 작품에 대해서는 문제를 제기하지 않았지만 세잔처럼 아직 생소하고 전위적인 작품 활동을 하는 화가들에 대해서는 거절 의사를 밝힌 것이다. 그래서 작품 선별이 이뤄졌고 카유보트의 유언은 부분적으로만 실현되었다. 이 과정에서 많은 논란이 있었다.

언젠가 마네의 아내 수잔이 돈이 필요해 〈올랭피아〉를 미국에 팔려고 한다는 소식이 전해졌다. 그러자 모네 등이 주축이 되어 돈을 모아 수잔에게 〈올랭피아〉를 구매하고 역시 루브르박물관에에 기증했다. 이러한 노력 덕분에 마네 최고의 화제작이 파리에 남을 수 있었다. 당시 최고의 조각가는 로댕이었다. 모네는 로댕과 교류하면서 회화와 조각이 함께 하는 2인전을 열어 화제를 모았다. 로댕이 자신의 모든 작품을 국가에 기증하려 한다는 이야기를 듣고 감명 받은 모네는 논란 중에 당국을 열심히 설득해 그 일을 실현시킨다. 그리고 자신도 로댕에 이어 가진 작품을 국가에 기증하겠다는 의사를 밝혔다. 그러자 현재 모네가 소장 중인 그림을 단 한 점이라도 더 사기 위해 열띤 경쟁이 벌어졌다. 그 덕에 그의 그림 값은 하늘 높은 줄 모르고 뛰어올랐다. 모네가 전혀 예상하지 못한 일이었다. 모네는 동료 중에서 가장 오래 살았다. 가장 성공한 화가로서 동료들을 추억하며 살다가 1926년 여든여섯에 지베르니에서 숨을 거두었다.

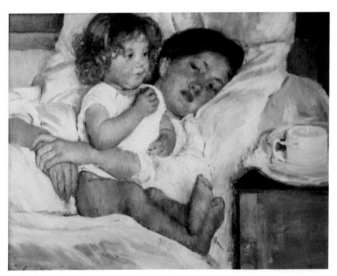

커셋, 침대에서의 아침식사, 1897, 헌팅턴미술관
미국에서 건너와 미술을 배우며 드가의 감각과 화법을 사랑했던 커셋은 인상파 전시회에 열심히 참여한 여류화가이다. 여성적인 감성이 돋보이는 그림을 많이 그린 그녀는 훗날 미국에 인상파 미술이 전해지는 데 결정적 기여를 한다.

모네가 떠난
항해

모네가 그 오랜 세월 고생을 하면서도 그 누구보다 가장 '인상 주의적'인 화가로서 자신의 길을 묵묵히 걸어갈 수 있었던 건 무엇 때문이었을까. 난 그것이 모네가 어린 시절 겪은 체험에서 비롯되었다고 생각한다. 앞서 우리는 그 체험을 살펴본 바 있다. 바다에 떨어진 햇살을 보면서 '마치 베일이 걷히듯 눈이 열렸던' 그 체험 말이다. 푸른 바다가 일순 하얗고 노란 빛으로 덮이는 장면을 보면서 그는 앞으로 자신이 그려야 하는 건 바로 '저 빛'이라는 걸 깊이 느끼게 되었다. 이른바 '인생의 소명'을 깨달은 순간이었다.

소명은 이처럼 우연히 찾아온다. 어릴 때 소명을 찾았기에 모네에겐 남다른 행운이 찾아왔다고 할 수 있다. 하지만 소명은 그저 덥석 안겨지는 것이 아니라 그것을 알아보는 눈으로 포착해야만 깨달을 수 있다. 모네는 어린 시절부터 그림에 남다른 재능과 열정이 있었다. 오직 그림만 생각하던 그였기에 자기 주위를 스쳐지나가던 소명을 붙들 수 있었다. 부댕과 요한 바르톨트 용킨트라는 선배 화가들의 가르침도 이 과정에서 결정적인 도움이 되었다. 이렇게 소명을 자각하는 것도 쉬운 일이 아니지만, 그 소명을 붙든 채 평생 그 길을 걸어가는 건 너무나 어려운 일이다. 난 여기에 모네의 위대함이 있다고 생각한다.

소명을 가진 이가 내뿜는 자기장은 강력하다. 모네는 그림을 배우던 시절 고답적인 그림 기법만 반복하는 글레이르 화실을 과감

하게 뛰쳐나왔다. 자신에게 전혀 도움이 되지 않는다고 확신했기 때문이다. 이처럼 확신에 찬 모네의 곁에서 바지유와 시슬레, 르누아르는 물론이고 다른 인상과 화가들 모두가 큰 영향을 받았다. 특히 여인의 아름다움을 그리는 데 흥미를 느끼는 르누아르조차 모네를 따라다니며 풍경 속의 빛을 그리기 위해 많은 시간을 보냈을 정도다. 피사로를 비롯해 여러 동료 화가들이 자기 그림의 정체성을 찾아 이런 저런 모색을 하는 동안에도 모네는 오직 한 길, 빛을 그리는 일에만 몰두했다. 길을 헤매지 않고 곧바로 나아갈 수 있게 하는 것, 이것이 바로 소명이 주는 강력한 힘이다.

빛을 그리기 위해 모네는 가급적 작업실에서 그림을 그리지 않고 햇살이 내리쬐는 밖에서 그리려 했다. 그리고 풍경이나 대상을 공들여 그리는 것에는 매력을 느끼지 못했다. 빛을 표현하는 데 오히려 방해가 된다고 생각했기 때문이다. 이 점 때문에 많은 이가 모네는 그림의 기초가 부족할 것이라 오해한다. 모네는 물에 비친 빛을 특히 좋아해서 그림을 그릴 수 있는 평평한 배를 구해 물 위에 배를 띄우고 그림을 그리곤 했다. 마네가 모네를 찾아왔다가 이 모습이 재미있어 그림으로 남겼다. 그림 속에서 모네는 마네가 자신을 그리든 말든 자연에 어린 빛을 그리는 데 몰두해 있다. 그의 곁엔 사랑스러운 아내 카미유가 지키고 있다. 그녀는 모네도 챙겨먹이고 필요하면 모델이 되어주면서 함께 시간을 보냈을 것이다.

모네의 그림은 한결같이 뚜렷하지 않고 흐릿하다. 그의 그림을 가까이에서 보면 그냥 여러 색을 아무렇게나 모아놓은 것처럼 느껴진다. 하지만 조금 떨어져서 보면 환한 빛을 받은 사물들이 제 모습을 드러낸다. 이는 모네가 물감을 섞어 사용하는 대신 원색에 가까운 색들을 캔버스에서 조합하는 데 매우 능했음을 말해준다. 이러한 그의 기법은 '윤곽선의 파괴'로까지 일컬어진다. 〈바랑쥐빌의 세관〉에서 모네는 눈부신 햇살이 작열하는 해변의 절경을 화

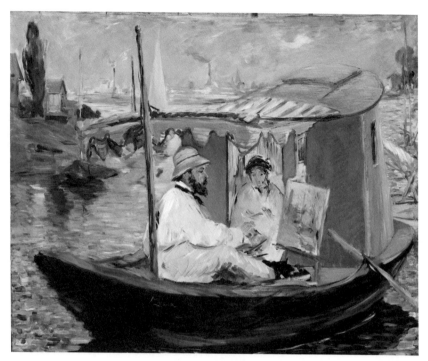

마네, 배에서 그림을 그리는 모네, 1874, 뮌헨 노이에 피나코텍

폭에 담았다. 가까이 들여다보면 색과 색의 경계선들은 보이지 않는다. 바다와 절벽의 경계면 윤곽선도 흐릿하게 그려져 있다. 감탄을 절로 불러일으키는 건 하늘과 바다의 경계면이다. 그저 색이 번져나간 듯 어떤 선도 없지만 점점이 떠 있는 몇 개의 하얀 돛에 시선을 두고 있으면 주위가 절묘하게 어우러지면서 수평선이 드러난다. 강렬한 햇살이 내리는 가운데 이보다 더 정확히 그릴 수 있을까 싶을 만큼 자연스러운 느낌의 수평선이다. 이 그림이 인상주의를 대표하는 걸작인 이유이다. 이는 '손'이 할 수 없는 일을 '눈'은 할 수 있다는 깨달음을 토대로 한다. 화가들은 세부까지 공들여 꼼꼼히 그릴 수 있지만 눈이 보는 것에 이를 수는 없다. 게다가 그 묘사에 과도하게 집착하면 오히려 진실에서 멀어지며 어색해진다.

모네, 바랑쥬빌의 세관, 1882, 보이만스 판 뵈닝겐 미술관

과한 것은 늘 부족한 것만 못하기 때문이다. 모네는 벨라스케스를 믿었다. 즉 화가의 손이 적절함의 지혜를 얻으면 '사람의 눈'이 보이는 대상을 재구성하면서 그 나머지를 채워준다는 것을 확신했다.

소명을 만나는 것과 그 소명을 이뤄가는 것은 전혀 다르다. 소명을 이루기 위해서는 부단하고 치열한 노력이 필요하다. 우리는 모네의 이 아름다운 풍경화를 보면서 그가 어떤 경지에 이르렀음을 느끼게 된다. 즉 자신의 소명을 이룬 위대한 화가의 반열에 오른 것이다. 그런데 대중과 평단, 화상과 수집가들의 열렬한 지지를 받던 시기에도 그는 자신의 그림에 끝내 만족하지 않았다. 자신이 생각하는 가장 이상적인 그림을 이제껏 그리지 못했다고 늘 아쉬워했기 때문이다. 그는 어떤 그림을 그리고 싶었던 것일까? 다음의 한

마디에서 우린 그가 그리고 싶었던 가장 아름다운 그림이 무엇이 었는지 알 수 있다.

"내가 맹인으로 태어났다면 어땠을까. 그러다 갑자기 시력을 되 찾아 세상과 처음으로 마주 볼 수 있다면. 아, 난 그런 세상을 그려 보고 싶다. 아무런 선입견 없이……."

모네는 밝은 곳에서 너무나 오랫동안 그림을 그렸기 때문에 말 년엔 시력을 많이 잃었다. 더 좋은 안경이 있다면 더 오래 그림을 그릴 수 있을 것이라 늘 아쉬워한 그이기에 위의 이야기가 더 가슴 에 와 닿는다. 그는 처음 만나는 것처럼 세상을 그리고 싶었던 것 이다. 아기의 눈에 보이는 세상처럼 낯설게 말이다. 처음 이 세상 을 마주하는 순간을 상상해보자. 그만큼 경이롭고, 또 그만큼 아 름다운 것이 있을까? 그리고 눈에 들어오는 모든 것 중에서 가장 아름다운 건 당연히 빛일 것이다. 모네는 그런 순간의 그림이 '가 장 진실된 그림'이라 생각하고, 생각한 대로 그리려 노력했다. 그의 이런 대범한 도전을 가능하게 한 것이 있었다. 그건 바로 다른 사 람은 갖지 못한 그만의 '특별한 눈'이다. 동료화가들 모두가 마네는 '위대한 손'을 갖고 있다고 했고 모네는 '위대한 눈'을 갖고 있다고 했다. 그 눈은 태어나면서 가진 것이 아니었다. 어린 시절 소명을 자각한 순간, 체험과 함께 열렸다.

그 깨달음으로 시작된 모네의 오랜 항해도 어느덧 끝이 났다. 그 는 항구에 닿기도 전에 이미 자신이 큰 성공을 거두었음을 알았다. 다른 동료들보다 먼저, 또 그 누구보다 크게 말이다. 그는 자신의 등대가 높다랗게 만들어져 저 먼 바다까지 밝은 빛을 내고 있음을 알았다. 전 세계로부터 화상들과 고객들이 밀려와 자신의 그림을 사겠다고 북새통을 이루는 모습을 볼 때면 그간의 힘들고 고달팠 던 시간 모두를 보상받는 느낌이었을 것이다.

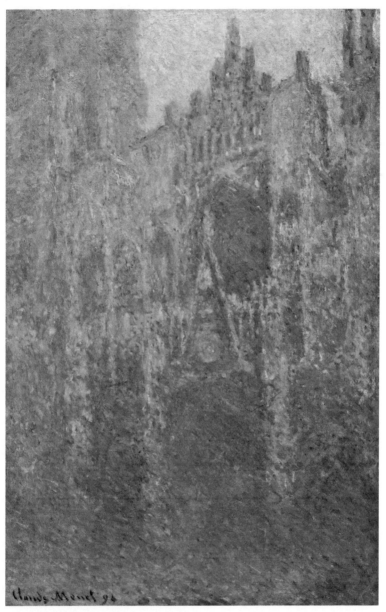

모네, 루앙 대성당─아침안개, 1892~1894, 포크방미술관
모네는 말년에 접어들면서 연작을 많이 그렸다. 아침에서 한낮, 저녁에서 밤에 이르는 동안 대상에 어린 빛이
다른 색조로 변해가는 느낌을 집요하게 탐구해 나갔다. 루앙 대성당 연작도 그 일환이었다.

난 모네가 품은 그 불가능한 소원을 이미 이뤘을 것이라 생각한다. 그는 죽은 후에 만나는 세상에서도 가장 진실한 눈으로 '처음 보는 세상'을 그리지 않았을까? 가족도 만나고 정원도 가꾸고, 무엇보다도 그림도 그리면서 말이다.

몽마르트르 언덕의 야경. 어둠이 내렸지만 몽마르트르 언덕 위 가장 높은 곳에 자리한 샤크레 쾨르 성당은 조명을 받아 환하게 빛난다. 이른바 달동네였던 이 지역은 파리 개조 계획에서도 살아남았는데 이후 가난한 화가들이 몰려와 모여 살면서 새로운 예술이 생겨나는 근거지가 되었다. 생 라자르 역 부근에서 바라본 모습으로 앞에 보이는 성당은 라 트리니테 성당이다.

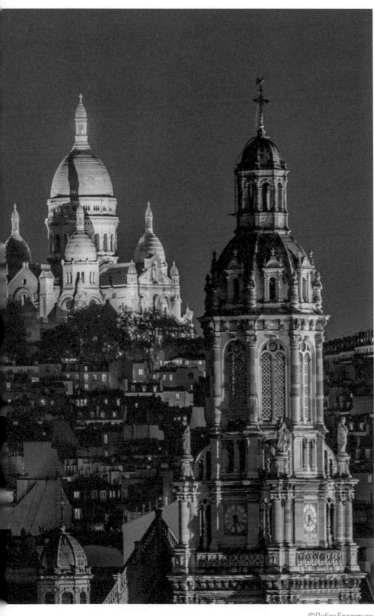

모네와 만나는 곳

파리에서 모네의 작품을 제대로 감상하고 싶다면 미술관 세 곳을 모두 둘러보아야 한다. 앞 장에서 소개한 오르세미술관이 먼저이고 그 다음은 마르모탕미술관, 그리고 마지막으로는 오랑주리미술관이다.

이 중에서 먼저 둘러보아야 할 곳은 당연히 오르세미술관이다. 모네는 다작 화가였고 성공한 후에도 그림을 많이 그렸다. 개인적 취향에 따라 모네의 젊은 시절 그림을 좋아하는 이가 있는가 하면 지베르니에서 자신의 정원을 그리던 노년기 그림을 좋아하는 이도 있다. 오르세미술관에 있는 모네 컬렉션은 이 모두를 포함하지만 다른 미술관에 비해 젊은 시절 대표작을 충실히 갖추고 있다는 점이 매력이다. 〈정원의 여인들〉, 〈생라자르 역〉, 〈아르장퇴유 부근의 개양귀비꽃〉 등 모네의 일생을 이야기할 때 반드시 등장하는 그림들도 이곳에 있다. 물론 오르세미술관에선 모네만의 전시실이 없다보니 다른 그림들과 함께 보아야 한다. 한편으로 아쉬울 수 있지만 달리 생각해볼 수 있다. 다

오랑주리미술관 전경. 가을이 시작된 튀일리 정원에서 한 청년이 개와 산책을 즐기고 있다.

른 동료 화가들 그림과 함께 감상하면서 서로의 그림도 비교해보고, 이들이 어떤 고민과 모색을 해나갔는지 시간 순으로 살펴보는 재미가 있다.

파리 외곽 한적한 곳에 자리한 마르모탕미술관은 본래 마르모탕 가문의 미술품을 소장하기 위한 저택이었다. 이 가문이 개인컬렉션을 국가에 기증하면서 미술관이 되었고 이후 외부의 지속적인 기증이 이어지면서 제법 규모가 커졌다. 이 중 의미가 큰 기증으로 두 가지를 꼽을 수 있다. 그 하나는 여러 인상주의 화가들의 의사였으며 인상주의 그림의 가치를 누구보다 먼저 포착한 조르주 드 벨리오 박사의 컬렉션이다. 이 컬렉션이 더해지면서 마르모탕 미술관이 소장한 인상주의 그림은 주요 화가들을 망라해 그 규모가 상당히 커졌다. 두 번째는 모네의 둘째 아들 미셸이 국가에 기증한 컬렉션이다. 기증받은 많은 작품은 우선 프랑스 예술아카데미의 소속이 되었는데 아카데미 측은 이 작품의 소장처를 논의한 끝에 마르모탕미술관에 전시하도록 했다. 이로서 마르모탕미술관은 모네의 작품을 가장 많이 소장한 미술관이 되었다. 모네 전시실은 이

파리 서쪽 불로뉴 숲 인근에 자리한 마르모탕미술관 전경. 에펠탑 건너편에 있으며 지하철로는 라 뮈에트 역에서 내리면 된다.

미술관 시하 1층에 있다. 이 미술관이 자랑하는 간판 작품은 뭐니 뭐니 해도 〈인상—해돋이〉다. 인상주의라는 이름을 낳은 바로 그 작품이 지하로 계단을 내려가면 멀리 정면으로 눈앞에 모습을 드러낸다. 이 전시실의 규모는 상당하다. 모네의 작품만을 원 없이 볼 수 있는 곳이라 하겠다. 마르모탕미술관 위층에서는 여러 인상주의 화가들의 작품을 만날 수 있지만 이 중에서도 내가 개인적으로 좋아하는 방은 모리조의 방이다. 이 방의 작품들은 외젠 마네와 모리조의 기증 의사에 따라 이곳에 오게 되었다. 〈부지발에서 딸과 함께 있는 외젠 마네〉가 이 방을 대표하는 작품이다.

　모네와 만나기 위해 마지막으로 가볼 미술관은 오랑주리미술관이다. 튀일리 정원의 남쪽, 센 강을 따라 늘어선 테라스 서쪽 끝에 자리한 이 건물은 오랑주리라는 말이 의미하듯 본래 오렌지를 키우는 온실이었다. 이곳이 미술관으로 변모해 지금은 모네 말년의 최

오랑주리미술관 수련 전시실 전경. 모네의 기증의사에 따라 미술관 건립이 추진되었다. 모네의 뜻을 고려하여 자연채광이 드는 긴 타원형 전시장이 만들어져 〈수련 연작〉을 한 자리에서 둘러볼 수 있게 되었다. 하지만 정작 모네는 이 전시장 개장을 보지 못하고 죽었다.

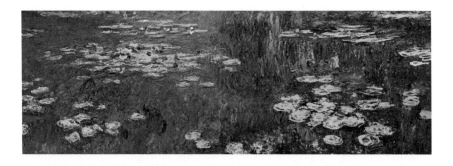

오랑주리미술관에 있는 〈수련 연작〉중 일부

대 역작인 〈수련 연작〉을 만날 수 있는 곳이 되었다. 모네는 제1차 세계대전의 참상을 지켜보면서 비극의 현장에서 죽어간 젊은이들의 넋을 위로하고 싶었고 그래서 수련을 담은 두 점의 큰 그림을 국가에 기증하려 했다. 모네의 친구이기도 했던 당시 총리 클레망소는 지베르니로 직접 찾아가 더 큰 규모의 작품을 의뢰하면서 이 작품의 전시를 위한 미술관을 짓는 문제를 협의했다. 모네는 자연 채

광이 드는 히얀 바탕의 전시실에 작품이 걸리길 바랐고 그래서 오랑주리미술관이 선택되었다. 이후 모네는 죽는 순간까지 총 여덟 점의 대작을 완성하기 위해 모든 노력을 쏟았다. 그가 죽은 후 1년이 지난 1927년 오랑주리미술관은 문을 열었다.

이후 오랑주리미술관에 새로운 컬렉션이 추가되었다. 이른바 장 바르테르-폴 기욤 컬렉션으로, 건축가 장 바르테르의 아내였던 도메니카가 전 남편인 화상 폴 기욤의 뜻을 이어받아 르누아르, 세잔, 앙리 마티스와 파블로 피카소 등 유명 화가들의 작품을 기증한 것이다. 이 작품들을 전시하기 위해 증축하느라 한때 수련 전시실에 자연광이 전혀 들어오지 못한 때도 있었다. 이 문제를 바로잡기 위해 오랑주리미술관은 오랜 기간 대규모 리모델링 공사를 했고 현재의 모습을 갖추었다. 미술관에 들어가면 1층 정면에 '수련들Les Nymphéas'이라는 이름을 가진 방의 입구가 보인다. 구름다리를 건너 입구로 들어가면 먼저 서쪽 전시실이 나오고 그 방을 가로질러 더 안으로 들어가면 동쪽 전시실이 나온다. 두 방 모두 긴 타원형의 방으로 방 전체를 빙 둘러보면서 모네 말년의 대작을 감상할 수 있게 되어 있다. 동쪽 방은 아침햇살 아래에서 감상할 수 있는 수련들을, 서쪽 방은 노을이 지는 붉은 햇살 아래에서 감상할 수 있는 수련들을 배치해 두었다. 바르테르-기욤 컬렉션은 수련전시실을 나와 지하로 가면 감상할 수 있다.

모네는 워낙 많은 그림을 남겼기 때문에 전 세계 많은 미술관에서 적어도 한두 점은 그의 작품과 만날 수 있다. 하지만 작품의 규모나 중요도에서 이곳 파리에 있는 미술관에 필적할 곳은 없다. 이 세 곳의 미술관을 기억하자. 모네가 우리를 기다리는 곳들이다.

현대 조각을 시작한 로댕

파리에 있는 많은 미술관 중, 많은 이의 사랑을 받는 곳이 바로 로댕미술관이다. 조각가인 로댕은 미술 역사에서 매우 비중 있게 다뤄지는 인물이다. 조각의 역사를 살펴보면 고대 그리스의 피디아스가 그 정점에 있고 이후 쇠퇴하던 조각을 되살린 이로 도나텔로에 이은 미켈란젤로를 꼽을 수 있다. 그런데 이후 바로크 시대의 베르니니 정도를 제외하면 이들의 명맥을 이을 조각가가 거의 없었다. 19세기 파리의 조각을 살펴보면 회화와 마찬가지로 신고전주의의 지배하에 있었다. 그림에서 다비드가 절대적 영향을 행사하고 있었다면 조각에서는 앙투안 우동이 대표자였다. 〈볼테르 상〉이나 〈조지 워싱턴 상〉 등으로 명성을 얻은 우동은 평단의 지지와 대중의 사랑을 받았지만 이상화된 신체와 지나치게 점잖은 형식만을 고집해 이후 새로운 조각가들의 도전을 받게 된다. 낭만주의 조각이나 사실주의 조각이 등장해 각축을 벌였지만 결국 시대의 독보적인 조각가로 올라선 이는 로댕이었다.

로댕은 실제 사람의 본을 떠서 만들었다는 오해를 받은 〈청동시대〉를 시작으로 작품 초기에는 이상화하지 않은 사실적인 조각들을 선보였다. 그러다 점차 그의 조각은 자신만의 색깔을 강하게 띠기 시작한다. 로댕은 조각은 매끈해야 한다는 선입견을 뒤집었다. 흙의 질감을 살리고, 자신의 손길이 그대로 남아 있도록 한 작품도 선보였고, 남성적이고 거칠며 열정이 뿜어져 나오는 조각들을 선보였다. 〈발자크 상〉의 경우는 사람들로부터 손대다 만 작품이라는 비난을 받았는데 로댕은 발자크의 기상과 위엄을 보이기 위해 가

오랜 구조 변경을 통해 새롭게 탄생한 로댕미술관 전시실 모습. 로댕 조각의 주요 작품들을 한 공간에서 일목요연하게 둘러볼 수 있도록 했다. 파리 근교 뫼동에 살던 로댕은 자신의 비서인 시인 릴케의 권유로 이곳을 두 번째 집으로 삼아 자신의 조각으로 꾸미고 지인들과 교류하는 장소로 사용했다.

파리 근교 뫼동에 위치한 로댕의 아틀리에. 로댕의 집이자 작업실이었던 이곳에서도 로댕의 작품들을 거의 대부분 만날 수 있다.

생각하는 사람이 한 남자와 대화를 나누고 있다.

장 완벽한 모습이라고 강변했다. 세부 묘사를 생략해 그 나머지는 관람자의 상상에 맡기는 새로운 시도였던 셈이다. 이렇듯 고전 조각의 원칙들을 하나하나 부숴나가던 로댕은 차츰 세간의 인정을 받기 시작했다. 그의 작품 세계로 보나 그의 지향점으로 보나 로댕이 인상주의 화가들과 의기투합한 것은 어쩌면 당연했다. 로댕은 실제로 인상주의 화가들과 적극적으로 교류했는데 이들 중에서도 자신과 동갑인 모네의 그림에서 특히 동질감을 느꼈다. 그래서 이들은 당시로선 매우 생소한 개념인 '화가 조각가 2인전'을 열어 큰 관심을 불러일으켰고 큰 성공을 거뒀다. 정형화 된 조각을 거부하고 새로운 시도로 조각의 가능성을 활짝 열어젖힌 로댕은 회화에서 인상주의 화가들이 이룬 업적을 조각 분야에서 이룬 것으로 인정받는다. 그리스의 피디아스에서 이탈리아의 미켈란젤로로 이어진 조각의 계보가 이곳 파리의 로댕에게 전수된 것이다. 그의 조각이 갖는 혁명성으로 인해 그는 현대 조각의 선구자로 불리기도 한다.

로댕의 삶을 이야기 할 때 꼭 생각나는 사람이 있다. 그의 제자이자 모델이었고, 또 열렬한 사랑을 나눈 연인인 카미유 클로델이다. 로댕 미술관에는 클로델의 작품도 전시되어 있는데 이는 로댕의 유언에 따른 것이다. 그만큼 로댕은 평생 그녀를 잊지 못했다. 어려서부터 조각을 좋아하고 잘한 열아홉 살의 클로델은 당시 마흔셋이던 로댕의 제자가 되었다. 클로델은 아름다웠고 내면에 불타는 격정을 가진 예술가였다. 2년 뒤 로댕의 작업을 돕는 조수로

오르세미술관에 전시된 클로델의 〈중년〉 나이 든 남자가 늙은 여인에 이끌려 젊은 여인을 뿌리치고 가고 있다. 클로델은 평생 자신의 마음을 지배하게 될 이미지를 조각으로 형상화 했다.

채용되는데 그때부터 두 사람은 연인이 되었다. 로댕의 사랑도 뜨거웠지만 클로델의 사랑은 그야말로 폭풍처럼 치열하고 적극적이었다. 당시 로댕은 법적으로 미혼이었으나 젊을 때부터 자신의 살림을 맡아온 로즈 뵈레라는 여자와 20년 넘도록 사실혼 관계에 있었다. 신분 차이로 혼인을 못했을 뿐이었다. 클로델은 로댕이 자신과 결혼해줄 거라고 확신했다. 클로델은 거침없이 결혼을 요구했고 로댕은 늘 그것을 약속했다. 하지만 로댕은 자신의 실질적 아내인 뵈레를 버리지 못했다. 클로델은 연인이 된 지 1년 만에 한 장의 증서를 받았다. 뵈레와 헤어진 후 자신과 결혼하겠다는 로댕의 약속이었다. 하지만 그 약속은 끝내 지켜지지 않았다. 클로델에겐 끝없는 기다림이 시작된 것이다.

둘 사이의 관계에 대해 로댕을 비난하는 이들은 그가 클로델의 인생을 짓밟고 그녀를 철저하게 이용했다고 믿는다. 클로델은 헌신적이었고 자신의 천재적 역량을 모두 쏟아부어 로댕을 도왔다. 클로델의 조각은 관능이 넘쳐흘렀다. 로댕도 언제부턴가 자신의 뮤

로댕의 모델이자 연인으로 비극적 삶을 산 카미유 클로델. 19세.

즈로서 끝없이 창작의 의욕과 영감을 가져다주는 클로델에게 의지하게 되었고 관능적 작품으로 침체기를 벗어나 새로이 도약했다. 둘은 영혼이 통하는 사이였는데 결과적으로는 클로델의 모든 것이 로댕의 것으로 빨려 들어가고 있었다. 로댕의 여성편력도 그녀를 더 힘들게 하는 요인이었다. 연인이 된 지 7년 후 로댕의 아이를 가진 클로델. 하지만 로댕은 그 아이를 책임지지 않았다. 본인의 의사와 달리 아이를 지워야 했던 클로델은 그때 로댕을 떠나기로 마음먹었다. 하지만 이성이 내린 결정을 그녀의 영혼은 도저히 받아들이지 못했다. 그녀에게 있어 두 사람의 영혼은 이미 하나였기 때문이다. 고통의 시간이 지속되는 동안 로댕은 그녀가 조각가로서 독립하여 인정받을 수 있도록 나름 노력했지만 그녀가 원한 것은 줄 마음이 없었다.

클로델은 결국 로댕을 떠났다. 이후 작곡가 드뷔시의 사랑을 받았지만 그에게도 오랜 내연의 여인이 있었다. 클로델은 자신의 작업실을 차리고 작품 활동에 전념했지만 평단의 반응은 싸늘했다. 가끔 고객들이 찾아와 작품을 사 갔지만 대부분 로댕이 보낸 사람이었다. 그녀는 점점 정신적으로 불안정해졌고 결국 정신병을 얻었다. 자신을 끔찍이 아끼던 부친의 보살핌을 받던 클로델은 부친 사망후 충격을 받고 증세가 심해져 병원에 들어가게 되었다. 그녀는 자신의 작품 대부분을 자기 손으로 부숴버렸다. 1917년 로댕이 죽고 그의 미술관이 생겨나 자신의 작품이 그곳에 전시된다는 것도 모른 채 그녀는 병원에서 지냈다. 그리고 30년간 자신의 집이던 병원에서 숨을 거두었다. 그 누구도 죽은 그녀를 맡으려 하지 않았기 때문에 무연고자가 되어 지금은 그 무덤조차 알 수 없다.

Vincent van Gogh
Auvers sur Oise

5장

마음속 열정을 그리다

_고흐와 오베르 쉬르 와즈

©gianni triggiani

5장 | 등장인물

빈센트 반 고흐(Vincent van Gogh, 1853~1890) _ 네덜란드 출신으로 프랑스에서 활동한 후기 인상주의 화가. 마음속 정열을 모두 쏟아낸 듯한 강렬한 색채와 필치로 많은 걸작을 남겼다.

폴 고갱(Paul Gauguin, 1848~1903) _ 고흐와 더불어 후기 인상주의를 대표하는 화가. 아를에서 잠시 고흐와 지내기도 했으며 문명을 벗어나 타히티 섬에서 그린 원초적 주제의 작품으로 유명하다.

폴 세잔(Paul Cézanne, 1839~1906) _ 인상주의로 출발해 새로운 그림으로 이후의 미술에 영향을 미친 후기 인상주의 화가.

내 그림은 왜 팔리지 않을까.
그건 나도 어쩔 수 없구나.
하지만 언젠가 내 그림이
물감 값 이상의 가치가 있다는 것을
사람들이 알게 될 날이 반드시 올 거다.

_ 고흐

몽마르트르 그리고
오베르 쉬르 와즈

고흐는 네덜란드 출신이지만 널리 알려진 작품 대부분을 그린 곳은 프랑스다. 프랑스 내에서도 지역을 나눠보면 한 곳은 파리와 그 인근이고 다른 한 곳은 남쪽의 아를과 그 인근이다. 이번 여정 상 아를까지 갈 수는 없기 때문에 파리 부근에서 하루 시간을 내서 고흐의 자취를 따라가 보기로 했다.

몽마르트르 르픽 가 54번지. 고흐가 이곳에서 살았다는 안내판을 관광객들이 보고 있다.

오전에 먼저 찾아간 곳은 파리 북서쪽에 있는 몽마르트르다. 지하철 2호선을 타고 블랑슈 역에서 내리면 몽마르트르의 명소 물랭루주가 있다. 1880년 이후로 이 일대는 술집과 카바레가 우후죽순 들어서 파리 최대의 유흥가를 형성했다. 물랭루주 오른편으로 난 곧은 골목길로 접어들면 그 길이 르픽 가이다. 계속 올라가 골목이 끝나는 삼거리에서 왼편으로 돌아 조금만 더 걸어가면 르픽 가 54번지 건물이 나온다. 평범한 아파트로 보이는데 늘 대문 앞에는 관광객들이 모여 있다. 이 건물에는 무슨 사연이 있을까. 파란색 대문 옆으로 조금 높은 곳에 이런 안내판이 붙어 있다.

'1886년에서 1888년까지 동생 테오가 살던 이 집에서 빈센트 반 고흐가 살았다.'

여전히 아파트로 사용되는 건물이라 관광하러 이 안으로 들어갈 수 없다. 그럼에도 고흐를 사랑하는 이들은 밖에서나마 그가 오랫동안 산 곳을 직접 눈으로 확인하려고 여기를 찾는다. 고흐는 이곳 몽마르트르에서 지내며 많은 그림을 그렸고 또 여러 화가들과 어울렸다. 그는 화구를 챙겨들고 나와 주로 동네 풍경을 그렸는데 당시 이곳이 시 외곽이었기 때문에 언덕의 양쪽 편 분위기가 완전히 달랐다. 남쪽은 분주한 도시였고 뒤쪽은 고즈넉한 전원이었다. 그는 언덕 너머 들판과 채소밭, 풍차 등을 즐겨 그렸는데 그 뒤로 도시가 빠르게 확장되면서 이젠 그가 그린 풍경을 더 이상 볼 수 없게 되었다.

오던 길을 계속 걸어가면 르픽 가는 오른쪽으로 크게 휘어진다. 계속 걸어가면 유명한 물랭 드 라 갈레트가 우리를 맞는다. 도심 한 가운데 모형이지만 거대한 풍차가 여전히 남아 있는 것이 새롭다. 오던 길을 계속 오르면 몽마르트르의 먹자 골목이 나온다. 난 여러 식당 중에서도 르 콩쉴라 카페를 좋아한다. 혼자 툭 튀어나온 모양새가 독특한 이곳은 가격도 적당하고 식사도 그럭저럭 먹을 만하다. 이곳은 고흐도 좋아한 곳이다. 그는 이곳에서 주로 식사를 해결했다고 전해지는데 친구들과의 약속 장소로도 이곳을 애용했다. 이 카페 주변엔 100여 년 전 추억

몽마르트르 샤크레 쾨르 성당으로 가는 길모퉁이에 자리한 르 콩쉴라 카페. 고흐는 파리에서 지내며 이곳에서 식사를 해결했다.

을 되새길 수 있는 명소들이 여럿 있다. 스탕달이나 졸라, 드가, 귀스타브 모로 등 작가와 예술가들이 잠들어 있는 몽마르트르 묘지, 지금도 격조 높은 샹송 공연을 하는 라팽 아질이나 모리스 위트릴로의 그림으로 유명한 레스토랑 라 메종 로즈 등이 대표적이다. 샤크레 쾨르 성당으로 가는 길에 자리한 테르트르 광장에는 지금도 많은 화가가 초상화를 그려준다. 파리 코뮌 때 죽어간 수많은 영혼들을 위로하기 위해 지어진 샤크레 쾨르 성당은 1910년 이래로 파리의 가장 높은 곳에서 시내를 내려다보고 있다. 이곳 몽마르트르에 정말 많은 관광객이 몰려온다는 걸 느낄 수 있는 곳이 바로 이 성당 아래의 계단이다. 그 옆의 케이블카 푸니큘레르도 쉴 새 없이 관광객들을 실어 올린다.

아쉽지만 몽마르트르 스케치는 이 정도로 하고 서둘러 오베르 쉬르 와즈로 출발한다. 기차를 타고 가야 하기 때문에 생각보다 시간이 많이 걸린다. 오베르 쉬르 와즈로 가는 길은 두 갈래다. 모두 한 번은 갈아타야 하는데 북역에서 기차를 타고 가면 생투앙 로몬 역이나 페르상 보몽 역에서 갈아타야 하고, 생 라자르 역에서 타고 가면 퐁투아즈 역에서 갈아타야 한다. 난 개인적으로 생 라자

파리에서 출발해 기차를 한 번 갈아타고 와야 하는 센 강변의 마을 오베르 쉬르 와즈. 파란 띠에 이곳 지명을 적어 넣은 기차역 앞에는 노란 해바라기 꽃이 피어 있었다.

르 역에서 퐁투아즈 역까지 간 후 기차를 갈아타지 않고 버스 타는 것을 좋아한다. 15분마다 있는 버스를 이용하면 오베르 쉬르 와즈 중심부에서 꽤 멀리 떨어진 가셰 박사의 집이나 고흐가 그림을 그린 여러 풍경에 내린 후 다시 버스로 마을까지 이동할 수 있어 체력을 아낄 수 있다. 파리 교통 패스인 나비고를 이용하면 이지역까지 버스나 기차를 무제한 이용할 수 있어 아주 유용하나 버스 이용이 초행길에는 어려울 수 있다. 이는 어느 정도 파리 주변을 다녀본 경험이 있는 분들에게 권한다. 오베르 쉬르 와즈에서 내리면 먼저 관광안내소를 찾아 지도를 구하는 것이 좋다. 이 지도는 고흐의 유적지는 물론 고흐가 남긴 그림이 어디에서 그려졌는지 잘 나와 있기 때문에 많은 도움이 된다. 그렇게 지도를 들고 고흐가 묵었던 라부 여인숙과 오베르 교회, 그의 무덤, 밀밭 등을 다니면 된다. 고흐는 이곳 오베르 쉬르 와즈에 와서 마을 전체를 둘러본 후 너무나 마음에 든다고 했다. 그리고 넘치는 의욕만큼이나 마을 곳곳을 누비고 다니며 많은 그림을 그렸다. 난 이곳에 처음 왔을 때 많이 놀랐다. 마을 뒤로 펼쳐진 드넓은 들판과 마을 앞을

오베르 쉬르 와즈 마을 한복판에 있는 라부 여관. 두 창문 사이에 이런 안내판이 붙어 있다.
"화가 빈센트 반 고흐가 이 집에서 지내다 1890년 7월 29일에 죽었다."

오베르 쉬르 와즈 관광 안내소. 그 앞에서 우리는 화구를 챙겨들고 그림을 그리러 나서는 고흐의 모습과 만날 수 있다.

고흐가 잠들어 있는 오베르 묘지의 출입문. 하늘과 대지의 경계선 높이로 담벼락이 세워져 묘지를 둘러싸고 있다.

지나는 강의 정취가 모두 정말 아름다웠기 때문이다. 그리고 그가 했다는 말이 지나가는 말이 아니었음을 깊이 느낄 수 있었다. 이번엔 가을에, 이미 추수가 다 끝난 계절에 다시 찾아왔다. 그런데도 고흐가 마지막 시간을 보낸 이 마을은 여전히 아름다웠다.

해가 뉘엿뉘엿 지고 있었고 다시 버스를 타고 퐁투아즈로 돌아가는 길이었다. 고흐의 무덤을 나와 밀밭에서 바라본 하늘은 구름 속에서도 왜 그리 푸르렀을까. 그 잔상이 쉬 지워지지 않았다.

인상주의의 승리가 보이던
1886년

1886년 2월 고흐는 불쑥 파리에 나타났다. 화가가 되겠다는 굳은 결심과 함께였다. 파리가 이번이 처음은 아니었다. 이십대 초반 화랑 점원으로 파리에서 일한 적도 있었다. 함께 시작했지만 동생 테오는 형과 달리 화상 일에 상당한 재능을 보였다. 반면 고흐는 연이은 사랑의 실패와 정서적 혼란으로 여러 가지로 힘든 시기를 보내고 오직 미술에만 전념하기 위해 파리로 온 것이다.

파리는 화가를 지망하는 이에게 꿈 같은 도시였다. 이곳엔 미술의 과거와 현재, 미래가 뒤섞여 창조의 에너지가 분출하고 있었다. 이 해에 열린 전시회 중에서 중요한 것만 네 건이었다. 살롱전과 같은 시기에 인상주의 마지막 전시회가 있었고, 인상주의 전시회에 불참한 모네와 르누아르가 국제전이라는 전시회에 참여했다. 낙선전 성격의 독립 미술가전도 주목할 전시회였다. 전반적으로 보자면 인상주의에 대한 지지세가 어느 정도 늘어난 형세였다.

이 시기에 스타로 떠오른 화가는 〈그랑드 자트 섬의 일요일 오후〉를 그린 쇠라였다. 처음엔 인상주의를 추구한 쇠라는 당시 활발하게 진행되던 광학 연구에 몰두해 개성 넘치는 그림을 연이어 발표했는데, 자신의 그림 스타일을 완성한 후에는 자신의 출발점이기도 한 인상주의를 비판했다. 시시각각 변화하는 빛에 주목한 업적이 인상파에 있지만 여전히 자연을 있는 그대로 그리는 한계에 머물렀다는 것이다. 쇠라는 인상주의를 '현재'로 규정하면서 자신이 '미래'라

쇠라, 그랑드 자트 섬의 일요일 오후, 1884~1886, 시카고 아트인스티튜트

고 선언한 셈이었다.

　같은 해 인상주의를 위해 오랜 전투를 해온 투사 졸라가 적진에 투항하는 사건이 벌어졌다. 졸라는 『루공 마카르 총서』라는 이름으로 당시의 시대상을 날카롭게 파헤친 일련의 소설을 발표한 그 무렵 가장 유명한 소설가였다. 소설 마니아 수준인 고흐도 졸라를 매우 존경했다. 졸라는 평론가로서도 이름을 날리고 있었다. 그간 들라크루아나 쿠르베, 마네 등이 외롭게 싸울 때 날카로운 필치로 이들을 변호해온 이른바 인상주의 진영의 몇 안 되는 투사였다. 그런데 그가 신작 소설 『걸작』에서 변절하고 만 것이다. 이 소설의 주인공은 '인상주의 화가'였다. 새로운 그림을 세상에 선보였지만 인

정받지 못하고 결국 미쳐 자살하고 마는 주인공을 두고 처음엔 모두가 마네를 염두에 두고 썼다고 생각했다. 하지만 자세히 읽어보면 대부분의 일화는 세잔의 삶에서 따온 것이었다. 졸라와 세잔은 동창이었고 이 둘은 절친 중의 절친이었다. 졸라가 없었다면 세잔은 화가를 포기했을 거라는 말이 있을 정도로 세잔이 무척 어려운 시절 물질적으로나 정신적으로 큰 도움을 준 이가 졸라였다. 하지만 이 작품에서 졸라는 인상주의는 명백히 실패했다고 선언하고 자신의 친구인 세잔 역시 실패한 화가라 단정했다. 고향인 프로방스에서 열정적으로 그림에 매달리고 있던 세잔은 이 소설을 읽고 배신감을 느낀 후 30년 우정을 끝냈다. 불과 몇 년 후에 인상주의의 승리가 찾아온 것을 생각하면 졸라의 투항은 두고두고 큰 아쉬움을 남긴다. 졸라가 이들과 다시 화해하는 건 무려 십여 년이 지나서이다.

세잔, 커다란 소나무와 생트 빅투아르 산, 1885~1887, 코톨드미술관
세잔은 사실성을 포기하더라도 화가의 머릿속에서 사물의 본질을 보다 명확히 포착해내야 한다고 주장했다.

세잔은 아버지 몰래 오랫동안 아들을 키웠다. 부유한 집안 출신이던 그는 가난한 소작농의 딸과 사랑에 빠졌는데 이 사실이 알려지면 집에서 내쫓길까 두려워 비밀로 한 것이다. 이 무렵 비밀이 탄로나 실제로 큰 곤욕을 치르기도 하지만 부친이 그를 받아주면서 미뤘던 결혼도 하고 나중에 많은 유산도 물려받는다. 그 역시 인상주의에서 출발했지만 다른 화가들보다 먼 곳을 보고 있었다. 틀에 박힌 그림을 거부하고 인상을 포착해 진실된 그림을 그리려 한 노력은 분명 의미 있는 진전이었지만 세잔은 그것만으로는 충분하지 않다고 보았다. 인상주의도 결국엔 자연을 더 정확히 그리려는 것에 불과하지 않느냐는 비판이었다.

"한 순간의 인상을 포착하는 데에만 너무 매달려 있는 것이 아닐까. 그러다 보니 무계획하고 무분별하게 보이지 않는가. 미술은 그것 너머의 무엇을 포착해야 한다."

세잔은 설령 그것이 그림의 사실성을 무너뜨리더라도 화가의 생각이 그림에 더 적극적으로 반영되어야 한다고 생각했다. 즉 화가는 대상을 더 적극적으로 낯설게 보기를 시도해야 하고 이를 통해 대상이 가진 본질을 끄집어낼 수 있어야 한다는 것이다. 그가 입체도형의 개념으로 사물을 이해하려 한 것도 그 일환이었다.

고흐가 파리에 오기 전에 화상으로 일한 경험이 있다는 것에 주목하는 이는 많지 않다. 화상이 하는 일이라는 것은 무엇인가. 그건 비교적 알려지지 않은 새로운 그림을 싸게 사서 나중에 유명해지면 비싸게 파는 꽤 전문적인 직업이다. 이 일을 하면서 고흐는 세계 미술의 흐름에 대해 어느 정도는 지식을 갖고 있었을 것이다. 이런 경력을 갖고 있었지만 고흐에게도 인상주의 그림은 이해하기 어려웠다. 그는 많은 그림 중에서 밀레의 그림을 가장 좋아했다. 코로 등 바르비종파의 그림도 좋아했다. 그래서 그의 초기 그림들에는 밀레의 영향이 강하게 남아 있다. 그는 화가로서 기초가

전혀 없었다. 몇 군데 아카데미에 등록한 적은 있지만 정규 과정을 제대로 이수한 적은 없다. 그의 마음엔 열정이 가득하고 눈도 밝게 빛났지만 그에 비해 그의 손은 너무나 어설펐다. 그러나 그는 끈기 있게 노력했다. 그는 편지에 이렇게 썼다.

"내 머리와 가슴에 가득 찬 것을 그림으로 보여줄 날이 올 거야."

테오는 형을 위해 몽마르트르 언덕 위에 있는 넓은 집으로 이사했다. 물랭 드 라 갈레트에서 그리 멀지 않은 곳이었다. 이곳은 시내가 한눈에 내려다보일 정도로 전망이 좋았다. 고흐는 인근의 코르몽 화실에서 그림을 배웠는데 이곳에 다니던 로트레크와 친구가 되었다. 그리고 이 시기에 평생의 친구가 되는 에밀 베르나르도

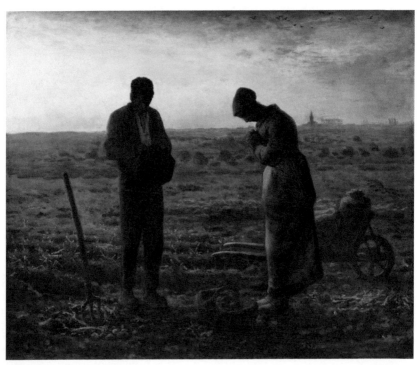

밀레, 만종, 1857∼1859, 오르세미술관
고흐는 화가로서 초창기에는 밀레와 같은 화가가 되기를 소망했다.

고흐, 방에서 내려다 본 파리 풍경, 1887, 반 고흐 미술관
고흐가 테오와 함께 살던 집의 방에서 그린 그림으로 인상파의
영향이 크게 드러난다.

알게 된다. 쾌활하고 악동 기질이 있는 로트레크는 매주 주말에 퇴폐적이고 자유분방한 파티를 열었다. 당시 로트레크의 애인이던 수잔 발라동의 기억에 따르면 고흐는 매주 자신의 그림을 들고 이 파티를 찾았다고 한다. 친구들은 이 순진한 친구가 미술의 미래를 말할 때마다 어찌나 열정적으로 변하는지 깜짝 놀라곤 했다. 이들은 아이디어가 솟구치는 고흐에게 많은 영감을 받았고, 개인적으로도 좋아했다. 고흐도 친구들과 어울려 파리의 밤문화를 즐겼다. 술을 진탕 마시는 법도 배웠다. 가까운 곳에 탕기 영감의 화방이 있었다. 이곳에 그림을 주면 물감과 그림 도구를 얻을 수 있어서 가난한 화가들이 즐겨 애용했는데 새로운 친구들과 사귀는 장이 되었다.

파리에서 고흐는 새로운 그림들을 접하며 이전의 갈색조의 어두운 화풍을 버렸다. 색채만이 아니라 분위기도 한껏 밝아졌다. 노동자와 농민, 가난한 이들의 삶을 그리던 그의 그림에서 이젠 사회적인 메시지는 사라졌다. 함께 지내는 친구들은 고흐에게 가끔 엉뚱한 면이 있다는 것도 알게 되었다. 가끔은 이유 없이 우울해 있기도 했고 그러다 갑자기 큰 소리로 즐거움과 고통을 표현해 깜짝 놀라기도 했다. 그리고 논쟁에 빠지면 거기에 너무 몰두하곤 했다. 이런 면면도 있었지만 어쨌든 고흐는 착하고 좋은 친구였다.

고흐가 고갱을 만난 건 같은 해 11월의 일이었다. 당시 고흐는 서른셋이고, 고갱은 서른여덟이었다. 둘은 여러 면에서 많이 달랐지만 의외로 잘 어울렸다. 고갱은 늘 냉철하고 확신에 차 있었다. 그

는 천성적으로 저항 정신이 있었다. 그래서 새로운 그림을 그리려
는 화가들 중 따르는 이가 많았다. 그는 누벨 아텐 카페를 자주 드
나들었는데 여기에 고흐도 자주 데리고 갔다. 고흐는 인상주의를
대표하는 화가들을 선망의 마음으로 접했지만 곧 실망감을 안게
되었다. 이들은 이제 동지라 하기도 어려울 정도로 서로 생각이 달
랐고 유대감도 없었다. 토론은 서로에게 도움이 되지 않았고 날선
비난 속에 상처만 남았다.

고흐는 새로 친하게 된 시냐크과 함께 열심히 그림을 그렸다. 시
냐크가 기억하는 고흐는 물감 덕지덕지 묻은 옷에 물감이 채 마르
지도 않은 캔버스를 흔들고 다니며 큰 제스처와 큰 소리로 말하는
친구였다. 그런 가운데서도 고흐는 뜻이 맞는 화가들과 함께 전시
공간을 빌려 그림을 전시하는 일에 몰두했다. 인상주의 이후의 그
림을 고민하는 동료들에는 로트레크, 베르나르, 고갱, 시냐크, 루이
앙크탱 등이 있었다. 고흐에게 1887년은 나름 의미 있는 도전의 시
기였지만 성과는 잘 나지 않았다. 그리고 이 시기에 극심한 불경기
가 찾아왔다. 고흐가 너무나 많은 일과 많은 사람 사이에서 부대끼
는 동안 그의 힘은 완전히 소진되었다. 열정이 고갈되자 고흐는 아
주 독한 술을 즐겼다. 그는 술에 취해 지내며 평소 자신이 꿈꾸던
생각을 펼쳐보았다.

'이 어려움을 이겨내는 방법은 공동체를 만드는 방법 밖에 없어.
함께 모여 살면서 경비를 줄이고, 그림이 팔리는 사람이 다른 이들
을 도와주면 버텨나갈 수 있을 거야.'

동료들 모두가 시큰둥했고 실제로 실현하기에도 너무나 이상적
인 구상이었지만 그는 점점 이 구상에 빠져들었다. 고갱이 베르나
르가 있는 브르타뉴의 퐁타벤 지역으로 떠나자고 제안했을 때 고
흐는 잠시라도 따뜻한 남쪽에서 지내고 싶다고 했다. 그는 당시 세
잔과 몽티셀리라는 화가에게 관심이 많았는데, 이들은 프랑스 남
부 프로방스에서 활동하고 있었다. 우선 아를로 갔다가 프로방스

로 넘어갈 계획을 했다. 알퐁스 도데의 소설 『아를의 여인』을 즐겨 읽던 고흐는 이 소설의 배경이 된 아를을 열렬히 동경했을 것이다. 테오도 남쪽으로 가겠다는 형의 생각에 동의했다. 사실 고흐는 함께 지내는 사람들을 피곤하게 하는 면이 있었다. 점점 자신을 힘들게 하는 형과 함께 지내기보다는 돈이 더 들더라도 따로 떨어져 사는 게 낫겠다고 생각한 것이다.

모두가 잠든 시각 몽마르트르 뒷골목. 멀리 샤크레 쾨르 성당이 보인다. 깊은 새벽 모두가 잠든 시간 가로등 불빛만이 몽마르트르 거리를 밝히고 있다. 지난 세기를 산 위대한 화가들 중 몇몇은 아마도 이 시각쯤마다 술에 취해 가스등이 불을 밝히는 이 골목길을 걸었으리라. 관광객으로서 만나기 어려운 장면의 하나이다.

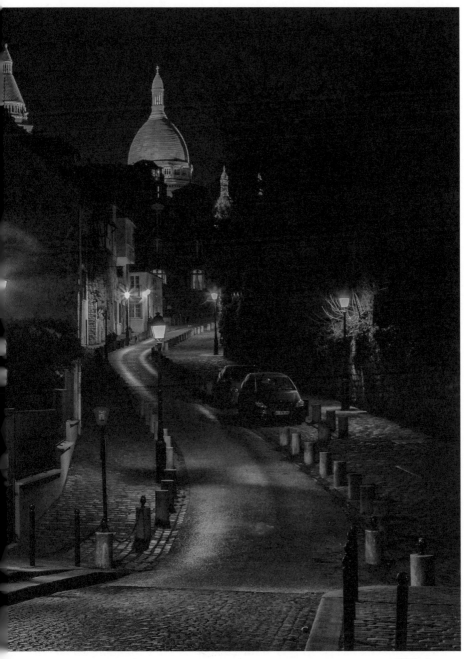

©Didier Ensarguex

귀를
자르다

1882년 2월 따뜻한 곳을 찾아 아를에 온 고흐는 눈으로 덮여
꽁꽁 얼어붙은 그곳에 적잖이 실망했다. 하지만 며칠 지내면서 아
늑한 이 고장이 마음에 들었다. 자신의 꿈을 이룰 적당한 곳으로

고갱, 과일 따기 또는 망고, 1887, 반 고흐 미술관
마르티니크 섬에서 그려진 이 그림은 고흐와 테오를 매료시켰다. 테오는 이 그림을 구매하고 고갱에 대한 지원을 결심한다.

여겨졌다. 고갱과 베르나르를 비롯해 어려움을 겪는 동료들을 모두 이곳에 모아서 함께 작업하는 상상은 그를 신나게 했다. 그는 아를을 돌아다니며 많은 풍경을 그렸다. 〈밤의 카페〉, 〈밤의 카페 테라스〉, 〈론 강에 비치는 별빛〉 등은 이 시기에 그려진 걸작들이다. 고흐는 동생 테오를 졸라서 고갱을 후원하게 만들었다. 고갱으로부터 작품을 받는 조건으로 생활비를 제공하라고 한 것이다. 고갱은 퐁타벤에서 베르나르와 함께 작업하면서 자신의 미술이 나아가야 할 방향성을 찾았다. 그건 종합주의와 클루아조니슴이라고 불리는 것이었다. 스테인드글라스처럼 뚜렷한 검정색 선으로 그림의 구획을 나누고 그 안쪽을 강렬한 색으로 채워 넣는 방식이었다. 이제 그는 실제 형태와 색채에 구애되지 않고 자신의 내면에서 얻어진

고흐, 노란 집, 1888, 반 고흐 미술관
중앙에 초록색 창문을 가진 노란집이 고흐와 고갱이 함께 지낸 집이다. 지금은 남아 있지 않다.

종합적인 형태로 자연스럽게 표현할
수 있게 되었다. 테오도 고갱의 가능
성을 매우 높게 보았다. 당시 고갱은
빚도 많고 경제적으로 절망적인 상
황이었는데 아를로 가고 싶은 마음
은 별로 없었지만 테오의 제안 외에
는 선택의 여지가 없었다. 여러 동료
들 중에서 거의 자신의 우상이라 할
수 있는 고갱이 자신의 곁으로 온다
는 소식에 고흐는 마치 새색시처럼
들떴다고 전해진다. 그는 역 주변에
작은 집을 빌려 온통 노란 색으로
꾸몄다. 그리고 일련의 해바라기 그
림을 그려 고갱의 방을 장식했다.

고흐, 해바라기, 1888, 반 고흐 미술관

10월. 마침내 고갱이 도착했다. 새벽에 도착해 카페에서 시간을
보내고 집에 들어선 고갱은 노란 집에 온통 노란 해바라기 꽃이 장
식된 장면을 보았다. 고흐 식의 열렬한 환영에 다소 얼떨떨한 마음
이었을 것이다. 어쨌든 경제적인 문제는 테오의 후원으로 해결됐
으니 두 화가는 이제 이 집에서 그림만 열심히 그리면 되었다. 그
렇게 둘은 그림에 대한 열정을 공유하며 함께 생활했다. 둘은 파리
에서부터 워낙 미술에 대한 토론을 즐기던 사이였다. 고갱은 인상
주의를 넘어 그 대안을 제시하려는 확고한 목표 의식이 있었다. 그
는 그림이 자연을 그대로 그려서는 안 된다고 강조했다. 실제의 자
연보다 더 중요한 것은 마음속에서 느낀 자연으로 화가는 이를 잘
구현해내야 한다는 것이다. 고갱의 확신에 찬 미학관은 고흐의 그
림에 많은 영향을 미쳤다.

그런데 둘은 달라도 너무나 달랐다. 고갱은 화가가 되기 전에 주
식중개인이었고 깔끔하게 생활하는 편이었다. 하지만 고흐는 정리

정돈이나 청소와는 거리가 멀었다. 며칠 지내본 후 고갱은 안 되겠다는 생각이 들었는지 두 사람이 할 일의 목록을 만들고 서로 역할을 분담했다. 형님으로서 생활에 질서를 잡은 것이다. 이들은 초반에는 매 끼니 인근 카페에서 해결했지만 나중에 경비를 줄이기 위해 직접 요리를 하기로 했는데 다행히 고갱이 요리를 잘했다. 매번 얻어먹기 미안했던 고흐도 가끔 고집을 피워서 요리를 했는데 사실 그는 요리를 할 줄 몰랐다. 고갱으로서는 실험 대상이 되는 느낌이었을 것이다. 나중에 우스개처럼 이런 말을 한 적도 있다.

"고흐의 요리는 꼭 그의 그림처럼 온갖 색채로 뒤범벅이었지."

둘은 성격도 많이 달랐다. 그림에 대한 불굴의 신념을 바탕으로 세속적으로도 성공을 추구한 고갱은 성격이 차갑고 다소 거만하다는 단점이 있었다. 그는 남의 이야기에 깊이 공감하는 편이 아니었다. 반면 그림으로 더 나은 세상을 만들겠다는 이상주의자 고흐는 자신의 생각을 가감 없이 열정적으로 쏟아내는 편이었다. 그는 그것이 현실적인지 아닌지를 떠나 자신이 느끼고 바라는 것에 고집스럽게 집착하는 편이었다. 여러 친구들과 함께 토론할 때에는 큰 문제를 느끼지 못했는데 둘만의 대화가 이어지면서 서로 다른 점을 더 크게 느끼게 되었다. 서로 공감하지 않으면서도 상대의 말에 건성으로 동의하는 경우가 많아졌고 이는 나중에 갈등의 원인이 되었다.

그러는 중에도 둘은 열심히 그림을 그렸다. 둘은 아를의 풍경을 그렸고 주변 지인들도 그렸다. 같은 장소에서 각자의 개성어린 작품을 많이 남겼다. 그리고 자신의 초상화를 그려서 교환하고 서로의 모습도 그려주었다. 훗날 고갱이 고흐가 그림을 그리던 모습을 회상한 적이 있다.

"그는 마치 처음부터 자신 속에 내재되어 있던 것 같이 일순간에 모든 것을 포착해냈다. 이러한 원동력을 바탕으로 그는 햇살 가득한 태양을 되풀이해서 그리고 있었다."

둘은 그림 그리는 스타일도 달랐다. 고갱은 현장 스케치를 하고 와서 작업실에서 그 스케치를 어떻게 활용할지 다시 고민하는 스타일이었다. 반면 고흐는 어떤 장소에서 그림을 시작해 그 자리에서 완성했을 때 크게 만족했다. 둘 가운데 인상주의에 좀 더 가까운 사람은 고흐였다. 고흐는 현장의 즉흥성을 중시했고 고갱은 기획을 통한 재구성을 중시했다. 그림은 꾸준히 그렸지만 둘 사이의 대화는 점점 줄어들었고 이야기를 나눠도 맞장구보다는 날선 반박이 오가는 경우가 잦았다. 고흐는 고갱이 떠날지도 모른다는 생각에 두려워졌고 심리적인 불안정은 사태를 점점 악화시켰다. 아를에서의 생활에 회의를 느끼며 고갱의 말수가 부쩍 줄어든 무렵이었다. 해바라기를 그리던 고흐의 모습을 고갱이 그렸다. 그 초상화

고갱, 해바라기를 그리는 고흐, 1888, 반 고흐 미술관
이 그림을 본 고흐는 자신의 모습이 별로 마음에 들지 않아 고갱에게 불만을 표했다고 전해진다.

를 보고 고흐는 기분이 나빠졌다.

"바로 나를 그린 거잖아. 하지만 왠지 미친놈 같아."

그 순간은 별 문제가 없었는데, 그날 술집에 가서 둘은 말싸움을 벌였다. 고갱은 그때 고흐가 면도칼을 들고 자신을 위협했다고 회상했다. 자신은 고흐가 제풀에 지칠 때까지 노려볼 수밖에 없었고 집에 들어갈 수 없어 다른 곳에서 묵었다는 것이다. 그런데 그날 밤 고흐는 자신의 왼쪽 귀를 잘라냈다. 그러고는 어느 창녀에게 가서 선물이라고 던져주고 집에 돌아와 쓰러져 잠이 들었다. 창녀의 신고를 받고 경찰이 들이닥쳐 그를 병원에 데리고 갔다. 이 사실을 안 고갱은 테오에게 급히 전보를 쳤고 테오가 이튿날 도착했다. 치료가 끝나고 별 문제가 없을 것이란 진단을 받자 테오는 파리로 떠났는데 고갱도 테오와 함께 떠났다. 그렇게 9주 간 이어온 이들의 동행은 끝났다.

그런데 고흐가 칼을 들고 위협했다는 것은 오직 고갱이 남긴 '회상록'에 의존한 것이다. 하지만 고갱이 처음 이 사건을 지인들에게 말할 때에는 면도칼을 들고 위협했다는 이야기를 전혀 하지 않았다고 한다. 많은 고흐 연구자는 '회상록'의 내용이 사실이 아닐 것이라 여긴다. 벌어진 일이 자신의 책임도 있다는 것 때문에 죄책감을 느낀 고갱이 기억을 왜곡했을 것이란 주장이다.

고흐는 그 뒤로 정신과 치료를 받았고 괜찮다는 진단을 받았지만 이후 생 레미에 있는 정신병원에 입원했다. 그곳에서도 그는 열심히 그림을 그렸다. 그의 꿈은 산산이 깨졌다.

고흐, 파이프를 물고 귀에 붕대를 한 자화상, 1889, 개인 소장
고갱이 떠난 후 고흐는 부상을 입은 자신의 모습을 그렸다.

이제 그는 무엇을 위해 살아야 할 것인가. 그에게 남은 것은 오직 그림뿐이었다.

그 뒤로도 고흐는 고갱에게 지속적으로 편지를 보냈다. 그는 고갱과 함께 지낸 아를의 생활을 다시 꾸리고 싶었다. 하지만 고갱은 고흐를 찾지 않았다. 테오의 노력에도 고갱의 작품은 팔리지 않았고 이제 고흐와 그의 동생 테오를 만날 이유도 없어졌다. 하지만 먼 훗날 이때 아를에서 머물던 시기를 돌아보며 고갱은 의미 있는 이야기를 남겼다.

"사람들은 아마 모를 것이다. 우리는 거기서 많은 이야기를 나눴고 많은 일을 해냈으며 서로에게 많은 도움을 주었다. 다른 사람과도 그럴 수 있었을까? 그건 우리에게 매우 뜻 깊은 기간이었다."

밀이 춤을 춘다
까마귀가 난다

귀를 자른 사건이 벌어진 후 고흐는 동네에서 미친 사람 취급을 받았다. 고흐도 자신을 믿을 수 없었다. 귀를 왜 잘랐을까? 그건 고갱을 보낼 수 없다는 집착이 빚어낸 극히 충동적인 행동이었을 것이다. 잘라낸 귀를 창녀에게 준 것도 본래는 그곳에 고갱이 있으리라 생각하고 담판을 지으러 갔다가 고갱이 없으니 별 생각 없이 그렇게 행동했을 것이다. 후회는 아무런 소용이 없다. 그는 지극히 '위험한' 사람이 되었고 어쩔 수 없이 정신병원에 입원했다. 이듬해 2월 노란 집은 폐쇄되었다.

생 레미는 아를에서 북동쪽으로 멀리 떨어진 곳이다. 차로 30분 정도 가야 하는 거리다. 감금된 생활을 정말 힘들어했지만 차츰 통제가 풀리고 그림을 그릴 수 있게 되었다. 그는 감시를 받아야 했기 때문에 행동반경이 아주 제한적이었지만 계속 그림을 그렸다. 이때부터 그의 그림은 춤추는 붓이라 표현할 정도로 힘차고 리드미컬하게 바뀐다. 이는 〈별이 빛나는 밤〉에서 볼 수 있듯 '고흐'라 할 때 떠올리는 전형적인 화풍이다. 많은 이는 이 스타일이 고흐의 광기가 빚어낸 효과라고 말하기도 한다. 편지의 내용을 보면 그는 이 시기 자신의 광기에 대해 자각하고 있었다.

"나는 끝없이 내가 왜 여기 있는지 그 이유를 찾고 있다. 그러다 격렬한 공포와 전율이 밀려와 아무 생각도 할 수 없게 된다. 내 머리 속엔 알 수 없는 미친 그 무언가가 있는 게 확실하다."

고흐, 별이 빛나는 밤, 1889, 뉴욕 현대 미술관

　이 그림은 그에게 야외 작업이 허락된 지 얼마 되지 않은 6월에 그려졌다. 그런데 이 그림은 어디를 그린 것인지 확실하지 않다. 멀리 갈 수는 없는 상태였고 병원 가까운 곳을 그렸을 텐데 이런 풍경이 가능한 곳이 없다. 그는 상상화를 그렸을까? 아니면 간단한 스케치만 한 후 돌아와 임의로 풍경을 그려 넣었을까? 어쨌든 우리는 많은 상처를 받고 고통 속에 있는 그의 영혼이 쏟아내는 이야기가 마구 소용돌이치는 모습을 보게 된다.

　고흐는 돌아가고 싶었다. 밝은 햇살의 고장 아를. 이곳을 너무나 사랑했지만 그는 이제 더 이상 이곳에 있을 수 없었다. 그는 동생에게 북쪽으로 가게 해달라고 편지를 보냈다. 테오가 여기저기 알아보다가 피사로의 도움으로 오베르에 있는 의사를 섭외했다. 그때는 이미 10월이었는데 고흐의 상태가 갑자기 좋아져 다시 그림

에 푹 빠지게 되었으므로 이 계획은 조금 미뤄졌다. 그는 이 시기에 발작과 좋은 상태를 오갔다. 정신이 맑을 때는 치열하게 그림을 그렸고 아플 때에는 전혀 그리지 못했다. 1890년 들어 발작이 더 빈번하게 일어나자 고흐는 결국 오베르에 있는 가셰 박사를 찾아갔다. 남쪽으로 온 지 2년 여. 그는 남프랑스를 그린 무수한 그림과 병원에서의 추억을 챙겨들고 다시 북쪽으로 돌아갔다.

5월 17일 파리로 돌아온 고흐는 테오의 집에서 사흘을 묵었다. 테오의 아이들을 보고 감격했으며 집안 가득 전시된 자신의 그림을 보면서 생각에 잠겼다. 많은 친구가 고흐를 보러 왔다. 그렇게 훌쩍 사흘이 지나고 고흐는 가셰 박사를 만나기 위해 오베르로 떠났다. 가셰 박사는 우울증 환자를 치료하는 의사로 아마추어 화가이기도 했는데, 고흐의 그림을 아주 높게 평가했다. 그는 고흐에게 자신의 초상화를 그려달라고 부탁했다. 고흐는 박사가 자신과 잘 통하는 사람이라고 느꼈는데 그래서인지 박사의 모습도 상당히 우울한 사람으로 그렸다.

고흐는 오베르에서 활력을 되찾았다. 마치 끝을 향해 달려가는 사람처럼 그림도 하루에 한 작품 이상 맹렬히 그려냈다. 처음엔 가셰 박사의 집 주변만을 그렸지만 점점 멀리 나가서 마을 여기저기를 누비며 그림을 그렸다. 가셰 박사도 상당히 낙관적이었다. 이대로 가면 치료를 받지 않고도 정상적인 삶이 가능할 것이라 기대했다. 하지만 고흐는 마음 깊은 곳의 두려움을 떨치지 못했다. 다시 발작이 찾아올까 하는 두려움부터 최근 테오의 표정이 영 밝지 않은 것까지 불

오베르에 있는 가셰 박사의 집. 고흐는 이 집 주변에서도 많은 그림을 남겼다.

안은 그의 마음을 짓눌렀다. 테오는 회사를 그만두고 독립하려는 생각을 심각하게 하고 있었다. 상사는 테오가 인상주의 계열의 그림만 모으는 것에 불만이 있었는데 이는 테오에게 심한 스트레스를 주었다. 하지만 가족 생계비에 형의 생활비와 치료비까지 부담하는 처지라 모아둔 돈이 없었다. 테오에게도 어려운 시기였다.

7월 6일. 고흐는 테오와 심각하게 다투었다. 테오의 아이가 오랫동안 아파 두 부부가 탈진한 상태였는데 아이가 조금 나아졌다는 말을 듣고 고흐가 집에 들이닥쳤다. 손님을 맞을 수 없을 정도로 엉망인 집에 자기 생각만 하고 찾아온 것이다. 고흐는 나름대로 자기 작품이 엉망으로 걸려 있고, 탕기 영감에게 보관중인 자기 작품들도 보관 상태가 나빠 기분이 나빴다. 그날 고흐가 왔다는 말을 듣고 친구들이 테오의 집으로 몰려왔다. 엎친 데 덮친 격이었다. 로트레크가 와서 분위기를 띄우니 이들이 있는 동안은 그럭저럭 분위기가 괜찮았다. 하지만 이들이 물러나자 서로 잔뜩 화가 난 형제는 언성을 높였다. 그러다 생활비에 대한 이야기까지 나왔다. 고흐로서는 정말 듣기 힘든 말이었다. 그간 자기를 위해 희생한 동생이 큰 어려움에 처했는데 짐만 되는 자신의 모습이 끔찍하게 여겨졌다. 그는 친구와 약속이 있었는데도 서둘러 오베르로 떠났다.

갑작스러운 파국은 오지 않았다. 테오는 그 뒤로도 형을 지원했다. 그런데 우연한 일로 고흐와 가셰 박사와의 관계가 끝나고 말았다. 테오와의 일로 심리가 불안해진 고흐는 가셰 박사에게 화를 냈다. 가셰 박사의 진찰실에 고흐의 친구인 아르망 기요맹의 그림이 있었는데 고흐는 그 그림을 칭찬하면서 함부로 두지 말고 액자에 넣어달라고 부탁했다. 그런데 파리에서 돌아와 박사를 만났는데 그 그림이 그대로 있었다. 큰 소리로 화를 내면서 네덜란드 말로 뭐라고 외친 고흐는 호주머니에 손을 넣었다. 파이프를 꺼내려는 것은 아니었다. 당시 파이프는 아래층에 있었기 때문이다. 두 사람은 서로의 얼굴을 한동안 마주 보았다. 긴장된 순간이 지나자 고흐

고흐, 까마귀가 나는 밀밭, 1890, 반 고흐 미술관

는 막 정신을 차린 듯 아무 말도 없이 사라졌다.

　파리에서 돌아온 뒤 고흐는 〈까마귀가 나는 밀밭〉을 그렸다. 특유의 임파스토 기법이 강렬하다. 즉 힘찬 필치로 두텁게 물감을 발라 그 질감이 선명히 도드라진다. 이 그림을 그린 후 고흐는 테오에게 보낸 편지에 이렇게 썼다.

　이번에 보내는 그림들은 거친 하늘 아래
　드넓게 펼쳐진 밀밭을 그린 것들이다.
　내가 느끼는 슬픔과 지독한 외로움을

따로 표현할 필요가 없을 것 같구나.

이 작품들이 내가 말로 전할 수 없는 것,

내가 시골에서 본 활력과 힘을

너에게 전해줄 수 있을 거라고 생각한다.

이 글의 의미는 분명하지는 않다. 다만 슬픔과 고독감이 그의 마음을 점령하고 있다는 것과 동생 부부에게 위로와 격려를 해주고 싶은 마음은 분명하다. 그는 출처를 알 수 없는 권총을 가지고 다녔다. 자살을 결심한 것일까?

7월 27일. 점심을 먹은 고흐는 언제나처럼 그림을 그리기 위해 밖으로 나갔다. 그는 오베르 성 뒤편 밀밭으로 갔다. 수확이 끝나 묶어둔 밀짚이 도처에 있었다. 그는 왼쪽 가슴에 권총을 겨누고 방아쇠를 당겼다. 총알은 심장을 벗어났고 척추 앞에서 멈췄다. 고흐는 기절했는데 다시 눈을 떴을 때에는 해가 질 무렵이었다. 그는 권총을 찾지 못하고 하숙집으로 돌아왔다. 평소보다 오랜 시간이 걸렸을 것이다. 그가 평소보다 늦게 돌아왔고 움직임도 이상해 하숙집 주인이 그를 살피다 혼비백산했다. 의사가 왔고 가셰 박사도 서둘러 불려왔다. 고흐는 자신이 쏘았다고 말했다. 다음날 경찰관이 왔고 테오도 모든 일을 뒤로 하고 달려왔다. 고흐가 말했다.

"울지 마라. 난 모든 것이 잘되리라 믿고 한 일이다."

그리고 두 형제는 오랫동안 네덜란드 말로 대화를 나눴다. 새벽 1시에 고통을 호소하던 고흐가 죽었다. 서른일곱의 젊은 나이였다. 형이 죽은 후 슬픔에 잠겨 있던 테오도 정신착란에 빠졌다. 그는 네덜란드로 돌아가 정신병원에 들어갔는데 그간 건강이 좋지 않던 데다, 여러 합병증이 일어나 이듬해 1월에 세상을 떠났다. 서른세 살. 형이 죽은 지 불과 6개월 만이었다.

오베르 묘지의 고흐와 동생 테오의 무덤.

우리는 어디에서 와서
어디로 가는가

고흐가 죽은 후 몇 달 만에 쇠라가 숨을 거두었다. 독립 미술가전 기간 중이었고 독감 때문이었다. 쇠라는 광학과 색의 원리에 몰두해 잘게 쪼갠 원색을 콕콕 찍어서 그림을 그렸다. 물감을 섞으면색이 탁해지기 때문에 자연의 빛과 색을 표현할 수 없다고 생각한것이다. 그러면서 원근법적인 공간과 전통적인 구성도 중시해 인상주의가 소홀히 한 부분까지도 끌어안는 성과를 보여주었다. 그의

마지막 작품이 된 〈서커스〉는 그동안의 작품과 달리 매우 대담하다. 상당히 공들여 구성해 서커스 현장의 역동성을 잘 담아냈으나 등장인물들의모습과 표정을 의도적으로 과장하고기괴하게 그렸다. 쇠라가 죽은 뒤 분할주의라고도 불리는 점묘화는 시냐크가 대표하게 된다.

고갱은 아를을 떠난 후 한적한 퐁타벤에서 작품 활동을 했는데 그곳에 많은 관광객이 몰려들자 더 한적하고 조용한 곳을 찾아 제자들과 거처를 옮겼다. 그림 판매는 신통치 않았고 제자들이 마련한 생활비로 겨

쇠라, 서커스, 1891, 오르세미술관

우 겨우 삶을 이어가고 있었다. 고흐가 죽고 테오도 곧 이어 죽자 상황은 더 나빠졌다. 고갱은 도시 문명과 파리의 부르주아 문화에 점점 환멸을 느끼고 있었다. 어릴 때의 경험으로 먼 이국땅에 동경을 갖고 있던 그는 멀리 타히티로 떠났다. 이국적 주제의 그림으로 승부해보겠다는 생각이었다. 당장의 생계는 초상화를 그리면 되리라 가볍게 생각했다. 하지만 그곳의 분위기는 고갱에게 그리 우호적이지 않았다. 고갱은 현지 사람들에게 매력적인 화가가 아니었다. 일이 잘 풀리지 않았고 식민지에서 벌어지는 부조리한 일들도 고갱의 마음을 불편하게 했다. 그래서 고갱은 원시적인 삶이 있는 곳으로 찾아 들어갔다. 마타이에아라는 곳에 정착해 그림을 그렸고 테하마나라는 소녀와 함께 살았다. 타히티는 실로 오랜만에 그의 마음에 평안을 가져다주었다. 유일한 문제는 그림이 팔리지 않는다는 것이었다. 야심작들을 연이어 파리로 보냈지만 그의 그림에 관심을 갖는 이가 없었다. 좌절의 나날이었다. 그는 과감하게 자본주의 문명을 거부하고 멀리 떠나 스스로 아웃사이더가 되었지만 마음속으로는 자신이 완전히 잊힐지도 모른다는 두려움에 시달렸다. 그는 뼛속 깊이 속세의 인간이었던 것이다. 자신의 고귀한 예술을 인정받고 성공하겠다는 확신과 기대치가 높은 만큼 기약 없이 세월만 가는 것에 늘 조바심을 느꼈다. 그는 어느 정도 그림이 모이자 프랑스로 돌아가 승부를 걸어보기로 했다.

1893년 7월 마르세유에 도착한 그는 우선 작업실을 구했다. 이때 숙부가 죽으며 유산을 남겨줘 갑자기 여유가 생긴 그는 빚도 갚고 개인전을 준비할 수 있었다. 드가의 강력한 추천으로 화상 뤼엘은 고갱의 개인전을 열었는데 반응은 엇갈렸다. 신진 화가들은 열광했고 말라르메 역시 극찬했지만 대부분의 비평가와 대중은 그의 작품을 이해하려고도 하지 않았다. 개인전은 결국 큰 소득 없이 끝났다. 파리 몽파르나스에 작업실을 구한 그를 지인들은 '고귀한 야만인'으로 불렀다. 고갱은 일부러 기행을 일삼아 사람들의 주목을

끌고자 했다. 그래야 이국적인 자신의 그림에 사람들이 관심을 보일 것이라 생각했다. 더는 이상할 수 없을 정도로 괴상한 차림으로 다녔고 어린 외국 소녀를 애인이라며 어디든 데리고 다녔다. 그의 기대와는 달리 사람들은 그의 행동에 눈살을 찌푸렸다. 천방지축 애인은 지인들마저 그에게서 멀어지도록 했다.

1895년 고갱은 다시 타히티로 떠났다. 빈털터리였던 그는 정신적으로도 지쳤고 많은 병을 얻어 몸이 말이 아니었다. 하지만 타히티로 돌아오자 그의 창작열이 되살아났다. 그는 타히티 무속신앙을 공부하고 그림과 더불어 조각에도 매진했다. 이 시기에 그린 그의 대표작 〈우리는 어디서 왔는가? 우리는 누구인가? 우리는 어디로 가는가?〉이다. 이 그림은 고갱의 예술을 집약해서 보여주는 것으로 여겨진다. 일종의 그가 남긴 유언과 같은 것으로 그가 추구한 예술과 세계관을 보여준다고 하겠다. 이 그림이 처음 선보였을 때부터

고갱, 우리는 어디서 왔는가? 우리는 누구인가? 우리는 어디로 가는가?, 1897, 보스턴미술관

비평가들은 이 그림에 담긴 의미를 밝히려 노력했다. 그리하여 지금도 많은 해석이 나오고 있다. 이들이 공통적으로 지적하는 것은 어린 시절부터 노년기까지 인간의 일생을 단계별로 나눴다는 것과 인생의 의미에 대한 명상의 테마, 곳곳에서 보이는 이성과 자연의 대비 등이다. 고갱은 더 깊은 원시를 찾아 들어갔다. 그곳에서 원주민과 만나 아이들을 낳았지만 그는 무책임했다. 선교사들과 식민지 정책이 원주민들을 교화시키는 데 분노한 그는 종교의 위선과 식민 정책의 부조리를 고발하는 글을 썼다. 그리하여 원주민들로부터는 친구로 여겨진 반면 그곳의 지배층에게는 성가신 인물로 낙인찍혔다. 그는 마지막 순간까지도 오로지 작품 활동에 매진했고 걸작들을 양산했다. 고갱은 1903년 심장마비로 사망했다.

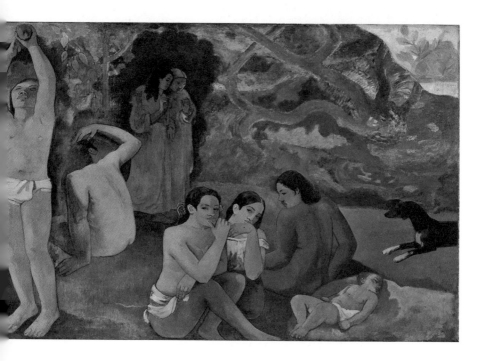

알렉상드르 3세 다리. 이 다리는 인상주의의 승리가 명확해지던 시기인 1892년 프랑스-러시아 간에 맺어진 동맹을 기념하기 위해 지어졌다. 그랑 팔레와 앵발리드를 연결하는 이 다리는 화려함으로 명성이 높은데 아르누보 양식의 장식적인 가로등도 눈길을 끌지만 무엇보다 다리 양편의 높은 기둥과 난간에 자리한 금빛 조각들이 화려함을 완성한다.

후기 인상주의전
런던

1910년 영국의 화가이자 예술비평가 로저 프라이는 런던에서 '마네와 후기 인상파전'이라는 전시회를 열었다. 그가 이 전시회를 통해 영국인들에게 알리려던 화가는 세잔과 고갱, 고흐였다. 1912년 다시 열리는 이 전시회는 두 번 모두 커다란 반향을 불러일으켰고 이들 세 화가의 명성은 영국을 넘어 전 세계로 퍼졌다. 로저 프라이가 이 전시회를 생각한 것은 1907년 파리에서 열린 '세잔 회고전'을 통해서였다. 그는 이 전시회에서 접한 세잔의 그림에 충격을 받았다. 당시 파리에서 세잔의 명성은 이미 확고했다. 인상주의에 몸을 담았지만 자신의 그림이 인상주의 그림보다 '구조적으로 더 단단하고 더 오래 지속되기'를 바란 세잔은 자연의 모든 사물을 구, 원기둥, 원뿔과 같은 기하학적인 형태로 해석한 독특한 그림을 선보였다. 이런 실험정신 때문에 그는 오랫동안 살롱전을 비롯한 기존의 보수적인 화단에서 가장 기피하는 인물이었으나 1995년 화상 볼라르에게 발굴되어 성공의 길로 접어들었다. 그는 정물과 초상화

1910년 런던 그래프튼 갤러리에서 열린 '마네와 후기 인상파전' 홍보 포스터.

에서도 뛰어난 작품을 많이 남겼다. 가장 늦게 성공한 인상주의 화가이기도 하지만 그의 그림은 인상주의 그림과는 확연히 달랐다. 세잔이 사망한 후 이듬해 열린 회고전은 프라이를 흥분시킬 만큼 대단한 반향을 불러일으켰다. 프라이가 전시회 이름에서 '후기 인상주의'라는 말을 쓰면서 세잔은 고갱, 고흐와 더불어 후기 인상주의 화가로 불리게 되었다. 그가 입체파의 피카소나 야수파의 마티스에게 미친 영향은 지대한데 이 때문에 그는 현대 미술의 시조로 받아들여진다.

이 세 화가들 중에서 세잔은 고갱, 고흐와는 그 경향이 다르다. 세잔은 쇠라와 비슷한 점이 있었다. 쇠라는 빛과 색이라는 과학적

세잔, 목욕하는 사람들, 1906, 필라델피아 미술관
말년에 세잔은 목욕하는 이들을 그렸다. 세잔은 우리로 하여금 사람을 보는 것이 아니라 '형식'을 보라고 한다. 그의 형식에는 고도의 추상성이 담겨 있다. 이 그림이 피카소와 마티스에게 미친 영향은 매우 크다.

연구 성과를 가져와 그림에 '점'을 도입했다면, 세잔은 기하학적인 접근을 통해 '색면'이라는 개념을 미술에 도입했다. 반면 고갱과 고흐는 로트레크와 비슷한 점이 있다. 이들 역시 빛과 색을 다루었지만 개인적인 감각과 감정이 중요했다. 이들 중 고흐의 미술은 20세기 초반 독일에서 큰 반향을 불러일으켰다. 당시 독일에서 인기 있던 장르는 사실주의 그림이었다. 이를 거부하는 일군의 화가들이 '다리파'라는 운동을 일으켰는데 이들은 고흐의 그림에 담긴 열정적인 색채와 유려한 형태가 자신들이 추구하던 가치, 즉 '사실을 재현'하는 것이 아니라 '내면의 긴장감을 표현'하려는 미술에 꼭 필요하다고 생각했다. 이들의 운동은 표현주의로 발전해간다. 베이컨, 키르히너, 마이트너 등이 대표적이다.

고갱은 생전에 퐁타벤 그룹과 나비파 화가들의 추종을 받았지만 대중들의 철저한 배척을 받았다. 하지만 그가 죽은 후 그가 추구한 미술이 비로소 인정되기 시작했다. 많은 화가가 그의 영향을 받았다. 원시미술의 야만적인 활력에 매료된 피카소가 고갱의 그림에서 영감을 받아 〈아비뇽의 여인들〉을 그린 것은 유명한 일화이다. 마티스를 비롯해 여러 야수파 화가들도 고갱의 색채에서 큰 영향을 받았다. 독일의 표현주의자들 역시 고갱이 추구하던 바를 더 밀고 나갔는데 특히 그의 작품에 등장하는 이교도적인 의식이나 여러 우상들에 관심을 보였다. 그런데 어느 유파보다 고갱에게 큰 빚을 지고 있는 유파는 추상 화가들이다. 특히 칸딘스키의 경우 고갱의 그림을 지속적으로 참조하면서 드로잉이나 자연에 대한 묘사에 얽매이지 않고 순수한 색채의 표현 가능성을 탐구하게 된다.

고흐가 떠난
항해

고흐는 1853년 네덜란드 브라반트 지방의 작은 마을인 그루트 준데르트에서 태어났다. 아버지는 엄격한 칼뱅파 목사였다. 그가 어렸을 때부터 그림에 타고난 재능이 있거나 흥미가 있었던 것은 아니다. 그의 숙부 세 사람 모두가 화상이다 보니 이 분야를 어려서부터 접하게 되었고, 열여섯 살 때부터 유명한 화랑인 구필에서 수습사원으로 일하면서 본격적으로 미술에 관심을 갖게 되었다. 화랑 직원으로 런던에 이어 파리로 왔는데 성서를 탐독하다가 화상 일에 회의를 느끼고 다른 일을 전전했으며 신학대학에 들어갔다가 그만두고 전도사가 되어 탄광촌에서 고생하기도 했다. 결국 그가 택한 것은 그림이었다. 1879년 비교적 늦은 나이에 그림을 시작한 그를 도와주겠다고 나선 사람은 그의 동생 테오였다.

고흐의 삶을 이야기하는 책이 많다. 그에게 감격한 많은 작가가 쏟아내는 현란한 표현들에 우리는 함께 황홀해하지만 난 그것이 자칫 고흐와의 직접적인 만남을 가로막을 수 있다는 것을 여러 번 느꼈다. 그래서 앞서 고흐의 삶을 이야기 하면서 가능하면 알려지지 않은, 미화되지 않은 그의 삶을 담으려 했다. 고흐의 작품 이전에 고흐라는 한 인간의 삶과 예술을 마주하려면 두 가지 방향에서 봐야 한다고 믿기 때문이다. 그 하나는 다른 이들의 눈에 비쳤을 한없이 어설프고 순진하며 감정기복이 극심한 모습의 그를 객관적

으로 보는 것이다. 두 번째는 그가 남긴 글을 통해 그의 내면에 펼쳐졌던 깊이 있는 생각들과 섬세한 감정들을 따라가는 것이다. 그는 글을 꽤 잘 썼다. 아니 뛰어난 작가였다. 전 세계 수많은 고흐 마니아를 양산하는 데 그의 아름다운 글이 한몫 단단히 했다는 건 부인할 수 없다. 여러분도 그가 쓴 편지를 담은 책을 꼭 읽어보기 바란다. 그러고 나서 다시 그의 그림과 마주해보라. 그의 그림을 가리고 있던 신비의 베일이 그간 그의 그림과의 깊이 있는 만남을 얼마나 방해하고 있었는지 느낄 수 있을 것이다.

그는 주로 동생 테오에게 보낸 편지에서 자신이 생각하는 예술과 삶의 이유를 풀어냈다. 그는 화가생활을 시작하던 무렵 자신의 삶을 염려하는 테오에게 이렇게 말했다.

"내 최종 목표가 뭐냐고 넌 물었다. 하지만 난 아직 덧없는 생각을 붙들고 있을 뿐이다. 초벌 그림이 스케치가 되고 다시 유화가 되듯, 이 생각을 실행해나가다 보면 그제야 목표가 더 분명해질 거다. 그리고 느리지만 이게 가장 올바른 길이라 믿는다."

그가 붙든 생각은 무엇이었을까? 그는 독서광이었고 삶을 진지하게 성찰한 사람이다. 자신의 삶이 무의미하고 소모적이 아니라 누군가에게 도움이 되기를 간절히 소망했다. 그가 화상 일에 회의를 느끼고 그만둔 결정적 이유는 그것이 결국 이익만을 추구하여 남의 돈을 뺏는 일과 다름없다고 느꼈기 때문이다. 그는 사회를 계몽하고 자신보다 불행한 사람들을 돕는 일을 꿈꿨는데 전도사 일

고흐, 슬픔, 1883, 월설미술관
고흐는 한겨울 길바닥에 버려진 병든 창녀를 그냥 둘 수 없어 데려와 함께 살았다. 그림 속 그녀에겐 딸이 있었고 게다가 아이를 임신한 상태였다. 그녀가 매독을 앓고 있었음에도 그는 결혼을 하려 했다.

을 한 것도 그 일환이었다. 전도사로서 사람들을 이끄는 재능이 전혀 없던 그는 결국 그림을 평생의 업으로 선택했다. 그림은 다른 사람에게 치이지 않으면서 자신의 노력만으로 다른 이들을 돕겠다는 꿈을 이룰 수 있는 길이라 생각했기 때문이다. 자신도 동생에게 의존하는 신세이면서 어려운 동료 화가들을 돕기 위해 화가들의 공동체를 만들려고 애쓴 일은 이러한 그의 생각에서 비롯된 것이다.

그는 기나긴 고독을 걸어간 사람이다. 여러 여인을 사랑했지만 모두 짝사랑으로 끝났다. 그는 세속적으로 보자면 자기 자신은 물론 가족들을 먹여 살릴 능력이 조금도 없었던 사람이다. 남을 돕는 삶을 살겠다고 하면서도 자기 앞가림조차 못하는 사람을 받아줄 여인은 없었다. 물론 예외는 있었다. 그가 품은 병든 창녀가 있었지만 가족들의 결사반대로 떠나보냈고, 그의 마음을 받아준 열 살 연상의 노처녀가 한 명 있었지만 그녀의 가족들이 기를 쓰고 반대해 결국 그녀 스스로 목숨을 끊었다. 그 뒤 고흐는 평생 독신으로 살았다.

오직 그림이 그의 삶을 지탱해 주었다. 그는 이렇게 썼다.

"난 가끔 내가 부자라는 생각이 들어. 돈이야 늘 없지만 난 부자야. 왜냐하면 내 그림에 내 모든 열과 성을 다해 헌신할 수 있으니까. 나에게 늘 끊임없이 영감을 주고 삶의 의미도 확인시켜주는 것을 찾았으니까."

고흐는 돈에 쫓겨 팔릴 만한 그림을 그려보기도 했지만 스스로 견딜 수 없어 찢어버리곤 했다. 힘든 나날이었지만 그래도 그는 자신의 그림이 언젠가는 인정받을 거라는 믿음을 잃지 않았다.

"화가의 의무는 자연에 몰두하고 온 힘을 다해 자신의 감정을 작품 속에 쏟아붓는 거야. 그래야 다른 사람도 이해시키는 그림이 되지. 만약 팔기 위해 그림을 그린다면 그런 목적에 도달할 수 없어. 그건 예술을 사랑하는 사람들을 속이는 행위야. 언젠가는 반드시 나의 이런 생각이 사람들의 공감을 얻게 될 거다."

고흐, 감자 먹는 사람들, 1885, 반 고흐 미술관
밀레를 존경하던 시절 농촌의 궁핍한 삶을 그린 초기 대표작이다. 그는 테오에게 이 그림이 회색으로 어두우므로 황금색
이나 노란 배경에 걸어달라고 부탁했다.

 고흐는 자신의 그림 실력이 나날이 늘어가는 것에 자부심과 기
쁨을 느꼈다. 그는 몇몇 학원에서 그림의 기초를 배우기도 했는데
아카데미 스타일을 형식적으로 가르치는 방식에 실망하고 오래 다
니지 않았다. 그는 자신을 믿었고 스스로 성장했다. 그는 언제 건
강을 해쳤을까. 그의 집안에는 간질 가족력이 있던 것으로 보이며
기나긴 세월 생계 압박에 시달렸고 젊을 때부터 우울증과 신경과
민 증세를 겪었다. 그러다 파리에서 로트레크를 비롯해 여러 화가
들과 어울리면서 과음과 퇴폐적인 생활을 했는데, 이때 즐겨 마신
독주 압생트가 그의 건강 상태를 악화시켰을 것이라 많은 이들이
추측한다.

 테오와 여러 동료 화가들이 고흐를 어떻게 생각하고 있었는지는
테오의 편지에 잘 드러난다. 테오는 고흐가 아를로 떠난 후 여동생

에게 이런 편지를 썼다.

"형이 없어 이렇게 허전할 줄은 몰랐어. 빈센트 형의 지식과 세상에 대한 명석한 시각은 정말 믿기 어려울 정도야. 그러니 난 형이 더 나이 들기 전에 유명해질 거라 확신해. 형 덕분에 난 많은 화가들을 알게 되었어. 그들 역시 형을 아주 좋게 생각하고 있지. 새로운 생각에선 그 누구도 형을 따라올 수 없을 거야. 물론 하늘 아래 새로운 게 어디 있느냐고 말할 수 있겠지만 더 정확히 말하면 형은 낡은 생각들을 뒤집는 일에서 진정한 최고라고 할 수 있어. 게다가 형은 항상 남들을 위해 해줄 수 있는 게 뭘까를 생각하는 마음 따뜻한 남자란다. 그리고 이거 아니? 형의 편지는 정말 재미있어. 형이 더 자주 쓰지 않는 게 아쉬울 따름이야."

이른 나이에 많은 고생으로 늙어버렸고 돈이 없어 볼품없는 차림새로 돌아다녔지만 테오의 말대로라면 그는 참 괜찮은 사람이었던 것 같다. 사실 오랜 세월 함께 편지를 주고받은 사이이기 때문에 이 세상에서 오직 테오만이 고흐를 인정할 수 있었다고도 할 수 있을 것이다.

고흐는 자신의 그림이 다른 사람들의 삶에 도움이 되었으면 하는 간절한 생각을 붙들고 그림을 시작했다. 그때만 해도 마네나 쿠르베는 그에겐 마냥 부러운 존재들이었다. 하지만 오랜 기간 부단히 그림 실력을 키우면서, 그리고 창조력이 솟구치던 파리의 젊은 화가들조차 자신의 생각에 크게 공감하는 것을 보며 그는 큰 자신감을 얻었다. 그는 어디로 가야 하는지도 알게 되었다. 그건 아카데미의 고답적 그림을 극복하는 정도의 문제가 아니었다. 그는 인상주의 미술 역시 틀에 갇혀 있어 한계가 분명하므로 그것을 뛰어넘어야 한다고 보았다.

"눈앞에 보이는 것을 정확하게 그리려 애쓰는 것은 나에게 아무런 감흥을 주지 못해. 나 자신을 강력하게 표현할 수 있어야 해. 마

화구를 챙겨든 고흐가 무던히도 다녔을 오베르 강변길. 오후. 지금이라도 저 앞에서 그가 툭 나타날 것만 같다.

음 내키는 대로 색을 표현하고 모호함은 버리고 본질적인 것을 강조해야 해."

그에게 좋은 그림이란 자연을 그리면서도 그 안에 자기 마음속에서 솟구치는 그 무언가를 담아내는 것이었다.

"나는 내 안에 끌어내야 할 힘, 도저히 끌 수 없어 활활 타오르게 해야 할 큰 불길을 느끼지만 그것이 어떤 결말에 도달할지는 알 수 없구나. 그러나 그 결말이 설사 암울한 것이라 해도 나는 별로 놀라지 않을 거야."

우리는 그의 삶에서 철저한 고독, 광기 그리고 자살과 같은 강렬한 단어들에 시선을 빼앗긴다. 그러면서 그의 작품에 담긴 개성은 그의 광기에서 비롯되었다는 식의 단순화를 시도한다. 임파스토 기법으로 그려진 말년의 작품에서는 그 영향을 인정할 수밖에 없겠지만 고흐의 예술을 그것만으로 설명하는 것은 옳지 않다. 그는 천재가 아니었다. 그의 손은 참 어설펐다. 자신의 부족한 재능을 극복하기 위해 그리고 자기만의 그림을 만들어내기 위해 그가 얼마나 치열하게 고민하고 노력했는지를 놓치면 그를 제대로 만날 수 없다.

"내 작품은 우연히 그려진 것이 아니다. 난 언제나 분명한 의도와 목적을 가지고 그린다."

그는 성공했을까? 그 역시 칠흑 같은 어둠을 뚫고 밤바다로 나아간 사람이었다. 마네는 죽은 뒤 얼마 지나지 않아서 대가의 반열에 올랐고, 모네는 나이가 들었지만 살아 있을 때 큰 성공을 거두고 이후 저 멀리서 불을 밝힌 등대가 되었다. 하지만 고흐의 항해는 달랐다. 그는 이들의 등대가 있는 곳으로 향하지 않았고 더 멀고 거친 바다를 향해 나아갔다. 결국 어떤 항구에도 이르지 못하고 그 바다의 한가운데에서 길을 잃고 말았다. 그리고 스스로 차가운 바다로 뛰어내려 외로웠던 오랜 항해를 끝내버렸다. 그는 자신의 인생을 철저한 실패라고 생각했을 것이다. 하지만 그가 죽은

고흐, 론 강에 비치는 별빛, 1888, 오르세미술관

뒤 몇 년의 세월이 지나 놀라운 일이 벌어졌다. 어두운 바다 깊은 곳에서 한줄기 빛이 눈부시게 솟구쳐 올랐다. 그리고 저 밤하늘을 밝히는 영롱한 별이 되었다. 무려 백년이 훌쩍 지난 지금까지도 전 세계 수많은 사람들의 마음을 먹먹하게 만드는 그 별이······.

　서늘한 가을밤. 찬바람에 옷깃을 여미다 눈을 들어 하늘을 보았다. 하늘이 유난히 맑았다. 문득 '빈센트'라는 노래가 떠올랐다. 특별한 이유야 있겠는가. 그저 별이 유난히도 밝게 빛나는 밤이라 그랬으리라.

미술관 산책

고흐 이후의 미술을 만나다

고흐 이후 서양미술은 현대미술로 접어든다. 우선 근대미술의 마지막을 장식했다고 할 수 있는 고흐의 주요 작품들을 만날 수 있는 곳을 간략하게 소개한다. 파리에서는 단연 오르세미술관이다. 2층에 있는 72번 전시실은 고흐와 고갱을 함께 만날 수 있는 곳으로 그중 고흐의 그림은 오른쪽에 배치되어 있고 주로 아를에서 그린 그림들 위주다. 그런데 고흐의 컬렉션으로 가장 완벽하다고 평가를 받는 곳은 네덜란드 암스테르담의 반 고흐 미술관이다.

고흐의 작품은 대부분 동생 테오가 갖고 있었는데 이후 그의 아들 빈센트 빌렘이 팔지 않고 갖고 있던 회화 200점, 스케치 500점 등 고흐의 핵심 작품들을 국가에 기증하면서 이를 근간으로 반 고흐 미술관이 만들어지게 되었다. 이 때문에 양적인 면에서나 질

오르세미술관 2층 고흐 전시실 입구. 고흐의 아를 시절 그림들이 주를 이루고 있다. 왼편으로는 고갱의 그림도 감상할 수 있다.

적인 면에서 최고 수준의 고흐 컬렉션을 완성할 수 있었다. 네덜란
드 오텔로 더 호헤 벨루에 공원에 있는 크뢸러 뮐러 미술관도 〈밤
의 카페 테라스〉를 필두로 고흐의 걸작들을 다수 만날 수 있다. 이
외에도 런던, 뉴욕, 워싱턴 등에 있는 대표적 미술관에서도 고흐
의 그림은 특별 대접을 받으며 관객들을 맞고 있다. 그런데 파리가
이들 도시보다 더 특별한 이유가 있다는 건 그 누구도 부인할 수
없다. 본격적으로 화가로서 삶을 시작했고 또 그 삶을 마감한 곳.
파리는 그 만큼 더 가까이 그를 추억할 수 있는 도시이다.

그럼 고흐 이후의 미술을 만나러 가보자. 파리에서 루브르박물
관과 오르세미술관에 이어 3대 미술관으로 손꼽히는 곳이 바로 퐁
피두센터다. 퐁피두센터는 1910년 이후의 서양미술을 그 흐름에
따라 체계적으로 전시하는 현대미술의 메카이다. 2015년 상반기까
지 구조 변경을 통해 새롭게 단장한 5층의 근대미술관은 인상주의

파리 현대미술의 전당 퐁피두센터. 철골구조와 각종 배관들을 건물 바깥으로 빼낸 특이한 설계로 기존 건축에 대한 고
정관념을 뒤집은 혁신적인 건물이다. 밤에 조명을 밝히면 장관을 연출한다.

퐁피두센터 내부는 완전 개방된 공간으로 전시실의 구성과 배치가 자유롭다. 이런 자유로움 속에서도 체계와 질서가 확고히 자리 잡고 있다.

이후 각개 약진한 여러 미술 흐름들, 그 중에서도 입체파나 초기 추상미술, 다다이즘과 초현실주의, 추상표현주의, 팝아트 등을 중심으로 공간은 여유 있게 활용하되 내용면에서 밀도 있게 구성하여 관람자들을 만족시킨다. 각 전시실 사이의 좁은 공간도 근대미술에 중대한 영향을 미친 인물들을 소개하는 공간으로 활용할 만큼 전시기획이 뛰어나다. 5층에서 근대미술을 둘러보았다면 한층 아래로 내려와 현대미술의 최신 경향들을 만난다. 20세기 후반을 주도한 여러 예술가들과 지금도 왕성하게 활동하고 있는 세계적인 유명 작가들의 작품을 만날 수 있다. 퐁피두센터는 다소 어렵다고 느낄 수 있다. 현대미술에 대해 좀 더 공부한 후 방문한다면 '이 시대의 그림을 보는 눈'을 단련시킬 수 있다.

퐁피두센터는 1977년 문을 열었다. 도시 재개발 프로젝트의 일환으로 만들어진 이 건물은 지어질 때부터 화제의 중심이 되었다. 거대한 철골구조와 송풍구, 가스관, 배수관 등이 건물 밖으로 노출된 가운데 건물 전체를 유리로 덮었다. 얼핏 보면 공장과 비슷한 느낌도 든다. 이는 다소 의도적인 것이다. '이 시대 문화를 만드는 공장'으로 스스로 의미를 부여한 것이다. 실내 공간도 벽체가 없이 완전히 개방되어 있다. 그렇기에 전시를 기획할 때 자유롭게 공간을 구성할 수 있다. 당대 건축계에 큰 충격을 주었다는 말을 들었는데 직접 와서 본다면 그 말의 의미를 잘 이해할 수 있을 것이다.

풍피두센터 5층에는 물이 얇게 덮인 야외 조각 전시장이 있다.

풍피두센터 야외 조각 전시장.

파리가 가장 아름답던 시절

1890년에서 20세기 초까지 파리는 '벨 에포크'의 시기를 보내고 있었다. 먼 훗날 이 시기를 살았던 이들이 즐겨 사용한 '벨 에포크'라는 말의 뜻은 '아름다운 시대'이다. 무엇이 아름다웠을까.

19세기 중반까지만 해도 세계 예술의 중심지는 여전히 로마였다. 프랑스가 예술 영재들을 로마로 유학 보내면서 이를 따라하는 나라가 많이 늘어났고 로마에는 각 나라 최고 예술가들이 북적거렸다. 그런데 불과 몇 십 년이 지나니 그 자리는 파리의 것이 되었다. 에펠탑은 그 영광의 아이콘이었다. 1889년과 1890년의 만국박람회는 파리의 번영을 상징했다. 그랑 팔레와 프티 팔레가 지어지고 첫 번째 지하철이 개통된 시기도 이때였다. 인상파의 그림은

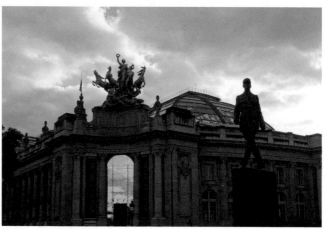

벨 에포크 시대 파리의 번영을 상징하는 그랑 팔레. 그 앞에서 당당히 걸어오는 이는 샤를 드 골이다.

보는 이들의 마음에 강렬히 각인되면서 파리에 대한 신비감을 불러일으켰다. 파리는 예술의 중심이 되었지만 그 양상은 로마와 달랐다. 파리에 오는 이들은 각 나라의 영재가 아니었다. 대부분 새로운 미술, 시대를 선도하는 미술을 배우기 위해 개인적으로 오는 이들이었다. 다만 비교적 이른 시기에 파리에 유학 온 에드바르 뭉크는 예외였다. 그는 노르웨이에서 그림으로 인정받은 후 국비 유학생으로 선발되어 파리의 에콜 데 보자르에서 2년간 그림을 배웠다. 파리에서 미술을 배우진 않았지만 독일에서 활동한 바실리 칸딘스키가 화가의 꿈을 꾸게 만든 이는 모네였다. 이처럼 파리 예술은 전 세계 젊은이들의 마음에 열정을 불러일으켰다. 20세기의 시작과 함께 스페인에서 온 피카소는 당시 스무 살이었다. 그는 지독한 가난 속에서도 자신만의 그림을 창조해 대단한 성공을 거두었다. 그의 뒤를 이어 1906년에는 이탈리아 출신의 아메데오 모딜리아니가 파리를 찾아 피카소와 교류했고, 1910년에는 마르크 샤갈이, 1911

파리의 번영은 밤문화로도 이어졌다. 20세기에 접어들어서도 이 주위는 불야성을 이뤘다. 물랭루주의 화려한 쇼는 지금도 관광객을 유혹한다.

년에는 피트 몬드리안이 미술을 배우러 러시아에서 왔다.

　파리는 여전히 카페의 도시였다. 수많은 카페는 문인과 예술가들이 예술의 미래를 모색하는 치열한 토론의 장이었다. 이 시기에 몽파르나스의 카페를 둘러보면 모딜리아니와 피카소가 지인들의 초상화를 그려주는 모습을 매일 볼 수 있었다. 몽마르트르의 카페에서도 가난한 예술가들이 함께 모여 배를 채우면서 밤늦도록 예술과 삶을 이야기 했다. 이런 '아름다운 시대'는 사라예보에서 울린 한발의 총성으로 깨졌다. 전쟁은 참혹했고 수많은 목숨과 소중한 것들을 앗아갔지만 그 후로도 여전히 세계 예술의 중심지는 파리였다.

　코코 샤넬이 불러온 새로운 패션이 파리를 휩쓸고 있었다. 멋쟁이들이 즐비했던 파리는 20세기 들어서 패션에서도 가장 '모던'한 도시가 되었다. 열혈 청년 헤밍웨이가 파리의 분위기 좋은 카페에 앉아 소설 집필에 전념하던 이 시기엔 브르통이 중심이 된 초

몽파르나스의 명소인 카페 거리. 왼편에 르 돔, 오른편에 라 로통드가 보인다. 조금 앞쪽으로 가면 라 쿠폴과 르 셀렉트가 마주 보고 있다.

현실주의 열풍이 불었다. 1922년에는 독일에서 에른스트가 파리를 찾았고, 벨기에의 화가 르네 마그리트는 1927년에 왔다. 마그리트는 파리에 3년간 머물며 자신의 예술 세계를 발전시켰다. 피카소의 나라 스페인에서 최고의 괴짜 살바도르 달리가 파리를 찾은 해는 1928년이었다.

이러한 면면에서 확인할 수 있는 것처럼 파리는 전 유럽의 야심만만한 젊은이들을 마치 블랙홀처럼 빨아들였다. 이들 중 특히 피카소처럼 엄청난 성공을 거둔 이가 등장하면서 파리에 대한 동경은 계속 커져만 갔다.

낭만의 도시
예술의 도시
창조의 도시

벨 에포크의 찬란한 기억은 어느새 한 세기 전의 일이 되었다. 하지만 파리의 매혹은 여전히 진행 중이다.

예술계의 기인 장 콕토가 찍은 기념비적인 사진이다. 모딜리아니와 피카소, 작가 앙드레 살몽이 몽파르나스의 카페 라 로통드 앞에서 포즈를 취했다.

파리의 미래를 상징하는 라데팡스 전경. 신 개선문이라고도 불리는 라 그랑드 아르슈 아래 계단에는 파리의 저녁 야경을 즐기려는 사람들이 많이 찾는다.

Belle Epoque

종장

우리의 벨 에포크를 위하여

여기, 지금 이 순간 그리고
내 마음에서 시작하라

마음에 드는 문장 하나

버킷리스트 한 줄이 있었다. '난 가족들과 함께 테마가 있는 여행을 떠난다.' 겨우 몇 단어에 불과한 이 문장이 왜 그리 좋았을까. 난 이 문장을 몇 년 동안이나 마음에서 놓지 않았다. 오랜 투병 끝에 건강을 되찾은 난 안정된 직장인의 삶을 정리하고 프리랜서가 되었다. 나다운 삶, '진정한 나'로 살아보고 싶었기 때문이다. 하지만 세상 일이 늘 뜻대로 되던가. 프리랜서의 삶은 만만치 않았고 '진정한 나'로 사는 건 더욱 멀게만 느껴지던 무렵이다. 문득 나는 오랫동안 마음에 담아온 그 문장을 버킷리스트에서 지우고 싶었다. 더 미루었다간 영원히 지울 수 없을 것만 같았기 때문이다. 가족들과 함께 정한 첫 번째 테마는 예술이었고 목적지는 파리가 되었다. 우리 가족을 싣고 파리를 향해 비행기가 이륙하던 날, 그렇게 버킷리스트 하나가 지워졌다. 선선한 가을이었고 초등학생이던 두 아이의 생활기록부에서 개근이라는 단어도 함께 지워져야 했다. 그것이 아트인문학 여행의 시작이었다.

버킷리스트를 써본 적이 있는가. 이루지도 못할 헛된 짓에 불과하다고 말하는 이도 많지만, 난 버킷리스트가 가진 힘을 믿는다. 단 중요한 조건이 있다. 아무거나 적는다고 이룰 수 있는 건 아니다. 적고 나서 정말 마음에 들어야 하고, 또 마음속에서 떠나지 않으며, 떠올릴 때마다 기분을 좋게 만드는 것이어야 한다. 이처

럼 영혼에 울림을 주는 버킷리스트는 선택의 기로에 섰을 때, 나를 한 걸음 앞으로 내딛게 만든다. 일은 그렇게 이뤄지는 법이다. 언제부터인가 나는 마음에 드는 버킷리스트를 만나게 되는 건 '진정한 나'를 찾아가는 한 걸음이 아닐까 생각하게 되었다. 우연처럼 다가오지만 그 문장은 실은 아주 오래 전부터 내 마음속에서 내게 말을 걸고 있었다는 걸, 시간이 지난 뒤에는 느낄 수 있기 때문이다.

걷고 또 걸어본 파리

『아트인문학 여행』 두 번째 편에 파리 이야기를 담고 보니 가족들과 나섰던 첫 번째 여행이 자연스럽게 머리에 떠올랐다. 모든 것이 그 버킷리스트 한 줄에서 시작되었음을 생각하면 '그 문장'을 적은 오래 전 그 순간과, 또 그것을 리스트에서 지우겠다고 결심했던 그 순간에 감사하게 된다.

그 뒤로 여러 차례 파리를 다녀왔지만 이번 책을 위해 다시 파리를 찾았다. 언제나 그렇지만 여행에서 보낸 시간은 어느새 나를 지나쳐 저 멀리 뒤에 가 있다. 그리고 또 언제나 그렇듯 아쉬움의 여운을 남긴다. 여정은 길게 잡아도 늘 부족하게 느껴지고, 계획은 늘 계획일 뿐, 가야 할 곳들 모두를 충분히 둘러보는 일은 늘 어렵기만 하다. 다만 파리를 이만큼이나 걸어본 적이 있었나 싶다. 독자 여러분께 보여드리고 싶은 곳이 많았던 만큼 걷고 또 걸었다. 충분히 알고 있다고 생각했지만 파리는 찾으면 찾을수록 새로웠다. 그리고 얼마의 시간이 지나지 않았는데도 이렇게 다시 그립다.

여행 일정 중에는 생각을 정리할 시간이 부족하다. 눈에 담고 카메라에 담고 그럴 수 없는 것들은 마음에 담고 올 뿐이다. 책상에 앉아 사진들을 넘겨보며 그 느낌들을 불러내고서야 파리가 들려주는 이야기들이 조금씩 정리가 되었다. 그렇게 다섯 가지 키워드가 남았다. 그건 스승, 트렌드, 뒤집어 보기, 소명, 내면의 목소리 이렇게 다섯 가지다.

시대가 묻고 개인이 답하다

로마가 유럽 예술의 중심이던 시대에 파리 예술가들에게 주어진 질문은 이런 것이었다. "어떻게 뒤처진 파리의 예술을 비약적으로 발전시킬 것인가?"

파리의 예술을 책임지게 된 르 브룅은 '스승'으로 답을 했다. 로마에서 자신만의 그림으로 큰 성공을 거둔 존경하는 스승 푸생을 아카데미의 롤 모델로 삼고 제2, 제3의 푸생을 길러내기 위한 노력 끝에 '장인'의 도시였던 파리를 '예술가'의 도시로 만들었다.

재능과 실력을 갖췄음에도 오랜 시간 고생을 해야 했던 다비드는 시대의 변화, 즉 트렌드를 깨우치고 나서야 비로소 "성공하려면 자신의 실력 외에 무엇이 필요한가?"라는 시대의 질문에 답할 수 있었다. 그는 세상이 원하는 그림으로 자신의 시대를 활짝 열었지만 반대로 세상의 요구에 지나치게 매몰되어서도 안 된다는 교훈도 남겼다.

파리는 로마를 따라잡을 수 있었지만 뛰어넘지 못했다. 전반적인 답보상태에 빠지면서 19세기 파리의 살롱전에는 획일적이고 비슷한 그림들만 전시되고 있었다. 이 시기에 등장한 '젊은' 예술가들에게 주어진 질문은 다음과 같았다.

"고답적인 그림은 미래가 없다. 모든 것이 달라진 파리에서 사진마저 등장한 지금, 미술이 나아갈 길은 어디인가?"

마네가 선택한 답은 '뒤집어 보기'였다. 그는 보다 근본적인 질문으로 지금까지 당연하게 여기던 모든 것을 뒤집어 보았다. 그 대가로 마네는 참기 힘든 비난과 모욕을 견뎌야 했지만 결국 환영주의와 교훈의 속박에서 미술을 구해냈고 새로운 예술의 선구자가 되었다.

모네는 자신이 어떤 그림을 그려야 할지를 어릴 적 바닷가에서 깨우쳤다. 그건 사물과 색을 그리는 것이 아니라 그 위에 어리는 빛을 그리는 것이었다. 그의 젊은 날은 연이은 실패와 가난으로 채워졌지만 오직 한 길, 소명을 따르는 길을 걸었고, 그것으로 시대가 던지는 질문에 답했다. 그리고 그는 동료들 중에서 가장 성공한 화가가 되었다.

고흐가 들려준 답은 내면의 목소리였다. 세속적인 기준으로 보자면 그는 너무 순진해서 한참 모자란 사람으로 보일지 모른다. 그만큼 그는 내면의 목소리에 충실한 삶을 살았고 그만큼 진실한 그림을 남겼다. 그가 살던 세상은 그를 이해하지도 인정하지도 않았지만 그는 미술의 미래가 되었고 또한 우리 마음속에서 빛나는 별이 되었다.

시대는 이들의 답을 받아들였다. 그리고 이들이 살아간 도시 파리에 큰 선물을 안겼다. 그건 바로 '벨 에포크'라는 아름답고 찬란한 시절이다.

지금 우리에게도 시대가 묻는다

어렵기만 한 세상이다. 선진국과 후진국의 갈림길에 선 우리나라, 치열한 경쟁 속에 생존의 벼랑에 선 기업들, 생계의 무거운 짐을 감당하기 어려운 개인들……. 모두가 혼란에 빠져들고 있다. 남들에 뒤처지지 않기 위해 열심히 달려왔지만 왠지 지금까지의 성공 방식이 더 이상 유효하지 않다는 걸 실감하는 중이다. 산업 시대는 어느새 정보화 시대로 넘어왔고 전 세계적인 경쟁이 치열하게 벌어지고 있으며 창조적 지식에 돈이 몰리는 동안 많은 일자리가 눈앞에서 사라지고 있다. 모든 걸 다시 점검할 때가 된 것이다. 이런 때 시대는 다음과 같은 준엄한 질문을 우리에게 던진다.

"이제 남들 뒤를 따라가는 건 의미가 없다. 더 이상 남의 흉내를 내지 마라. 당신만의 답을 말하라. 당신은 '진정한 나'를 정의할 수 있는가? 그리고 '진정한 나'가 되기 위해 무엇을 해야 하는가?"

이 어렵고 막막한 질문 앞에서 방향을 잡기 위해 파리를 위대한 도시로 만든 예술가들이 들려주는 지혜를 빌려보는 건 어떨까.

▶ 나에겐 길을 알려주는 스승과 어려움을 함께 고민해줄 멘토가 있는가?

▶ 세상은 어떻게 달라지고 있는가? 그리고 달라진 세상이 나에게 요구하는 건 무엇인가?

▶ 난 지금 너무나 당연하다고 여겨지는 가짜들에 사로잡혀 있는 건 아닌가? 보다 근본적인 질문으로 뒤집어 보아야 하는 건 무엇인가?

▶ 난 모든 것을 걸어도 좋은 값진 것과 만난 순간이 있었는가? 어떻게 하면 내 삶의 열정을 일깨워 줄 소명과 만날 수 있을까?

▶ 난 조급한 마음을 이겨내고 내면의 목소리에 귀를 기울이는가? 그리하여 보다 진실된 내가 되려 하는가?

공감하면서도 이런 물음들이 무겁게만 느껴지는 분이 있을지도 모른다. 그런 분들에게는 차분히 공들여 버킷리스트를 써보시라 권하고 싶다. 영혼을 일깨울 만큼 마음에 드는 한 줄을 만나는 것으로 이 묵직한 질문들에 술술 답할 수 있게 될지도 모른다.

거센 바람이 분다. 계속 순풍일지 아니면 순식간에 역풍으로 바뀔지 모르기에 불안할 수밖에 없지만, 저 어두운 바다로의 항해는 이제 더 늦추기 어렵다. 앞으로 시대는 우리를 지금까지보다 더 거칠게 몰아세울 것이다. 용기가 필요하다면 이런 자문을 해보자.

나는 소중한 내 삶이 아름답고 찬란한 시절, 벨 에포크를 맞이하길 원하는가?

벨 에포크는 실은 오래 전부터 그리고 지금까지도 당신을 기다리고 있었다. 이제 당신만의 위대한 항해를 마음에 품게 된 당신에게,

행운을 빈다.

에필로그
내가 찍은 내 고향 파리

사진처럼 환상적인 소통의 도구가 있을까. 사진은 낯선 이들과 인연을 맺어주는가 하면 생각지도 못한 길로 우리를 이끌기도 한다. 이렇게 먼 한국에 있는 독자들과 만날 수 있으리라 어찌 예상할 수 있었을까.

파리는 늘 나를 매혹시킨다. 그중에서도 밤에 마주하는 파리는 특별하다. 어둠이 내리는 파리는 아름다운 풍광도 최고이지만 '보석처럼 빛나는' 무궁무진한 영감의 원천으로 가득하다. 물론 이들을 잡아내려면 부지런히 발품을 팔아야 한다. 봄, 여름, 가을, 겨울. 계절이 바뀔 때마다 파리는 전혀 다른 도시로 변신한다. 이는 내가 파리의 유혹에서 벗어날 수 없는 이유이기도 하다.

난 올해 2015년 12월 12일로 쉰셋이 되는 사진가다. 난 여전히 밤을 좋아하고, 산과 나비를 사랑한다. 열여섯 살에 사진에 매료된 이래 늘 사진기와 함께했지만 본격적으로 사진가가 되어 활동한 것은 쉰 살이 되면서부터다. 경력으로 보자면 겨우 3년에 불과하지만, 이 짧은 3년의 세월, 난 그 누구보다 열렬히 사진에 빠져 지냈다.

요즘 나의 관심은 하나의 테마를 깊이 들여다보는 것이다. 라 데 팡스, 보 르 비콩트 성, 코트 다무르 등에서 여러 역량 있는 작가들과 함께 프로젝트를 진행하고 있다. 이렇듯 열정을 공유하는 경험

은 매우 소중하다. 이런 경험들을 함께 나누며 우리는 또 한층 성장하게 된다.

같은 자리에서 찍더라도 같은 사진을 얻을 수 없다. 계절에 따라, 또 시간대에 따라, 시시각각 변화하는 기상 여건에 따라 카메라는 전혀 다른 모습을 담아낸다. 그러므로 우리가 찍은 사진은 세상에 없는 '단 하나의 사진'이 된다. 이는 모네를 비롯한 인상주의 화가들의 생각을 지배한 중요한 발견이기도 하다.

사진과 함께하는 시간이 늘어날수록 배움도 커진다. 사진은 시야를 넓혀주고 또 겸손하라는 가르침을 준다. 먼 한국에 있는 독자들과 내가 찍은 사진을 나눌 수 있어 기쁘다. 그러면서 파리를 거닐던 무수한 시간들이 떠오르고, 나를 다시금 돌아보게 된다. 난 남들에게 보여줄 만큼 파리를 온전히 깊게 '경험'했을까?

날씨가 제법 쌀쌀해졌다. 하지만 어둠이 내리는 파리는 날씨와 상관 없이 지금도 나를 부른다. 나는 그 속으로 들어간다. 그 어딘가에 '보석 같은 순간'이, 그리고 '단 하나의 사진'이 나를 기다리고 있을 것이다.

디디에 앙사르게스
Didier Ensarguex

www.facebook.com/didier.ensarguex
www.flickr.com/photos/galibot

박물관 미술관

『100 Chefs-d'Oeuvres de Versailles』, Hélène Delalex 외, 2014, Silvana

『Versailles : a garden in four seasons』, Jacques Dubois 외, 2005, Harry N. Adams Inc

『1001 Peintures au Louvre : De L'Antiquite au XIX Siecle』, Vincent Pomarede 외, 2005, Musée du Louvre

『Musée d'Orsay』, Peter Gartner, 2013, Ullmann Publishing

『Painting Musée d'Orsay』, Stéphane Guégan, 2012, Skira Editore

『Musee Marmottan's Treasures of Monet』, Michael Howard, 2007, Andre Deutsch

『Van Gogh Museum Amsterdam : Highlights of the Collection』, Marko Kassenaar 외, 2014, CreateSpace Independent Pub

미술사

『서양미술사』, 에른스트 H. 곰브리치, 2003, 예경

『시대가 선택한 미술』, 주드 웰턴 외, 2014, 지식갤러리

『인상주의의 역사』, 존 리월드, 2006, 까치

『후기 인상주의의 역사』, 존 리월드, 2006, 까치

『인상주의』, 가브리엘레 크레팔디, 2009, 마로니에북스

『인상주의』, 제임스 H. 루빈, 2001, 한길아트

『인상파, 파리를 그리다』, 이택광, 2011, 아트북스

『낭만과 인상주의: 경계를 넘어 빛을 발하다』, 가브리엘레 크레팔디, 2010, 마로니에북스

『인상주의 화가들: 가장 빛나는 회화의 시대』, 시모나 바르탈레나, 2008, 마로니에북스

『1900년 이후의 미술사』, 할 포스터 외, 2012, 세미콜론

『클릭, 서양미술사』, 캐롤 스트릭랜드, 2010, 예경

『진중권의 서양미술사: 모더니즘 편』, 진중권, 2011, 휴머니스트

『프랑스 미술 500년: 모방에서 창조로』, 김광우, 2006, 미술문화

『모던 유럽 아트: 인상주의에서 추상미술까지』, 앨런 보네스, 2004, 시공사

1장

『Versailles: a private invitation』, Francis Hammond, 2011, Flammarion

『루이 14세는 없다』, 이영림, 2009, 푸른역사

『프랑스 왕과 왕비, 왕의 총비들의 불꽃 같은 생애』, 김복래, 2006, 북코리아

『부르봉 왕조 시대의 프랑스사』, 서정복 역저, 1994, 서원

『베르사유』, 장 피에르 바블롱 외, 2000, 창해

『루이 14세와 베르사유 궁정』, 생시몽, 2009, 나남출판

『푸생』, 이일, 2004, 서문당

『앙리 4세 1〜3』, 하인리히 만, 1999, 미래M&B

『프랑스 궁정 스캔들』, 브랑톰, 2014, 산수야

2장

『Jacques-Louis David, Revolutionary Artist: Art, Politics, and the French Revolution』, Warren Roberts, 1992, The University of North Carolina Press

『나폴레옹의 시대』, 앨리스테어 혼, 2014, 을유문화사

『소설 프랑스 혁명 1〜6』, 사토 겐이치, 2012, 한길사

『다비드의 야심과 나폴레옹의 꿈』, 김광우, 2003, 미술문화

『프랑스 혁명에서 파리 코뮌까지, 1789〜1871』, 노명식, 2011, 책과함께

『마리 앙투아네트 베르사유의 장미』, 슈테판 츠바이크, 2005, 청미래

3장

『Manet, inventeur du moderne』, Stephane Guegan, 2000, Gallimard

『마네의 손과 모네의 눈』, 김광우, 2002, 미술문화

『마네의 그림에서 찾은 13개 퍼즐조각 : 푸코, 바타이유, 프리드의 마네론 읽기』, 박정자, 2009, 기파랑

『인상주의자 연인들』, 제프리 마이어스, 2007, 마음산책

『악의 꽃』, 샤를 보들레르, 2003, 문학과지성사

『파리의 우울』, 샤를 보들레르, 2015, 문학동네

『파리의 시인 보들레르』, 윤영애, 1998, 문학과지성사

『군중 속의 예술가』, 아베 요시오, 2006, 고려대학교출판부

『화가와 시인 : 보들레르 미학의 등대 들라크루아, 그에게 바치는 미술론』, 샤를 보들레르, 2007, 열화당

『앵그르 예술한담』, 장 오귀스트 도미니크 앵그르, , 2014, 북노마드

『위대한 낭만주의자』, 외젠 들라크루아, 2000, 창해

4장

『Monet or The Triumph of Impressionism』, Daniel Wildenstein, 2010, Taschen

『모네: 빛의 시대를 연 화가』, 파올라 라펠리, 2008, 마로니에북스

『르누아르: 영원한 여름의 화가』, 자클린 루메, 2000, 성우

『르누아르』, 장 르누아르 외, 2009, 예경

『르누아르: 인생의 아름다움을 즐긴 인상주의 화가』, 가브리엘레 크레팔디, 2009, 마로니에북스

『Edgar Degas, 1834~1917: on the dance floor of modernity』, Bernd Growe, 2013, Taschen

『드가: 움직임을 그리는 화가』, 자클린 루메, 2000, 성우

『춤추는 여인』, 에드가 드가, 2000, 창해

『한눈에 보는 조각사』, 김석, 2005, 지엔씨미디어

『로댕과 영혼이 담긴 조각들』, 김석, 2007, 웅진씽크빅

『오귀스트 로댕』, 라르스 뢰퍼, 2008, 예경

5장

『I, Van Gogh』, 이자벨 쿨, 2007, 예경

『Vincent Van Gogh: The Complete Paintings part 1&2』, Ingo F. Walther 외, 1997, Taschen

『Vincent van Gogh: a self-portrait in art and letters』, 빈센트 반 고흐, 2007, 생각의 나무

『반 고흐, 영혼의 편지』, 빈센트 반 고흐, 2005, 예담

『반 고흐: 빛을 담은 영혼의 화가』, 안나 토르테롤로, 2008, 마로니에북스

『고갱: 원시를 향한 순수한 열망』, 가브리엘레 크레팔디, 2009, 마로니에북스

『반 고흐와 고갱의 유토피아』, 이택광, 2014, 아트북스

『성난 고갱과 슬픈 고흐 1, 2』, 김광우, 2005, 미술문화

『그림 속 풍경이 이곳에 있네: 반 고흐와 떠나는 프랑스 풍경 기행』, 사사키 미쓰오 외, 2001, 예담

『Seurat: 조르쥬 피에르 쇠라』, 안느 디스텔, 1993, 열화당

『세기의 우정과 경쟁: 마티스와 피카소』, 잭 플램, 2005, 예경

『Paul Cézanne : 1839~1906』, Ulrike Becks-Malorny, 2001, Taschen

『폴 세잔: 색채와 형태의 미학』, 실비아 보르게시, 2008, 마로니에북스

『세잔과의 대화』, 폴 세잔, 2002, 다빈치

파리 기행

『생활의 발견, 파리』, 황주연, 2006, 시지락

『빛과 꿈의 도시 파리 기행』, 기무라 쇼우사브로, 2001, 예담

『책 한 권 들고 파리를 가다』, 린다, 2004, 북로드

『화가들이 사랑한 파리』, 류승희, 2005, 아트북스

『파리 예술카페 기행』, 최내경, 2004, 성하

『파리의 이런 곳 와 보셨나요?』, 정기범, 2006, 한길사

『유럽 그 지독한 사랑을 만나다』, 김솔이, 2006, 이가서

인문·역사

『프랑스사』, 앙드레 모루아, 1998, 기린원

『사진과 그림으로 보는 케임브리지 프랑스사』, 콜린 존스, 2001, 시공사

『서양: 위대한 창조자들의 역사』, 이바르 리스너, 2005, 살림

『프랑스 사회사』, 조르주 뒤프, 2000, 동문선

『프랑스 하나 그리고 여럿』, 서울대학교 불어문화권연구소, 2004, 강

『아이덴티티의 세계』, 박아청, 1993, 교육과학사

『똑같은 것은 싫다』, 조홍식, 2000, 창작과비평사

『그림과 함께 읽는 서양문화의 역사 3』, 로버트 램, 2007, 사군자

『열정과 기질』, 하워드 가드너, 2004, 북스넛

『몰입의 즐거움』, 미하이 칙센트미하이, 2007, 해냄

『조르주 뒤비의 지도로 보는 세계사』, 조르주 뒤비, 2006, 생각의 나무

『인생 수업』, 엘리자베스 퀴블러 로스 외, 2006, 이레

진정한 나를 찾아가는 파리의 예술문화답사기

아트인문학 여행 × 파리

초판 1쇄 발행 2015년 12월 22일
초판 8쇄 발행 2024년 6월 5일

지은이 김태진
사진 디디에 앙사르게스

펴낸이 민혜영
펴낸곳 오아시스
주소 서울시 마포구 월드컵로 14길 56 4-5층
전화 02-303-5580 | **팩스** 02-2179-8768
홈페이지 www.cassiopeiabook.com | **전자우편** editor@cassiopeiabook.com
출판등록 2012년 12월 27일 제385-2012-000069호
외주디자인 김태수 ehsoo@naver.com

표지사진 gianni triggiani